映像中國

Film
China

焦雄屏

映像中國

目錄

序　發現中國電影 .. 9

通論 ... 11

世紀末的華麗時代：華語電影四種傳統與突破 13

長尾理論與多元文化之可能 .. 22

華語風雲捲起塵埃 ... 25

兩岸的千絲萬縷回溯 .. 31

兩岸電影展扮演交流角色 ... 34

電影節迷思 ... 36

文代保護政策的必要 .. 38

娛樂大國的迷思 .. 41

古裝大片可以歇歇了 .. 43

盛世名與實 ... 45

中華傳統文化與現代化之議 .. 49

中國電影中的女性意識（演講摘錄） 52

九○年代華語電影海外電影節與市場之不變 60

世紀初華語電影各領風騷 ... 69

一九三〇年代 ⋯⋯⋯⋯⋯⋯⋯⋯⋯⋯⋯⋯ 73

中國電影的萌芽──上海都會黃金時代 ⋯⋯⋯⋯ 75

中國早期片廠──興革與特色 ⋯⋯⋯⋯⋯⋯ 81

中國第一部寫實電影──《春蠶》 ⋯⋯⋯⋯ 90

迫切的意圖表達──《桃李劫》 ⋯⋯⋯⋯⋯ 97

知識分子書寫上海都會──《馬路天使》 ⋯⋯⋯ 107

心理分析原型──《夜半歌聲》 ⋯⋯⋯⋯⋯ 118

象徵中國苦難的臉──阮玲玉 ⋯⋯⋯⋯⋯ 124

誰知道阮玲玉? ⋯⋯⋯⋯⋯⋯⋯⋯⋯⋯ 128

中國話劇電影史一代宗師──洪深 ⋯⋯⋯⋯ 133

隨風而逝的電影年代──記詩人導演孫瑜 ⋯⋯ 139

灰飛煙滅的中國電影──吳茵・劉瓊・黎莉莉 ⋯ 143

一九四〇年代 ⋯⋯⋯⋯⋯⋯⋯⋯⋯⋯⋯⋯ 147

孤島以降的中產戲劇傳統──張愛玲和《太太萬歲》 149

國防電影與抗戰──兼談兩岸抗戰影史和《東亞之光》 156

美學之大飛躍──費穆與《小城之春》 ⋯⋯⋯ 161

妖姬還是地母?──白光傳奇 ⋯⋯⋯⋯⋯⋯ 168

和白光對談172

壞到骨子裡——《血染海棠紅》《蕩婦心》206

華影電影之爭議——李香蘭與《萬世流芳》210

國共內戰的通俗劇史詩——《一江春水向東流》《萬家燈火》《八千里路雲和月》《烏鴉與麻雀》215

一九五〇年代至文革（一九七六）223

謝晉模式的世代爭戰——上影與北影的抗頡心態225

樣板戲與文革232

婦女能頂半個天——《李雙雙》和人民公社240

美麗的中國第三代作品——《林家鋪子》《早春二月》《家》242

民俗情懷和邊疆風情——《劉三姐》《阿詩瑪》246

戰爭英雄——《董存瑞》《小兵張嘎》《關連長》249

戲謔官僚與公僕——《今天我休息》《新局長到來之前》254

動畫之民族風格——《大鬧天宮》《小蝌蚪找媽媽》《牧笛》258

戲曲電影之巔峰——《梁山伯與祝英台》《十五貫》《楊門女將》262

文革後至一九八〇年代　含第五代導演及其之後作品269

傷痕與壓抑——《巴山夜雨》《潛網》《天雲山傳奇》《人到中年》《我們的田野》271

《黃土地》之飛躍 …… 279

張藝謀時代的開端——《紅高粱》 …… 282

繁華落盡的通俗舊夢——《霸王別姬》的轉型 …… 284

刀光劍影的漫天錢雨——《英雄》國際看派和文化隔閡 …… 288

馮小剛與王朔的犀利嘲諷——《編輯部的故事》《頑主》 …… 290

大哉推手吳天明——西安孕育第五代 …… 296

吳天明的鄉村三部曲——《沒有航標的河流》《人生》《老井》 …… 299

自然之美與人文之美的完美結合——《茶馬古道》 …… 305

與費穆穿越對話——《小城之春》田壯壯出山 …… 307

第五代三雄競技記——陳凱歌‧田壯壯‧張藝謀 …… 310

成長之夢與中年無奈的攤牌——《孔雀》 …… 312

黃建新的笑罵諷刺——《黑炮事件》《站直囉，別趴下》《打左燈向右轉》 …… 315

一九九〇年代　含第六代導演及其之後作品

被現實碾碎的生活嚮往——《站台》的賈樟柯 …… 321

論後賈樟柯現象——第六代導演與地下電影 …… 323

容忍多元聲音的選擇——兼談賈樟柯與評論分歧 …… 325

場面調度的繁複迷思——《紫蝴蝶》和婁燁 …… 327

…… 329

中國電影的獨行梟雄──姜文走出自我 331

暴烈的青春之歌──《陽光燦爛的日子》 335

二〇〇〇年代至今

大片時代後面──《如果‧愛》《無極》 341

石頭現象與換代跨地域 343

賀歲片的PK文化──從《孔子》與《艋舺》談起 345

中港台新象──《奪命金》《到阜陽六百里》《郎在對面唱山歌》 347

盛世看華語片──台客、港客與陸客 351

中國電影大豐收 354

數位新潮流 358

對中國電影的願景 361

中國市場井噴之轉捩點──《英雄》 363

新媒體平台引起的詮釋狂歡──《讓子彈飛》 367

接地氣風潮──《失戀33天》 369

民族性的探討──《白鹿原》 371

迷信與女性求生──《萬箭穿心》 373

後設電影迷途──《一步之遙》 375

377　375　373　371　369　367　363　361　358　354　351　347　345　343　341　335　331

管虎的京派電影——《老炮兒》 380

中國民族性之狼羊文化之爭——《狼圖騰》 383

警匪類型爆發——《烈日灼心》《解救吾先生》 385

藝術電影仍健在——《心迷宮》《十二公民》 388

世界第一大市場與網路平台之崛起 392

發現中國電影

在決定寫碩士論文選題材時，我的指導教授之一勸我去看陳立（Jay Leyda）寫的《電影》（Dianying）一書。厚厚一巨冊，我翻了圖片及部分內容，一個頭兩個大，因為書中所提之影片及創作史，對我而言幾乎是「天書」。我只認出了阮玲玉，來自大陸的母親告訴過我，她是很年輕便自殺的大明星。

我到底沒有選擇中國電影研究，原因是對我而言太困難了！當時沒有素材，沒有其他輔助材料，我幾乎是無法找到任何角度及切入點。

更可怕的是，我毫無歷史觀。數十年的國民黨教育，教的幾乎是「莫論國是」；我的父母從大陸來，對過去及家鄉有一定的傷痛，他們都選擇了三緘其口，以免揭開喪失親友及故鄉的傷口。於是，我們這些一九四九年後出生的一代，基本上對近代史一無所知，課本不教，父母不談，材料沒有。

從美國拿到學位回台灣後，我偶然在香港看到《我這一輩子》，驚詫於自己對近代史的缺陷及淺薄。不久，日本現代美術館由佐藤忠男策劃舉行了一九三、四〇年代中國電影回顧展，我一聽說，毫不猶豫就提箱子去了東京，一住三個月，奮力補習欠缺的中國電影史。當時我省吃儉用，所有錢都拿去買資料，但是我過得異常充實。看到那麼多好電影，擁有一份作為中國人的驕傲，我們有那麼源遠流長的電影史，在世界電影史上毫不遜色，還有我從那些舊的光影記錄中，逐漸想了解父母從哪裡來？他們經過了什麼？我是誰？我的根是什麼？

「發現中國電影」這麼晚才來到我生命中，卻成為我重要的使命。

從日本回來，我又去了加州大學攻讀博士，也選修了程季華的中國電影史課，這是美國校園第一次有的中

國電影史專業課程。其實，中國電影在世界電影史當時幾乎空白，包括義大利、法國、美國、日本也正在重新發現中國電影。再度返國，我覺得我有必要把知道或整理過的歷史鱗爪介紹給其他對中國電影有興趣的人。這就有了我的《映像中國》，其中收錄的很多文字，就是那段時期，在迫切表達的時代裡發表的。當時許多台灣年輕朋友也是經過我的介紹，方才知道有早期中國電影史的存在。陳映真、顏元叔先生也都對這些文字鼓勵有加。

發現了中國電影，兩岸影壇不同的歷史傳承與文化特色在我心中躍然而出。我做了許多比較研究，有些是為了整理童年接觸的電影經驗，有些則出自推動台灣新電影的殷切心情。這些文字竟然回頭向我述說了我在這段日子以來的觀念變革。這裡面有我對改革環境的期許，也有我與創作者的接觸或對其之批評。

沒有想到發現中國電影竟成了我生命中重要的一部分。它是我的理想，也是我的尋根。我往往對照時間，計算某些電影出來時，父母當時幾歲？他們在做什麼？他們看過這些電影沒有？彷彿如此我就對他們更了解一點。也因為這些電影，日後接觸到黎莉莉、劉瓊、陳燕燕那些老電影人時溝通特別容易，因此也能幫助關錦鵬拍攝《阮玲玉》，似乎在那些灰飛煙滅的近代史中努力捕捉一些浮光掠影。

那時研究中國老電影，似乎是一件很稀有的事。如今，中國電影已經成了坐二望一直追美國的大經濟體，研究中國老電影的人也大大增加，不知不覺，我在學校教授中國電影史課程也近二十年了。時空一直在變，電影卻牢牢地存在那裡，等待不同時空的人對它們再挖掘，再評論。

焦雄屏

通論

世紀末的華麗時代：華語電影四種傳統與突破

坎城二〇〇〇年破天荒有四部華語電影參加競賽，它們分別是李安的《臥虎藏龍》、楊德昌的《一一》、姜文的《鬼子來了》，以及王家衛的《花樣年華》。四部電影分別獲得各種殊榮：《臥虎藏龍》雖是out-of-competition，但顯然特別因娛樂性廣受歡迎（事實上，它果然在十月的加拿大多倫多影展贏得觀眾票選最佳影片），而且被《時代週刊》譽為「真正的金棕櫚」；《鬼子來了》也如願拿下評審團大獎；《一一》把台灣新導演的老將楊德昌送上了最佳導演寶座；《花樣年華》更以迷人的形式（甚至是一個不完整的未完成版）獲得最佳男主角以及最高技術獎。

四部華語片總結了世紀末中國電影的突飛猛進。有趣的是，它們分別來自不同的傳統，依循南轅北轍並不相似的美學形式，也多自為不同的傳統締造了新的巔峰。另外，它們資金取得的方式，也多少說明了華語電影的困境。四部電影沒有一部是由中國人純粹斥資拍攝。《臥虎藏龍》用的是美國錢和美式行銷策略（其中有部分大陸及香港投資）；《一一》由日本的波麗佳音（Pony Canyon）和Omega Productions投資；《花樣年華》冠了法國身分，由樂園公司（Paradis）出資；《鬼子來了》則集合了中國大陸與香港、日本及法國的共同資本。

我個人以為，四部電影四種風情，因為創作者的背景與拍攝環境，產生不同的面貌。其中，李安彷彿是個頑皮的孩子，新拿到fancy的攝影器材，努力運用新的創作工具，用技術展現出來；王家衛是多情的一九六〇年代少年，執迷於那個年代的旗袍、上海話、搓麻將、說閒話，以及極其壓抑又極其浪漫的氛圍；姜文是個憤怒的青年，剛剛碰到存在主義的生存困境，努力想摸索、批判人生的奧祕命題；至於楊德昌是個不折不扣的哲學家加美學家，歷經人生波折悲喜後，對中年危機

和芸芸眾生的人間戲劇發出輕聲卻理解的喟嘆。

四部電影雖因導演的個性傾向而顯現不同的氣質，但是仔細研析其生產地的狀態和傳統，可以追溯其形式的因襲來源，也因此更能彰顯這幾部作品如何在這樣的形式傳統上更上層樓，集體將華語電影推向高峰。

《鬼子來了》：依循大歷史的戰爭satire

自從一九四九年毛澤東宣告新中國成立以來，大陸電影一直依循著頑強的社會寫實主義的歷史大敘述路線。幾乎所有的作品都明顯指陳清楚的歷史背景，而集體意識型態更在傳統上就受到國營片廠以及國家政策的干預。一九五〇年代至六〇年代在政治的影響下，整體呈現蘇聯式的社會主義寫實主義（socialist realism），企圖用電影塑造政治的歷史和神話。其間固然有不少融合了中國繪畫傳統和美學形式的有趣作品，不過大抵不脫政治宣傳和通俗劇的範疇。一九六六年開始的「文化大革命」更將這種政治宣傳推至「左翼」極端。由江青嚴格推動的文藝路線，強制所有創作圈限於意識型態僵硬的「樣板線」框框。十年「運動」的神話雖在一九八〇年代初漸漸瓦解，但隨之起來的「第五代」電影革命卻沒有脫離由大歷史看個人的大敘事。陳凱歌、張藝謀、田壯壯革掉了中國電影的通俗劇傳統，企圖ontologically回歸電影本質，但即使如《紅高粱》、《黃土地》、《大閱兵》等片，都不脫強烈的政治意識型態的歷史觀。爾後雖然因受商業因素影響而重新訴諸通俗劇形式，如《霸王別姬》、《大紅燈籠高高掛》，但大體並未遠離歷史史詩（epic）的傳統和某種強烈的政治批判。

姜文的《鬼子來了》以中國抗戰為背景，在創作思維及背景上承襲一脈中國電影歷史史詩的傳統。只是不同於以往這類作品一面倒的歷史思維框架，《鬼子來了》泛現了一種自嘲式的苦澀以及顛覆性的政治嘲諷。故事設在被日本人侵佔的東北，農民家門口忽然在黑夜裡被丟棄了一個大麻袋，門外嚴峻的聲音聲稱會在三天後取回這麻袋。三天後，沒有人出現。麻袋中是兩個俘虜，一個是日本兵，另一個是翻譯。被嚇壞的農民們每晚

開會討論如何處理這兩人，該善待他們，還是等人來取，還是乾脆送回給駐地日本軍隊。電影結尾是以悲劇告終，姜文藉此抒發對人性（不分中國人或日本人）在政治立場及意識型態牽制下的脆弱及不堪。中國農民之無知和盲動，日本軍國主義的殘暴和種族偏見，都被姜文以荒謬、挑釁的態度訴諸影像。

黑白攝影和手搖攝影機使這部電影納入一個設身處地的歷史時空，大量夜景以及封閉的農民屋子，使電影呈現一種封閉（claustrophobic）、狂亂及荒謬的氛圍。姜文自導自演（這個演員在口白的訓練結已出神入化到一種莎士比亞正統劇場演員的境界），將戰爭的荒謬及超現實，混合了恐怖、暴力以及喜劇片段，像爆炸一般迎面而來。

這部長達近四小時的史詩電影（坎城版），末了以姜文被國民黨的軍官下令讓日軍俘虜將之砍頭結尾。滾在地上的頭顱嘴角猶自帶著一絲微笑，姜文在此仍站在中國老百姓的立場，寫自己不能自主的命運，嘲弄地悲哀地提出明知無結果的抗議。

有趣的是，《鬼子來了》的命運幾與片中的農民一般，受到一些未能意料的因素左右而無法自處。電影在大陸被禁，政府要求姜文將在澳洲的底片寄回，並且有傳聞稱將處罰姜文七年不得拍片。這是部抗日電影，也不牽涉黨史的論點問題，為何被禁，據稱很大一個原因是該片違規操作，未經電影局同意就私自送往國外電影節參賽。

反之，此片在日本遭受更大的反彈。日本片商要求退片，原因是極右翼團體將發動龐大抵制行動，包括用卡車包圍戲院，騷擾買票觀眾，以及威脅日本演員不得參與宣傳活動等，第二次世界大戰已結束了五十年，戰爭的後遺症未免荒謬，有如《鬼子來了》的主旨。

《一一》：總結台灣新電影的成就

來自台灣的《一一》，坎城電影節結束後，在法國創下三十五萬觀眾人次的佳績，也為楊德昌這位當年領導台灣新電影運動的veteran掙回自《獨立時代》和《麻將》後較為沉寂局面的光彩。台灣新電影已進行約二十年，早在一九八〇年代初，一群年輕導演驚天動地向主流電影挑戰，對當時電影流行的逃避主義以及政治檢查採取對抗的姿態。新的電影以嚴肅的寫實主義，強烈懷舊色彩（都會文化對農村價值的依戀），具內省性的美學形式，發展出特別受知識分子以及輿論界青睞的電影運動。未幾，隨著台灣島內民主思潮的蔚起，該運動更蛻變成集體的寫歷史風潮。似乎在九〇年代前後，因為「解嚴」的政治鬆綁，所有創造者都開始集體地寫當代及以往的歷史。不過，比之大陸的意識型態色彩較為濃厚的歷史觀，台灣電影反映的毋寧為更個人化的歷史感，甚至一種批判官方歷史的態度。

在新電影如火如荼展開中，楊德昌扮演非常重要的角色。他沉思性的美學形式，好辯證的哲學思維使他成為都會文化的見證。許多評論界喜歡將他與安東尼奧尼（Antonioni）以及布列松（Bresson）相比，但是楊德昌其實又非常台灣。無論是敘述一九六〇年代少年叛逆以及社會壓抑的《牯嶺街少年殺人事件》，還是極其嘲諷犬儒的都會喜劇《獨立時代》和《麻將》，楊德昌都比當代任何台灣導演更精確及銳利地剖析這個社會的某個面貌。他的一系列作品，也見證了台灣新電影的變化：從純情、憧憬的理想主義，到憤怒叛逆乃至犬儒，到了世紀末更隨年紀及心情演化為中年的喟嘆。

《一一》便是一種中年危機的感懷。電影的主角NJ步入中年，工作的電腦公司面臨破產的威脅。他自己一方面要執行公司與日本人也許並不誠實的合作計畫，一方面必須維繫妻子精神沮喪上山修佛、岳母中風昏迷、女兒初戀幻滅的破碎家庭。同時，他的老情人也出現，願意與他重修舊好。整部電影開始於婚禮及即將誕生的小寶寶，結束於死亡的葬禮。人生的生老病死儀式，都會各種家庭的各種年齡、階級、性別、人物的各種

處境，楊德昌均以一種中年人式的寬容和理解來對待。

「這部電影是關於人，而非台北城市生活或事，只是簡單人的生活。」楊德昌如是說。的確，電影中的情境、故事可發生在當今任何國際性的大都市，也許因為如此，《一一》能夠跨越文化障礙，受到國際評論界的重視。其中文片名「一一」代表兩個「一」，據楊導演說「一」即是個人主義，這不是共相或依國家／歷史而來解讀，而是有關「個人」，至於英文片名 *A One and a Two* 則指陳西方爵士樂在jam session開始前所說的話，象徵其形式的自由，即興，「完全不沉重、緊張」。楊德昌極力要去除台灣新電影的集體性，也許他成熟的個人美學正帶領台灣新電影的另一方向。

《花樣年華》：張愛玲式的殖民都會風情

香港電影業兩次自素稱東方好萊塢的上海移植過來，就一直秉存著上海式的殖民主義傳統。尤其在一九五、六○年代，香港電影業夾在國民黨及共產黨兩大勢力範圍之間，一直小心翼翼地營造時空不明的逃避主義娛樂，企圖贏取最大的市場利益。因襲自上海式電影業既定的片廠風格，明星制度與專業的技術分工，都使香港電影在亞洲長久擁有最重發言權。

一九五、六○年代，也是許多文人移民自大陸到香港的時代。香港的「國語片」發展出精緻的戲劇傳統。西方／國際化的摩天大樓／上班族生活方式，酷似好萊塢歌舞喜劇（musical comedy）或家庭通俗劇的類型形式，使香港電影帶有濃厚的中產階級娛樂趣味。隨著七○年代以後香港國際商業的益發強勢，以及大量新移民的擁入，香港電影卻發展出新藍領階層的市場。李小龍式的功夫片，乃至其後許冠文兄弟及周星馳式的無厘頭喜劇，都使香港電影邁向新普羅消費主流。

至一九九○年代始，諸如關錦鵬以及王家衛等人開始回歸中產階級的創作傳統，而他們師法的對象竟不約

而同指向上海在四〇年代最傳奇的女性作家張愛玲。無論是他們只是外貌形似，或直接改編張氏小說（如《紅玫瑰與白玫瑰》），他們都訴諸一種唯一九四九年以前的上海或五〇年代以後香港特有的殖民地風情。作品的共通處都是依戀於都會男女對情感表露的老於世故和精於算計，都擅長以景物／意象（美術設計和攝影）來喻情的細節描述，也都顯現以物質戀物癖及庸俗當作品味和藝術的傾向。他們也都滲透出國際都會特有的國際性文化（雙語／西化，或是王家衛的西洋流行歌曲，如同張愛玲酷愛的神經喜劇screwball comedy），以及深受九〇年代後工業影響的MTV式美學。

《花樣年華》雖非改自張愛玲小說，但它比任何張愛玲電影更像張愛玲。所有成長於一九五、六〇年代台港嗜讀小說的人都可以在電影中輕易地辨識出那種屬於張氏的對話及文字，尤其幾段captions，如：

那是一種難堪的相對

她一直低著頭

給他一個接近的機會

他沒有勇氣接近

她掉轉身，走了

或是電影結尾的話語：

那些消逝了的歲月

彷彿隔著一塊

積著灰塵的玻璃

看得到，摸不著

王家衛以他招牌式的橫搖／直搖攝影機運動，加上令人著迷的服裝造型，以及混雜中西流行歌曲和中國傳統劇曲的聲音，創造了一個想像／憶舊的一九六〇年代時空。特屬於張愛玲式的男女含蓄、迂迴的戀愛模式，自《阿飛正傳》已奠立的記憶囚徒主題（以及不時出現的時鐘、時光流逝主題），張愛玲式的鏡子意象，張愛玲式的階級和道德反諷，當然還有整體哀怨、纏綿甚至蒼涼的基調。整部電影完全是鏡頭移動和剪接／省略的場面調度（mise-en-scene），將香港電影提升到獨特的藝術感性。其精緻及裝飾性的趣味，照西方評論說是「完全反dogma原則的視覺表現」（antidogma embellishments of visuals）。

《臥虎藏龍》：武俠電影類型的演化

《臥虎藏龍》是個不折不扣的混血片。它用的是香港、大陸、台灣的明星，香港的專業武術指導，大陸的地理景觀，美國的特殊視覺設計，以及來自中國多地的電影技術人員共同完成。

然而，它卻訴諸中國近代史上最受矚目的流行文化（通俗武俠小說及武俠電影）的類型傳統。《臥虎藏龍》的位置自此特別像美片《星際大戰》，即用新的包裝（電腦特技及新的電影技術）revive 一個瀕臨死亡的類型。武俠電影始自中國電影史的三〇年代，它描繪的「江湖」背景幾乎如美國西部片一般是一個創作者和觀眾共同有默契的幻想時空。在這裡，所有英雄俠士可以盡情發揮他們的行俠仗義行為，營造許多美麗的傳說和神話。這個類型在三〇年代因為訴諸太多神奇的幻想曾被當局短暫禁止。但在五〇年代的香港重新復甦。當時大量生產的武俠電影，技術、表演均粗疏有如漫畫，它的功能也宛如美國西部類型的 dime novel 及連環圖般。

六〇年代末，邵氏公司改良武俠片，引進日本武士道電影的快速剪接和改良的攝影技術，成長自大陸的導演如胡金銓和張徹開始將武俠電影帶入某種文人的傳統。尤其胡金銓式的女俠和禁慾形象，張徹的俠客和同性戀

情結，以及兩人大量運用的中國古詩詞人文傳統和劇曲表達方法（動作、配樂）等，都將武俠片帶向知性以及中產階級的範圍。七〇年代，李小龍將武俠片變奏，成為功夫電影，注重真正的打鬥和實戰，取代胡金銓式的剪接和舞蹈身段的魅力，更明顯的是，功夫片成為藍領階級專有，暴力和叛逆色彩、剝削式的生產模式取代了上一代的文人傳統。爾後一九八〇年代徐克用爆破和電腦帶回武俠的熱潮，但終究未能回到胡金銓時代的知性文人傳統。

《臥虎藏龍》卻做到了這一點，而且更上層樓。在視覺上，它把武俠類型推至較為寫實的精緻面貌，京城的考據細節，黃山有如傳統山水畫縹緲幽境，新疆戈壁的豪邁黃土沙漠，安徽老百姓的生活空間，都不再用邵氏老片廠的千篇一律場景馬虎交代。袁和平專業武術指導的打鬥套招，配合新的電腦特技，幻化成更富美感更神奇的舞蹈動作。

《臥虎藏龍》坎城首映後晚宴，焦雄屏與李安、章子怡、楊紫瓊、張震、李玟合影。

其中任何中國讀者／影迷所熟悉的飛簷走壁、凌波虛渡、點穴暗器、劫鏢盜劍，都被李安處理成令人心曠神怡的歌舞神采，而鏢局女教頭俞秀蓮對官家千金玉嬌龍所言「不能洗澡，苦於虱子跳蚤」的不堪「江湖」，以及回到胡金銓傳統的客棧大戰，都顯見李安playfully toy with the genre的self-reflexive色彩。

不過，《臥虎藏龍》最吸引我以及許多老genre迷的地方是它的題旨。江湖俠女禁慾的胡金銓式主題在此演化成複雜的禮教情慾之爭。上一代的愛情囿於禮教道德，含蓄迂迴而又保留壓抑，對照於下一代完全自由放縱、顛覆規矩，逾越道義，是原慾的直接象徵。武當大俠李慕白與少女玉嬌龍在竹林的大戰，不但神似的未婚夫及李慕白，使俞秀蓮無法有婚姻或consummation of love；她想殺玉嬌龍因為她是她「唯一的親，唯一的仇」，她的命運幾乎帶有悲劇的色彩，她的邪惡似乎是對「女性性別」（憎恨武當派劍術不傳女人）、「階級」（她不識字）委屈的報復吶喊。

三個女性角色的鬥爭，幾乎訴諸完全是抽象形而上的象徵。除了俞秀蓮和玉嬌龍是禮教與原慾之對照外，「碧眼狐狸」更成了不可言說的黑暗及邪惡勢力。她殺害李慕白的師父是因為「他小看女人」，她殺了俞秀蓮的仇，她的命運幾乎帶有悲劇的色彩，她的邪惡似乎是對「女性性別」（憎恨武當派劍術不傳女人）、「階級」（她不識字）委屈的報復吶喊。

（reminisce）《俠女》歎為觀止的場面調度，更被許多評論解釋為抽象的性愛場面，而電影主題爭奪之「青冥寶劍」更引起若干有關佛洛伊德式的陽具象徵以及「去勢」的討論。

作為混血電影，李安稱職地扮演東西方文化橋樑的角色，除了幾部好萊塢電影外，他的作品一直努力詮釋一些中國哲學／文化或匡正被扭曲的刻板印象，包括片名《推手》、《飲食男女》以及《臥虎藏龍》，這些成語，都以直接的方法挾帶概念輸往世界。這一次更為嚴重，他把整個類型傳統都向外出口！中國電影在一九九○年代發展出驚人的創造力量，有趣的是，它是好多種傳統以及諸多樣貌共同塑造出的黃金時代。公元二○○○年的坎城電影節，剛好見證了中國電影幾種傳統最精彩的地方。

長尾理論與多元文化之可能

又到了暑假中外大片紛紛出爐的時候，《赤壁》、《蝙蝠俠》個個以系列之姿來勢洶洶，賣座也皆不差。投資金額及明星陣容似乎在比大小，觀眾的消費心理縮減成了主流、口碑、廣告等環境及從眾成分，反而主觀的審美和品質要求退爲其次。

這種觀眾有部分人士是不滿的，前幾年在互聯網上對《無極》、《滿城盡帶黃金甲》、《十面埋伏》的口誅筆伐即爲一證。但這些聲音雖不至於到「犬吠火車」的地步，卻也不能改變主流產品和「帕羅托」少數產品佔據大部分市場的經濟原則。

不過二〇〇六年的「長尾理論」問世，倒給了無數小眾產品和獨立製片無限生機。長尾理論是由美國《Wired》雜誌主編克里斯·安德森發表，後來一直居暢銷書排行榜上。他主要爲獨立及小眾產品描繪了一個天堂，以爲大眾的需求正從需求曲線頭部的少數大熱門產品，轉向爲曲線尾部的大量小眾產品。

安德森列舉了出版界的一個現象，一本十年前冷門的登山書《觸摸巔峰》，因爲另一本登山暢銷書《進入稀薄空氣》的亞馬遜書店連鎖效應，使《觸摸》一書進入《紐約時報》暢銷書排行榜十四週，比《進入》賣得還好。安德森因此得出結論，二十一世紀的文化、經濟模式將改變，過去實體媒介和發行平台太少，使廣告、口碑和從眾心理爲主的大眾文化將不再萬夫莫敵，受眾將遠離二十世紀這種傳統購買模式，冷門和小眾商品將能透過新科技及互聯網的虛擬平台做販售，不再苦於大書店、戲院將小商品下架下片的困境。

長尾理論對經濟文化革命性的影響是這幾年的熱門話題，它使獨立製片殘存著一絲生存希望，以爲大片廠壟斷經營的模式不可能長存，預示著一個電子內容，明星時代終結的新世紀美景。

然而近期哈佛教授安妮塔・艾伯絲（Anita Elberse）在《哈佛商業評論》上發表了駁斥「長尾理論」的論文，她指出「長尾理論」忽略了社會研究之面向，讀者和電影觀眾急於擺脫實物庫存帶來的束縛，他們不一定會在長尾巴上成千上萬的小眾產品流連忘返，她說文化消費行為中，喜歡體驗別人經歷的事，這種從眾心理並沒有強烈的個人主義抉擇。艾伯絲教授提出精確的數字研究來佐證，當受眾可以在任何商品中有選擇自由時，他仍先選熱門的大眾產品。所以互聯網並未提供小眾或分眾產品之天堂，反而鞏固了熱門產品的絕對優勢地位。

前米拉麥克斯總經理馬克・吉爾（Mark Gill）在洛杉磯電影節融資會議上發表演講，題目是「天要塌下來了！」，更強化了艾伯絲教授的說法，給獨立製片當頭棒喝，幾天內被點閱九萬次。因為他說獨立製片宛如小雞到處嚷嚷天要塌了，但「天眞的要塌了」！

吉爾列十三個跡象，如大片廠獨立製片的分公司紛紛關門，獨立公司裁員（如新線裁掉90%），華爾街過去四年投入好萊塢的一百八十億美元將撤，一年拍五千部電影，只有六百部在美上片，通貨膨脹使廣告費居高不下，效果卻在遞減，與電影競爭的新影音媒體（YouTube、有線電視、ipod等）出現，國際市場被好萊塢和當地產品瓜分，銀行對獨立製片投資將撤出等等。

吉爾說，其實大片廠也很辛苦，現在任何一部電影平均成本七千萬美元，加上行銷得上億美元，加上資訊傳播之快速發達，靠廣告唬弄群眾的時代已過，唯有品質是賣座的保證。但這不代表獨立製片也因品質就大賣座，知識分子和分眾也許喜歡《Juno》（二〇〇七年最成功的獨立製片），但眞正賣座的會是恐怖片系列大片。

何況，吉爾以為，獨立製片又有太多連品質都談不上呢，每年有五千部電影報名日舞影展，其中只有五部在美上片會賺到錢。該影展是獨立製片之品牌，換句話說，預算一千萬美元以下的電影，99.9%會賠錢。

吉爾的結論雖鼓勵「片少片好」的原則，但已給獨立製片莫大的打擊，也給「長尾」澆了一大盆冷水。

關於小眾和獨立製片的存活和生機顯見仍會爭論不休，我們雖不停呼籲文化應多元化，但行銷的壟斷和寡頭優勢已在形成當中。未來像《瘋狂的石頭》這種奇蹟將更難再現，君不見連寧浩都轉向拍數千萬美元的大片啦！

原載於《南方都市報‧影事錄》，二○○八年七月二十七日

華語風雲捲起塵埃

那天看完台北《滿城盡帶黃金甲》的首映，跑去鞏俐的酒店和她聊天，她說很願聽聽我誠實的意見。怪怪！晶華酒店套房走廊，五、六位保鏢一字排開，大明星的保全頗有架勢。鞏俐仍是不老的美麗明星，帶著笑靨和極好的興致。周潤發也在，更是一派輕鬆，大聊特聊。我也老實不客氣地優點缺點盡說一通。

坐在那間有客廳、有飯廳、有隔絕臥室的豪華套房內，鮮花和禮物仍不時湧進，我頗有感慨。我說鞏俐妳記得我當年剛見到妳的狀況嗎？那是《菊豆》的坎城電影節，她和張藝謀住在一間簡陋的公寓中。當時兩人是剛起步的導演、明星檔，條件與現下相比，可謂光芒萬丈。

我初識周潤發也有十幾年了，場景在加拿大多倫多一家中國餐館。電影節的策劃歐華比請他夫婦和我吃飯，多倫多電影節當年捧紅了吳宇森和《英雄本色》，也造就了發仔前往好萊塢的契機。

一轉眼十年過去了，鞏俐與張藝謀皆成了國際巨星。一度分開，又因《滿城盡帶黃金甲》重拾合作機會。這一輪後，她已半隻腳踏在國際光輝中，不但榮膺坎城、威尼斯電影節評委，而且進軍好萊塢，主演了《藝妓回憶錄》、《邁阿密風雲》，以及即將上映的《沉默的羔羊前傳》後面更將要和提姆・波頓合作。這一輪後張藝謀也成了國寶，作品屢刷新票房紀錄，又是奧林匹克，又是紐約大都會歌劇，可謂光芒萬丈。

周潤發進入國際更是徹底，他根本搬去了好萊塢，主演了《The Corruptor》、《安娜與國王》、《防彈武僧》等片，如今衣錦榮歸，將在中國主演好萊塢《苦海》一片，下面還排了《赤壁》等大製作。回華語圈將是他表演的另一階段。

兩人都見證了華語電影和世界的接軌。這十年來，華語片終於掙脫了中國電影限於地域性的魔咒。從上世

紀八〇年代中葉起，中港台的導演和明星一波一波在國際電影節開花結果。台灣的侯孝賢、楊德昌和李安在歐洲受到重視，他們開啓了藝術電影的潮流。同樣地，中國的張藝謀、陳凱歌也爲第五代導演的電影打開一條康莊大道。香港的王家衛、關錦鵬、吳宇森卻以另一種美學和類型，在學者和評論界中綻放口碑的佳姿。

這是第一代和世界的接軌。

九〇年代中葉以後，局勢便有了大變化。華語電影業開始進入工業化與泛亞洲思考。我認爲我自己在這個潮流中走得也比較早。從九六年開始，我便找許鞍華、關錦鵬拍香港回歸的私領域紀錄片《香港情懷：念你如昔》、《香港情懷：去日苦多》。一九九九年，我規劃由中港台三地年輕導演合作有關三地社會不變的劇情片，可惜其中有些導演以自己要拍大明星及大片爲由賴了皮（雖然他後來振振有詞說他不屑於和大明

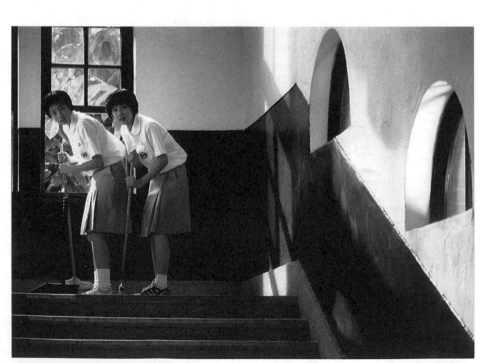

《藍色大門》以校園青春片爲包裝，述及青少年在感情上迷茫，性傾向不明的困擾。
吉光電影公司／提供

星合作），但整年也做出了《十七歲的單車》、《藍色大門》、《愛你愛我》、《五月之戀》等在評論和票房都差強人意的作品。

比我執行更徹底的是陳可辛，他不但自己移去好萊塢做了幾部電影，也善用曾在泰國成長的在地資源拍出《三更》、《見鬼》等劇，捧出了彭氏兄弟，也連帶開發出了泰國片的國際商機，乃後泰國出了《拳霸》、《美麗拳王》、《人妖打排球》、《黑虎的眼淚》等片，算是泰國一波浪潮。

集中港台合作之大成者，應屬李安的《臥虎藏龍》。不但全球回收二億美金，捧出個章子怡，也奠定了武俠泛華語圈的大片基礎。《英雄》、《十面埋伏》、《七劍》、《無極》、《夜宴》、《滿城盡帶黃金甲》、《神話》接踵落入同一種思維窠臼：帶點虛無時空的劇情和背景，港台中三地的大明星（真是屈指可數，所以不時還得加點韓流和日流），香港的武術指導（袁和平、董瑋、程小東），香港的美術指導設計（張叔平、葉錦添、奚仲文），以及法國資金的法國片（《紅汽球》）。蔡明亮更是極端，他以一貫聳動及逾越的方叔平、葉錦添、奚仲文），以及法國資金的法國片（《紅汽球》）。蔡明亮更是極端，他以一貫聳動及逾越的方術，創作者都面臨了選擇的三岔口。

在大片排山倒海而來的局勢下固執地選擇尊嚴和個人也大有人在。台灣這一批新浪潮工作者即是。選擇接受歐洲的資金和台灣的輔導金，排除企業投資可能性的是侯孝賢、蔡明亮等人，《海上花》、《你那邊幾點》都還有少數向隅者，侯孝賢與好萊塢與大眾劃不上等號，他選擇日本資金的日本片（《珈琲時光》——連咖啡式處理「性」和倫理，《天邊一朵雲》、《黑眼圈》都令人咋舌，他也進一步和大眾口味（包括金馬獎評價系統）決裂。台灣的電影生產機制在一片紊亂中政府束手無策，市場佔有率只剩百分之一不到。

讓台灣電影邊緣化的另一個原因是意識型態的綑綁。民進黨和選舉的僵局，成為努力經營兩岸合作電影界的夢魘。CEPA造成中國大陸與香港的緊密關係，卻直接影響到台灣的邊緣化，除了少數已「入籍」香港的

明星（如舒淇、張震）可藉由香港打開大陸知名度外，台灣電影界可在大陸工作的屈屈可數（李屏賓的攝影、廖慶松的剪接、杜篤之的錄音，和我的製片），往往也都是靠個人專業，非集體制度的優勢。

相對而言，香港電影業在CEPA的推動下找到新的生機。原本在一九九七及盜版威脅下奄奄一息的電影業，卻在大陸找到全新的市場。政府投資條件的放寬，使香港電影界自製片業到戲院業前仆後繼地往中國報到。這一波進大陸是集體性的，寰亞、寰宇、英皇、吳思遠、江自強、岑建勳、王家衛、陳可辛、關錦鵬，杜琪峯……忽然之間，原本左支右絀的香港電影業在中國找到了新活水，資金、市場、觀眾、自尊心，都重建了信心。香港最擅長的武俠片技術班底更是水漲船高，像袁和平不僅在好萊塢頗具香港電影界代表性，被尊為大師「master」，在大陸也是片約不斷。美術設計如葉錦添、奚仲文也往返兩岸三地，成為大熱門的製作附加價值。

王家衛和杜琪峯、劉偉強可能是這十年香港崛起的異數。王家衛的《春光乍洩》、《花樣年華》、《2046》、《愛神》將香港納入一種末世紀的頹廢虛無當中，情調、場面調度，後現代式對時間的意識和一種無未來近悲觀的美感，取代因果關係的直線敘事，也使非現實抽象時空的小資情調大量在中國復辟。很多人喜歡王家衛，稱之為藝術家，卻忽略他是一個精明的商人。他在上海、北京都經營電影品牌，自任監製，並經紀如張震等藝人，生意經滾滾。到二十一世紀後，他更專注於海外發展與爵士新后Nora Jones及英國偶像Jude Law合作，並一再放消息等妮可。基嫚拍《上海的女人》。藝術電影總是缺華人支持又一明證。

杜琪峯這十年來佳作迭現。《暗戰》、《暗花》、《大事件》都是劇本精巧迭宕，場面刺激凌厲。他並不像吳宇森那般作張作致地誇耀紙上陽剛，在冷冽的社會現實中總透點世故，甚至沉瀣一氣。他的劇本團隊功不可沒。

杜琪峯和劉偉強一樣都剛剛被西方世界「發掘」（discovered）。在韓流衝擊的當下，他兩位總能拿作品與

韓流在電影節交手。《黑社會》系列，還有劉偉強的《無間道》系列，進一步神話香港的幫派文化。香港電影界一向崇拜柯波拉的《教父》，沒想到有一天美國大師史柯塞西也會重拍香港的《無間道》（The Departed）。

天下文章一大抄，吳宇森、杜琪峯、劉偉強，還有昆汀‧塔倫提諾都屬於這種後現代全球化的混血體質。

香港的新一代也迅速冒現，除了陳果和他的B級式剝削作品，奠定了作者型的地位外（《餃子》、《榴槤飄飄》都自成一格），後起之秀彭浩翔也頗有大將之風。《伊莎貝拉》的氣氛和飽滿情緒在近年港片中並不多見，從《公主復仇記》、《買凶拍人》一路爬升的彭浩翔未來可期待。

有賴衛星和互聯網，華語電影的行銷這幾年迅速整合，而且上海與北京儼然成為重鎮。新的趨勢是上海做記者會，北京做首映會，而且兩岸三地觀影口味也在逐漸融合當中。香港觀眾抱怨現在港片的節奏感變慢（千萬別忘記，港片是世界公認地快！）事實上，戰術靈活的港人只是在適應大中華的統一口味。張藝謀造成話題性的紫禁城首映，麗江首映，或是賈樟柯經營山西老鄉們的放映活動，都是行銷技巧的更上層樓。

大片以億計的票房驅使世界看好中國市場。即使韓流勢如破竹，人口近韓國二十倍的中國仍是潛力大戶。

四大金磚的國家，俄羅斯、印度、巴西、中國，都迅速在經濟起飛的大勢下，票房屢屢突破，市場佔有率驚人。好萊塢在這幾塊地方處心積慮，絕不放棄自己的操弄空間。印度寶萊塢忽然甚囂塵上，忽然成了世界焦點（說實在它已幾十年了），不過因為好萊塢魔手剛剛伸了進來。在中國它們動作也沒少過，八大公司由哥倫比亞領頭設了據點，然後華納併入了「中華橫」（中影華納橫店），派拉蒙、福斯也在積極布局，連經紀公司也紛紛進駐，靠著二十一世紀新型洋買辦（說華語的洋人）大肆收取保護費。

有賴互聯網，民眾的意見得以發揮。大片負有產品升級的任務，一般媒體不便批評。但是在互聯網中盡出現一些犀利淋漓盡致的言論，有的一語中的，有的多面觀照。這些聲音使看電影成為民主化的過程，而《瘋狂的石頭》口碑，使寧浩這個第七代導演正式凌躍第六代的小眾及地下化，成為第五代導演的準接班人。《一個

饅頭引起的血案》依我看並非茶餘飯後的閒嗑牙玩笑，倒有可能是一種陳凱歌一代不能忽視的聲音。一味採取對立的立場而蒙眼蒙耳，會和台灣藝術導演一樣只選取中聽的話聽，到最後慘到與大眾疏離。

轉眼之間，歐華比逝世十年了，胡金銓、李翰祥導演也去世十年了。這十年間，我個人也歷經生命中巨大的變化，包括父親的去世和一些不足為外人道的磨難和傷痛。今年我預計在中國完成《白銀帝國》，在香港完成《戰·鼓》。另外，我也加入了李玉的《蘋果》，也在策劃另外多部電影。這學期我接下台北藝術大學電影創作研究所的所長工作，希望從我手中培養出一些願意投入這個產業的新血，也希望有志之士都能加入我們的耕耘行列。

當年我在UCLA唸博士時，一位電影碩士生向另一位抱怨說：「電影這一行真苦，沒有進步，父母批評的壓力又大，不曉得自己將來何去何從。」另一位是篤定走這一行的毒舌派，尖酸地回他說：「那你要不要轉電腦呢？反正只差一個字？」這位抱怨的碩士生現在在台灣是個威名的導演，他苦了十年，現下正在收割。毒舌派也沒離開崗位，仍撐在那兒。

我想要說的是，電影的起起落落是入這行就該有的心理準備，局勢有好有壞，十年東十年西，想趁著局勢在裡頭撈點名利油水的人，光靠算計是不夠的。不管商業還是藝術，電影這門大眾文化都須要長期和累積性地耕耘。這十年，我看到太多因為中國電影熱鬧而興致勃勃來插花的人，對電影既陌生又充滿誤解，對整個華語影圈不但沒有加分，反而攪起一些塵埃。至於創作者也往往在這十年的風起雲湧中亂了腳步，趕時髦、浪費投資，使中國電影只剩下刀光劍影和一堆和好萊塢沒法比的CGI（電腦動畫）。

發表於二〇〇六年十二月二十五日

兩岸的千絲萬縷回溯

小時候聽母親說過，有一個大明星叫阮玲玉，二十來歲就自殺了。這是我對中國老電影的唯一印象。

後來在美國校園中看到幾部中國片，如《車輪滾滾》、《廬山戀》等，讓我們這些學電影的十分洩氣，覺得全是揮拳擴袖的制式宣傳，連進一步了解的興趣也無。

學成歸國因機緣赴香港，承蒙舒琪好心，放了《我這一輩子》錄影帶給我啓蒙，那日我抱著一疊面紙，哭得稀里嘩啦，狼狽到對坐在旁邊的羅卡也覺得不好意思。

從那一日起，我便下決心要研究中國電影，先是風塵僕僕跑到日本，花了兩個月看佐藤忠男在東京博物館每週放四部三、四〇年代的老中國片。後來到UCLA唸博士班，第一堂課修的也是程季華開的《中國電影史》。當時的同窗尚有易智言，我們作夢也想不到日後會合作，我當製片，他當導演，拍出《藍色大門》。

真正接觸電影人，是從國際影展開始。第一回，一九八四年第一屆東京國際影展，大陸來了吳天明和吳子牛。那年《老井》拿下多項大獎，我們高興得不得了。每天晚上，駐日記者張光斗、光頭凌峰，還有兩位吳導演和我，在小居酒屋中有聊不盡的兩岸感情，那年凌峰和我在飛機上，談《一江春水向東流》、《八千里路雲和月》，我也將《牧馬人》從頭到尾講了一遍。那些電影，凌峰一部也沒看過，但他的眼角泛出淚光。後來他便跑去大陸找吳天明協助，拍電視介紹大陸鄉土風情，節目便叫《八千里路雲和月》。

在兩岸不接觸的年代，國際影展是我們最好的媒介。在夏威夷、在鹿特丹、在柏林、在坎城，兩岸三地影人必然碰在一起，侃大山、打牌，把生疏的詞彙溝通溝通，在精神上互相援助。

最值得記憶的是一九八八的香港電影節，那一回台灣菁英盡出，大陸也有《紅高粱》和《盜馬賊》來了。

張藝謀和田壯壯一到夜晚，就和大夥一起在我的房間聊天，侯孝賢、朱天文、小野、張藝謀、田壯壯、顧長衛、顧長寧，有時還加上李焯桃、關錦鵬、杜可風，甚至東尼‧雷恩，好像急著要把四十年不接觸的兄弟情一舉恢復，每晚熾熱的聚會總要開到凌晨三、四點才依依不捨道別。房裡永遠煙霧瀰漫，密度高到好幾次測煙器警鈴大作，酒店安全人員急急趕來以為有火災，大家只好開著門聊天，可是每開一會，隔壁房客就抱怨我們聲音太大。來來回回，酒店服務人員被打擾得疲憊不堪，我曾聽到國際影展的西方策劃人聊我們，說這些人碰在一起，別人就插不進去了。言下之意，是他們只要一參加電影節，眼裡只有彼此同胞，其他都放在一邊。

這是事實，那是兩岸的初次接觸，除了驚異地發現我們語言這麼像之外，還在情感、思維、行為上找到血緣相通之處。

我們開始覺得共產黨和國民黨在許多

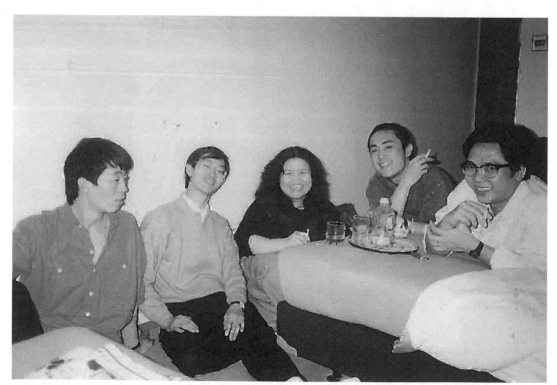

兩岸三地第一次相逢在香港，右起關錦鵬、張藝謀、焦雄屏、李焯桃、顧長衛。

方面也挺像的。我們談教育、談習俗、談文化，興起的時候大夥兒交換人民幣和新台幣，並慎重地在正面簽下

「張匪藝謀」、「田匪壯壯」、「侯匪幫孝賢」、「焦匪幫雄屏」等字樣作為僵硬意識型態的紀念。

我們對兩岸的認識，其實是從偏見開始的。張華坤製片說：第一次坐火車進羅湖，看到解放軍嚇了一跳，

直呼「共匪來了！」我也說：小時候的教育使然，看到紅星，心裡都會怦怦心跳。吳天明慢條斯理地拉話了：

「哪呀，我們那兒一個人數菊花瓣，數到第十二片就昏倒了！」（影射國民黨徽）

原載於《南方都市報·影事錄》，二○○三年九月二十八日

兩岸電影展扮演交流角色

第一屆兩岸電影展即將於二〇〇九年六月十七日在台北開鑼。這個由兩岸交流委員會主辦的活動，計選定台灣、中國共十三部電影放映，四個城市（台北、台中、北京、天津）參加，互派代表團。

大陸來台的影片是馮小剛的《非誠勿擾》，寧浩的《瘋狂的賽車》，劉新、勞達的《江北好人》，王威的《塔鋪》，來赫的《致命追擊》，馮振志的《隱形的翅膀》，俞鐘的《香巴拉信使》七部電影。

台灣將到大陸放的電影是陳懷恩《練習曲》，楊雅喆的《囧男孩》，林育賢的《對不起，我愛你》和《六號出口》，鄭芬芬的《沉睡的青春》，林家緯和廖人帥的《態度》六部電影。

說實話，盜版碟早已扮演兩岸信使的身分。《練習曲》、《囧男孩》、《沉睡的青春》等片早已氾濫在許多販賣店架上。大陸某些觀眾群對這些電影不見得不熟悉。同樣地，《非誠勿擾》、《瘋狂的賽車》都早已透過網路下載和盜版讓許多人耳熟能詳，不過大銀幕和底片與電視及DVD的質感絕對不同。比方，《練習曲》美麗的台灣海岸線風光曾感動了多少人，《沉睡的青春》細緻的影像風格，都不是掃描線不夠密的電視所能展現。能在大銀幕上真正看到兩地電影，對於電影真正的交流有重要的意義。

兩岸正式有電影交流意義非凡。去年底，我在學校舉辦了兩岸三地電影學校電影節，由北藝大、北京電影學院，以及香港演藝學院三校參加，互相競賽觀摩，並辦工作坊、研討會，學生、老師間自由交流，有比較差異風格，也能增加了解認識。當時已經發現，大陸學生作品技術面較強，表演紮實；台灣學生則勝在想像力豐富，表達形式活潑；香港學生則像抒發對產業界不滿似的，偏重社會意識及良知主題。我認為一般觀眾在認識上的分別更嚴重。大陸許多觀眾對兩岸電影確實經過分離而在形式內容上有所別。

台灣電影仍存在當年《家在台北》以及瓊瑤老電影的階段；同樣地，台灣觀眾對大陸電影也有刻板印象的誤解。

由於我也擔任兩岸電影交流委員會的委員之一，有一個廣播節目訪問了我。訪問者對大陸電影的印象停留在過往的主旋律，穿著白襯衫挽起袖子在風雨中指揮大眾渡過危難的英雄，是他對大陸電影的看法，他說做學生時也偷偷看過《紅高粱》、《老井》和《巴山夜雨》，但大陸電影究竟為何，他存有許多疑問和好奇。

刻板印象是兩岸交流的第一步。如今兩岸旅遊觀光已經熱烈進行，掙脫了民進黨努力綑下的限制。一批批自彼岸來台的陸客擁進了阿里山、日月潭，這些刻板印象的老景點。同樣地，台客擁進大陸時，誰不想當好漢爬一回長城？誰不想看看西湖八景，遊一遊桂林陽朔的山水？

當著名景點走馬看花過了，就是深度旅遊的開始。城市中的大街小巷，鄉村田野中的幽境僻壤，老百姓真實的生活及家常，那才是真正的交流了解。

電影也是一樣，打破刻板印象是第一步，先交流後在廣及深度上全面展開，兩岸交流委員會任務不小。更深度的電影交流，要在往後累積而成。

原載於《南方都市報‧影事錄》，二〇〇九年六月四日

電影節迷思

威尼斯國際電影節公布入選名單了。又是幾家歡樂幾家愁的場面。有人挺高興，媒體也一窩蜂報導喜訊。

也有人挺難過，覺得多日的嘔心瀝血之作沒有被重視和理解。

去過太多的影展，我對這個例行每年幾次的世界性大拜會看得比較簡單。電影節絕非最終目的，拍電影應當有更好的理由和更高的目標吧？

我說這話完全是經驗之談，而且是苦痛的經驗。想一九八〇年代中期，我甫從美國回台灣。由於與美國的聯繫尚深，常被請回美國參加座談會或任小型電影節的評委。當時只恨自己的電影不爭氣，上不了檯面，只盼望有新電影、新血液能接近年輕觀眾一點。

那時對參加世界性的大電影節幾乎想也不敢想。因為有這個期望和動力推動，後來大陸、香港和台灣的電影界都出現新浪潮。上世紀八〇年代中葉，台灣電影開始在歐洲中型影展如南特、都靈、盧加諾嶄露頭角。接著大陸的《紅高粱》拔得頭籌搶下金熊獎。以後華語電影一路長紅，享受了整個九〇黃金年代，在歐洲各大電影節出盡鋒頭，也造成世界電影史重新估量及認識被忽略近七〇年的中國電影。

在一九九〇年代當中國電影人挺愉快的。過去大電影節主席正眼都不瞧我們，到了九〇年代，我們去哪裡都受到重視和歡迎。華語電影到哪裡都得獎，那時韓國片還不知在哪呢！

於是後遺症便來了。大夥兒都削尖了腦袋想一夕之間鯉躍龍門，走上光榮燦爛的明星之路。有人忙著揣測電影節喜歡什麼（包括荒謬的結論是「長鏡頭」）；有人以為走關係、拉交情、走後門是通往大獎的捷徑（包括荒謬的結論是「買通焦雄屏」）。我曾聽說台灣曾有某片商異想天開用土方法帶了一箱金幣到水都（威尼

斯），打算賄賂諸位評委，後來被一千公關人員奮力勸阻，才算打住了一個可能發生的國際大笑話。

沒有得到獎的，拚命想以國際電影節獎盃為目標，卻忘記了拍電影的目的。得到獎的，一年仍謙虛，二年覺得自己是塊材料，三年、四年幾乎就脫了形，不是趾高氣揚，在各個電影節公共場合擺架子拉長臉；就是以電影節的掌聲為安慰。本土觀眾不愛看，票房奇壞，他們一點都不以為忤，反而以「歐洲水準高，看得懂我，你們（本國本地）不喜歡是你水準低，與我無關！」對抗整個社會。

看盡了人格的升迭，看夠了電影節的政治與勢利，我對得獎這事算較超脫。有一年，我製作的兩部電影得了柏林影展兩個銀熊獎，三個最佳男女演員獎，我也挺高興，但那是為所有工作人員高興，其實內心並未把它當什麼大事。我常勸導演們說：「得獎與否是外在的，也有許多主觀（評委）、客觀（局勢）因素不能掌握。我真正的喜樂永遠是在拍攝過程中產生，加點什麼、減點什麼，能使電影更好，那種創作的快樂是永恆的。當然，什麼部分做不好，也會有永遠的遺憾。但是最終的評委永遠是我自己。我不會以電影節作為我的好壞指標。」

我也想勸一些太看重電影節的導演：說大人，則藐之。你越不在乎，也許他越尊重你。拍電影宛如播種，撒出去什麼，不一定就知道會長出什麼樣的姿態。我們一生中也許就會因為一本書，誰的一句話，一張畫，一部電影，獲得若干啟發。在這方面盡點力，把做電影當撒種，收穫的應比得了金什麼獎長遠而開心得多。

原載於新浪網專欄，二○○四年八月三十日

文化保護政策的必要

今年暑期商業大檔階段，大陸政府部門採取文化保護策略，不允許好萊塢大片公映，保護張藝謀的《十面埋伏》以助其獲取較優勢的利潤回收。

這個做法據說在大陸娛樂圈之外引起了較多的關注和辯論，我個人以爲，文化保護政策確有其必要性。文化不是商品，在本土文化產品尚未茁壯和具競爭力之前，不可以縱容強勢外國文化產品鯨吞蠶食本土的弱勢文化。所以即使我對《十面埋伏》的品質和內容有若干保留，我仍然認爲這部片商業的成就對電影產業有一定的活絡影響，也鞏固了若干生產過程中的技術和創意整合實力，就這一點而言，張藝謀在中國電影史上有不可磨滅的貢獻。

保護策略最早始於歐洲。一九九三年美國在電影教父傑克·瓦倫帝（Jack Valenti）的領導下，挾著經貿談判的個別擊破方式，衝破各國電影的關口，以WTO爲主軸，輔以電影城（multiplex）的大量片源需求，將好萊塢產品大量傾銷到世界各地。自此以後，凡是被迫或自廢保護政策「成功」的國家，個個的本土產業都是東倒西歪，好萊塢產品長驅直入，所向披靡，在亞洲、歐洲的許多國家電影市場佔有率皆在百分之九十以上，本土電影業則由工業淪爲手工業，人才資金大量流失至影視其他相關（如電視和廣告）或毫不相關的行業，每年十部電影以下的產量，完全只是聊備一格。

法國就此提出了「文化例外」（cultural exception）或譯與「文化免議」的說法。起於一九九三年烏拉圭舉辦的國際會議，法國率歐盟的一些國家（如西班牙）向美國提出文化產品非等同於一般商品的說法，與美國周旋，對立和抗爭，終於讓瓦倫帝點頭，但他只同意保留這幾個國家原有的保護策略，並不允許其他國家另生

訾議，也不可以新增新的保護措施條款，於是法國勵精圖治，拚命以優渥的條件輔導本國或非美國的電影製作和發行。不幸的是，法國電影市場佔有率仍常在百分之五十上下徘徊。即使如此，它仍是世界電影版圖上的異數：當其他國家的電影都面臨生死存亡的關頭時，法國的表現算是鶴立雞群，而西班牙也不賴，出了一批又一批的新導演，包括才華橫溢的阿莫多瓦。

未在這個保護文化產品觀念上取得勝利的國家，其本土電影業幾乎是以驚人的速度敗亡，上世紀九〇年代中韓國電影的「銀幕配額」電影法規，就被當場廢掉，使韓國電影因此面臨最冷的冬天。可能因為韓國人強悍的民族性，一群電影人士仍集結自發性的抗爭活動，數百人在美國大使館前盤坐，要求瓦倫帝訪韓時出來對話。他們甚至集體流著眼淚剃成光頭，激烈地要求政府及美國尊重文化產品的生存。最後，甚至麻煩法國總理希拉克親自致電韓國總理金大中，韓國政府最後採取「文化例外」觀念，爭回了保護措施。自此韓國電影恢復了活力，從生產到發行暢行無阻，加上企業的支持，政府的輔助，一路奪取華語片的亞洲霸權，造成亞洲各國的韓流旋風。

所以，你以為本土片不爭氣是電影工作者或產業界的責任嗎？本質上，這是多方巨大而複雜的國際外交和進出口貿易的全球均勢問題。歐洲人知道，所以任何有WTO及全球化的國際會議中，總會在場外聚集一群年輕抗議分子，他們就是美國化，因為美國正以這個口號及思想、文化和經濟上對全球掌控、洗腦。

台灣觀眾也喜歡罵本地的電影難看（當然某些創作者的重複性高或忽略觀眾觀影心情，也有一定程度的責任），孰不知台灣早期在經貿談判中舉雙手投降，電影產業是首先被犧牲以換取進入美國市場的權利。結果台灣電影市場一路在好萊塢電影和香港、韓國強勢商業的夾擊之下左支右絀，乃至市場佔有率連百分之一都不到，甚至做電影這行業的人都感到顏面無光，一點榮譽感都沒有。

所以張藝謀作品品質的爭論可以留至日後由歷史定位。起碼在現階段，適應力強、能隨局勢轉變的生存者

張藝謀，對產業的貢獻是有目共睹的。

原載於新浪網專欄，二〇〇四年七月二十八日

娛樂大國的迷思

二〇一一年大陸電影總票房達一百零三億人民幣，已經使得全世界震驚。二〇一二年超過一百三十億，加上戲院不斷地增加，熱錢不斷地湧入，「十二五規劃」中也將文創提升為支柱性產業，加上減免稅務政策，產業一片大好前景。一位網路平台的主管到台來與我開會，他說，「大陸的業界全在摩拳擦掌，都覺得娛樂事業有大未來。」

我去美國演講時，許多人也睜大了眼睛聽我分析世界電影產業的趨勢，我的老師——知名學者湯姆·夏茲（Tom Schatz）以研究好萊塢體制著名，他說中國電影產業的數字太驚人。因為以美國電影總票房年底約百億美金的數字來看，全球百年來唯美國市場馬首是瞻，而票房第二到第九名，加起來也不足以撼動美國之霸權，但是中國娛樂產業之崛起，正以驚人的速度在打破這百年來的均勢，美國將面臨作為世界第二大市場中國的威脅。

於是我們到處都聽到明星身價越漲越快，如果大陸一年生產五百二十六部電影，尚有難以計數的電視劇和其他平台作品（微電影、廣告、短片），明星哪裡夠用？

明星不夠用，編劇、導演、監製，乃至技術人員全不夠用。說老實話，大華語圈加起來創作人才完全不夠供應產量的需要，於是不均之勢就會發生。

台灣就深受影響，過往據說我們的錄音人才只夠一次開二組半的電影，文創基金的膨脹，《那些年，我們一起追的女孩》和《賽德克·巴萊》、《雞排英雄》的賣座，使投資人一下子增加許多。加上某些主創人員和男偶像（彭于晏、阮經天、趙又廷等）紛紛「投效」大陸電影，台灣電影的產與銷嚴重失衡。

其實台灣有那麼多觀影人口嗎？翻開報紙與每週從好萊塢主流到歐日韓流電影，到華語片的勃興，據說一週可以上檔十九部新片，台北只有三百萬人口，即使大台北地區也只有五百萬人，誰有那麼多時間去趕電影？何況還有大大小小的影展和電影節，年輕人忙死了。他們只要在校園等著，片商會送上免費電影來博口碑。

還有香港，這幾年受大陸和CEPA政策的牽引，主創人口大量北上，造成本土影業的大失血，觀眾抱怨港片失去優勢失去「正宗港味」，加上最近瘋迷台灣電影，間接出現了如《桃姐》這種誠意本土電影的反彈。

大陸電影市場蓬勃發展會不會像好萊塢一樣消滅了獨具特色的類型電影？台灣或香港有沒有機會成為具有獨特優勢的電影基地？這些都是在娛樂大國崛起前值得深思的問題。

原載於《南方都市報・影視錄》

古裝大片可以歇歇了！

每逢歲末，電影局、媒體又很快地掉入產業數字遊戲；一百三十億的總票房、近一萬塊銀幕數、多少票房破億的電影云云。

的確，中國電影產業有彪炳的戰績，但是二○一一年幾乎就全是古裝大片炒冷飯重拍，以及香港、好萊塢傾巢而出與大陸重彈飛》這類有趣的商業片，二○一一年比二○一○年乏味多了。二○一○年還看到了《讓子

新建構港式電影文化的結果。

《楊門女將》、《白蛇傳說》、《畫壁》、《戰國》、《鴻門宴傳奇》、《關雲長》、《倩女幽魂》、《財神客棧》、《龍門飛甲》這一片片看起來洋洋灑灑，千軍萬馬、飛天遁地、武器彈藥、俊男美女、奇裝異服、特效武打……我還忽略了什麼？喔，不倫不類，現代化的台詞，諸如：「你不覺得這很浪漫，幹嘛拒我千里之外。」（《白蛇傳說》），「因為你的一個吻，讓我相信萬世輪迴只為那一瞬間。」（《白蛇傳說》）；

「沒有愛會幸福嗎？」「公子，我能坐這裡嗎？」「我的榮幸。」（《畫壁》）；「你喜歡上了我嗎？」（《鴻門宴傳奇》）；「你為了一個不愛你的女人……」（《關雲長》）。中國片就到了如此水平，李小龍加瓊瑤，遼闊大陸外景加好萊塢或新科技，捨棄考古考據，全都變成了天馬行空與時裝概念結合的空洞夜譚。

換上來的是電視劇式的空洞配音，與只紮紮實實，將書法之美與電影語言奧妙結合的胡金銓永遠消失了。李連杰和甄子丹也累了，李先生的皺紋溝渠，甄先生變不出太多花樣的踢腿飛跌，怎麼都那麼跳tone，讓人在看電影時分心逸出情節之外。李先生懂得堆積戰馬臨時演員，還有老掉牙萬箭齊發之特效的單調作戰。

還有那些明明身手不怎麼樣，仗著彈簧床和威嚴，也能擠幾個花拳繡腿的古天樂、張柏芝、蔡卓妍，只要

負責擺pose裝酷就行。忘了，這是合拍片，那我們一定得配點娃娃臉，劉亦菲、孫紅雷、佟大為、文章、閆妮就挺好用的了。

CEPA讓一九九○年代大大式微的港式古裝武打片在大陸轉身華麗復活。說它華麗，因為大家都獅子大開口：漲薪酬、加特效、敦煌外景、少林古跡，美術要張叔平或者雷楚雄，視覺規模比以前加了數倍，但是內容之空洞，草包膿包之「不忍卒睹」竟然也能在市場上縱橫無阻，麻木一代又一代的觀眾。

香港影界傾巢北上，製作團隊、明星、美術都參與到神州搶錢大戰之中，放棄了自己本土市場的拚搏，結果被台灣《那些年，我們一起追的女孩》一舉攻破有史以來的賣座紀錄，真叫大意失荊州。也真說明連香港觀眾都集體抗議香港電影界多年的無作為。香港不是沒有好作品，《桃姐》便是，只是大夥忙著北上做搶錢家族，忘了和本土觀眾溝通。

古裝大片不是全為「烏合之眾」，也有認真誠意拍者，《武俠》及《新少林寺》即是。我知道大陸有人喜歡用「雷人」形容《武俠》中惡徒被雷死的結局。不過此二片中規中矩，紮實的武打，結構完整的編劇，從剪接到分鏡都不含糊的調度，在眾多搶錢大戰的古裝片中鶴立雞群，這我們應該分辨高下的。

《龍門飛甲》的3D也真到位，只是徐大導演，從影數十年了，能把《龍門客棧》重拍幾次呢？電影除了形式美學的energy外也應該有點形而上的統合思維吧？否則出了戲院，只記得那些3D畫面，再過幾天，連這也忘了，只剩下徐克和3D特效這幾個字樣。

原載於《南方都市報·影視錄》，二○一二年一月十五日

盛世名與實

下筆前，九把刀的《那些年，我們一起追的女孩》剛破五千萬票房，往億元邁進。這是在許多重要場面已被「第十把刀」剪去，以及盜版滿天飛的情形下。兩個禮拜前我在北京，一位北京導演忿忿不平地問我：「你說這片有那麼好看？」我說我覺得很年輕很讓人懷念青春啊。他說，誰沒有年輕過？這種青春不合大陸的口味。我說，你可能和年輕大陸觀眾有代溝。我倆爭執不下，後來打了一個賭，以五千萬票房為準。沒想到上映三天片子已破兩千七百萬，一週破了五千萬，導演打電話到台灣找我，承認他輸了。

先說明，我和此片一點也沒關係，而且初看片時還有對九把刀的疑慮，對他在電視上常有的囂張語氣有點偏見。但人對青春永遠保有最純真的情感，我感受到在那些不雅言辭和動作後面的純情，這也證明了博納于冬告訴我的：大陸有一批中年男性觀眾，是此片粉絲。而台灣、香港中年觀眾傾巢而出，許多人都看了不只一遍呢。

《那些年》在兩岸三地的成功說明了以前以為兩岸三地口味截然劃分的想像已經改變，新一代的華語觀眾早因傳播和生活方式的拉近而整合，並不特別分大陸、台灣、香港。《那些年》在台灣破四億六台幣票房，在香港破七千萬港幣票房（也打破《功夫》的有史最高票房），在大陸也吸金得滿鉢滿盆，比起《讓子彈飛》、《集結號》或《天水圍的夜與霧》系列之不能跨地域，兩岸三地的市場已經往大幅統合邁進。

我以為《那些年》具有里程碑意義如下：

一、它是後ECFA時代兩岸電影未來可能性的指標。

二、它是後ECFA時代，大陸電影不會完全港味主導的象徵，台灣的影像將會增加。

三、兩岸三地年輕觀眾口味逐漸接近。

四、太重地域口味的電影只能在本地興盛，不易跨地域（如《雞排英雄》、《翻滾吧！阿信》、《天水圍》系列）。

我個人對此現象是滿歡迎的，原因是大陸電影市場這幾年太過題材狹窄化。光看二〇一一年全年有多少炒冷飯的古裝大片，就令人為之氣餒。說不完的三國時代、春秋戰國時代、宋朝抗金時代，以及狐鬼妖聊齋故事。古裝古代沒問題，問題是咱們永遠得同一種包製嗎？

結構性穿插的功夫打鬥編排，萬箭齊發的電腦特效，現代都市感十足的服裝設計和髮型和髮飾，大西北沙漠和快馬戰士，奇特古怪的武器，日益昂貴的奇貨可居的港星陸星台星。有些人把這些規格化推到過度的電檢制度。

但是以前也有古裝武打大片呀，無論胡金銓場面調度傑出、考據仔細完備、打鬥抽象舞蹈化的《龍門客棧》、《忠烈圖》、《俠女》，還是劉家良無數安排地道、主題充分結合武術世界倫理的《爛頭何》，都那麼令人動容。現在的古裝大片則多無創意，只能靠市場包制和虛打虛情，謀求票房，而那些明星臉孔，更是千篇一律，令新時代的觀眾感到乏味。

但我們仍舊以為這裡面是應該分高下的，我個人較為喜歡《武俠》、《新少林寺》和《龍門飛甲》。《武俠》的編排十分寫實，主角通過如臨現場之重疊與科技探索身體內的圖示，經營一個殺手之退隱及悲情。電影循武俠片老傳統敘事，形式卻完全推陳出新。

我雖不敢確定如臨現場的手法是否出自今敏的動畫《千年女優》或英劇美劇，但這樣的處理混雜了功夫與偵探的推理，倒是頗具新意。甄子丹沒有把自己淪為搏擊機器，表現也遠超過其他電影。可惜大陸網路一句打雷「雷人」的總結即傳遍大江南北，對陳可辛未見公平。《武俠》投資過鉅，也引起不少製片人抱怨，這是中

國現在市場必須小心的課題。

大陸網友似乎對《新少林寺》也不領情。我覺得這是一部認真的作品，功夫武打安排與剪輯、攝影皆有可

觀之處，劉德華、謝霆鋒、余少群皆在類型片中表現合宜，連一向誇張的成龍也不再嬉皮笑臉，堪稱收斂。這

部電影算得上嚴謹製作，不好意思，其他武俠大片水準差可擬也。

徐克的3D《龍門飛甲》在技術上沒得說，此君對技術的狂熱已經成為他的註冊商標，也令人佩服。只是

那麼多年了，還在胡金銓導演那兒學的服裝、音樂以及題材中打轉，似乎是只要找到一個演繹他技術的舞台，

故事、表演、思想毫無關係，《龍門客棧》、《笑傲江湖》都拍了幾次啦？我覺得他有點浪費自己的才能，還

是他要我們相信，他真的是一個沒有思想、不關心情感的拍片機器呢？

大陸二〇一二年一個有趣現象，即浪漫喜劇的勃興。其實自《杜拉拉升職記》、《非常完美》後，大陸已

進入都市喜劇時代，而且台灣幾個導演已悄悄進入市場（《追愛》、《星空》、《幸福額度》）。深受觀眾歡

迎的《單身男女》和《失戀33天》都值得鼓勵。杜琪峯主導手下大將游乃海與韋家輝編導的《單身男女》把

一九三〇年代《馬路天使》經典片段的兩扇窗子現代化詮釋，非常具有電影化筆觸。唯吳念祖的情感線索過於

簡單卡通化，讓三角戀情略遜一格，也讓這視覺化的觀點愛情少點真情。

《失戀33天》是《蝸居》、《裸婚時代》的滕華濤由螢屏轉戰電影之作。我沒看過他的電視劇，但由題材

來看，他似乎頗能抓住都市白領的生活質感，生活中似乎老缺那麼一點物質與薪水，以致愛情與生活質感都帶

點不滿及對別人的艷羨。主角都擅長缺德耍無傷大雅的嘴皮，那些「情意千萬不及胸脯四兩」的犬儒強調，直

追馮小剛的狡黠世故，而文章和白百合的對白，在港式配音大片環繞的空洞下，確實給人血肉的親切感。

去年最不隨流行的兩部電影應是李玉的《觀音山》和顧長衛的《最愛》。《觀音山》因為我有參與，不便

多言，但對范冰冰與張艾嘉的表演都致上敬意。《最愛》的農村愛滋病有揭弊的社會針砭，幾個演員（郭富

城、章子怡、濮存昕、蔣雯麗等）都很出彩，顧長衛似乎對農村小鎮的生活較有把握，可惜這類題材越來越難得到觀眾的青睞。

最後少不得要談談《金陵十三釵》。張藝謀對形式美學的興趣與徐克對技術的狂熱是相互輝映的。就電影而論，他拍的是中規中矩，絲毫不苟。唯烽火國難中，教堂裡的生活就少點現實，那袋麵粉和那袋土豆能吃多久？院子一隔，好像就是兩個世界，妓女照樣打麻將，以致他們最後決定做烈士時少了點心理說服過程。《金陵十三釵》差那麼一點就可以往民族史詩走去，可惜了。

總體而論，我覺得二〇一一年是最乏味的一年。合拍大片是一九九〇年代勃興港片的華麗轉身，但華麗有之，內涵不足。眼看中國往世界第二大電影國邁進，真心期待每年有一些雋永高水準的作品留下來，真的符合「電影盛世」這等稱號。剛看完全球獎頒獎禮，那些播出作品片段總讓人覺得多元多彩多創意，相較於我們的單一化和炒冷飯，我們離美還差一大截。

《金陵十三釵》有一貫張藝謀對形式美學的興趣，差那麼一點可以往民族史詩走去。

中華傳統文化與現代化之議

二〇一〇年的兩岸交流地點在台北苗栗及上海蘇州太倉。仍由李行導演和李前寬導演帶隊，首先就在上海舉辦論壇。十三日上午有幾場非常精彩的說話，尤以中華文化發展促進會會長許嘉璐與香港導演吳思遠針鋒相對，不涉私人而秉持公發聲，令論壇不致枯燥行禮如儀。

許會長首先強調自己拒看電影，並指出現今許多大片僅憑自己想像，不知大眾盼什麼、想什麼，又被大公司壟斷，最後僅剩下一種格調的電影——喜用金錢買廣告和影評。許會長又說在當今經濟全球化、科技現代化之下，首先使發達國家將生產過剩的產品推往其他地區爭取「永續超額利潤」，在各地都造成物慾橫流，傳統喪失，價值迷惑，社會紛爭。而科技現代化卻疏離了人情、親情和感情。許會長因此期許未來作品應引人走向崇高，容許保持平凡，並且避免沉淪。

吳導演則對許會長的看法完全不苟同。他認為電影最好不要有意識型態之管理，應鼓勵多元。他說要注意WTO，中國影音產業敗訴之後，應注意美方反對電影檢查，反對中影、華夏之發行壟斷，並抱怨中國之盜版。同時政府開放發行民營之後，使國營民營平起平坐競爭，造成現今華語市場之勃興。吳導演說政府應有對文化創意扶助的具體方法，不能「一刀切」，比方說，每部電影要付5%之電影基金，3.3%的稅，連小片也要抽走8.3%，這大小片的負擔狀況就不甚平均。政府的政策很重要，簽了CEPA之後，大陸市場就成了香港電影的救命丹。

王童導演則強調「心」與「團結」的重要性。他說台灣紅了《海角七號》、《艋舺》，但他倒是比較喜歡一部小片《聽說》，因為它動人，這就是「心」。（這點我謝謝王導，因為《聽說》是我監製的。）

我的發言則針對「傳統文化」與「現代化」的辨證關係。我以為其實這是中國五千年封建制度被打破後之五四運動議題，九十年來，中國多個文化藝術領域，都在找傳統與現代的平衡點（比方台灣鄉土文學與現代派文學之爭；或五月畫會現代派與傳統畫派之對立），電影也是一樣，從一九三〇年代到現在，這兩派並未取得平衡點。但在二十一世紀，這個問題益加複雜，首先兩岸四地（包括新加坡）分離若千年，社會、經濟、文化互相調適影響的時間。另外，世界近十年正面臨四個金磚大國之興起，西方經濟危機四伏，所有地盤優勢都得重新分配。二〇〇四年，中國與香港簽訂CEPA，合拍片救了崩盤中的香港電影，也因綜合效益（synergy）創造中國電影的黃金時代。傲人的產業

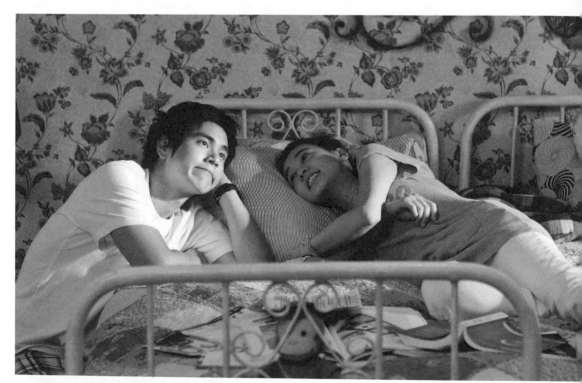

《聽說》一舉紅了三個明星，彭于晏成為華片一哥，陳妍希提名金馬獎最佳女配角，陳意涵獲台北電影節最佳女主角大獎。鼎立娛樂／提供

增長成績，觀眾大量增加，但是產業及人文的分配開始不均衡。

大片吃盡了80%的市場，剝奪了中小片生存的空間，大片也開始規格化、程式化，人文價值備受知識分子詬病。我曾在廣州論壇上說明不要囿於「數字迷思」——電影賺了錢，少數公司壟斷，但是許多大片大同小異，要找出當年如謝晉那些令人念念不忘的經典幾稀矣！

我說，重點在「核心價值」不見了。（我在會上沒說《十月圍城》拍志士保護國父，但變成了高級功夫片；《風聲》說的是抗日，但內容像是間諜懸疑驚悚片；《杜拉拉升職記》是愛情嗎？倒像借愛情為底的各式產品廣告片。有任何人看《英雄》感受到荊軻風蕭蕭兮易水寒的悲壯？——大抵記住的都是張曼玉／章子怡的胡楊林落葉大戰吧？）我們很多電影忘了集體的核心價值，但人家美國人沒忘，大片許多都是現代化科技與文化價值有好的平衡，《阿凡達》批判了軍事主義與重商主義；《2012》和《天外奇蹟》到底講的都是核心家庭（或替代性家庭）的價值。我們不要一味講求現代化、產業化，而忘了核心價值。中國電影體質尚還羸弱，倘使一味強身健體，產業壯大了，卻忘了精神和靈魂，忘了情感與心，那麼虛胖會很快遭觀眾唾棄乃至泡沫化的。

中國電影中的女性意識（演講摘錄）

我將從電影發展的脈絡來談女性角色的變化，從早期大陸的電影一直到目前的港台電影。

我是在一九八三年進入美國加州大學ＵＣＬＡ博士班，第一門選修課是中國電影史，這也是美國第一次開這樣的課，對我本身有很大的影響。老師是從北京請來的程季華先生，他是當時唯一出版厚厚二冊中國電影史的作者，他帶來了四十多部一九三、四〇年代的電影。我們過去印象中對早期中國電影是很鄙視的，以為全是早期的通俗劇，或共產黨式的宣傳電影。但是看了這批作品後，卻讓我非常驚訝，這些電影與當時其他國家的電影比較起來，在許多方面是相當傑出甚至超越的，從那時候起我就不斷找機會看早期的中國電影。

大約是一九八五年或一九八六年時，在日本有一個中國電影展，我在那裡待了三個月的時間看電影，做筆記。三、四〇年代可以說是中國電影第一個黃金時期，自從七〇年代大陸開放後，這些電影才被加以系統化地研究。

大陸電影

三〇年代電影

三〇年代的電影許多是以女性角色為重心，女性幾乎成了中國苦難的代表。例如當時的演員阮玲玉，她常扮演時代悲劇的角色。她是一個非常優秀的演員，完全了解攝影機的特性，能分辨出特寫與遠景的功能，以直覺的方式顯露豐厚的情感。像她的作品《神女》、《新女性》、《小玩意》等，都是中國人苦難的代表。《神女》處理的是封建觀念下的婦女娼妓問題、傳統的壓力，對身兼妓女及母親雙重角色的女性，幾乎封閉了所有

《小玩意》以悲劇呈現婦女在社會中之卑微和傷痛。

的出路，電影以悲劇呈現婦女在社會中之卑微和傷痛。

《小玩意》完全把國家的苦難放在女性角色身上。女主角葉大嫂是一位手巧的婦女，常做一些小玩意。她有丈夫和一個女兒，自己因為明理開朗個性，很受鄰居街坊的愛戴。雖然她已婚，還是有一位富家公子追求她，她就告訴他說目前國家多難，鼓勵他去留學回來辦實業報效國家社會。

一九三○年代電影描寫抗日的訊息是以隱喻的方式表現出來，因為當時國民黨反對抗日，媒體不能直接提倡抗日口號，像《小玩意》中，有敵機來轟炸，可是不明講敵機從哪裡來。葉大嫂的丈夫在轟炸中死了，她就帶著女兒和鄰居加入前線戰火的工作，後來她的女兒和朋友也都死了，她的精神陷入恍惚狀態，不過她還是在街上賣小玩意。到了新年，上海的人都在慶祝、放鞭炮，那時葉大嫂聽到鞭炮聲就完全崩潰，她對著觀眾直喊「敵機來了，敵機來了，你們還不趕快醒醒，敵人就在我們頭上」，當時的上海人在「一‧二八」遭日本侵襲後不久就忘了戰爭，仍舊是歌舞昇平。在這裡電影以正面拍攝葉大嫂的吶喊，似乎是在提醒觀眾日本的侵略野心。

三○年代大部分的電影是以悲劇方式來處理女性角色，從阮玲玉的身上可以看到當時中國的苦難，而她的演技是相當自然、傳神的。

當時另一位女星黎莉莉，所傳達的是一個非常開朗、樂觀的農村婦女形象，在她的《天明》裡，扮演一個從鄉下來的大姑娘，後

來雖然在街上淪爲妓女，還是幫助以前的情人，掩護他們做抗日工作；後來被逮捕槍斃，在槍斃前她換上農村的衣服，坦然微笑面對一切。

黎莉莉和阮玲玉的角色個性雖然一個大方樂觀，一個憂愁具悲劇性，但都可以從他們身上看到中國當時的國難家仇。

三〇年代的電影能這麼進步是與時代背景有關的。在列強的侵略下，許多知識分子投入電影工作，將它轉化爲憂患意識的傳達工具。

四〇年代電影

到了四〇年代，電影仍然以女性爲主，刻劃女性在非常困頓的狀態下如何覺醒，如何去面對問題。一部改編自《窈窕淑女》原型蕭伯納的舞台劇《Pygmalion》的電影《遙遠的愛》，描寫一位從美國留學回來的心理學教授，請人來家裡訓練一位女傭，把她變成非常高雅、識字的淑女，而後與她結婚。但是這位女主角在學習後卻有了很強的社會意識與政治覺醒，看不慣她丈夫的作風，這位教授是國民黨大員，在課堂上常告訴學生說抗日是沒有用的，中國是多少年來的積弱，未來完全沒有希望，可是學生根本不聽，在下面寫抗日標語，然後一個一個溜課。後來他的太太就到前線打游擊，而這位教授在逃難時，卻經常受不了苦唉聲嘆氣，逃難至後方坐在路上長吁短嘆時，看到他太太穿著草鞋雄赳赳地走過去。整部電影很多這樣的對比。有一次兩個人在防空洞中躲空襲，太太仍在讀書，丈夫卻乞求地拉著太太的手說：「妳都不愛我了。」這位時代女性這樣回答：「你不要再跟我講愛情了，我不是不愛你，但是我更愛我的國家民族，愛更多的人……」在電影中，女性的角色雖然是被剝削、壓迫的，可是她有覺醒的過程，是樂觀超自我而且有行動的。

五、六○年代電影

基本上，一九三、四○年代的電影是寫實的，以女性的角色象徵時代的苦難與衝突，這樣的傳統一直到「文革」之前還是很清楚。不過在「文革」前有一個問題存在，那就是依循蘇聯的史達林政策下傳來的社會主義寫實主義的（Socialist Realism）的文藝創作觀，強調以社會主義的傳統為政府服務，以社會主義去烘托塑造英雄人物，對政府政策的批判就付之闕如。這對電影及文學有很大的傷害，不過寫實的傳統還是不變，很多英雄人物還是女性，她們變成了女戰士。比如謝晉導演的名作《舞台姐妹》，是以一對唱紹興戲姐妹的命運作對比，一位後來成為為社會主義奮鬥的女戰士，一位就墮落成為男性玩弄的對象。謝晉另一部很好的作品《紅色娘子軍》，是講受壓迫的女性如何起來革命。這些電影雖然在意識型態上是以女英雄為主，富宣傳意味，但是因為編導演均相當傑出，非常令人熱血澎湃。

比較來看，三、四○年代的女性角色比較具有豐富的多面性，而五、六○年代由於受到社會主義的影響，女性英雄角色比較單面、平面性，但是基本上還是繼承三、四○年代某些電影現實美學的傳統。

到了「文革」，電影界受到嚴厲整肅，電影的傳統被斫傷甚重。「文革」結束後七○年代末，電影才開始重整的工作。

香港電影

前面講的三○年代進步電影其實只是整個電影界的一部分而已，事實上當時也有很多走商業、神怪形式甚或是色情路線的電影，例如遷移到香港的「天一」公司即邵氏公司前身，它的作品多半重商業娛樂。

一九三六年嚴肅電影和商業電影有嚴重的分裂和爭戰。左派人士批評商業剝削電影腐敗、墮落，沒有國家憂患意識，右派則反駁說電影就是商業、就是娛樂（電影就是讓人吃冰淇淋，讓人的心靈坐沙發椅），罵左派

人士挑撥社會的黑暗。當時左右兩派吵得很厲害，右派電影被稱為軟性電影，左派電影被稱為硬性電影。

許多拍軟性商業電影的人在抗戰時期或抗戰後逃到香港。香港早期的「國語片」還是以女性為主，但是變成家庭式的小格局，主要是處理知識分子南遷的哀怨，或「五四」以後文人的想法，即爭取自由戀愛或階級平等。這類電影以電懋公司的出品最具代表性。例如《家有囍事》、《星星·月亮·太陽》、《四千金》、《曼波女郎》、《早生貴子》、《啼笑姻緣》等，都是以家庭或婚姻為訴求的通俗劇，很少再像一九三、四〇年代左派前進革命分子的憂患意識電影。當然，香港有一個以新聯、長城、鳳凰三家為主的電影公司也拍了非常多延續三、四〇年代左翼風格的現實主義電影。粵語片我沒有研究，只知道除戲曲電影外，現實主義為主的電影中佳作也十分可觀。

到了六〇年代、七〇年代，電影進入陽剛的武俠片時期，女性完全沒有地位。這種傳統現在仍存在，許多男性的電影中，如英雄片所強調的是男性的友誼、陽剛的氣質，女性角色只是陪襯的，或者是負面的──破壞男性的妓女角色。

電影的鏡頭代表了導演的心態和觀念，像武俠片的特寫就一直強調男性的體格美、身體的肌肉、行動的矯健等，基本上完全是男性的天下。

台灣電影

台灣早期的電影先天體質較虛。首先，台灣沒有香港的商業基礎，另外早期台灣電影工作人員許多是在抗戰時隨國民政府到重慶拍新聞片、宣傳片及社教片的，因此早期拍出來的劇情電影都很平面化，往往與政策宣傳有關，諸如宣揚農業政策改革成功，或者講保密防諜，或者解決種族的歧見（如外省人跟本省人或原住民戀愛，經過多番努力終於成功、皆大歡喜）。整個早期的電影是很功能性的。

台灣電影到了五〇年代末和六〇年代初才有變化，那時開始學習美國或日本以及與香港合作。「中影」當時提出了「健康寫實」的口號，如《養鴨人家》、《蚵女》、《我女若蘭》等都是這類電影。然而事實上這些電影寫實並不全面（健康實在不太可能太寫實），像唐寶雲演的《養鴨人家》，傳達的是農村的甜美及歡樂，是一理想化多於現實的農村，或者《蚵女》裡的演員講的是十分標準的「國語」，這都是拍片人理想化的農村景象。之所以說是「寫實」是因為它把外景從片廠拉到農村，而「健康」是因為沒有暴露社會的黑暗。基本上這類健康寫實的電影和當時大陸社會主義寫實電影的精神是一樣的，都是在當局的政治大框架下負有宣傳任務。

台灣一九六〇年代的電影還是以女性愛情為主導，少女愛情的問題解決了，似乎整個農村乃至社會的問題也都解決了，基本上它的視野較為狹小，而這些電影替後來七〇年代的瓊瑤電影做了很好的鋪路工作，當時的重要健康與寫實導演如李行、白景瑞等，後來都拍攝了不少瓊瑤電影。

七〇年代的瓊瑤電影是以女性幻想為主，許多呆蠢盲目地膜拜愛情，而愛情只是流於外在的美麗，傳達的意識一般來說比較偏差。而女性角色在甄珍、林青霞、林鳳嬌、呂秀菱等人的詮釋下，多半美麗、不食人間煙火、篤信愛情，後來與時裝流行時尚結合，開創偶像時代。

八〇年代電影

大陸的

到了八〇年代，台灣大陸香港電影都有變化。由大陸來說，第五代電影導演起來，他們受到較完整的學院教育，在「文革」期間又有上山下鄉的勞動經驗，能把外景拉到內蒙、西藏等地，這些作品在藝術價值上頗可觀，可是女性的角色在片中仍然受盡剝削，沒有任何女性的地位，例如、《紅高粱》、《大閱兵》、《盜馬

賊》等都是如此。

第五代具有女性意識的導演是上海電影廠的彭小蓮，她的《女人的故事》，講的是八〇年代的偏遠農村女性如何面對傳統男性觀念的束縛與侮辱。電影的手法乾淨俐落，很清楚地傳達女性意識的自覺，以及女性在社會中如何以奮鬥和韌力爭取獨立。後來李少紅導演拍出《血色清晨》、《紅粉》以及《生死劫》，都有堅實的女性主場。

香港的

八〇年代在台灣、香港也出現不少新電影，不過香港的新電影仍然對女性充滿歧視和侮辱，像徐克、譚家明、黃志強等導演的作品都是。唯一比較好的導演是許鞍華，但是她在香港商業氣息強烈的影響下，並談不上在電影中有女性自覺的意識，可是她的電影中對女性角色的內心處理還是比其他導演來得細膩。

台灣的

在台灣方面，也有一些新銳導演拍出以女性為主的電影，如萬仁和楊德昌，不過這些電影並非以女性自覺意識為主。楊德昌的作品中，故事雖然偏重女性角色，可是顯見其創作重點是在電影本身，較多涉及討論電影本身的問題。萬仁的電影較接近通俗劇，把女性認定為社會的犧牲品，志不在提出比較進步的女性觀點；像他的《油麻菜籽》或陳坤厚的《結婚》，劇中女性都沒有覺醒的過程，到最後甚至是社會觀念的犧牲或妥協者。比較特別的張毅，他的《玉卿嫂》、《我這樣過了一生》、《我兒漢生》、《我的愛》都創作出獨立、有自主精神的女性角色，在新電影中獨樹一幟。

目前台灣缺乏女性導演或創作者，包括編劇、演員。雖然是有一些女性創造者，可是呈現的作品卻是附和

男性觀點；有的女演員本身雖很優秀，但卻不拒絕一些對女性充滿歧視的角色。在國外好的演員在選角方面是很謹慎的。

至於我們的媒體沒有發揮自己的力量，沒有什麼反省或批評能力，本身是處於非常落後跟封建的姿態。就拿報紙來說，大部分版面的立場並不一致，政治版也許強調的是自由、平等和開放的觀念和立場，可是一到了影劇版，又倒退了二十年，始終是以剝削美女作號召。

今天的社會充滿了符號，我們可以在這些符號下做很多的反省；尤其是電視廣告，大部分是在男性的眼光下剝削女性的身體，用來促銷商品。整個電視的立場都很混亂，就像剛剛提到報紙，從第一版到最後一版立場都不一樣。唯一在傳播媒體統一的一點就是對女性的歧視。不管是連續劇、歌唱節目或新聞都一樣，只要我們跟外國的新聞比較起來，我們就可以發現，我們的主播只是有美麗的形象，卻沒有主播的主導能力，淪為簡單的播報員。

在這樣性別歧視的文化假象下，婦女團體更應該有所作為，以觀眾的立場在文學和行動下發起抵制。文化是一點一滴累積起來的，需要長期的奮鬥、耕耘，非一朝一夕可成，要能將覺醒化作實際的行動，才能產生影響的效果。

原載於《自由時報》，一九八九年九月二十六日

附記：本文是由記者整理的演講內容。

九〇年代華語電影海外電影節與市場之不變

重新界定「電影」

「電影」在過去傳統的觀念裡，是經過影片拍攝、在戲院透過放映系統分開放映者。但是，近來媒體大革命及分化的結果，「電影」一詞有了新的意義及使用方法。傳統的電影只有戲院放映及電視台播映等有限管道，如今有線電視、付費電視、衛星系統、鐳射碟片、家用錄影帶，甚至影像資料庫的出現，都使得電影的傳播範疇以及收視群眾大大改觀。

媒體分化及革命的結果，對電影的影響有二：

一、如果是主流中心的電影（如好萊塢出品的大片），其周邊使用的範圍比以前龐大甚多，其生產方式以及收益亦與過往差異甚大。

二、由於媒體分化，需要軟體的使用量亦大幅度增加，於是出現許多媒體使用的空檔，提供非主流電影及邊緣作品若干新市場，這也是大陸與台港三地華語電影最有可能發展的空間。

國際地位及國際市場在哪裡？

電影在國際上嶄露頭角，由知名度而言，最重要是大小影展及媒體報導；由市場而言，最重要的是交易買賣與公開放映。過去，大陸與台港三地的華語電影，在以上幾個領域幾無地位可言。一九七〇年代初期由李小龍領導的功夫電影潮流，雖曇花一現地引起媒體注意，但究竟較侷限於低下階層及少數特殊趣味族群中，新開發的市場也在後繼無力之下喪失。所謂華語電影只侷限在亞洲及世界的華語市場。

這個現象在過去十年內大幅度改觀。其中台灣電影走向高質素的藝術境界，以少量單打獨鬥的方式，在世界影展及媒體上搶佔不少位置。香港電影則推陳出新，以新穎的視覺及商業模式，逐漸擠入商業市場，尤其在亞洲已成強勢主流，並正在開拓世界影展的注意。大陸電影則注重文化歷史反思，持續在影展及媒體獲多量曝光，又能突破傳統的華語電影市場，進入西歐及美國的大商業市場。

這些改變顯示，中國片的國際地位正顯著上升，而在國際市場中也被證明可以有較大的潛力。由於這些改變都累積了數年之久，茲分述如下。

影展：由排斥到接受

影展其實是相當西方世界的產物。基於種族及文化的分歧，亞洲電影一向在影展中處於邊緣地位。偶爾有異軍突起，如日本的黑澤明或印度的薩耶吉‧雷（Satyajit Ray），也只是作為個別文化英雄，未能在影展中造成舉足輕重的趨勢。

中國電影在世界影展受重視是一九八〇年代以後的事，緣由是大陸與台港三地都在八〇年代有新電影誕生。初則仍是單個導演進入展覽部分，處於邊緣位置（如許鞍華的《投奔怒海》參加坎城影展「導演雙週」單元，或侯孝賢參加柏林影展的「青年導演」單元），要進入大影展的競賽項目幾乎是不可能。

八〇年代中期以後，三地的新浪潮運動經過媒體大幅報導，在影展市場中造成一股勢力。侯孝賢以《風櫃來的人》、《冬冬的假期》、《戀戀風塵》連續三年在法國南特三洲影展拿下首獎，陳凱歌的《黃土地》、田壯壯的《盜馬賊》轟動世界各地影展。接著吳天明的《老井》在東京國際影展摘下最佳影片、導演、男主角等四項大獎；張藝謀的《紅高粱》進入柏林影展競賽獲金熊首獎；楊德昌的《恐怖分子》勇得盧卡諾影展銀豹獎；陳凱歌的《孩子王》、張藝謀的《菊豆》相繼進入坎城影展競賽；張藝謀的《菊豆》、《大紅燈籠高高

掛》獲奧斯卡最佳外語片提名；侯孝賢的《悲情城市》獲威尼斯影展金獅首獎，《大紅燈籠高高掛》獲威尼斯銀獅獎；葉鴻偉《五個女子和一根繩子》獲南特影展最佳影片；楊德昌的《牯嶺街少年殺人事件》和黃健中的《過年》共獲東京影展評審團大獎；關錦鵬的《阮玲玉》獲柏林影展及芝加哥影展最佳女主角；張藝謀的《秋菊打官司》獲威尼斯金獅獎。

以上僅記錄了部分較大的國際影展，其他洋洋灑灑的中外影展尚有甚多。重要的是，世界影展均認知中國電影是一股不可忽視的力量，選片時已不敢忽略或不細查狀況。另外，各種有關中國電影歷史以及特殊創作者的回顧展也在影展、電影文化機構放映。如法國龐畢度中心曾舉辦多達數百部的中國經典電影展，美國芝加哥藝術中心曾舉辦謝晉、成龍作品展，加拿大溫哥華影展曾舉辦楊德昌作品展，美國紐約現代美術館也曾舉辦侯孝賢作品展。

影展的口味及偏向亦視地區而異。比如較重商業趣味及特殊新才能的加拿大多倫多影展、美國Sundance及Telluride影展都對香港片情有所鍾。多倫多影展對徐克、吳宇森崇拜非常，《阮玲玉》、《阿飛正傳》、《秋月》、《鎗神》等六部影片也是該年Sundance影展繼前一年舉辦張藝謀回顧展後對香港電影禮讚的舉措。

法國對侯孝賢最有期許，美國則普遍喜歡張藝謀。《菊豆》參加奧斯卡影展受到一些因素干擾，經發行的Miramax公司大肆宣揚及廣邀知名導演為張藝謀簽名後，反而促進了張藝謀的知名度，乃至《大紅燈籠高高掛》再度獲奧斯卡提名。

十年慘澹經營，中國電影終於在世界影展上有了發言權，各國影展主席也必須每年往返大陸與台港來回選片。紐約影展主席理查・潘尼亞（Richard Peña）在影展開幕時說的話最具代表性：「幾年前我剛接紐約影展，同時放映《紅高粱》和《尼羅河女兒》，人們驚呼：『什麼？你選映兩部中國片?!』今年，人們又驚呼了……『什麼？你只選了兩部中國片?!』」

媒體：由誤解到主動

英法為主的世界媒體主流，過去對華語電影是一知半解，如果偶爾提及中國片，不是充滿侮蔑嘲弄，便是資訊支離破碎。當三地新浪潮初獲媒體注意時，媒體上的文字常常出現矛盾相反的極端看法。比如許鞍華的《投奔怒海》在藝術電影院推出時，《村聲》（Village Voice）的吉姆・何伯曼（Jim Hoberman）就指其為中國投資、為中國政治立場開脫的電影，另一方面「作者論」在美國執牛耳的安德魯・薩瑞斯（Andrew Sarris）則以為該片是不折不扣的藝術電影。

一九八六年，《童年往事》參加紐約影展，《紐約時報》（New York Times）的影評人珍妮・麥斯琳（Janet Maslin）大罵該片令人看不懂；一九八八年，《紐約時報》的老牌影評人文森・坎比（Vincent Canby）也撰文指責《紅高粱》、《尼羅河女兒》這類電影無法在美國流行。

曾幾何時，何伯曼已成了中國電影支持者。他每年的十大影片，必有華語片在內（《盜馬賊》、《戀戀風塵》、《刀馬旦》、《喋血街頭》、《悲情城市》都曾上榜）。由此，由於《悲情城市》、《大紅燈籠高高掛》、《霸王別姬》的宣傳策略，許多媒體的重要作家／評論家，都願意主動到拍攝現場報導，在影片未完成前在媒體上造成聲勢。

《菊豆》的簽名抗議事件，更使中國電影自文字媒體躍至電視媒體。美國ＣＮＮ新聞節目，三大傳播網的娛樂節目，都有大幅報導。而《悲情城市》、《紅高粱》、《秋菊打官司》獲金獅、金熊獎時，都是引來上百架攝影機，以及巨量的電子媒體曝光。

媒體態度的改變，一方面由於中國電影在世界各影展表現不俗頻頻獲得肯定。另一方面，也由於時間及作品的累積，使中國片不再像以往那麼陌生難懂。當然，創作人面對面與國外媒體接觸頻繁，亦有助於消弭文化

的隔閡。

反過來說，媒體的大量曝光及正面肯定，對影片的得獎及銷售亦有助益。《菊豆》便因為媒體報導，坎城影展的觀眾反應熱烈，立即引來美國大發行商Miramax及Orion Classics的探詢洽購。美國的交易行動也在歐洲引起連鎖反應，《菊豆》在歐洲銷售不俗，為《大紅燈籠高高掛》未來在歐洲的驚人走勢打下基礎。當然，如果媒體反應冷淡或犬儒，影片在影展的聲勢亦會相對困難。一九八八年，陳凱歌的《孩子王》在坎城引起媒體反感，聯合送了他一個諷刺的「金鬧鐘獎」譏笑它令人昏昏欲睡，該片於是慘遭滑鐵盧。

媒體的涵蓋面往往也與其地緣及文化因素有關。像日本媒體對採訪台灣新電影人士就特別有興趣，侯孝賢、楊德昌、王童也是他們的媒體英雄，諸如《電影旬報》、Film Forum、NHK電台，都經常有台灣電影的報導。美法地區因語言較易溝通，媒體較多相關大陸電影文字。德義俄等其他地區，一般而言較少大陸電影資訊。唯因《大紅燈籠高高掛》在義大利引起的轟動票房，使剪報也摞成厚厚的一大本。

發行買賣及放映：行情看漲

買賣發行往往與影片的知名度及內容有關。中國電影以往由於欠缺管道及資訊，多以賤價出售。比如《黑炮事件》即是以低價將世界版權賣給德國投資人曼非‧德尼歐克（Manfred Durniok），台灣幾部藝術影片也是以嘗試性的方式分別零售給各個區域（territory sale）。後來，因為中國電影水漲船高，銷售買賣的方式已與以往大相逕庭。

《菊豆》由日本德間公司投資，在坎城造勢後高價賣給Miramax，在全美主要城市的藝術戲院上映，史無前例地賺到一百五十萬美元（是《紅高粱》五十萬美元收入的三倍）。

《菊豆》的成功使中國電影（尤其是張藝謀）大大看漲。一九九一年坎城影展，籌拍《大紅燈籠高高掛》

的年代公司只準備了二十分鐘的錄影帶片段及大量劇照，就引起歐美發行公司的搶購潮。年代採取「區域販賣」方式，幾個月中就賣了近二十個國家的發行版權。其中Orion Classics公司取得美國發行權，配合複雜的影展／媒體宣傳策略（諸如要求紐約影展用之為首映影片，與Sundance影展合作舉辦張藝謀回顧展，配合東西岸重要媒體的試片及拍攝報導等），結果收入兩百五十萬美元，比《菊豆》更成功。

《大紅燈籠高高掛》在全球共賣出三十五個國家。其在歐洲的票房更是了得，義大利有四十三個拷貝在巡迴，自大城到小鎮都能看到，收入三百多萬美元。法國雖只有九個拷貝，收入亦得兩百多萬美元。

由《大紅燈籠高高掛》的例子，可看出歐洲及美洲的市場完全不同。中國片在美國絕不可能到達主流市場（如福克斯及迪士尼公司出品，動輒八百個到一千個拷貝），多

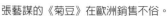

張藝謀的《菊豆》在歐洲銷售不俗。

半是集中在大城市的藝術戲院，不做龐大預算的電影廣告，僅以二、三十個拷貝巡迴。反之，歐洲現在有不少主流發行公司願意發行中國電影，這些公司有財力及實力做媒體宣傳，能保證電影最大的收益，也突破西方電影公司對中國電影的禁忌。

買賣發行也要看累積及持續供應的管道。在這一方面，中國大陸電影供應較為成功（台灣的楊德昌及侯孝賢雖成功地打開國際知名度，但兩人都是數年才完成一部影片，不構成供片來源，也較難形成有力的賣片形勢）。大陸連續以《菊豆》、《大紅燈籠高高掛》打下紮實的基礎，陳凱歌《霸王別姬》雖未完成，賣片的行情卻十分活絡。澳洲、美國、法國都賣出很高的價錢，更驚人的日韓市場，版權拉至六、七十萬美元。同樣地，《秋菊打官司》預售成績亦佳，義大利、法國已紛紛高價賣出，在美國則由Sony Picture Classics於多數小戲院商業系統推出。

香港電影的發行管道與台灣、大陸較為不同。徐克的作品自經多倫多影展大肆鼓吹後，已在北美洲形成商業潛力。香港片商自行赴美，不經發行商直接與戲院談租戲院分攤方式。首批電影如《刀馬旦》在藝術戲院Film Forum推出，爆滿兩個星期。接著《黃飛鴻》亦以同樣的方式，在該戲院連映四週，除了徐克以外，吳宇森是北美觀眾群中的新偶像。他的《喋血雙雄》在Sundance影展轟動不已，馬上由Circle Films買下，安排在藝術戲院上映。他的《鎗神》更是在北美影展造成口碑，頗有市場潛力。

有趣的是，不論徐克還是吳宇森，在香港都屬於主流商業電影。賣到歐美，則被當成藝術或cult電影處理。他們雖然尚未開發出主流市場，卻充分證明有此方向潛力。由是，兩人都有許多西方製片／經紀人與之聯絡，希望將他們的編導方式引進好萊塢。《喋血雙雄》劇本賣給好萊塢重拍，吳宇森自己則接受好萊塢邀約，到紐奧良執導美國片《終極標靶》（Hard Target）。

從以上的趨勢來看，大陸及台灣少數高品質藝術電影，都藉影展打開較穩定的藝術電影市場。香港則不採

影展管道，直接探索商業市場的可能性。

最大的餅仍在亞洲

中國電影九〇年代在影展及菁英觀眾群中，的確是叱吒風雲。然而究竟因為文化的因素及發行的管道，在世界尚不普及。成龍曾不諱言想往美國發展，後來發覺投下的經費及人力不划算，因為「最大的市場仍在亞洲」。

確實，以《牯嶺街少年殺人事件》為例，其世界版權（除日本與港台地區之外）賣給日本MICO公司三十萬美元，但光是日本地區的版權賣給HERO公司就是六十萬美元。如今，任何一部有卡司的港片，在韓國輕易便可賣得六十萬美元至一百萬美元，而台灣本身更是港片最大的市場。新加坡、馬來西亞、泰國的電影市場是港片的天下。菲律賓充斥著香港的拳腳武打動作片，越南基於政治，雖在戲院並無斬獲，但其錄影帶市場已為港片所佔。此外，柬埔寨市場亦剛剛開始，大陸雄厚的潛力更是各方密切注視的對象。

港片佔據了全亞洲的市場，基本上與大片廠數十年來便經營發行院線有關。過去，邵氏以在南洋擁有多家連鎖戲院起家，嘉禾片廠的前身（電懋／國泰機構）亦在南洋經營高級戲院。港片依賴南洋這龐大的吐納市場，加上其自由經濟體系所建立的整體工業，自然能對整個東南亞提供適當的產品。近年來，更在日本及韓國市場東征西討，建立以偶像為訴求的強勢商業電影經銷。台灣及大陸電影在亞洲幾乎沒有穩固的市場。侯孝賢在日本成績斐然，可是以他為主的台灣新電影，在香港及東南亞都十分困難。一般而言，東南亞觀眾不喜歡節奏慢的文藝片。在這前提下，大陸電影也一樣困難。

亞洲市場的喪失，使台灣電影也失去了與香港電影競爭的能力。事實上，台片在台灣本土上也敗給了香港片，國際市場又從何談起？簡單地說，台灣個別的影片雖在世界影展及評論上獲得一席之地，但整體工業是挫

敗的，本土生產及發行都是奄奄一息，島外市場更不存在。

當務之急

基於以上討論，要談台灣電影的國際發展，首應有前瞻性，注意國內外形勢的變化，諸如大陸市場在未來數年的發展潛力，香港電影工業在一九九七年前後的變化及遷移，媒體分化後所出現的新市場空隙，亞洲市場的情勢掌握等等。當然，這些預估須要建立在活潑的電影工業上，依筆者拙見，以下幾點對台灣電影界是當務之急：

一、當局研擬輔導電影的正確措施。發給輔導金並不構成鼓勵，基本上，投資免稅等過去輔導中小企業的模式，才是使電影業產生活力及競爭力的治標方式。

二、電影界研擬吸引島外來台合作拍片的投資環境，如簡易的關稅手續、設備及人才有效的配合等等。其中，香港尤其是應當吸引爭取的目標，其雄厚的財力及人才、技術均對台灣電影界有積極的作用。

三、預估大陸市場對華語片的重大影響。趁市場尚未佔完以前，籌思應變措施，以期取得先機。

四、預估世界未來市場的空間及位置，做有效的供輸準備，大量開拓影碟、影帶、衛星、有線電視等新市場。

原發表於一九九三年電影年電影會議

世紀初華語電影各領風騷

由於參加《南方都市報》舉辦的華語電影傳媒大獎，新加坡亞洲傳媒大獎以及香港國際電影節的亞洲電影大獎，近來幾乎將去年的華語及亞洲電影補看了齊。

四地電影變化頗大，其中牽動敏感神經的重要因素便是大陸市場的驚人產值。回想七、八年前大陸的電影產值竟不及只有兩千三百萬人口的台灣，然而大陸電影在商業上銳意兀進，如今產值已是台灣的十倍，大陸影人不管是電影主創還是投資客都是意氣風發、喜上眉梢。同時，這種豐茂盛世景觀也牽引了產業板塊之移動：香港影人經過沉寂和挫敗後，調整對大陸的貶抑看法，集體揮軍北上，重新找到揮灑的空間。徐克、陳嘉上、馬楚成、成龍等人都建了新據點，針對合拍大片概念，與大陸發行商密切結盟。

這種趨勢銳不可當，就連一向鐵齒的杜琪峯也不得不放下身段朝合拍邁步。於是留在香港的影人或是資金比較少的影片反而重拾了創作的自由，不再勉強自己尋找合拍片的中間口味題材，也不一定再要分豬肉般計算演員配額，結果是出了一批走回港式本土風味的清新小品；比如羅啓銳與張婉婷依童年回憶並致敬老牌粵語片的《歲月神偷》，敘述風雨飄搖中的小市民家庭團結與親情；又好像岸西重拾《甜蜜蜜》溫馨浪漫庶民愛情的《月滿軒尼詩》（千萬別看原味盡失的普通話版）；黃眞眞道盡都會小男女親密分合的《分手說愛你》；還有彭浩翔因爲港府禁於發展出陋巷抽菸族邂逅的《志明與春嬌》，探索都市男女關係帶點侯麥式的喋喋不休散文風情（再度說絕不能看普通話版），將港青的世故，矜持作態，以及彼此行爲精刮利算終不及眞情的嘲諷，刻劃得十分怡人。據說這種港式小品尚有麥婉欣、鄭思傑的《東風破》、畢國智的《囡囡》、雲翔的《安非他命》以及麥曦茵的《前度》。

合拍片則有葉偉信的《葉問2》，徐克的《通天神探狄仁傑》是延續甄子丹事業高峰的商業之作，表現我以為平平。《狄仁傑》則是徐克多年來搞不定外國人原作《Judge D》版權另闢蹊徑之大手筆，娛樂性十足，仍是他「片段神采飛揚，整體結構凌亂」的老毛病，但已是他近年最佳表現。

新加坡政府近來也全力推動本土片，兩大主流其一是梁智強的本土商業片。形式永不脫電視通俗喜劇傳統，表演誇張諧趣，語言豐富俚語四射，從《小孩不笨》、《錢不夠用》到現在的《做人》，他已經成為諷刺新加坡社會現象的娛樂品牌。

另一主流則是由邱金海主導的藝術電影潮流，邱金海不會說華語，走的是歐洲路線，此次又推出旗下導演巫俊鋒拍《沙城》，由少年成長帶出母子家庭代溝，祖父祖母老年平靜生活，以及父親作為激進分子的陳年悲劇。長鏡頭，緩慢寫實手法的藝術傾向，在歐洲影展必有斬獲，在本土則未必。

在兩大潮流包裹下異軍突起的是唐永健，他的幾部電影都說明他較有港式商業片作風，驚悚、快節奏、戲劇張力、犯罪是他慣用元素，此次《綁架》也不例外。此片表演突出，劇情紮實，感染力十足。唐永健必然是未來新加坡的潛力股。

今年新加坡電影有個有趣現象，《當海南》和《妖女俠》都故意凸顯同性戀命運的荒謬刻板性。《當海南》是矮胖男人婆蕾絲邊（或大陸稱之拉拉）與高瘦娘娘腔的老gay，兩人勉強住在一起反而發生了戀情；《妖女俠》則改自著名漫畫《Madame X》，也是一娘炮美髮師竟成為一邊跳舞一邊揍人的大俠，為民除害。兩片都大玩性別差異以及性別錯亂的笑話，有些地方真令人忍俊不禁，但又無法判定如此自娛自樂是否有點歧視同性戀？

中國電影終於脫離合拍片的不倫不類，走出自己的風華來。

首先葛優現象不能不提。全世界也沒這樣，三部類型截然不同的大片全由一位大明星掛頭牌。姜文鬼才型

的《讓子彈飛》引爆全大陸微博爭相詮釋的風潮，是改變影評意義以及民主化發言推動產業成績的里程碑。葛優的機伶變通派馬縣長，與眾多演員共同譜出中國最大的娛樂燈謎，而且沒有標準答案。《讓子彈飛》少了語言不到位的港味類型片缺憾，終於創下七億的大陸片票房新紀錄。

葛優與馮小剛的《非誠勿擾2》一方面承襲過年必看的葛馮賀歲歡樂傳統，另一方面也引爆了植入廣告與貼片廣告過量的爭議。《非誠2》本身將死亡與情感關係連結的處理，反而退居其次。葛優仍舊中規中矩詮釋馮氏特殊的犀利語言，嘲諷中也帶不少人生喟嘆。另一部《趙氏孤兒》也見陳凱歌找回自己的所長，他本來就對歷史的興趣大於電影，《趙》片是他另一試煉。許多人說三片中葛優在此才真正發揮非本色的演技，我倒不這麼看。《趙氏孤兒》在葛優三片中票房成績較弱，主要是觀眾閱讀不出此片與時代的關聯何在。就和《赤壁》等合拍大片出現的時機及後面的時代性一般令觀眾摸不著頭緒。

與凱歌一般走回自己拿手的是張藝謀的《山楂樹之戀》。此片許多人會與《我的父親母親》相比，張氏沉穩風格也可圈可點。但張陳兩位大師都抓不到時代氣息，自顧自愛拍啥拍啥，他倆忽略了現在戲院暴增後的新興觀眾群，或用時髦的語言說，他倆的主創團隊沒有做好marketing與成本的功課？

不見容於中國電檢的《春風沉醉的夜晚》雖掛著香港片的牌，全世界卻沒人當它香港片。婁燁的才華已再度被證明，《春風》沉鬱的風格，情感的焦慮，放縱與爆發，也在大膽情色的性愛中，比所有華語片多一分赤裸祖裎的誠實。我覺得婁燁在此片中的場面調度比以前作品更成熟歷練，是自第五代以後新一代導演中的一哥。

至於那些完全以植入與市場掛帥的《杜拉拉升職記》、《全城熱戀》自有產業規範及叮叮叮收銀機的聲音，這兒就不討論吧？《唐山大地震》則是另一奇觀，是通俗劇的史詩規模，配上歷史記憶與科技奇觀。我覺得馮小剛的美術仍是十分到位，徐帆陳道明表演亦有水準。一個導演能一年兩大片，馮小剛的際遇和風華也算

驚人了。

有一部小片我想說一下。《玩酷青春》令我想起馬儷文的舊作，李濱飾演胡同四合院的麻利老太太，是歲月堆積出的性格與歷練，光她就就值得看本片。

台灣去年是十分精彩的。《艋舺》是繼《海角七號》後的新高潮，一舉捧紅數個青壯明星，娛樂、懷舊、民粹兼而有之；《一頁台北》活潑輕快，帶有美國獨立電影的輕巧無厘頭諧趣；《有一天》拿出一九八〇年代台灣新電影語言，又增添一點朦朧現實虛幻不分的魅力；《當愛來的時候》以犀利的寫實手法勾勒畸零家庭與底層社會的人生風景，哀而不怨，生命力十足；《酷馬》傷痛說少女成長、性別錯亂，階級差異，父母代溝等問題，誠摯動人又切中社會議題；《愛你一萬年》堪稱諧趣輕快，努力以喜劇來說明人的文化、性別差異；《茱麗葉》三段風格迴異，是三段才藝競賽成績也各自不俗；至於在票房上十分驚人的《父後七日》與《雞排英雄》應令人思考台灣的民粹執迷——台客文化以及揪團撐本土的青年好玩意識，在乎的是親切感、本土性、認同性，藝術及品質淪為其次。

原載於《南方都市報·影視錄》，二〇一一年三月六日

一九三〇年代

中國電影的萌芽——上海都會黃金時代

電影是二十世紀初由西方傳入，一九三○年代在中國開始發展。這個時代，中國自己的社會有相當多問題，外面是帝國主義的虎視眈眈，伺機分割中國的國土（尤其是日本對東北的覬覦及染指，以及許多港口的半殖民狀況），內裡是軍閥政黨長期的分裂與戰爭，此外，經濟的破敗與天災不斷，使生存幾乎變成困難的問題。

這種社會現實對知識分子有相當大的影響。我們現在倒過去看，三○年代也是中國多種文學、藝術蓬勃發展的時代。知識分子及藝術家受到「五四」新文化及新思潮的啟迪，又承繼中國文人自李白、杜甫、白居易以降的悲天憫人胸懷，懷抱極大的熱情和理想，參與文學、話劇及電影的創作行列。他們對當時的社會現實及思潮均有極強的感受，許多都揹負著憂國憂民的思想，在作品中抒發闡述新舊思潮的衝擊、反帝反封建反殖民的思想、婦女受壓制的命運，以及家庭倫理在中國經濟／社會面臨劇烈轉變時所擔任的角色。

電影由西方而東方，由舊的戲曲及文明戲模式中，掙出新表現模式，在經濟凋敝及戰爭紛亂中成長，由具憂患意識的知識分子與重利潤的商人共同尋求生產創作的可能性，由是，三○年代的電影，具有複雜體質，電影學術界喜歡稱之為「探索的年代」。

上海和大都市為主的觀眾

二○年代，夾雜著新奇及商業利益，電影迅速在中國成長。有段時期，上海每兩個月就成立兩家新電影公司。然而，這種成長是相當不穩定的，一時的蓬勃和硬性競爭，往往導致下一階段的危機，比如一九二二年上

海有一百四十家電影公司，一九二二年便只剩下十二家仍在運作。

一九三○年代，電影業繼續蓬勃發展，然而影響實際上只及於城市。由於當時經濟的落後狀況，戲院建立相當緩慢。根據法國電影史學者喬治‧薩杜爾（Georges Sadoul）指出，一九三六年，全中國只有三百家戲院，也就是平均每一百萬人擁有0.66家戲院，比之當時印度是3.8家，日本是38家，美國是130家差之甚多。由此來看，電影是隨著城市的發展及經濟情況而來，其中，上海是一大據點。觀眾也必須有相當經濟條件，最起碼應是中產階級以上。至於偏遠的內地，既無力建戲院，也無力至大城市看電影消費，許多人對電影是聽也未聽說過哩。

創作者和觀眾都集中在都市中的中產階級，由是，電影自取材至內容表達方式，自帶有相當都市心態。

技巧上的外國影響

電影中心的上海是大港口，放映的外國影片特別多。尤其三○年代的好萊塢產品相當氾濫。根據俄國史家托洛普采夫（S. A. Tozoptsev）的資料，一九四五年八月到一九四九年五月，單上海進口的美國片便有一千八百九十六部之多，數字甚為駭人。

上海接觸西方的電影和美學，但這西方不僅僅限於好萊塢。當時一些進步的影人也嘗試了解叱咤風雲的俄國蒙太奇運動。如洪深曾翻譯蒙太奇理論大師愛森斯坦（Sergei M. Eisenstein）和普多夫金（Vsevolod Pudovkin）的論文，在思潮（尤其是意識型態）上自然頗受到點影響。

根據香港影評人劉成漢的研究，所謂的外國影響在「內容取向和氣質方面卻是大為不同。主要是因為中國社會的貧窮落後而又面對日本軍國主義的直接侵略，使中國的電影工作者不得不面對現實，採取批判及積極的態度，更勇於為社會上受壓迫的階層吶喊」。這也是為什麼比起西方電影，尤其是好萊塢，三○年代的中國電

影更奔放直接的勇氣的原因。

文人電影：知識分子大量參與

三〇年代的中國電影因爲知識分子的大量參與而分外蓬勃。香港的黃繼持教授曾將二〇年代受文明戲與戲曲影響的鄭正秋、張石川劃爲「戲人」，而三〇年代文藝工作者與新文學結合，拍攝的電影與「戲人電影」不同，稱之爲「文人電影」。

古蒼梧教授以爲，文人最初雖不懂電影，但能鑽研西方電影理論，所以除了「注意劇本的思想性外，還加強了對電影語言的探索」。

由於知識分子的參與，中國早期電影藝術成就異常輝煌，也培養了中國電影史上最優秀的電影人才。英國的影評人東尼‧雷恩（Tony Rayns）就指出，知識分子的參與，不但提高了電影技巧，也引發出強烈的社會責任。

但是，知識分子的理想主義也常不脫文人氣質。許多一九三〇年代作品，在描述老百姓及低下階層時，往往投射過度的理想與熱情，使人物角色變成「形而上」的典型。同時，在創作筆法上，也較訴諸於知識分子的美學與思考態度，比如吳永剛的《神女》，爲了突出妓女的高貴靈魂與犧牲的精神，安排阮玲玉扮演的女主角完全神格化。女主角爲生活及兒子教育所付出的代價，在導演的心目中已晉升爲神聖。

這種知識分子的中產人道觀，也帶有相當的罪疚感。他們承繼了十九世紀以降的人道立場，又受到一鱗半爪的社會主義刺激，突然對低下階層人民關懷起來，既歌頌身分低微的群眾，又懷著階級的身分自咎。《神女》如此，袁牧之的《馬路天使》、應雲衛的《桃李劫》亦然。

探索的精神：默片與視覺藝術的關聯

中國電影直到《歌女紅牡丹》才開始進入有聲電影時代。然而，限於建立聲音系統（包括製作的器材與放映的設備）的昂貴，默片並非立時就遭淘汰。

一九三一年到一九三五年間，默片與有聲片並行存在了數年。默片的生命延長，根據劉成漢的說明，「一方面保存了影像的豐富活力，另一方面也吸收了外國有聲電影所犯錯誤的經驗」，由是，影史家們將三〇年代電影的形式開發冠以「探索的精神」，以之具有「藝術的原創性」，所以雖有「憂國憂民的共同思想」及「樸素的階級意識」，但在藝術上的創作意念卻是多元化的。

這個階段的電影美學，往往有令人驚駭的美學成績，諸如大師費穆的強烈表現主義意味（台北上映過的《小城之春》及《聯華交響曲》），吳永剛簡約近乎抽象的描摹（如《神女》及《浪淘沙》），袁牧之結合表現主義視覺及尚‧雷諾式的鏡頭運動（如《馬路天使》），在在都顯示一個電影階段的實驗精神和美學成就。

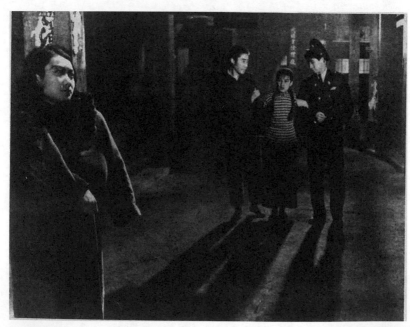

《馬路天使》表現主義式的打光與構圖，有法國詩意寫實的精神，是中國三〇年代的經典。

左右影人的壁壘分明

一九三〇年代及四〇年代的影人許多具有強烈的憂患意識，又面臨了日本的軍事侵略，自然逐漸依循「現實意識型態」。

相對的，此時許多電影公司仍舊以利潤及娛樂爲題，拍攝神怪、武俠、愛情的電影，其意識型態自與所謂進步的電影創作者產生對立。

一九三〇年，中國左翼作家聯盟成立，一九三三年，與「左聯」關係密切的中國電影聯盟也成立，中國影壇的意識型態乃形成尖銳的分裂及對立。電影聯盟的成員如夏衍、聶耳、沈西苓等人均一致號召進步的電影，也引起政府的嚴格檢查制度。杜雲之曾就此階段撰文，認爲左翼影人挑唆居民的抗日情緒，曝露社會黑暗，反對「舊社會」，支持「新社會」，並以「反封建、反資本及反土豪劣紳的幌子」挑唆階級鬥爭，引起騷亂與「紅色素」，又強調「爲興味而藝術」的拍片方針；左派則以「抗日影片」爲號召，攻擊軟性電影爲進步電影的毒藥。

一九三六年，左右派影人之分裂發展成筆戰。當時藝華公司推出喜劇《化身姑娘》，受到影評人的抨擊。該片編劇黃嘉謨乃撰文反駁，因爲觀眾是爲娛樂而來，應該讓他們「眼睛吃冰淇淋，心靈坐沙發椅」。至此，左右派影人被分稱爲「軟性、硬性」電影走向。右派攻擊左派電影是「內容偏重主義的畸形兒」，是「宣傳」與「紅色素」，又強調「爲興味而藝術」

在早期中國電影裡，左翼影人這種與政治運動緊密結合的特色，也在近十年來的大陸電影界延續下來。

四〇年代，「抗日電影」逐漸成爲左翼宣傳材料，對政局也有相當大影響，如《萬家燈火》、《一江春水向東流》、《八千里路雲和月》，都引起民心的震撼。

從電影傳入中國百年來的歷史來看，三〇年代的電影稱得上是百花齊放，大部分至今可見的經典作品，諸如《春蠶》、《大路》、《馬路天使》、《神女》、《十字街頭》、《浪淘沙》、《桃李劫》等，都秉承了熱

情藝術家關懷現實的誠摯，勇於發掘社會問題，追
索時代精神。其迫切的表達意圖，往往掩蓋了形式
及主義的自覺。總結而說，這個時代既開拓了中國
電影史第一個「現實主義」的精神，在美學上也留
下豐富的文化遺產。隨著政治的開放，三〇年代電
影不但在大陸大量重映，在世界各地影展成為回顧
展寵兒，也逐漸能為台灣觀眾得見，對有興趣了解
這個電影史輝煌時期的人而言，不啻為一大福音。

原載於《中時晚報》，一九八八年五月六日

《一江春水向東流》，老百姓盼了多年，從1937年盧溝橋到1945年抗戰勝利，經過八年離亂，一個家庭破碎，庶民對未來不抱任何希望。

中國早期片廠——興革與特色

上海為電影之都

中國最早有電影的記錄是一八九六年，地點即在上海。當時有人在徐園公園【註二】將「西洋影戲」穿插在雜耍節目中以廣招徠【註二】。這些雖與日本影史家岩崎昶、法國的喬治‧薩杜爾、俄國及東歐的影史家所考據的年月不一，卻是杜雲之、程季華以及美國學者陳立（Jay Leyda）一致肯定的最早紀錄。有一說是一八九七年上海禮查飯店有放映電影，北京一九○二年才有電影放映，之後一九○四年西班牙人雷瑪斯在英租界的青蓮閣茶樓放片共十五分鐘。以上皆需有人做專門研究方知。

一九○五年，北京豐泰照相館的照相師任景豐，原名慶泰，將自《三國演義》改編的京劇《定軍山》，用攝影機拍下由名伶譚鑫培演出的片段。這算是中國可考據的第一部自製電影。一九○九年，任景豐遷往上海，影片輸入南方各省，戲曲電影開始流行。打此時開始，上海正式奠下「中國電影之都」的基礎。

一九○八年，中國有了第一座戲院，也座落在上海虹口。容納觀眾兩百五十人，由雷瑪斯經營。之後他又陸續建了維多利亞、萬國、恩派亞、卡德、夏令配克等戲院，加上其他人陸續建的平安、新愛倫、中華、大光明、南京、大上海、美琪、國泰、光陸共二十餘家。他是第一個托拉斯經營的院商，也將看電影從聊天、喝茶、吃點心等活動拉出來。

一九一三年，上海出現劇情片《難夫難妻》，內容以反對舊式媒妁婚姻為主，揭示中國電影極早便存有的社會批判傳統。這個傳統延續了十多年，其間所製作的電影往往以社會中的苦難分子為重心，充滿感傷氣息，片名也常夾纏「苦」字。此片由新民公司和美國人布拉斯基所辦的亞細亞公司合作。亞細亞公司在一九○九年

間曾拍《偷燒鴨》，由梁少坡執導，他自己和黎北海主演。一九一三年黎民偉拍短故事片《莊子試妻》，號稱「中國第一部影片」。關於哪一部是中國第一部電影，坊間爭議頻傳，應待更多學術論證來證明。

一九二一年，製片業達到高潮，據薩杜爾指出，當時上海平均每個月均成立兩家電影公司。當時登記的新公司計有一百四十家。可是一九二二年這種膨脹發展導致危機，僅餘十二家公司仍在生產影片。此時成立了中國早期規模最龐大的明星公司，連同其他上海的電影公司，中國影業開始蓬勃發展。

明星公司

一九二二年，《難夫難妻》的導演張石川與鄭正秋、鄭介誠、任矜蘋、周劍雲集股成立明星公司於上海，廣攬人才，對中國以後數十年的影史有重大影響。從一九二二年到一九三七年結束，明星公司十五年間計拍了一百八十多部電影。

明星公司早期以模仿卓別林的滑稽短劇為主，如《滑稽大王遊華記》或者《勞工之愛情》。國民黨當局禁映某部影片發生財政問題，在窘困的情形下四方借貸，拍就《孤兒救祖記》。由於服裝布景均擺脫歐化影響，表演也無舞台化的誇張，在全國以及東南亞廣受觀眾歡迎，總算穩定下財務。

一九二五年前的明星出品均由張石川導演，部分採用專業留美歸國才氣縱橫的洪深為編劇。一九二九年有聲電影問世，洪深馬上構思劇本，敦促張石川與百代公司合作，一九三一年拍就蠟盤有聲電影《歌女紅牡丹》，除全部對白外，並加入梅蘭芳代唱的四段平劇，轟動中國和海外菲、印等市場。這部電影的成功為明星的未來數年奠下雄厚基礎。

一九三二年，日軍大舉轟炸上海，十六家戲院遭燬，整個電影界人心惶惶，明星與其主要對手聯華公司同時發起抵制日貨行動，並且攝製愛國電影。此時夏衍等人受命於共產黨滲透到上海電影界，帶領一批「五四」

左翼藝術家包括鄭伯奇、阿英、鄭正秋等人進入明星編劇組。他們的作品以描述城鄉人民的日常生活爲主，在意識型態上因強調階級剝削，引起不少騷動，因此也受到官方檢查制度的干涉。這在各版的電影史上都有明確記錄。

事實上，明星受檢查制度干涉不是首次。打從一九二八年起，明星以三年時間走流行路線，計拍了十八集的神怪武俠片《火燒紅蓮寺》，自一九二八年至一九三一年間，上海五十個電影公司共拍了兩百五十部武俠神怪電影，終於被政府以安定民心爲由下令禁映。當時的「電檢法」除規定不得拍攝違反國民黨政策的電影，也制定電影每三年得重新領取准演執照。一九三四年，夏衍終於在「電檢法」的壓力下離開明星公司，但是背地仍與同僚保持密切聯繫。同年，左右派電影人士展開激烈鬥爭。左派人士的作品因有相當票房，所以未被公司解僱。一九三七年，夏衍回到明星時，左派人士已有相當勢力。

一九三六年，張石川引領明星公司度過另一項財政危機，並增設第二廠，大量吸收電影人才，如袁牧之、應雲衛、陳波兒、沈西苓、趙丹、白楊及賀綠汀等人都被網羅。次年，明星出品了影史上的兩部經典作：沈西苓執導的《十字街頭》及袁牧之導演的《馬路天使》。但一九三七年秋，上海淪入日軍之手，明星乃中止業務，人才流至重慶、香港、延安三地。十五年的輝煌時期，除了生產一百八十部劇情片及爲數不少的紀錄片及新聞片外，最重要的貢獻是「培育」了田漢、趙丹、白楊、沈西苓、袁牧之及謝添等人才。

明星早期的電影雖以滑稽短片、神怪武俠片及《啼笑姻緣》等商業電影爲主（據程季華指出，當時觀眾也全是老太太），但是後期因爲強調社會意識及嚴肅創作，爲中國電影史留下豐富的遺產。除了前述《馬路天使》及《十字街頭》兩片外，尚有強調寫實風格及社會批評的默片傑作《春蠶》（程步高導演），充分運用蒙太奇對比技巧的豐富戲劇《上海二十四小時》（沈西苓導演），爲女性及貧苦農民說話的《女性的吶喊》（沈西苓導演）及《狂流》（程步高導演）。

聯華公司與崑崙公司

與明星公司打對台的是聯華公司。一九三〇年戲院老闆羅明佑合併天津的華北、上海黎民偉的民新、上海吳性栽的大中華百合以及但杜宇的上海影戲公司，成立聯華製片的托拉斯新勢力，覆蓋華北、上海、廣州的影院。由於聯華老闆羅明佑與國民黨關係較密切，董事不乏政商名人，如巨紳何東、梅蘭芳、張學良夫人于鳳至、國務院總理熊希齡等。所以翼下雖有左傾的孫瑜及史東山等電影工作者，仍保持相當右傾的路線。聯華甫出即以新風格及新形式廣受歡迎，吸引高水準電影人如孫瑜、蔡楚生、費穆、朱石麟、史東山、田漢、夏衍、阮玲玉、金焰等人，與同居一九三〇年代領導地位，也因此成為左翼人士的滲透對象。一九三五年羅明佑為鞏固右派路線，主張合併聯華三個攝影廠，一、三廠同意，卻受到吳性栽領導的左傾第二廠抗拒。

根據美國學者陳立的《電影》（Dianying）一書指出，由於第二廠的抗拒，聯華公司左右勢力呈矛盾的特殊對立現象，也使聯華同時出品最左及最右的電影。一九三六年羅明佑失勢，製片業務全移交吳性栽，左派佔盡上風。夏衍自離開明星後就進入聯華，與費穆、孫瑜、沈浮一同工作。同明星公司一樣，一·二八事變後，聯華四廠燬於砲火，上海三十多家戲院停業，日本侵略東北，使羅明佑失去東北的戲院，後來華北戲院也陷入困境。一九三七年秋，日軍進駐上海時，聯華解散公司。

從一九三〇年到一九三七年間，聯華計拍了八十五部劇情片（包括戲曲片與短片），其中更不乏珠玉。像朱石麟與羅明佑合編、孫瑜導演的《故都春夢》，孫瑜早期充滿民族風格的傑作《大路》，曾在莫斯科影展獲第五名的《漁光曲》（蔡楚生編導），吳永剛精煉沉重的《神女》，費穆的《狼山喋血記》、孫瑜的《到自然去》，以及孫瑜、史東山、王次龍共同編導的《共赴國難》等。

一九四六年，倖存的電影工作人員蔡楚生、史東山、孟君謀、鄭君里回到上海，拒絕中央電影公司的徵

用，以聯華影業社為名，成立崑崙電影公司。轟動一時的《一江春水向東流》以及《八千里路雲和月》、《萬家燈火》就在此時拍成。崑崙的主持人為夏雲瑚（此人是重慶國泰戲院及發行蘇聯電影的亞洲影片公司經理）及任宗德（此人是抗戰時期重慶《新華日報》的小金庫，戰後傾全力辦崑崙公司），吸引大批左派人士。其極度反蔣電影《烏鴉與麻雀》於一九四九年開拍，國民黨遷台後，成為中共體制下完成的第一部劇情片。成員多由聯華轉來，諸如夏衍、田漢、陳白塵、黃紹芬、鄭君里、孫瑜、費穆、沈浮等人。其演員陣容亦相當可觀，趙丹、白楊、陶金、魏鶴齡、孫道臨均為其工作。然而，一九五○年它與私營電影企業聯合改組為上海聯合電影製片廠，由於孫瑜的《武訓傳》在一九五○年後受到嚴厲的批判（「宣傳封建文化」、「污衊農民」、「污衊中國民族」等），一九五三年併入國營上海電影製片廠。

從一九四六年到一九四九年，崑崙雖只有十五部電影，卻因帶有深刻的社會現實批判和史詩氣質，廣受注目。在台灣的影史作家杜雲之稱《八千里路雲和月》似乎「在人們中間掀起了混亂和不安」，陳立卻確認《萬家燈火》的「巨大成就」。

至於廣受歡迎的《一江春水向東流》，不但從一九四七年十月到一九四八年一月長期放映，且被杜雲之指為「對政府最有危害性的幾部影片之一」。《烏鴉與麻雀》的情形更是複雜，一九四九年國民黨勒令該片停拍，卻獲得中共優秀影片一等

《漁光曲》曾在莫斯科獲獎，並在中國戲院創下多月的放映記錄。王人美和韓蘭根的漁民形象深入民心。

獎，陳立並稱之爲「中國電影史上的里程碑」。

藝華公司

亦爲左派滲透之公司；成立於一九三二年，嚴春堂主持，一九三三年正式拍片。編劇大員爲左傾之田漢及陽翰笙，以及化名爲沈端先之夏衍，並有作曲家聶耳助陣。至一九三七年關門時，計拍了《烈焰》、《逃亡》等三十四部電影。根據托洛普采夫所言，《烈焰》之強烈抗日訊息，使之成爲一九三一年至一九四五年間中國影史最有意義的作品。這公司左右內部立場具爭議性。一九三三年，藝華被人衝進搗毀，並散出「中國電影界鏟共同志會」傳單，震動全國。一九三五年，田漢、陽翰笙相繼被捕，黃嘉謨、劉吶鷗等進駐，改變製片方針，攝製迎合小市民趣味電影。這期間左右兩翼產生「軟性、硬性」電影走向之爭。右翼攻擊左翼的硬性電影是「內容偏重主義的畸形兒」、「宣傳紅色素」，並強調「爲興味而藝術」的拍片方針。左派則以「抗日影片」爲號召，攻擊軟性電影爲進步電影之毒藥。《化身姑娘》正是軟硬之爭的焦點。上海淪爲孤島後，藝華續拍五十四部電影，至珍珠港事件後被迫歇業。

電通公司

原是製造電影器材的公司，由司徒逸民、龔毓珂、馬建德經營。一九三四年成立，最重要的精神人物是袁牧之。左傾色彩濃厚，夏衍、田漢領導創作，共產黨派的司徒慧敏亦任攝影場主任。其他成員上有應雲衛、許幸之、孫師毅，以《桃李劫》及《風雲兒女》兩片對國民黨政府嚴厲批判。編劇田漢旋遭逮捕，夏衍逃至日本，聶耳也隨後流亡。袁牧之繼續留守，拍了《都市風光》後，政府斥電通解散。電通公司只有一年歷史，也

不過四部半電影問世，成員紛紛轉至明星、聯華及新華工作。其中袁牧之進入明星後，馬上拍就經典作《馬路天使》。

新華公司

張善琨於一九三五年創辦新華公司路線極右。首部電影是反映太平天國金田村起義的《紅羊豪俠傳》，根據京劇連台本改編，大受歡迎。左傾的歐陽予倩為之執導《新桃花扇》後便投入明星公司。史東山也拍了《長恨歌》及根據俄國果戈里名劇《巡按》改編之《狂歡之夜》。該公司並出品吳永剛的《壯志凌雲》，這部抗日電影大受輿論讚賞。然而一九三〇年代上海淪陷的孤島期，新華並未解散，仍舊按時出品電影。其中，最著名的是恐怖大師馬徐維邦充滿表現主義色彩的《夜半歌聲》及《瘋癲女》。一九四二年新華關門，併入中華聯合製片股份有限公司（簡稱中聯）。七年間其共攝製了五十多部電影，其中尚有譽滿一時的萬古蟾、萬籟鳴、萬超塵三兄弟所做的中國第一部卡通長片《鐵扇公主》，和轟動

《夜半歌聲》雖習自德國表現主義和美國恐怖片，馬徐維邦卻能善用一貫象徵技巧，將影像與社會批評融為一體。

遐邇、根據《木蘭詩》和明清筆記改編之《木蘭從軍》。

文華公司

以代理德國染料和百貨業起家的吳性栽於一九四六年創辦文華公司，一九四七年製片，一九四八年在上海建廠，並有清華及華藝兩個衛星公司。華藝純為費穆錄製梅蘭芳彩色平劇而設。文華初成立時，有桑弧、黃佐臨等健將扶助，創作骨幹尚有柯靈、費穆、陳西禾、曹禺、張愛玲，主要演員更有石揮、程之、丹尼、張伐、韓非、李麗華、蔣天流、韋偉等，出品重藝術質量。也是中共一九四九年後少數允許繼續拍片者之一。

文華系統培養出相當多經典作，如梅蘭芳的《生死恨》、曹禺的《艷陽天》、石揮演技及導戲登峰造極的《我這一輩子》，費穆被尊為大師的《小城之春》，佐臨的《假鳳虛凰》，桑弧《太太萬歲》、《哀樂中年》等。一九五三年，文華亦被併入國營上海聯合電影製片廠，前後七年間，計有二十一部電影問世。

天一公司

一九二五年，邵醉翁及其兄弟在上海成立的天一公司，專走大明星及商業路線。其製片方針絕不涉及社會性主題。取材宣揚舊道德及舊倫理觀念，致與明星一同被冠為舊派電影，以別於聯華的新派電影。天一基於保守立場，專撿民間故事及舊小說改編電影，諸如《花木蘭從軍》、《女兒國》、《鐵扇公主》、《五鼠鬧東京》等，意識型態雖保守，卻能吸引不少觀眾。

一九三七年上海淪陷，天一不願與佔領者合作，乃遷往香港和南洋成立南洋影片公司。日後演成掌理數十年年華語片市場的邵氏公司。

其他

上海地區的片廠除以上規模較大者外，尚有些其他公司，如以默片起家的商務印書館影片部自一九二〇年作業，以留美專研攝影的鮑慶甲為主持人，另聘陳春生、任彭年為助。後出借攝影廠給美國環球公司到上海取景洗印，接收其返國留下的攝影器材，開始攝製電影。一九二六年增資改為國光公司，一九二七年結束活動影片部。早期以教育性影片為主，尾期轉至武俠偵探路線，備受批評。其工作人員任彭年後脫離自組東方第一公司（後稱月明公司），專拍《關東大俠》等武俠劇集，內容保守通俗。【註三】

另外，軍方的電影機構原本在漢口成立攝影廠，簡稱中電。一九四五年抗戰勝利，國民黨政府接收上海影業，中電分得上海華影及北京華北的設備，翌年改稱中影。四年間計出品三十八部電影，以《天字第一號》等抗戰素材為名。一九四九年隨國民黨遷台。

原載於《400擊》雜誌，一九八五年三月

註一：浙江富商徐棣山宅院之後花園。

註二：當時放的應是連動幻燈片，真正電影放映第一次應是一八九七年上海禮查飯店，北京卻一直等到一九〇二年才有電影。

註三：商務印書館曾攝製中國最早的電影長片《閻瑞生》，即姜文《一步之遙》所本劇情背景。

中國第一部寫實電影——《春蠶》

二十世紀三〇年代中葉以來，現實主義一詞在中國，大都取其廣義，即謂反映現實情況，關切社會人生，扣緊社會問題，有別於片面講究形式，單純追求趣味；如此說來，中國新文學與電影的主流，確是現實主義的。但問題在於，「反映」現實的方法與手段，是否必須按照實際生活原來的面貌去予以表達？以文藝為例，魯迅的《狂人日記》與茅盾的《春蠶》都是反映現實的，但二者的表現方法並不一樣。茅盾依法國的 realism 的方法寫，而 realism 一詞在一、二〇年代，一般譯為「寫實主義」。到了三〇年代，瞿秋白參考蘇聯的文藝理論，把 realism 改譯為「現實主義」，以「典型環境中的典型性格」基本定義。

——黃繼持：「探索的年代」座談

……現實主義幾個重要觀念——重視時代精神，用特殊結合一般的方法反映現實和細節性的自然主義描寫手法。從這個美學觀點出發……嚴格來說，只有程步高的《春蠶》稱得上是現實主義作品。

——古蒼梧：「探索的年代」

蠶……是整個「以農立國」的中國命運的縮影。人造絲的輸入，宣布了農村經濟的破產，也象徵了農業社會的漸趨沒落。

——陳輝揚：《驀然回首》（《電影雙週刊》）

三〇年代，中國各種文學、藝術蓬勃發展，知識分子也懷抱極大的熱情及理想，參與文學、話劇及電影等創作行列。這些知識分子藝術家，對社會現實及思潮均有感受，其中較前進者作品裡往往抱道憂時，抒發闡述新舊思潮的衝擊，反封建反帝國反殖民的思想，婦女受壓制的命運，以及家庭倫理在中國經濟／社會面臨劇烈轉變中所擔任的角色。

《春蠶》就是一九三〇年代經典作之一。而且因為深受十九世紀寫實技巧的影響，與三〇年代其他的現實作品不同。這部以浙東杭嘉湖養蠶農家破產實況為主的電影，為了求真，特別從浙江農村中請來熟諳育蠶的老農做顧問，並在片廠搭起了育蠶房，實際錄下每個養蠶的步驟及細節。這種仔細及對工作的敬重，使《春蠶》幾乎成了一部「養蠶工作紀錄片」。（見黃愛玲：《試論三〇年代中國電影單鏡頭的性質》。）《春蠶》的寫實面，除了表現在生活細節及工作的寫真上，其擅用長拍鏡頭（long take）對「場面調度」（mise-en-scene）概念做高度發揮（容後進一步敘），以及選角／表演之求逼真，比之其他同時代作品，卻具更多美學及歷史價值。根據程季華教授在加州大學的討論課上透露，片中飾主角老通寶的蕭英，為求兩眼通紅的效果，曾經三天三夜不睡覺。這種寫實態度，在當時世界影壇也是少見的（尤其主宰世界市場的好萊塢彼時正在流行極度人工形式化的歌舞片），無怪乎有人以為《春蠶》是世界第一部docu-drama（紀

《春蠶》具有三〇年代創作擁抱現實的傳統，對社會底層人物有豐富的描寫。

錄劇情片）。

現實反映與現實批評

前面已經提過，三〇年代的知識分子介入文藝創作。一九一九年，「五四」歷史震盪，知識分子對新舊思想／文化／道德進行各種思索及反省。然而各種藝術中，以電影受到「五四」影響最晚，可能因為混亂的商業競爭所致。但是三〇年代左右翼影人分裂之後，帶起了中國電影史上的第一個高潮，影評人將之稱為「文人電影」。張潛指出「二、三〇年代的中國是被欺負的年代，外國租界的設立，外國軍艦在中國河流橫衝直撞，作為稍稍有一點良知的中國知識分子和電影工作者，很難說看不到這樣一個現實。」除了張潛之外，劉成漢也認為三〇年代的特殊時代特色，使電影工作者不得不面對日本軍國主義的直接侵略，使中國的電影工作者不能不面對現實，採取批判及積極的態度，更勇於為社會上受壓迫的階層吶喊；相對於西方電影來說，這時代的中國電影是更為奔放直接，更有勇氣的。」（見《二三十年代中國電影的點與線》。）

《春蠶》的工作群便是由這種勇於批判現實的知識分子組成。程步高導演是是震旦大學的留法學生，曾於一九三三年與洪深、沈西苓等人在報上發表二十二篇蘇聯電影討論文章而轟動一時。編劇夏衍也是日本留學生，以《狂流》、《上海二十四小時》、《脂粉市場》等片對生活環境的反映抨擊而引起注意。《春蠶》改編自茅盾的小說，基本上以蠶農老通寶一家破產的情形，來反映中國農村「帝國主義、封建地主、買辦、官僚和高利貸者的重重壓迫和層層剝削下，一步步地陷入破產的境地」。（見程季華：《中國電影發展史》，第209頁。）

片首一開始，以橫搖鏡掠過當舖前排長龍的人群，直到吸菸桿的老通寶。當舖一開，眾人蜂擁而上，窮哈

哈的苦狀已經開宗明義點出中國經濟的破產。典當完畢，老通寶在路上碰到阿土：「什麼？阿土，你也要量米吃了？」老通寶接著怨恨起洋人的資本／經濟侵略：「錢，都叫洋鬼子給騙完了，一年不如一年。」

但是，老通寶仍舊充滿著希望回來打這場養蠶戰。其沉默老實的大兒子阿四（糞稼農）及大媳婦，慧黠活潑的二兒子多多頭（鄭小秋），都是不眠不休地照顧蠶寶寶。為了收成，老通寶還借高利貸買桑葉。然而日本帝國主義進犯上海，繭行不開秤，日本人造絲又以半價奪走了絲的美國市場。於是，老通寶空養了一堆老蠶，賤賣到無錫，還不夠老通寶還債。電影結尾多多頭拿起塗泥祈神的大蒜頭，氣呼呼地丟到河裡，算是對社會的抗議。

《春蠶》處理這樣一個題材，確有其社會背景。根據程季華書中指出，一九三一年到一九三二年，江南絲綢岌岌可危；絲廠倒了一百三十家，綢廠倒了一百四十九家。《春蠶》不但仔細描摹了江南農村的困苦，並且進一步對封建勢力、放高利貸者，以及資本家的壓榨，指名批判與抗議。

在電影中出現的女性，也顯示了編導對女性在社會上所受的不平待遇的控訴。《春蠶》中兩個女性都十分搶眼：一個荷花，由於在城裡做過丫鬟，村民看不起她，稱她為「白虎星」；另一個村裡最漂亮也刁鑽工心計的六寶，為了喜歡多多頭，常搬弄荷花與多多頭的是非。有關荷花的抗議是雙面的：荷花所受的各種歧視，來自道德觀念移情轉變的迷信。蠶寶寶壞了，荷花的丈夫根生反手就一巴掌打她，咬定是她沖剋，使她在村中幾乎無法立足。這種迷信／偏見，與老通寶重傳統，祈拜泥蒜頭保祐之保守迷信，加上影片宿命的色彩，整體呼應圓融，批判聲調直接。荷花另外也代表婦女的壓抑及抗議，這位勇於主動反駁的女性，除了在言詞上辯解：「為什麼不把我們當人看？」更以行動（破壞老通寶的蠶寶寶）來報復老通寶與多多頭的冷落。在多多頭逮著她並原諒她後，她一人默默地對著河中的倒影，淒涼、孤零而虛幻。這個鏡頭恰恰吻合了荷花生存的景況，淒楚中含了更多的同情與不平。

形式·寫實·長鏡頭

一、片頭與字幕卡

《春蠶》的片頭至今已經喪失，原來據稱是一組畫面與動畫，概括說明中國蠶絲出口如何在帝國主義侵略下崩潰。隨同片頭一起失蹤的，還有原配樂聲帶。據陳立在《電影》一書中指出，該聲帶可稱為「晚餐音樂」（dinner music），種類蕪雜可笑（計有巴黎、維也納式的古典樂、輕型歌舞劇、美式爵士、「老黑嚼」式南方靈歌、夏威夷口味，甚至教堂聖詩等）。陳立認為，這說明中國電影工作者如何忽略低估配樂的功用。

同默片一般，《春蠶》大部分都運用播映字幕卡方式輔助劇情或傳達對話。簡單的字幕卻也做了不少趣味性的變化。字體的大小（如「錢」，都被洋鬼子騙完了！」的「錢」大了好幾倍），或句子以弧形、斜線出現，甚至突然變大以增加情緒力量（如荷花、六寶打水仗，互罵「我就罵那不要臉的騷貨」，即以斜句出現）。凡此種種，均帶有愛森斯坦時代的默片字幕味道，活潑而富趣味，力量也夠足。此外字幕與字幕間亦可做蒙太奇效果：如「蠶壯了，人瘦了，但是老通寶一家仍充滿喜氣」，不久，又有「高利貸變成他們唯一的出路」的字幕。還有電影開場不久，打出「春風駘蕩的下午」字幕，後來又以惡劣天氣對農人的影響「這就是詩人眷戀的殘春」與前呼應，並諷刺避世文人之狹隘。

二、鏡頭發揮功能／長拍鏡頭

林年同在《中國電影的藝術形式與美學思想》中說「蒙太奇在中國電影裡頭，由於有單鏡頭的構成部分，因此在運用鏡頭組合之外，也非常重視發揮鏡頭內部的空間時間在產生蒙太奇思想上所起的作用」。由此，林年同同對中國傳統電影美學總結的「單鏡頭──蒙太奇理論」（「以蒙太奇美學做基礎，以單鏡頭美學做表現手

段」），雖有些難以自圓之處，但在《春蠶》中，我們已看到某些以長拍鏡頭運用而產生蒙太奇效果的例子。像某些地方光靠攝影機運用代替剪輯，又維持了空間時間的完整；河邊洗衣的六寶及荷花爲了多多頭而爭風吃醋起來，兩人隔著對岸互相潑水，鏡頭左右平行橫搖，捕捉兩人的激烈動作，接著再往左下角斜搖，阿四嫂帶著女兒哈哈一旁看笑話。

這種流動的攝影、自由的觀點，照黃愛玲的說法，便是廣義的「內部蒙太奇」。

這種自由的觀點，根據黃愛玲的理論是中國畫（尤其是山水）沒有一個固定的觀點所致：「觀察者遠較西方畫裡的自由，他的視線亦可以比較隨其心意四下漫遊。」《春蠶》這種做法，在另一鏡頭也顯露出來。荷花、六寶水戰之後幾天的晚上，老通寶一家坐在屋裡。鏡頭由老通寶右搖至油燈，再搖至大媳阿四嫂做鞋面，再搖至阿四讀書（或是報紙？），最後近至字的特寫。長拍鏡頭發揮了剪接的功能，並且巧妙地對照各人個性的不同。

三、中全景之偏好

黃愛玲曾寫過：「三○年代中國電影裡全景的重要並不是一個偶然的現象，他們滿足了兩個功能。首先，將人物放在一個連續的空間裡，我們可以建立各個戲劇元素之間的關係……其次，情可以通過景物的描寫流露出來。」她舉了兩個例子，都是《春蠶》。一是荷花在後景，多多頭在中景，蠶在前景，是荷花從右面閃進偷蠶以報復多多頭的白眼。黃愛玲認爲戲劇張力清楚準確地布局呈現，給人彷彿旁觀者之印象。此外，「荷花走過溪邊的小橋（後景是兩個指指點點的鄉婦），或老通寶在知道蠶行都因戰禍關門時茫然走出家門的全景，都不是偶然的。銘刻在銀幕遼闊的空間上是無以名之的孤獨與不安。」

《春蠶》這種偏愛中全景的作風，不但顯示了人與人及與自然界間的關係，且以之細描鄉村自然景致，無

論是桑葉扶疏的農家，或是平靜怡然的河流、小橋、木船的趣味，都將農村風景忠實記錄，也令人想起尚‧雷諾在《鄉村的一天》（A Day in the Country）的自然寫實風格。這種養蠶、種稻、放羊、拉船，結合農家的生活情形，委實是《春蠶》被稱爲世界第一部docu-drama的由來。

一九三〇年代是大家公認中國電影藝術形式／題材最豐富、生命力最豐沛的時期。《春蠶》的寫實主義只是其諸多處理方法的一種。然而我們看到一個典型的時代精神，除了當時大家共同對環境的關切外，長拍鏡頭的運動、中全景之搭配，顯示了電影形式的高度自覺。對農民辛勞之禮讚傷感之餘，更帶有強烈的政治／社會／經濟批判。這種典型的時代精神，也爲以後的中國電影發展打下基礎。

原載於《400擊》雜誌，一九八五年四月

迫切的意圖表達——《桃李劫》

我們都市中千百萬的電影觀眾，在電影院中所看到的，多數是香艷肉感、荒亂淫靡的美國電影。他們不能在銀幕上賞鑒到更親切、更接近他們生活的東西，然而，他們是需要的。一切中國人的「民族情感」使他們愛看國產影片，同時這也保證了中國電影事業的燦爛前途。

——應雲衛：《我的樂觀》（一九三六年七月十六日，《明星》半月刊第六卷第一期）

電通公司做了許多技術上的突破，《桃李劫》是第一部將聲音印在影片上的電影，取代了以往的笨重的盤式系統。

——陳立：《電影》（第99頁）

二十世紀三〇年代初……一批引人注目的新導演登台了。沈西苓、費穆，隨後還有袁牧之、應雲衛（他們在話劇運動中是老人），《城市之夜》、《十字街頭》、《馬路天使》、《桃李劫》都是三〇年代耳熟能詳的名片。這些作品，有的濃郁纏綿，有的詩意盎然，有的細膩委婉，有的生動流麗，有的詼諧多諷，有的厚重深沉，各有不同的情致風格。

——柯靈：《試為「五四」與電影畫一輪廓——電影回顧錄》

一九二、三〇年代話劇對電影的影響不小。從巡迴劇團進入電影工業界的編導及演員，顯然在電影上運用

他們創作戲劇的方式。他們帶來不少話劇傳統：像特殊的表演風格，特定的角色，由衝突及矛盾帶來的戲劇感，穿過時空的劇情陳述一定的觀點，以及，強烈的意識型態信仰。

——東尼‧雷恩〈中國電影的美學及政治觀介紹〉

（見《電影：中國電影四十五年》一書）

一九三〇年代的中國電影稱得上是百花齊放。大部分經典作都秉承了熱情藝術家關懷現實的誠摯，但是表現方法卻不一而足。《桃李劫》表面上與《十字街頭》一般，都是以大學生畢業之困厄，以及對社會之幻滅爲主，完成後的電影卻南轅北轍。《十字街頭》末了一群主角挽手齊步踏上茫然的未來，然而在大踏步及團結中仍有樂觀前瞻的喜悅。《桃李劫》卻從一開始就陰霾直下，從情節、角色的命運，外貌、行爲、信心之改變，毫無保留地抨擊社會現實之殘酷和無情。

這種不保留的控訴爲電通公司塗上相當激進的色彩。《桃李劫》作爲電通公司的第一部作品，以及應雲衛初執導筒、袁牧之初編電影劇本及初登銀幕，成績斐然可觀。然而，也因爲其普受歡迎，受到政府的注意。在出產四部電影後（另三部是《風雲兒女》、《自由神》及《都市風光》），左傾色彩濃厚的電通公司因政治原因被迫關門。從此左右影人分裂更益明顯，乃至一九三五年，田漢及陽翰笙遭捕，夏衍、聶耳相繼逃至日本，一九三六年，更出現軟性、硬性電影大論戰，電影的社會性與娛樂性自此分道揚鑣。

義大利學者卡西拉吉曾指出，《桃李劫》對於學生夫婦不幸命運的處理，可以使電影片名改譯爲《畢業是災難》（見《鮮爲人知的中國電影》）。全片敘述一對年輕夫婦如何在畢業後入社會，頻受打擊。由於不願違背「人道、法律及正義」，並且堅決拒絕金錢的誘惑，一再如抵羊觸藩，被上司開除。夫婦倆由中產的辦公室生活逐漸步入藍領被壓迫的苦力階級，直至最後貧病無錢醫治，男主角以身試法，偷竊並誤殺阻止他的工頭，

然而他非但無法挽救妻子的生命，自己也鋃鐺入獄，刻日處極刑。

文憑無用論

電影開始於相當古典式的報紙新聞。工藝學校老校長看到自己學生陶建平被判死刑的消息，決心到監獄去探望：「我要去監獄中看他。我出國時是他送我上船的。」老校長於是由警官陪同，走進獄裡的鐵門，攝影機隨著他經過重重直棍的鐵條，來到陶建平的囚房。然而坐在陰影中的陶建平不肯認他：「出去，我不認識你。」老校長卻溫和地敘述他與陶建平的關係：「這是我很愛的學生，當他畢業的一天，兩個眼睛裡還含著眼淚……」陶建平至此用孤寂的聲音說：「想不到我落到今天的地步。」以後，電影就是整個倒敘，詳細傳摹陶建平及黎麗琳如何由「為母校爭光榮，為社會謀福利」的理想青年，一步步至家破人亡，一切幻滅的悲劇過程。

兩夫婦與老校長的關係是此片一貫的底層精神。從倒敘的畢業典禮開始，老校長的致詞大致與夫婦誠摯的理想主義相呼應。聶耳作的〈畢業歌〉在此發揮極大的作用：

我們今天是桃李芬芳，

明天是社會的棟梁。

……

同學們！

快拿出力量！

擔負起天下的興亡！

……

……

我們不願做主人去拚死在疆場，

我們不願做奴隸而青雲直上【註二】！

電影名為《桃李劫》，一方面直指「桃李芬芳」的學子如何面臨社會打擊的悲劇；另一方面，也與男女主角陶（桃）建平、黎（李）麗琳的姓諧音。兩人一直秉持學生時代的眞誠與理想，即使在艱滯絕望時，仍互相提醒，要「永遠記得老校長的話」。老校長出國，陶建平去送行，仍舊清明高標地堅持「我還年輕，不合人道的事我是不幹的」，老校長也勉勵他：「希望回國時，你的抱負服務社會能實現。」聽到這話，陶建平振振有詞地答：「我一定不會讓您失望的。」

「這社會與我們在學校想像的完全兩樣。我已經灰心了。」

雙方這種理想、原則，以及過分樂觀的信心，在影片卻一再被踐踏蹂躪。《桃李劫》不遺餘力地鞭撻「文憑」在社會現實裡的微不足道，陶建平拿著文憑老老實實求職，卻一再受朋友侮辱，並目睹憑關係者捷足先登。於是他怒將文憑撕得粉碎，「理想何用？」他與黎麗琳讀著公司應徵回函要求先繳保證金五百元的荒謬：

陶建平的悲憤、痛苦、反抗、掙扎，是因為他一直存著相當多的人道主義，不肯犧牲性命以求自己保住飯碗。編導於此對資本家的面目有諸多譴責，借著建平的嘴，痛罵他的經理同學：「你比我從前的經理還卑鄙。」被經理刮了一個耳光後，他回家告訴妻子：「我認清了資本家的面目，他不顧別人的生命，只顧自己賺錢。」

但是「不願做奴隸而青雲直上」的結果，是徹底的失業。建平淪為碼頭工人，以屛弱的身子推動千斤的貨物。麗琳出去做祕書，受到老闆的調戲，只得辭工。生產後立即起床做家事，虛脫不支自樓上摔下，又無錢醫治，終於死去。《桃李劫》一步步推上悲劇的結構，展示了袁牧之的編劇才能及潛力，陳立稱他為「中國最優秀的電影者之一」，並且認為其作品當與「克萊（René Clair）及卡瓦康堤（Alberto Cavalcanti）」的作品相提並

論。」（見《電影》，第100頁。）

電影末尾，建平的死刑執行後，老校長黯然離去。《畢業歌》再度出現，國家棟梁，天下興亡，強烈的諷刺及控訴到達高潮，《桃李劫》對現實的憤怒，對觀眾情緒有相當大的刺激力量。

有聲電影技巧突破

《桃李劫》不但是第一部將聲音直接錄在影片上的中國電影，而且「音響第一次成為了一種藝術表現的手段」（見程季華，《中國電影發展史》上冊，第384頁。）背景空間的雜音有效地敘述環境的關係及角色情緒：

「如陶建平在工廠做工時的機器喧鬧聲，黎麗琳提著水桶上樓時聽到的工廠汽笛聲，陶建平抱著嬰兒送到育嬰室去時的狂風暴雨聲及嬰兒的啼哭聲，都已經超出了單純圖解的作用，增加了特定情景的真實性和感染力。特別是在影片結尾，當陶建平被執行槍決的時候，沉重的腳步聲和鐵鍊聲，臨刑時的槍決聲，以及畫外的〈畢業歌〉聲，通過音響、歌唱和畫面的結合，更發揮了強烈的藝術效果。」（程季華）

能將音響效果發揮，主要是司徒慧敏的功勞。司徒慧敏是電通創始人之一，對發展中國電影技術，抵抗外國（尤其是美國）對我國技術壟斷一向不遺餘力。一九三三年，他已與堂兄司徒逸民（美哈佛大學無線電工程系）、馬德建一起研究自製錄音設備，終於創出「三友式」錄音機。雖然品質較為粗糙，卻開創中國錄音技術工作。爾後，才會在《桃李劫》中將音效的功能發揮淋漓。

當然電影開場，仍有音畫不同步的技術缺憾（如校長致詞常不能對上嘴形），同時，演員唸腔有話劇的抑揚，頗令現代觀眾覺得好笑。只是電影越到後面，演員文藝腔及造作的讀詞一掃而光，在沉重、衰颯卻令觀眾激動的調子下，演員的聲音及表演趨於完美，司徒慧敏的音效處理更襯托電影中無所不在的焦慮、不安、危機、生死的表現氣氛[註二]。

複雜而引人的視覺處理

《桃李劫》雖然是應雲衛導演的第一部電影，卻有相當紮實的形式處理。黃愛玲指出：「假如《神女》的悲劇力量來自它的平淡及被動，《桃李劫》則是把感情推到極點。攝影機的運動放大了及濃縮了人的情感……」（《試論三十年代中國電影單鏡頭的性質》）

黃愛玲的論點主要是提及，一九三○年代電影的形式處理，並非因襲自話劇的。「《春蠶》的自然，《馬路天使》的精巧，《神女》的平淡，以及《桃李劫》的表現性，在在說明了每一部作品都創造了自己的電影風格，今天來看，它們絕沒有老去的跡象。」

「《桃李劫》的視覺及形式，永遠以不含蓄的手法來傳達對現實的觀點。複雜的攝影機運動設計，在監獄一場戲裡已發揮功能，鋪敍主角悲劇及宿命的處境。同時，為了點明角色及情緒，也有不少不避煽情的特寫：『特別是比較大膽地運用了許多展示人物內心世界的特寫鏡頭，為揭示陶建平、黎麗琳等人物的性格起到了畫龍點睛的作用。』（見《中國電影家列傳2》第180頁。）

鏡頭處理相當突出的，是麗琳產後七天便提水上樓的戲。「攝影機從樓梯頂的角度冷酷地往下盯。麗琳一手抱著欄杆，一手提著水桶，走向鏡頭，她的臉彷彿變了形，兩隻單薄的手顫抖著。一種無形的、可怕的張力正在凝聚，我們感覺到拉得過緊的琴弦快要斷了。突然，她驚叫了一聲，從樓梯上摔下去，暈倒在地下，鏡頭一直沒有移動。當陶緊隨著醫生下樓梯時，攝影機亦是站在同一個角度。醫生說陶的妻子已沒有希望了。陶呆立樓梯底，聽到麗琳的呻吟聲，轉身走上樓來，帶著無底的絕望。」

黃愛玲這段生動的形容，充分表達出高俯角攝影所傳達出的絕望、宿命、被困處一隅的美學意義。這種構圖的匠心，尚在許多窗框柵欄的分割以及設計過的鏡子反射影像（mirror image）看出。像麗琳被經理騙去天津

飯店意圖染指的戲裡，就經常將她圈限在窗框及鏡中，暗示其宛如囚在籠中的厄運。

除了攝影機及構圖的調度外，《桃李劫》也善用了各種大膽活潑的象徵。這些象徵有時稍嫌斧鑿落痕及粗豪輕率，但是效果都相當直接。如主角失業搬家時，攝影機就隨著他倆搬東西下樓梯，象徵著兩人的沉淪失意，自白領走下社會階層的梯子（social ladder），落入工人階級。又如主角的困窘，有時一筆帶過，陶建平家中越積越厚的當票，也筆意繁地說明了兩人處境。

有些象徵樸質得接近漫畫，並附有轉場聯想的功能。建平被經理打了一耳刮子後，回家直說：「我今天受到有生以來最大的恥辱。」於是他在自己照片上畫下「×」字，要自己永遠記得。爾後，他在天津飯店撞見妻子，也摑了她一記耳光：「不要臉的東西，巴結經理到旅館去了。」但是他看見照片的「×」字，又醒覺而求麗琳原諒。

麗琳遭遇不懷好心的經理，更在初露面便被比作豬。「我也是屬豬的。」他自己解釋，鏡頭讓我們看到他辦公桌上的「豬」刻象。麗琳的同事不久更畫漫畫諷刺這位經理，上面就是對鮮花垂涎的肥豬。李焯桃說：「這種不避淺露的作風，在三○年代的中國電影中似乎相當普遍，儘管藝術上並不一定可取，但卻無疑反映出當時大膽活潑的創作氣氛。」（見《從介入到說教：中國三十至五十年代電影札記》。）

電影的美術指導對此片外形也做了不少貢獻。陶建平由光鮮的西裝革履辦公階級，逐漸變成工人階級時，他的衣著也由起初的襤褸西服，改爲對襟開的中式黑色

飾演女主角黎麗琳的演員陳波兒。

大褂，最後更著上粗布工人衣服。裴開瑞指出，這是「五四」傳統知識分子一貫對西方的矛盾態度。「重要的是，『五四』一代的知識分子一方面意識到中國在列強下的羞辱及迫害，另一方面，他們其中有不少人是因經過留學才吸取那些國家自由浪漫的激進理想。」（見《一九三○年代左翼電影的五四enunciation》一文。）由是，裴開瑞指出，一九三○年代的這批「進步」電影，雖是以討論中國的平民為主，但是其表達方式的自覺性絕非來自平民，其思考泉源也非「群眾」的。

表演

應雲衛、袁牧之、陳波兒、周伯勛全是來自話劇的老將，因此初始，話劇的生硬、誇大表演方式在銀幕上顯現時，常令觀眾忍俊不禁。然而袁牧之、陳波兒這對夫妻檔電影演員，以沉穩的表演節奏逐漸推展劇情，尤其袁牧之的表演，到片尾凝聚的力量十分驚人，大自行動、姿態，小至表情小動作，絲絲入扣，感人至深，與《春蠶》的自然記錄寫實，《馬路天使》的喜劇刁鑽迥然有別。他曾說過：「我喜歡在台上化裝、發言、動作都脫了自己而變成劇中的角色。」袁牧之的演技，是廣被戲劇界及一般觀眾肯定為「千面人」的。其在《桃李劫》中準確有力的表演，使該片被《中國電影家列傳》列為「五四」以來

《桃李劫》以大學生畢業後之困厄，以及對社會之幻滅，毫無保留地抨擊社會現實之殘酷和無情。

最優秀的影片之一。

此外，周伯勛也是中國電影史上著名的反派演員，他扮演的資本家、土豪劣紳，土匪強盜都栩栩如生。這種才能與其出身有關，來自西安首富家庭的周伯勛，在生活中長期接觸多種腐化階層的人，對他們的心理及活動有相當了解，故而在《一江春水向東流》、《自由神》、《都市風光》中都能有傑出而予人印象深刻的表現。

如果將《桃李劫》放入三〇年代電影的範疇來討論，那麼李焯桃的一些分析觀點應在此處提出。他以為三〇年代電影種類繁多，共同的特性是在特殊的政治/社會壓力下，電影工作者都有「介入」現實的熱情，「他們的作品往往流露出一種適切感，事實上當時正是民族存亡的關頭，因此也令到影片一些簡化或一廂情願的結論可以接受。」但是他以為單憑內容傾向便硬插上「現實主義」標籤的做法失之籠統。中國的電影當時並未受到外在形式思潮的衝擊，一般自覺性探索少，反而常「不自覺地結合荷里活通俗劇的敘事法、話劇和舊戲的影響，以及一點現實主義的精神。」

關於這一點，黃繼持說得好，也將三〇年代文人或話劇工作者進入電影界者統稱為「文人電影」：「他們並非科班出身，以文人或話劇工作者進入電影界，特別重視電影的文學性，強調主題思想，也發展出與此相應的一套『現實主義』手法……現實主義在中國，大都取其廣義，即謂反映現實情況，關切社會人生，扣緊社會問題，有別於片面講究形式，單純追求趣味；如此說來，中國新文學與電影的主流，確是現實主義的。但問題在於『反映』現實的方法與手段，是否必須按照實際生活原來的面貌去予以表達？」（見「探索的年代」座談會。）

嚴格地從現實主義出發討論，《桃李劫》的故事敘述及表演當然反而靠近好萊塢的情節劇做法。但是，它與三〇年代的其他經典作（《春蠶》、《神女》、《馬路天使》、《大路》、《十字街頭》等）一樣，勇於發

掘社會現實，追索時代精神。其迫切的表達意圖，掩蓋了一切形式及主義的自覺。比較起來，這種表達的勇氣及無畏的剖析，反而是現在台灣電影最缺乏的。在功利及實利主義高漲的現代，是創作者的自我約束，還是整個理想主義的淪亡？這是值得諦視深思的問題。

原載於《400擊》雜誌，一九八五年六月

註一：　「〈畢業歌〉熱情洋溢地號召青年擔負起天下的興亡，做主人去拼死在疆場，掀起民族自救的巨浪。歌曲站在歷史和時代的前列，唱出了青年對自由和光明的渴望。它的旋律採用群眾歌曲寫法，清新明朗，流暢易記」，所以在青年中廣為流傳。見朱天緯，《三○年代中國電影音樂創作的時代代表人物》。

註二：　司徒慧敏對電影技術（尤其是錄音）研究一直孜孜不倦。他本人在日本東京上野美術學院畢業，又曾在早稻田大學修電子系課程。一九四六年進美國哥倫比亞大學學習電影，後並在紐約雷電華公司工作兩年。《桃李劫》的有聲攝影機是他自己動手裝配的，《桃李劫》也是中國第一架國產有聲攝影機拍成的影片。

知識分子書寫上海都會──《馬路天使》

《馬路天使》把笑中有淚的卓別林喜劇手法、沉重的德國表現主義電影的氣氛，和流麗的雷諾式鏡頭和映像成功地結合起來。

──古蒼梧：「探索的年代」

將《春蠶》、《大路》、《桃李劫》、《神女》、《十字街頭》及《馬路天使》六部電影當作一整體來看，其enunciation【註二】特色應是由五四運動而來。這些特色包括：都市、年輕、中產階級、知識分子、政治開放，以及對西方存矛盾的態度。

──裴開瑞：《一九三○年代左翼電影的五四enunciation》

《馬路天使》是中國影壇上開放的一朵奇葩。

──黎明：《評馬路天使》（一九三七年七月二十五日，上海《大公報》）

假如《春蠶》的敘事形式及導演手法是蓄意要製造一種「反戲劇化」的效果，《馬路天使》則剛剛是另一個極端代表作。它一方面是利用了戲劇效果，另一方面又把電影凌駕於戲劇上。演員的表演、布景的安排，特別是攝影機的活動，都強而有力地說明了這種辯證的關係。

──黃愛玲：《試論三十年代中國電影單鏡頭的性質》

《馬路天使》因為與好萊塢一九二八年法蘭克·鮑沙吉（Frank Borzage）導演的《Street Angel》同名，所以許多史家，包括著《電影》的陳立在內，咸以為導演袁牧之是由該片獲取的劇本靈感。但是東尼·雷恩及史卡·米克卻指出，這兩部同名電影，在劇情敘式上毫無類同，反而，由主題而言，《馬路天使》更接近鮑沙吉的下一部電影《七重天》（Seventh Heaven，見《Electric Shadows :45 Years of Chinese Cinema》，F4）另外，義大利的卡西拉吉也指出，一九四九年前唯一在中國放映過的法國有聲片，即何內·克萊的《巴黎屋簷下》（Sous les loits de Paris），對袁牧之有極大的影響。他說《馬路天使》與當時一些表現巴黎郊區的影片驚人得「相似」（見《鮮為人知的中國電影》一文）。無可否認，《馬路天使》將悲喜劇融合在一起的處理、豐富的視覺、傑出的攝影風格、別樹一幟的表演方式，以及知識分子對政治／社會熱切的關注，都是其當時能廣受觀眾歡迎的原因。然而，各種外國影響即使如雷恩或卡西拉吉所言存在，我們仍然認為《馬路天使》不但是中國一九三○年代的代表作之一，也是奠定某些中國電影特殊傳統者。

根據《中國電影家列傳》指出，一九三五年末，電通電影公司因鮮明的政治立場為當局不諒解，被迫停業後，袁牧之就醞釀著《馬路天使》的創作。當時，他與導演鄭君里、作曲家聶耳、演員趙丹、《晨報》影評人唐納經常在一家酒館喝酒聊天。「在酒館裡，我們談論人生、哲學及愛情理論」，趙丹在接受帕區茜亞威爾的訪問中說：「我們常聊到天色將白。在那裡，我們接觸到夜生活的人，像妓女、撿垃圾的，還有報販。那就是

《馬路天使》承襲三○年代電影創作擁抱現實的傳統。

這部電影的靈感。袁牧之編劇導演，他說我們得爲這些人拍部電影。」（《中國文學》影，一九八〇年四月號。）

《馬路天使》的主要角色，的確就是這群妓女、報販等。袁牧之爲了豐富對社會「底層」人物的描寫，特地到上海八仙橋、大世界附近，以及四馬路一帶的妓院、茶館、澡堂、理髮店去觀察。由於在酒館聊天的五個愛好電影者結成把兄弟，袁牧之決定在電影中也以五個結拜兄弟的生活奮鬥爲主。吹鼓手小陳、報販小王、水果販、剃頭師傅和失業者都住在太平里的弄堂裡，決定「有福同享，有難同當」。五個人都飽受失業、社會紊亂的傷害。然而住在小陳、小王對面閣樓裡的女性比起他們更直接受到各種迫害——從東北流亡到上海的小紅和小雲，一個是賣唱，一個是賣身，養父母對她們百般凌辱。爲了逃避被賣，小紅與小陳等人私奔，小雲不久也加入。但是養父及流氓尋來時，小雲挺身掩護小紅逃亡，自己中了一刀，末了眾人慘澹地圍在小雲屍體旁，社會現實的悲劇毫無解決之道。

由整個劇情架構來看，我們不難發現《馬路天使》承襲的仍是三〇年代電影創作擁抱現實的傳統。黃愛玲說：「正如很多三〇年代的影片，《馬路天使》的創作是深深紮根於正處在日軍侵略及經濟破產的中國現實裡。」（《試論三〇年代中國電影單鏡頭的性質》）《馬路天使》的出現正好是相應於前一年電影界軟性硬性電影之爭。一九三六年，藝華公司推出喜劇《化身姑娘》受到影評人的攻擊。《化身姑娘》編劇黃嘉謨不服，撰文反駁，以爲觀眾是爲娛樂而來，應該讓他們「眼睛吃冰淇淋，心靈坐沙發椅」。與袁牧之一起高談闊論的唐納迅速發表系列文章，以爲「『軟性電影論者』之所以特別強調形式，是因爲他們『反對新的內容』」。

（托洛普采夫，《中國電影史概論》。）他的拜把兄弟袁牧之果然在次年拍成《馬路天使》，不但在形式及娛樂上有高度成就，而且絕對有面對現實的「新內容」，算是對軟性電影有效回答。

「正視生活，寫血寫肉」

《馬路天使》以上海外灘華懋大飯店摩天樓搖下／搖上作為開頭／結尾的戲劇架構，已經明示其焦點將在字幕所言的「一九三五年秋，上海地下層」。這個形式化的設計，不但如括弧般引領觀眾進入戲劇重點，並且在視覺上呈現階層的高低。一九三○年代的上海，並不是西方一味賦以傳奇性的「冒險家樂園」。事實上根據統計，一九三四年每一百三十個居民中就有一個妓女，失業及餓殍日漸增加。「一九三五年街上收屍是5590具，一九三七年收屍20746具」。在這種奢華困厄強烈的對比下，有心人士自然呼籲「是我們扯下假面具，誠實、敏銳、自信地正視生活，寫血寫肉的時候了。」（卡西拉吉，《鮮為人知的中國電影》。）

袁牧之在片中雖著筆甚多於二男二女的戀情，但是節骨眼往往清晰地反映社會蕭條與動盪。電影字幕開始，一連串快速緊密的短切／蒙太奇（近乎七十八個鏡頭），以霓虹燈、交通、公園、摩天樓、石獅子、人群來刻畫十里洋場的外觀，然後緩緩順著華懋飯店到達升斗小民的地下層。這些小民不見得有知識，一切社會問題最先殃及的也是他們。藉著他們的生活型態及行動小節，袁牧之得以躲避電檢的壓力，正確地描繪政治／社會現實。

幾場設計，充分表露出袁牧之的凝練。像小陳一批人在合照邊題句「有福同享，有難同當」的時候，大家都為「難」字困住了。小陳問正在用報紙糊牆的小王，他慢條斯理地答：「跟母雞小雞的雞字差不多。哪，一半是佳人才子的佳，另一半是半個上海的海，不，半個天津的津；也不——就在嘴邊上的，」小王陷入思考：「我想起來了，昨天報上有的。」他反身指牆上的報紙，特寫報紙標題「國難當頭，匹夫有責」，內容約是指責帝國主義侵略東北。他們至此同意乃是「半個漢口的漢字」。

這個小插曲，一方面寫五人的情誼交代，一方面表明大家知識不多的小人物身分，同時為小王糊牆／賣報的設計伏筆（以後多次都與糊牆報紙有關）。但是，最重要的，是清楚地讓觀眾看到他們諷刺當時帝國主義侵華、大都市淪為半殖民地的事實。

之後，他們又由牆報上了解養女可以告鴇母（又是反映社會），甚至從牆報上找到律師辦公處地址。此外，小陳用銀幣變戲法娛眾時，小王也是指著牆報上「本月分大量白銀出口」的標題，揭露「中美白銀協定」，批判當時的「金融改革政策」。使白銀大量流入美國的史實，以及預示後來房東不肯要他們的銀幣（「白銀不好用了！」）。

人物的命運悲劇其實是本片最大的控訴。這群從不氣餒的小人物去找律師被拒，因為他們籌不出五百兩銀子；女孩的性命如草芥，隨人買賣；無情的警察永遠在追捕被壓迫的流浪在街頭的小雲；還有最後小雲奄奄一息，結尾小王的硬咽：「錢不夠，醫生不肯來。」電影雖然不時有令人發噱的喜趣，但是結尾的控訴才是真正的訊息：「停在摩天大樓的頂層，仍是那麼富麗堂皇。天空裡卻是烏雲滿布，陰沉而令人窒息。是徹底的絕望」（黃愛玲，同前。）

插曲／紀錄片／蒙太奇

周璇以金嗓子著名，本片也不例外，有〈四季歌〉及〈天涯歌女〉插曲兩首，而且完全富有現實意義。這兩首歌是一九三〇年代民族作曲家賀綠汀截取蘇州民歌〈大九連環〉及〈哭七七〉改編，由田漢作詞，道盡東北人家鄉淪陷、流落哀思的痛苦。兩曲不失民歌特色，甫出就風靡西方，至今尚耳熟能詳。〈四季歌〉歌詞是以「大家一起唱」的小球形字幕打在影像上的。

春季到來綠滿窗

大姑娘窗下繡鴛鴦

忽然一陣無情棒

打得鴛鴦各一方

夏季到來柳絲長
大姑娘漂泊到長江
江南江北風光好
怎及青紗起高粱

秋季到來荷花香
大姑娘夜夜夢家鄉
醒來不見爹娘面
只見窗前明月光

冬季到來雪茫茫
寒衣做好送情郎
血肉築成長城長
依願做當年小孟姜

歌曲進行當兒，我們一方面看到小紅嘟嘴玩髮辮天眞渾樸，另一方面更插入許多日寇侵略轟炸、逃難及抗戰的鏡頭，「在當時租界當局不許片上出現東北地圖及『抗日』字幕的環境下……巧妙也有意義」。（程季

華：《中國電影發展史》。）

〈四季歌〉這種處理方法，一方面背離了好萊塢無影無縫、隱藏作者及攝影機的傳統，另一方面也揭露東

西方對於「真實」的不同觀念。黃愛玲指出：「中國電影工作者有強烈的意願去維持觀眾與劇間的距離，以及

去摧毀銀幕上呈現之真實的幻覺。……對中國電影工作者來說，電影不是現實的再現，而是現實的表現。」

黃愛玲在《試論三〇年代中國電影單鏡頭性質》這篇富啓發性的論文中，清楚地指出中國電影長拍鏡頭運

用之不同於巴贊的「寫實主義」──「戲劇性的場面插入一些紀錄片的片段或報章的報導」在中國電影中不乏

其例。她並繼而結語以為，《馬路天使》等片這種做法，比新浪潮戈達爾蓄意重新估價「真實」、「虛構」的

觀念早了三十年。

空間運用／影機運作／人物視線

任何對電影有興趣的人，都會注意到本片傑出的空間概念。空間的運用不但聯繫／分割出人與人、人與環

境間的關係、攝影機的運動、人物的視線及畫外音的使用，更不斷擴展空間的意義。

黃愛玲以「遊移在兩個窗戶之間」來界定《馬路天使》的鏡頭美學：在電影中，小紅與小陳面對的窗戶

「扮演了非常關鍵性的角色，甚至可以說是整部作品的構思的依據。它們可以是人物的目光、邊框或舞台」。

小紅與小陳第一次在窗戶間溝通，袁牧之就卓越地將窗戶變幻成不同的母題：小陳一干人在室內寫「難」

字，忽見窗簾上光影閃動，原來是小紅在對面用小圓鏡反光打暗號。接著由對面看小陳的窗戶（我們眼光／

小紅／攝影機合一），窗戶儼成了舞台，窗簾緩緩向左拉開（舞台布幕），小陳出場，朝觀眾鞠躬，開始變戲

法，變出蘋果向小紅丟去。小紅第二次沒接好，打到正在對鏡塗唇的小雲旁。小雲衝進門，鏡頭由她的特寫，

左搖至中景小紅，再續搖掠過小紅的窗（前景）看到對面小雲的窗（背景），再由小陳這面右搖至躲在窗下的

三個把兄弟，再上搖，這回小陳的窗成了前景，小雲的臉及小紅的窗成了背景。這場戲用攝影機運動及深景深，明確地交代了人物之間及地理之間的關係。

第二次利用窗戶關係，是小紅邊唱《天涯歌女》餵鳥，小陳拉胡琴眉目傳情一段。這段不但仍用深景深／鏡頭橫搖搖處理空間，還妥善加入兩人視線／畫外音來強調空間位置，並用切割顯示作為聽眾（小王嫌吵及小雲流淚）的反應鏡頭。乃至窗簾再度拉上時，不但是舞台上的出場，也是心理／環境的隔絕，預示小紅／小陳日後爭吵，拉上布幔不肯溝通的心靈距離象徵。

窗簾再出現的重要用途，顯示出小紅作為觀眾（我們也是），看到小陳與結拜兄弟策劃攜小紅逃走的興奮動作反映。這回，窗簾更擴展成電影銀幕，用光影敘述動作。

兩對戀人在房內上下各自接吻，運用玻璃杯砸碎聲及空間巧妙更是一絕。

空間及布景能活潑有效地成為視覺結構，這是《馬路天使》最具特色的原創形式。距「俯視世界的窗」甚遠，也是黃愛玲以為其「離巴贊為『單鏡頭段落』辯護時所提出的寫實主義相去甚遠」，成為別具風格作品的原因。

默片影響／表現主義／表演特色

一九三〇年代初，默片與有聲片同時共存數年之久，默片的豐富影像潛力也在三〇年代作品中表露無遺。

《馬路天使》中，攝影師吳印咸對視覺風格貢獻甚鉅，一方面承襲默片（尤其是表現主義）的燈光／氣氛營造，一方面又遵循現實主義原則，務必使搭景／人物形象逼真。根據《中國電影家列傳》指出，吳印咸「擺脫了平平亮亮的布光方法，進行有明暗層次的處理，而且努力通過光線變化來表達人物的特定情緒，在環境處理上，用光線、煙霧等手段，渲染了劇情所要求的氣氛」。以上這些形容，全可在小雲的鏡頭印證，小雲作為沉

默陰暗的妓女，永遠躲藏在黑暗／布景中，她的化妝、衣著及行為也全是表現主義黑色女人的外形，永遠以一雙幽怨仇恨的眼對社會不平做最駭人的控訴。吳印咸在此大量運用仰俯角及特寫去強調小雲憊然的臉，使她成為三〇年代銀幕上最特殊的女性形象。

《馬路天使》受默片的影響還可從許多處理看。電影開頭的七十多個短切，除了炫目地勾繪出上海風貌，並且在石獅子數個特寫畫面的強調上，頗有愛森斯坦的象徵蒙太奇傳統。進入上海地下層後，電影由特寫出發，先是鼓棒擊鼓特寫，再切至遊行行列的腳／旗幟飄揚／馬腳行進的傾斜畫面特寫，以後分別是中樂隊、西樂隊領行的迎娶鏡頭，看熱鬧觀眾的特寫（亦多為傾斜構圖），小陳、小王、小紅的出場，至此不但仍是俄國蒙太奇以群眾為主的敘事型態，而且直到小紅回房內，約摸整大段楔子交代主角職業、性格、環境，卻不借重半句對白，幾乎就是默片。

事實上，小紅及小雲兩個角色甚少有對白，完全以表情動作表現，小雲淒惻冷漠，分鏡多做特寫；小紅坦率純真，分鏡多做動作中景或遠景。另外，作為配角的剃頭師傅／小販／失業者，其表演主要以動作及形象諧趣為主，基本上也不脫麥克．山耐（Mack Sennett）或勞萊哈台默片喜劇傳統。

與飾小雲的趙慧琛完全不同的表演方式，應屬飾小陳的趙丹及飾小王的魏鶴齡的寫實態度了。黃繼持說：「中國電影表演是比較特別的，不同流派可以在同一部片中演出。」（「探索的年代」座談會）趙丹自己說：「《馬路天使》中的人物不是自己，導演時常提醒我要在自己身上找到像人物的東西……逼自己不能不從生活出發，以自我出發。」（《中國電影家列傳》）。與《十字街頭》相比，趙丹的表演不再過火，開始在現實主義的表演方法上進行意識上探索。魏鶴齡也是一樣，他拋棄了外在動作設計。「袁牧之讓我們照生活發揮，沒有形式或模擬，要真實及自然。」趙丹在威爾遜的訪問中說。飾小紅的周璇的表現也相當出色，她一直告訴別人，《馬路天使》是她最成功的演出。（《中國電影家列傳》）

《馬路天使》藉由小人物的生活型態及行動小節，得以躲避電檢的壓力，正確地描繪政治／社會現實。

值得為這種寫實做註腳的，是電影中的表演多半是在自然環境或事件動作中展現。藝軍在《電影的民族風格初探》中說：「中國傳統的美學趣味在敘事藝術中的兩個突出表現，一是很少靜態地描寫人物，總是把人物放在行動中加以描寫；另一點是很少離開人物來孤立地、客觀地描寫環境，總是通過人物的活動或人物的感受來描寫環境。」

趙丹的出場，先是西樂隊吹喇叭，樂器裡滴出多少水來，接著與魏鶴齡打招呼脫隊，後鞋跟被踩掉，又去偷看轎內新娘，學她變成鬥雞眼；又與周璇打招呼再脫隊。到了朋友工作的理髮店，把兄弟正給客人剃頭當兒，他先拿起香水亂噴，又說：「差不多了，好了，不要剃了，上我那兒去玩。」這一連串諧趣表現已詳述了他頑皮、衝動、熱情的個性。與趙丹他們自然風格呼應者，尚有吳印咸對內外景的處理。為了眞實，茶樓澡堂均在實景拍攝。開場之迎娶場面，「他更將布景從棚內搭到棚外，使燈光與日光很自然地銜接起來，這在當時中國電影界還是首次嘗試。」（《中國電影家列傳》）

都市／中產／知識分子的創作

裴開瑞強調一九三〇年代數部電影的enunciation來自五四運動特色。像由都市、年輕人、中層、知識分子、政

治自由、對西方愛恨交織心態出發者，均可在《馬路天使》中一一印證。如小陳、小王去摩天大樓拜望律師時，兩人鄉里鄉氣，先因高度以為自己置身天堂，既而對暖氣不適應，小陳去玩自動飲水器及自動紙杯，小王用膠水黏貼自己衣服的綻破。接著小王不適應咖啡，吐了出來，小陳又分不清「打官司」、「起訴」鬧了笑話。

裴開瑞指出，這些諧趣，多半由中產觀念出發，創作者與觀眾都須對這些中產方式熟悉才了解喜感由來。

當然，其政治／社會諷刺（「難」字，「白銀出口」），甚至流氓看中小紅，手中將花瓣摘掉並踐踏的過火特寫意象（辣手摧花），都是相當知識分子的趣味，也可能是夏衍日後表示這些作品仍與升斗小民有距離的主要原因吧。

事實上，如果我們深入探究，所有視覺上的原創性（蒙太奇運用，空間的活潑）都是相當知識分子心態出發者。電影本來便是西方傳來，需要大量資金（中產）、足夠技術（知識分子）才能拍成，這種前提先天就制定了創作者的部分位置。與群眾接近的理想來看，隱隱總有些矛盾。《馬路天使》的出現，顯示了與《春蠶》完全不同的創作方向，同時，雖然兩片都對現實表示控訴及失望，然而，在影片後面，尤其由小陳及多多頭等角色中，仍然透著對生命的理想、熱情與積極。其整體成就也都犖犖可觀，比起同時的其他藝術發展也毫不遜色。即使由今天的眼光來看，仍能睥睨其他靡弱產品，在影史上佔重要地位。《馬路天使》是袁牧之做導演的最後一部電影，也是他的代表作。

註一：為法國源自符號學及索緒爾語言學的言詞，指作品本文（txet）中展示特色與其泉源的關係。

心理分析原型——《夜半歌聲》

空庭飛著流螢，
高台走著狸鼠，
人兒伴著孤燈，
梆兒敲著三更。

風淒淒，雨淋淋，
花亂落，葉飄零，
在這漫漫的黑夜裡，
誰同我等待著天明；
我形兒是鬼似的猙獰，
心兒是鐵似的堅貞！

我只要一息尚存，誓和那封建的魔王抗爭，
啊，姑娘，只有您的眼，能看破我的生平，
只有您的心，能理解我的衷情。

您是天上的月，我是那月旁的寒星；
您是天上的樹，我是那樹上的枯藤；
您是池中的水，我是那水上的浮萍！

不！姑娘，我願意永做墳墓裡的人，

埋掉世上的浮名！

我願意學那刑餘的史臣，

盡寫出人間的不平。

哦，姑娘啊，天昏昏，地冥冥，

用什麼表我的憤怒？唯有江湖的奔騰！

用什麼慰你的寂寞？唯有這夜半歌聲，

唯有這夜半歌聲。

一九三〇年代的中國電影，至今爲影史家確定爲中國電影史上第一個黃金時代。雖然當時囿於技術與客觀製作環境，在藝術處理上尚嫌粗陋，但是以其活潑開朗的生命力，以及多面性的美學探索而言，它們爲後來的中國電影發展打下很好的基礎。

在此期間冒升的電影藝術家，諸如吳永剛、孫瑜、沈西苓、蔡楚生、費穆、袁牧之等，都在不同的基礎上探索他們的藝術理念。其形式自白描的寫實主義、簡約的象徵手法、流暢的場面調度，到晦暗的表現主義，呈百花齊放的多樣發展。這些具代表性的作者群中，最風格化、形式寓意最複雜者，應屬「恐怖大師」馬徐維邦了。

對一般電影觀眾而言，馬徐維邦只是個恐怖片導演，和「緊張大師」希區考克一樣，馬徐在他的時代裡，除了票房數字外，幾乎不被任何人肯定。嚴肅的影評，將他列爲第二流的商業導演。直到近十年，三〇年代電影重新被發掘，馬徐的一些代表作，如《夜半歌聲》、《瘋瘋女》、《秋海棠》才重新面世；讓學術界震驚於

其文體內複雜的心理結構與寓意，以及其直探電影「虛」、「實」本質的現代感。

《夜半歌聲》即是馬徐遺留下來的經典之一。這部電影雖以恐怖片的姿態推出，嚇壞了當時的觀眾，但是我們詳盡探討其內容形式，便知其絕非簡單的商業電影。研究該部作品，不但有助於了解三〇年代的社會環境與知識分子心態，更能探知中國電影的美學思考，是如何在數十年前已經萌發完整而深刻的基礎。

表現主義的影響與憂患意識

《夜半歌聲》的故事在表面上頗似美國恐怖片《歌劇魅影》（The Phantom of the Opera）及《科學怪人》（Frankenstein）的綜合。它敘述民初的歌劇革命演員宋丹萍，愛上軍閥之女李曉霞，卻被覬覦曉霞的地主湯俊用鹽酸毀面。丹萍面如怪物，不願再見曉霞，遂假稱已死，未料曉霞自此失常。十年後，另一年輕劇團來到，丹萍看中其中主角孫小鵬，遂引導他在戲劇及情感上取代自己，完成他對曉霞和革命的理想。最後，他與湯俊展開搏鬥，並在村民的驚恐圍剿下，逃到塔中自焚跳水而死。

電影開始於十年後的青年戲團初臨小鎮，再逐漸以倒敘、現實交錯的手法，勾繪出故事的梗概。打片頭的設計和序曲的展開，馬徐便讓我們看到，他是如何受到美國恐怖片的影響。蜘蛛網、月亮上的蝙蝠剪影、枯樹枝、烏雲、破瓦殘垣、詭異的貓、駝背的老頭、燈籠、陰影、落葉，加上手搖攝影機，共同組成了一個畸零、鬼魅、破敗的視覺世界。

由劇照可知，馬徐的視覺意象，應是直接截取自美國的恐怖類型。然而美國的恐怖片，又深受德國表現主義的影響。當時甚多德國藝術家因避戰禍而流亡至美國，也將表現主義那一套「以外在扭曲、誇張的線條陰影，來描述內在瘋狂、精神分裂式」的美學帶至好萊塢。恐怖片成了他們最好的出路，在商業的需求下，他們

《夜半歌聲》承襲了表現主義的傳統，在悚然的陰影及瘋狂支離的氣氛中，納入新中國知識分子的浪漫，將愛情轉投向民族解放的理想。

再在這種類型內增添了宿命感傷，以及追求不到愛情的悲觀浪漫。

《夜半歌聲》承襲了這個表現主義的傳統，在聳然的陰影及瘋狂支離的氣氛中，卻納入新中國知識分子的浪漫，將愛情轉投向民族解放的理想。

在所有研究一九三○年代中國電影的論述中，都強調當時知識分子的憂患意識。世界性的經濟恐慌，漫及十六省的水災，「九‧一八」事變的日本侵略，加上軍閥肆虐，地主剝削，破敗動亂的中國，恰似《夜半歌聲》殘破畸形的小鎮莊園。大部分投入藝術創作的知識分子，也都無法對中國當時的殘敗視而不見，從而以各種方式抒發他們憂國憂民的熱情，總成顯著的民族風格。

《夜半歌聲》也是一樣。表面上，它的主旨在追求藝術與永不可及的愛情，從許多意象及情節處理上，我們卻了解其浪漫精神的論述是更家園的、民族的。一身縞素的曉霞，一方面象徵了愛情和浪漫的極致，另一方面更代表了革命的終極理想。這種雙層的意義，在片首的主題曲內便表露無遺。冼星海作曲、田漢填詞的《夜

半歌聲》，是分三段的抒情曲。首段由宋丹萍自吟自唱，敘述自己的蒼涼和孤獨。中段節奏一轉而鮮銳明快，吶喊自己「誓和封建魔王抗爭」的決心。末了一段，卻以悠長的深情，將愛情昇華爲「埋掉世上浮名，寫盡人間不平」的社會理想。

這種以隱晦的象徵主義闡述憂國憂民思想的做法，在三〇年代之所以普遍流行，乃是因當時的電影檢查制度。由於政府不鼓勵反封建思想，又嚴禁反日情緒，許多激昂的社會意識，乃改頭換面以譬喻方式出現。《夜半歌聲》中的兩段戲中戲，一是以宋朝建康年間爲背景的「黃河之戀」，另一則是反沙皇封建、爭民主自由的「熱血」。兩者皆以隱喻方式，痛陳日本的侵略和專制的迫害，個中不乏「我情願做黃河裡的魚，不願做亡國奴，掀翻子的船，不讓他們渡黃河」字句，悄悄將革命救國的浪漫熱潮，與宋丹萍最終的理想主義合爲一氣。

複雜的心理替代過程

憂患意識與浪漫精神，構築了整個《夜半歌聲》的潛意識。馬徐在此聰明地運用心理學上的alter ego及doppelganger對照，使宋丹萍與孫小鵬互爲實體與潛意識。（宋丹萍告訴小鵬：「我等了你十年，我是和你一樣有血有肉的人。」）從心理學的觀點來看，宋丹萍恰似孫小鵬的潛意識或深層浪漫精神，蛻化成新的革命青年。他之一步一步引導小鵬走向創作的成熟及愛情的對象，正像孫小鵬逐步接受意識型態洗禮，重新與李曉霞合爲一體。由是，整部電影可視爲孫小鵬複雜的心理成長，逐漸取代啓蒙的恩師，重新與李曉霞合爲一體。

在視覺上，馬徐維邦也不斷利用各種意象，烘托丹萍與小鵬的雙重一體意義。丹萍的角色，除了在倒敘段落外，多半以牆上的陰影姿態出現。當他教導小鵬時，我們看到小鵬的身形，逐漸被靠近的陰影籠罩。這種虛實交錯的視覺處理，與片中不時出現的鏡像（mirror image）、水、月、雨、回憶、夢魘相結合，一方面造成催眠，甚至歇斯底里的混亂世界，一方面也將表面眞相與非意識混攪成分分不出眞僞的虛像。無怪乎香港作家陳輝

揚說，《夜半歌聲》是「馬徐總結了電影本質——Cinema qua illusion」的作品。

如果宋丹萍的「變形」或以陰影虛像出現，則代表了潛意識的壓抑，甚或良知。這裡，馬徐用剪接來營造出替代的趣味：丹萍被軍閥拷打時，我們看到的是曉霞可被閱讀為最終的理想，甚或良知。這裡，馬徐用剪接來營造出替代的趣味：丹萍被軍閥拷打時，我們看到的是曉霞受苦的表情；丹萍失蹤的時候，我們看到的是曉霞瘋狂紊亂的主觀世界；丹萍變形隱居死亡時，我們永遠看到的是曉霞直立盼望、瞠視遠方的形象。等到小鵬被丹萍逐漸引到曉霞身邊，就是丹萍經過死亡、自我分裂／自我救贖再重生（成為小鵬）的一刻。尤其，劇團節目單上「宛如宋丹萍再世」是很重要的母題，而湯俊手焚節目單，更象徵了宋丹萍爾後引火自焚、以毀滅取得再生的過程。

「把眼光放在全人類上，不單為我們自己」，這句台詞不但總結了全片鋪陳的浪漫精神，也說明了丹萍／小鵬與曉霞戀愛的真正意義。如果將電影片名打破來看，「夜半歌聲」正是一個大的隱喻，「夜半」代表了當時的社會環境，而「歌聲」正是理想、浪漫的精神指標。馬徐用了最腐朽的恐怖公式，卻在中國電影史上獨樹一格，由視覺意識和繁複的心理分析，完成近乎原慾、自我／超我的藝術原型。

選自《時代顯影》，台北遠流一九九八年版

象徵中國苦難的臉——阮玲玉

阮玲玉，中國電影界的傳奇，笑容燦爛，但悲傷起來，套用她第一部戲的導演卜萬蒼的話，「像永遠有抒發不盡的悲傷」。她從影十年，留下二十九部作品，其中不少是影史上的傑作，但一九三五年的婦女節，她因個人婚姻狀況受到輿論的巨大壓力，服安眠藥自盡，享年二十五歲。遺書云：「人言可畏。」

最近，香港電影資料館辦了一個阮玲玉電影回顧展，並邀請羅卡、舒琪、我一同座談阮玲玉，由何思穎主持。看來七十五年後，大家對阮玲玉傳奇的興趣不減。我其實並非研究阮玲玉的專家，只是二十年前曾參與關錦鵬電影《阮玲玉》的編劇工作，因此曾收集過一些研究資料，並有幸隨關錦鵬一起去採訪過北京、上海若干位上世紀三〇年代的電影人。現在屈指一算，當時與我們侃侃而談的歷史人物，黎莉莉、陳燕燕、黃紹芬、劉瓊、吳茵等已紛紛作古。回想起來，真像老一輩常說的話：不勝唏噓。

阮玲玉的生和阮玲玉的死，都在中國電影及社會史上留下重要印證。

這位天才型的演員，出身於浦東窮困的工人家庭，她的父親因積勞成疾去世，她年幼起隨母入富有家庭幫傭，十六歲時已與該家庭的紈褲闊少張達民同居，並輟學從影。二十歲，她因一連串刻劃中國社會的佳作如《神女》、《小玩意》、《野草閒花》、《香雪海》等成為光芒萬丈的明星，卻一直沒有脫離張達民的陰影，不斷為他提供花費。演出《新女性》後，她與茶商唐季珊同居之事，遭張達民至法庭誣告惹是生非。阮玲玉受不了流言蜚語，在開庭前夕吞藥自盡。

由於出身貧困，又有在富豪之家幫傭的經歷，阮玲玉的人生閱歷異於常人。吳永剛導演形容她的敏銳如「感光最快的底片」，而情感如「自來水龍頭，說開就開，說關就關」。她對表演十分執著，導演蔡楚生就說

演《新女性》時，她自己堅持不用替身，從樓梯上滾下來。演《故都春夢》時，她穿著單薄，長時間伏在雪上，演咬破自己手指救嬰兒的母親。

敏銳的天分，豐富的經歷，敬業的執著，是很多演員具備的，但阮玲玉又加上了曾與中國一群最好的編導工作的經驗：孫瑜、吳永剛、朱石麟、費穆、蔡楚生、孫師毅、卜萬蒼、李萍倩，都在三〇年代自成一格。他們對阮玲玉的啓發和影響，塑造了這個傳奇的多面。

我也以爲阮玲玉還有些與別的演員不同之處，那便是她直覺性的創意。比如她不是直接刻劃情緒，而是尋找動機，甚至迂迴地詮釋，造成更大的說服力。《小玩意》裡，她教黎莉莉不要直接表演死前的痛苦，而是努力強顏歡笑安慰母親，形成反差；在《神女》中，她不是演悲痛，而是轉換成隱忍。這種尋找內在心理變化、眞實表現於外表的做法，使她的演技比別人更勝一籌。

我認爲她的天才尙有一椿，即直覺地了解攝影機與演員的關係。她特別懂得特寫的效應，所以在特寫面部表情時，能運用細微的表情變化，在短時間裡呈現複雜內心的千變萬化。至於遠景及中景時，她也能擅用肢體動作，表達身分與情境。《神女》中她躱避警察至流氓家，卻被流氓侮辱，她瞬間理解了自己的處境，立刻從驚恐中慘然接受命運，並展現風塵本色，大刺刺走過房間，上桌蹺腳抽起菸來。這一大段的身體神韻，堪稱影史經典，比起瑪琳．黛德麗（Marlene Dietrich）在《藍天使》中的表演有過之而無不及。

（icon）。她的傳奇進入歷史，成爲不朽。

阮玲玉之死，在社會上引起巨大震撼。在她的遺體運往萬國殯儀館途中，造成萬人空巷，被《紐約時報》整體而言，反映了早期中國婦女的悲哀，更成爲中國社會百年苦難的形象化的標誌記者形容爲「世界上最大的葬禮」。

兩個月後，魯迅發表《論人言可畏》一文，對阮玲玉之死大抱不平。

她是天生的演員，深深懂得肢體和臉部特寫與攝影機的關係，而她的銀幕形象濃縮了一代中國人的苦難。

造成阮玲玉冤死的另一原因，指向黃色小報新聞，因為它們集體大肆渲染阮玲玉的私生活，將她的處境變成茶餘飯後全國性的娛樂。黃色新聞的氾濫，也被影射與政治和社會報復有關。一九三〇年代，左右分立；一九三三年曾有藍衣社搗毀藝華電影公司的「警告教訓」暴力事件，之後亦有阮玲玉拍攝影射艾霞之死的《新女性》集體得罪「新聞記者公會」的報復事件。黃色小報肆意攻擊蔡楚生、孫師毅，但沒什麼比攻擊一個有緋聞的女星更有滋有味，擅色腥全可到位，嗜血成性的報業自然如蒼蠅般一擁而上。

阮玲玉自殺也是當時自殺潮中的一環。這似乎是女性當年面對社會無力還擊時，唯一的解決之道。孫瑜回

阮玲玉的死一般被認為是受兩個男人的迫害，社會一致譴責張達民索求金錢無度，以及唐季珊玩弄女性（他有妻子，但先追求「電影皇后張織雲」再拋棄她轉追求阮玉）。但重點是，阮玲玉自己是不是社會偏差價值的犧牲者？鄭君里導演在回憶阮玲玉的文章曾隱約提到，唐季珊追求阮玲玉之時，「阮玲玉曾沉湎於豪華生活而不能自拔」。女明星傍大款，男性沙文主義，都是社會公認見怪不怪的定律，中外皆然，萬古不變。

憶阮玲玉的好友駱慧珠因婚姻不順，與情人分別殉情。《新女性》影射的女星艾霞，也是不堪社會迫害而決定自殺。阮玲玉詮釋過她的生命後，也採取同一方法了斷。七年後女星英茵在撰文對阮玲玉之死嗚呼一陣後，也步上相同後塵。

為什麼女明星那麼愛自殺？一九三〇年代這一浪潮過去後，一九六〇年代又來了一次。林黛、樂蒂、李婷、杜鵑、莫愁、丁皓，都讓人震驚。無論安眠藥或懸梁，這些二九四九年之後自大陸的東南西北聚於香港的女星，個個在社會的驚訝與惋惜中離開。她們多半為情所困，男性沙文與社會道德（據稱杜鵑之死與女同性戀有關）成為間接的殺手。

問題是，從一九三〇或一九六〇年代到現在，社會變了很多嗎？我們不是仍舊看到不少女明星傍著大款，成為豪宅名車華服珠寶的奴隸？港台報章不是仍舊每日搶報導哪個女星女模飛上枝頭做鳳凰，嫁入豪門成為四方羨慕的對象？從林黛嫁入龍家，尤敏、葛蘭嫁入高家，何莉莉嫁入趙家，謝玲玲嫁入林家；到林青霞嫁入邢家，梁洛施嫁入李家……女明星前仆後繼地躋身豪門，我們難以判斷，這其中有多少是真正的愛情和自由意志，有多少是算計與社會價值的驅使。嫁入豪門又成為媒體另一個放大鏡般的檢驗目標，女明星的壓力怎麼會小？

黃色新聞亦是互古不變的社會現象。我們從一九三〇年代阮玲玉的人言可畏，到現在層出不窮的「艷照門」、「潑墨門」、「詐捐門」風波，及至「許純美」、「芙蓉姐」、「犀利哥」事件，媒體界不怕傷害個人造口業，對剝人隱私或製造社會笑料不遺餘力，嗜血性原來是可以傳代的。

阮玲玉之死，曾引起一陣社會反省和撻伐，可是七十五年過去了，從男性沙文主義、黃色小報新聞到社會輿論殺人，我們的社會並沒有改變多少。

原載於《南方都市報‧影事錄》，二〇一〇年六月二十七日、七月四日

誰知道阮玲玉？

上個週末，我應邀到香港參加電影資料館舉行的「阮玲玉回顧展」座談會。與會的有香港影藝學院電影學院的院長舒琪、影史專家羅卡，主持人是我在美的老同學，現任資料館研究員的何思穎。

我不知道為何阮玲玉忽然又熱了起來。因為馬上台北電影節也要舉辦她的回顧展。要談阮玲玉的生平，那羅卡先生絕對是權威，他那種倒背如流的整理資料功力，真是令人肅然起敬。舒琪老友則一向聰明過人，觀察分析能力有目共睹。那日我們四人各有發揮，思穎綜合串場，我概述阮玲玉生與死所代表的圖徽（icon）意義，羅卡分析阮玲玉複雜生活背景與個性如何影響她的演技，並提出當時如何構建阮玲玉為進步電影神話之始末，舒琪則引經據典，從史料上看一九三〇年代的政治環境與阮玲玉拍電影的社會情境。

來聽的觀眾有影評人與學者，也竟有黎民偉先生的公子黎錫。黎錫先生幼年時曾被阮玲玉抱在懷中演戲，手中擁有許多黎民偉、林楚楚夫婦的珍貴史料，他的哥哥黎鏗曾是阮玲玉的契兒，並在多部電影中扮演阮玲玉的兒子。黎家幾代都有從影人士，對華語片貢獻良多，除黎民偉、林楚楚以外，還有他們的侄女黎灼灼，她可是從一九三〇年代一直演到一九八〇年代的香港電影，自己就是活脫脫的一本電影史。至於再下一代還有香港女星黎姿，年輕一代的觀眾就可能知道她了。

我其實算不上阮玲玉專家，只不過曾在二十年前協助關錦鵬做《阮玲玉》的劇本，當時與關錦鵬往返上海、北京若干次，訪問了好多一九三〇年代的影人。我們曾去「中國第一老太太」的扮演者吳茵家，她那天正好過生日，我們還為她唱了生日歌，各分了一大塊油滋滋的蛋糕。不多久後，她過世了。

那時我很喜歡劉瓊先生，風度翩翩，說話斯文，身材挺拔。從三〇年代起他就參與電影工作，中共建國

後，他也繼續演一些代表作《女籃五號》、《牧馬人》都予很深的印象。他見我們的時候，穿著高領套頭白毛衣加一件夾克，很有英國紳士味道，像他在《牧馬人》中形容的「Dandy」。他後來每年都會給我寄聖誕卡，隻字片語，很有儒雅之禮貌。後來，聖誕卡停了，他也不在了。

我最喜歡的是黎莉莉。如果阮玲玉是中國苦難或中國婦女社會悲劇的象徵，那麼黎莉莉就是開朗、自信、大方，與阮玲玉互為極端。她永遠有甜美的笑靨，體魄健美，活力充沛。幾十年過去，她其實沒什麼改變。

我去北京看過她許多次，她與丈夫畫家艾中信相依為命。黎老師會給我寄照片，也囑咐我要鍛鍊身體，她介紹給我她經常做的體操，也介紹我應睡特製的床墊，以免壓迫脊椎。對於當年的演戲朋友，她關心地問起陳燕燕，問她的「下落」，問她過得好不好？也託我捎信給老朋友。

黎老師也很直爽，我們請她陪我們一起看老電

《神女》中的阮玲玉。

影，她會一再指出拍攝時期的內幕，哪位演員個性如何，行為如何。我們聽得津津有味——第一手的口述影史，只恨當時沒有用錄影機把它錄下來。

幾年前黎老師也走了。

我曾在台北找到陳燕燕。我們從小看她表演委婉慈祥的母親或奶奶，後來看《大路》、《不了情》等港片，才知道她一逕以美麗的少女角色著稱。陳老師告訴我她在戰爭時候的委屈，她不想結婚，可是戰亂來了，家人一定要她先結婚有個保障。她說辦好手續，她奔上樓頂：「沒有披紗，也沒有禮服。」陪伴她的是一顆顆日本飛機丟下來的炸彈。「一個，兩個……」她含著淚數炸彈，不知悲她的婚姻還是悲日本人的轟炸？多麼震撼的時代小故事。

陳老師不知環境不好還是怎的，一個人住在朋友店面後面一小間房內，看來有點淒涼。她曾經再嫁過明星王豪，一個高大偉岸的男星，自導自演過有關韓戰的電影《一萬四千個證人》。我曾在豆漿店碰到他在吃早餐，小時候還好高興。他走得早，不然陳燕燕也不至子然一身。

陳燕燕。外號小燕子的她，默片的時代可愛的形象，在《大路》、《故都春夢》都有出色的表現。1949年後來到香港與台灣，以演慈母著名，如《長巷》、《梁山伯與祝英台》。

曾幾何時，電影史上這些輝煌的人物一個個走了，但是留在膠片上的音容笑貌卻成為不朽。前面所談及的明星，在《大路》、《神女》、《一江春水向東流》、《萬家燈火》、《牧馬人》中將會一代一代地傳下來，不至為時代所淡忘。

這大概也是我們在座談會中所觸及的主題了。我們在台上談得過癮，說實話，這些認識了二、三十年的老友們，都是無怨無悔的發燒友，生命都摻在方寸影像中。湊在一塊也是難得的機緣。

台下一位朋友問我，請問台灣的觀眾會怎麼樣看阮玲玉？會參加這樣的討論會嗎？我的看法比較悲觀，當然，如果放映過一系列阮玲玉作品後再細談，也許總能吸引一些好奇的觀眾，不過，類似的座談會，在台灣辦起來總是很吃力。觀眾被媒體炒作成，一有偶像就滿坑滿谷的人，一談嚴肅的問題就門可羅雀，何況要談一個一九三○年代已經仙逝的人物？

我的說法立即就得到了驗證。昨天我去台中的某科技大學演講，對象是文化事業發展系大學三年級的學生。我當場請問他們認不認得阮玲玉，四、五十人鴉雀無聲，竟然全都茫然無知，沒有聽過。我說，她是二十五歲就去世，萬人夾道送別，被《紐約時報》稱為「世界最大的葬禮」，而且死後還引爆了一些自殺潮。

我滔滔不絕地說，他們臉上的表情由一片空白漸漸成為專注、有興趣。我猜，這許多人中總有一、兩位回去會在Google上打下阮玲玉三字一探就裡吧？

別說一九三○年代的人物，就連近代方才去世十年、十二年的胡金銓、李翰祥導演，都漸漸有人將問號寫在臉上。我在任金馬獎主席期間，堅持要辦胡金銓、李翰祥以及甫去世的楊德昌回顧展，我的手下也是一群電影發燒友竟然反對。他們不反對楊德昌，但反對胡金銓、李翰祥，說大家不知道他們是誰，而且不賣錢。我問他們，金馬獎是文化事業單位，曾幾何時，它是以營利為目標？他們聽完面無表情，也以逆來順受的心情接辦了種種活動。

也許他們也是對的。因為我們花了好多心血做的展覽，幾乎門可羅雀。三位大導演都是畫家，胡金銓的國畫、卡通造型、人物素描，堪稱一絕，他畫過黑澤明、薩耶吉‧雷伊，都是簡筆勾勒，像費里尼、愛森斯坦一般，有Caricature的才能。李翰祥導演是美術專業出身，自己畫的置景圖、水彩、油畫都頗多可看之處，他還會畫國畫中的春宮圖，也是值得大書特書。至於楊德昌的漫畫也是著名一景，他畫自己畫得超像，曾畫過自畫像送我。他開關的Miluku.com網站，從人物、場景乃至Flash的執行，全由自己操刀，有時代的前瞻性。這些珍貴物件陳列一室，竟然每日門可羅雀。精選又費了牛勁整理好版權來放映的電影，在戲院中也是小貓兩隻三隻，零落得可以。有一天，張艾嘉蒞臨現場與觀眾一談——她是唯一演過三大導演戲的演員，竟然也是沒什麼人到場，我的手下四處奔走拉了好多觀眾前來，場面才不至於太難堪。那時，我知道我金馬獎手下的擔憂不無道理。但是他們也沒有努力宣傳。

可是，當初公然挑戰我有關票房與收益的工作人員後來跑來向我鞠躬，她說她真的不知道胡金銓與李翰祥的作品如此精彩。辦活動她趁便看了這些作品，才有幸認得大師之作。很多年後見到大陸導演胡雪樺，他津津樂道地談起這個「很棒的展覽」，使我終於有吾道不孤之嘆。

我們各學了一堂課，我多了解一點年輕人，她多了解一點影史。我相信，台灣的例子不是孤立的，不信我們問問普遍大陸年輕人，阮玲玉是誰？

中國話劇電影史一代宗師——洪深

我很小的時候，台灣挺流行話劇的。當然那時的話劇帶有很強的政治宣傳意味，應是軍中文工團隊文藝工作者的成績。後來電影流行了，電視出現了，話劇漸漸以舞台劇之名隱入學院派的園地。在報章雜誌上，我們經常看見《少奶奶的扇子》公演消息，多半是中國文化大學（當時稱中國文化學院）戲劇系的年度演出。我當然不會去看，那是我成長別有專注的時期，不過對這個劇名總有無限想像。少奶奶、扇子，聽起來就有故事，但始終緣慳一面，只知道是經典劇目，對內容、時代背景是一無所知。

很多年後，才知道《少奶奶的扇子》是中國現代話劇之濫觴。老始祖洪深先生自美哈佛大學學習戲劇歸來，將中國文明戲、愛美劇的戲劇概念，導入正規的現代劇。一九二四年，洪深先生將王爾德（Oscar Wilde）的劇本《溫德米爾夫人的扇子》（Lady Windermere's Fan）以本土化，適合中國國情的人名、地名改譯出來，並親自督導公演，轟動上海一時。洪深先生的弟子王生善在台灣文化學院任教多年，估計《少奶奶的扇子》在台灣公演多次脫不了與他的關係，現在話劇的傳統竟因此植根，傳承到台灣來。

洪深當仁不讓，是中國話劇之父。是他，在戲劇啓蒙之初，將西方正規的導演制度建立在中國劇場內，其中的嚴格排練制度，以景爲單位的戲劇結構，舞台平面布景片改良的立體美景，燈光分出日夜明暗與劇本一致的做法，還有去除「男扮女裝，女扮男裝」封建觀念的男女同台表演，都讓觀眾大開眼界，也影響多少心儀戲劇，日後爲中國劇壇貢獻良多的戲劇長才，如黃宗江，如曹禺。曹禺在四川江安國立藝專時與洪深同爲教員，他嘗說《少奶奶的扇子》翻譯之好，「根本不是翻譯，是改編了。我讀了好幾遍，那對話、文字的修辭，實在是好。」另一位大開眼界的是文學家茅盾，他後來回憶：「我去一看，啊，話劇原來是這樣的！只有這一次演

出《少奶奶的扇子》，才是中國第一次嚴格地按照歐美各國演出話劇的方式來演出的…有立體布景、有道具、有導演、有舞台監督。我們也是頭一次聽到『導演』這個詞……當時就轟動了上海灘。」

那一年，洪深三十一歲，他一舉將文明戲的誇張、愛美劇的業餘推翻，以專業的方式改良中國戲劇觀念與形式。他的專業來自哈佛大學名師貝克（Pierce Baker）的訓練，同班上課的還有他的學長大師尤金·歐尼爾（Eugene O'Neill）。洪深受歐尼爾影響很深，曾有人指控他回國第一個劇本《趙閻王》受《瓊斯皇帝》影響很深，乃至一九七九年蘇雪林還在台灣《聯合報》上談這件公案。此外，他曾在紐約職業舞台訓練並與同好一齊將《木蘭從軍》改成英語劇公演過。

但是洪深豈止改良了中國現代戲劇的形式而已？如同當時所有的知識分子一樣，洪深也投身於戲劇改造社會的宏大理想。他說：「看戲是消閒的時代已經過去，戲劇是推動社會前進的輪子，又是搜尋社會病根的X光鏡。」文獻記載，他是抱著做一個易卜生的決心回到中國來的。易卜生名劇《傀儡之家》中的娜拉出走應該是給洪深很大的震撼的。從他第一個電影劇本《申屠氏》（即是他以宋代烈女申屠氏的事蹟傳說編寫成的劇本）開始，洪深許多作品都呼喚女性主義式的覺醒與行動。《姊妹劫》（又名：《弱者，你的名字是女人》）中的姊姊舒繡文說：「這樣的上海不是我們女人造成的，卻要我們負責。」《幾番風雨》中的二妹朱琳看到姊姊妹妹的悲劇，決定投身教育改造社會。《社會之花》中，女兒對被警察逮捕的父親說：「不要灰心，有了錯誤，我們應當改正，我們是有前途的。」洪深對女性的心理與當時在觀念環境壓迫下的處境都多所著墨。女性可能一時迷失於安全感，或燈紅酒綠的都會奢靡生活，但末了總不免大徹大悟，勇敢地迎向艱辛的未來。

在那樣一個風雨飄搖、內憂外患的中國時代，洪深的女性主義式覺醒可能也多少象徵著中國全體老百姓的命運吧？在另一部由他編劇的電影《如此天堂》中，主角對從無錫鄉下來上海找他的妻子說：「妳不知道此地有多大的危險，這種好聽的音樂、彩色的燈光、油滑的地板、美麗的服裝，這種醉人的醇酒、迷人的歌唱，這

此奢華、這些金錢、這些跳舞、這些歡笑，都是吃人的野獸，吸盡吮乾人類生命的血的……這一下我們總算逃出地獄的門。」洪深據此召喚全部人的出走。

洪深的行動派是建築在他個人面對社會的所有事情上。有過出國留學的經驗，他特別珍惜祖國的尊嚴，他一生最出名的事蹟之一，就是迎頭對抗好萊塢的辱華，以及租借區殖民式壓迫與墮落媒體的沉瀣一氣。一九三〇年美國著名默片諧星哈洛·羅德（Harold Lloyd）第一部有聲片《不怕死》（Welcome Danger）在中國上海大光明戲院以及光陸戲院上映。因為內容辱華，洪深氣憤不過，當場登台向觀眾發表演講，要觀眾拒看以行動表現。當時觀眾紛紛離座退票，洪深本人卻遭戲院經理與印度、西方人的巡捕送警，被關數小時才被釋放。

羅德以機智矯捷著名，那個年代中國人稱那種圓框黑邊眼鏡為羅德眼鏡即以之為名。羅德轉有聲片的頭號作品《不怕死》，是說一名大學生被父親警局的同僚召回舊金山，協助他們偵查發生在唐人街的犯罪案。影片有兩個版本，無聲及有聲，在中國放映的應是無聲版本（現已佚失）。由於大家對羅德說話很感興趣，影片賺了大錢，也將羅德推向一九二〇年代片酬最高寶座。但片中對中國人的描繪，百分之九十是負面的。洪深日後撰文說：「裡面許多中國人……做的都是些犯法作惡的事，如殺人綁票販毒等。就全部看來，對於中國人是鄙賤、是戲弄、是侮辱、是侮蔑。我從前在美國時，對於僑胞有過相當的認識，覺得他們刻苦艱辛，在重重壓迫下求生存，富有革命性，永不忘記、永不羞愧，他們是中華民族的一分子，不斷地幫助著在中國的中國人，絕不如這張片中所誣衊的那樣壞。」

洪深的具體行動還包括立即提交抗議文，要求政府禁演此片，並將現有拷貝焚燬，也聯合九個戲劇團體在《民國日報》上發表「反對羅德《不怕死》影片事件宣言」，一時社會喧騰，支持者眾。洪深也控告大光明戲院，得到法庭中數百名觀眾共鳴。對於維護好萊塢的報紙《中國評論週報》的社論，洪深更迎面痛擊，點出主筆支領派拉蒙公司薪水一事。

這一場仗，洪深打得漂亮，一個月後，大光明戲院登報道歉，國民黨宣傳部門及上海特別市電影檢查委員會宣布禁映該片，洪深半年後《時事新報》也刊登了羅德對中國人民的道歉啓事。

對於好萊塢的文化侵略，洪深是以行動對抗，一九三二年好萊塢企圖在中國建公司獨佔中國製片業，洪深也撰文「美國人爲什麼要到中國來辦電影公司拍中國片？」，曹禺稱之爲「民族英雄」，他說：「在租界帝國主義勢力那麼猖狂、那麼雄厚的時候，獲得了勝利，表現了我們中華民族的氣節。」

依曾經留美的我看，對洪深這種海歸心理轉變特別理解。在外國住過，就特別怕祖國不爭氣，也特別痛恨那些吃洋飯的洋買辦，希冀擁抱祖國的土地和人民。這也說明洪深爲何在一九三○年代連續創作《五奎橋》、《香稻米》、《青龍潭》等「農村三部曲」。以及在抗戰期間，爲何肩負起在大後方行走的救亡演劇隊的艱鉅任務。我有朋友的父親，當年在後方讀書，走了七、八個小時，只爲看救亡話劇團一場表演。抗戰時代，戲劇與民族自尊心，團結士氣等社會使命結合，這是洪深先生的理想吧？

雖然洪深先生譯作過蘇聯普多夫金、愛森斯坦的戲劇論及表演論，但他是否思想左傾，我不敢下定論。他的確和夏衍、田漢都走得很近，但未必是共產黨的一分子，就如同歐陽予倩、老舍等一樣。是不是抗戰後的艱辛和對國民黨的失望使他再度出走，投入北京的新政權體系呢？我從蛛絲馬跡去探索這樣一位寄望於新中國的知識分子委屈心靈，他的女兒洪鈴在回憶錄中寫無意間聽到父親對母親說：「檢查交上去了，他們還是不滿意。」即使他已身居要官，代表中國赴蘇聯、東德、匈牙利、波蘭開會，他似乎仍是共產黨核心的局外人，在諸多充滿對夏衍、田漢溢美之詞的電影史論中，對洪深的著墨似乎偏少，像倪駿在中央戲劇學院系列教材的《中國電影史》中，僅將洪深歸類爲「新知識分子」：「從整體上看，其早期電影作品雖然在思想深度和社會意義上不及同期的戲劇創作，但仍不失嚴肅。他的劇作比較注重人物形象的塑造和性格心理的刻劃，開了中國『心理劇』的先河。」（p.18）

是這樣嗎？我以為洪深先生出身戲劇界，或許在創作上沒有三〇年代孫瑜那等詩意才氣，也欠缺吳永剛的鮮銳準確，他的演員稍微有誇張舞台腔，主題上除了女性娜拉式的覺悟及出走外，也少有專注的一貫世界觀。

但是矻矻矻矻一手抓創作，一手致力於理論建樹，又矻矻不倦於教學、論述者，洪深仍是建立中國電影戲劇界典範之巨人。對於他著作等身的統計莫衷一是，有數據以為他共寫過三十六個電影劇本，四十四個話劇劇本，曾做過五十九齣電影／話劇之導演，出過十本書，四十篇論文，開創過十個副刊／雜誌，並曾在六所大學教過書（謝晉、曹禺都是他的學生）。光這些事就夠他忙的，何論能夠專注於創作呢？從三〇年代期，他挾著西方

菁英戲劇、電影思潮，引領中國電影戲劇迅速現代化，他創了非常多第一的紀錄：第一位將現代歐洲話劇帶到中國，將文明戲改為「話劇」，並提升導演及演員地位者；第一位完成完整電影文學劇本規模者（《申屠氏》七段故事結構中富含電影術語如漸現fade-in、漸隱fade-out、化入dissolve等）；第一位主持專業電影學校者（上海聞人黃楚九女婿曾煥堂創辦，由洪深任教務主任，曾培養出巨星胡蝶）。他

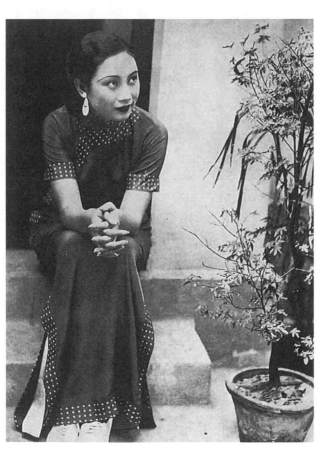
胡蝶是和阮玲玉並列三〇年代最知名的大明星。

也是第一位挺身對抗好萊塢辱華／獨佔產業的氣節人士。因為特殊的資歷，使洪深能在中國近代影劇史上發光貢獻，他也是一位典型的知識分子，在愛國救國的理念中委屈求全。在創作的道路上，他們為後人披荊斬棘，從理論到形式到表演，都身先士卒地開展出一條寬闊的道路來，他們引進新知，提攜後代，在整個中國豐富輝煌的影史，不時會閃出他們在背後的耕耘結晶。

我從有限的資料去了解他，環境時代變數太多，無法清晰地拼出他的形像。在幾張老照片中，洪深顯得方頭大耳，帶點江南人的秀氣，一派儒者風度，很難想像這麼一個儒雅的書生，會在群眾中奮戰高呼批判好萊塢電影；或在國民黨廬山教授座談會中挑戰政府抗日的決心；又或者在武漢當面痛責汪精衛的「亡國悲觀論」；又或者在學生被脅迫挨打時，挺身而出護衛，乃至自己被毆，甚至爾後兩耳失聰。

洪深的價值不在創作的個別表現上，他是整體的對中國影劇的長遠影響，他的著作、他的教學、他的一生事蹟、他的文化外交、他的氣節。時代對他未必公允，但是歷史的雪泥鴻爪終究會浮現出一個鴻儒的身影。期待更多的資料與研究出現，給他公允的定位。

原載於洪深電影作品回顧展場刊，原載二〇一一—二〇一二

隨風而逝的電影年代——記詩人導演孫瑜

中國電影史上最輝煌的導演之一孫瑜，以九十高齡逝世於上海。這位曾在三○年代執導《故都春夢》、《野草閒花》、《野玫瑰》、《火山情血》、《天明》、《小玩意》、《體育皇后》、《大路》而轟動遐邇的創作者，終生皆以電影藝術爲理想，透過他浪漫的愛國思想、淑世的社會熱情，以及細膩而神采飛揚的編導手法，爲中國電影留下了一批最珍貴的遺產。

他早期的作品中，既成功地塑造了一代巨星阮玲玉的多種面貌（如《故都春夢》中風騷無情的交際花、《野草閒花》中的純潔高尚賣花女、《小玩意》中爲抗日情緒吶喊的悲情女性），也發掘了像金燄、黎莉莉、王人美這些傑出的本色演員。

雅號「詩人導演」的孫瑜，以結合愛國情操和詩情手法而睥睨當代導演，原因其來有自。出身於重慶的孫瑜，家學淵源，父親是清末著名的歷史學者。孫瑜自小隨著父親遊歷教學於大江南北，能詩能畫，還好絲竹。在天津南開中學就讀時，他便開始著迷於電影。受到五四運動的衝擊，孫瑜與南開中學的同學也曾遊行街頭，抗議北洋軍閥的賣國行爲。這些都奠定他日後創作時深厚的國家民族本位思想。

孫瑜後來進入清華大學文學系。在學期間並翻譯了傑克·倫敦的短篇小說。一九二三年，孫瑜考取公費留學美國，成爲中國第一位在美學習電影的留學生。他先進入威斯康辛大學學習文學戲劇，繼而到哥倫比亞大學學習編劇和導演，最後又轉至紐約攝影學院學習攝影、沖印、剪接等實務技巧。三年中，孫瑜打下極佳的電影專業基礎，回國之後，乃能把專業分鏡、對比剪接的觀念引進中國影壇。

孫瑜初回中國時，上海拍片風氣仍是一片神怪、武俠、凶殺的低俗氣息。三年後，聯華電影公司成立，受

過五四洗禮的新知識分子結合在一起，希望拍出在憂國憂民思想下的進步電影。孫瑜迅速成為這批新勢力的重要人物。在三〇年代那種軍閥割據、日俄侵略野心高漲、國民黨忙著剿共、地方軍不時叛變、歐美租界封建勢力辱國、經濟崩壞、水災旱災飢民亂竄的狀況下，孫瑜與任何熱血的青年一般，痛惡政府「先安內後攘外」的不抵抗日寇思想，更傷心於老百姓困於生計的苦難，《天明》、《小玩意》、《大路》這些電影乃引起諸多知識青年的共鳴，在逆境中鼓舞起若干觀眾昂揚、樂觀的奮鬥情緒。

三〇年代孫瑜的這一系列作品，不但產生相當的社會作用，也為那個苦難的時代留下若干見證。好像《小玩意》中阮玲玉瀕臨瘋狂，撕扯著頭髮歇斯底里對著銀幕喊：「敵機就在頭上了，你們還不醒醒!?」其有力的控訴，砰然為那個時代做下悲憤的總結。又好像《天明》中受盡折磨淪為妓女的黎莉莉，在保護了

孫瑜號稱詩人導演，是第一代專業留學生習電影歸國。風格抒情，分鏡井然有序，創造了不少傑作，如《大路》、《小玩意》、《野草閒花》、《野玫瑰》、《天明》等片。1950年代因《武訓傳》被打成右派。

抗日志士後，帶著微笑慷慨就義的高貴情操；或者《大路》一群築路工人，三天兩夜為抗日軍趕築公路，卻在轟炸中壯烈犧牲的英勇，都是影史上難以磨滅的珍貴影像。

抗日期間，孫瑜轉至重慶繼續拍片。一九四五年赴美考察三年，回國後加入崑崙電影公司籌拍乞丐興學的《武訓傳》。這部電影完成後，山河已經變色。《武訓傳》竟成為中共權力鬥爭的焦點之一，並奠下江青在文革後掌權、日後發展「樣板戲」突出革命思想的種子。

根據嚴家其所著《文化大革命十年史》中，曾載明毛澤東、江青對《海瑞罷官》、《清宮祕史》、《武訓傳》一連串文藝作品批判的政治目的：「《武訓傳》拍攝完畢，繼之公映，毛澤東和江青來看完影片後，均覺得不是滋味。至一九五一年四月，全國各報刊都發表了大量評論文章，僅北京、天津、上海三市報刊便發表了四、五十篇。當毛澤東看了這些評論後，親自為五月二十日《人民日報》撰寫了《應當重視《武訓傳》的討論》的社論，提出應當展開關於電影《武訓傳》及其他有關武訓的著作和論文的討論。」不久，江青親自組織「武訓歷史調查團」赴山東，之後並由毛澤東親筆修改，在《人民日報》連載《武訓歷史調查記》。

《武訓傳》驚心動魄的批判，鞏固了江青抓文藝的野心，是孫瑜始料不及之事。為此，他在文革期間也吃了不少苦。中共對《武訓傳》一直耿耿於懷，文革結束後也一直將它深鎖高樓，拒絕出借任何影片。直到一九八五年胡喬木發表講話，否定三十年來對《武訓傳》的批判，才算得到平反。一九八九年，中共終於對《武訓傳》解了禁，讓它參加香港國際電影節的孫瑜回顧展。【註一】

《武訓傳》事件之後，孫瑜在五〇年代又拍了《乘風破浪》、《魯班的傳說》以及根據黔劇改編的戲曲片《秦娘美》。其中，《魯班的傳說》風格優美，民族色彩濃厚，堪稱孫瑜晚期的傑作。根據甫於數月前去世的電影美學家林年同所評：「孫瑜寫魯班，心平氣和，不慌不忙，不將不迎。他的雕刻形象，往往只做簡約的、不經意的平塗。影片既沒有奇特的畫面構成、怪異的攝影角度，也沒有技巧的推拉搖移；即使是幾個回憶疊印

鏡頭，也是了無痕跡地輕輕帶過，波瀾不動，都是樸實無華的、柔靜隨意的、寬閒自在的中遠景鏡頭。……孫瑜的電影美學，由《大路》到《魯班的傳說》，經過一個由穠麗到淡雅的創作過程……是一種絢爛歸於平淡的表現。」

高齡的孫瑜在最後三十年幾乎處於退休狀況，僅於幾年前出版了一本《孫瑜回憶錄》，為中國電影史留下若干珍貴文字記錄。如今，三〇年代的影人放眼四顧寥寥無幾，孫瑜的去世，除了讓影史家唏噓不已，更提醒此間的電影文化人士，要趕快對以往的歷史整理保留。在我們這個鼓勵遺忘、不重既往的歷史時空裡，竟然很少人認得孫瑜是誰。學電影喜歡電影的年輕孩子只知道奧森·威爾斯、愛森斯坦或希區考克，對於本國曾叱吒風雲的創作者卻往往腦中一片空白。這真是文化的恥辱。

原載於《中時晚報》，一九九〇年七月二十日

註一：直到二十一世紀此片才真正對大眾解禁。

灰飛煙滅的中國電影──吳茵・劉瓊・黎莉莉

我的面前攤著一份材料，是中共出的《電影年鑑》，記載的全是已逝電影工作者的生平概略。每一位的敘述開首，幾乎是驚心動魄地寫著：「某某年（通常是六七、六八、六九年）含冤去世，某某年（通常是七八、七九年）平反昭雪。」

這些名單打開，全都是中國電影史早期最輝煌的人物，其中許多位更是共產黨與國民黨鬥爭時的文藝勳臣。像海默、張友良、鄭君里、孫師毅、楊小仲、孟君謀、夏雲瑚、王瑩、呂班、陸潔、趙慧深、陳天國、關宏達等。

有些時候，這些文字不小心洩露出了他們文革期間冤死的細節。好像三〇年代的大導演應雲衛是「慘死在遊鬥途中」；如今已成左翼電影工作者神話的蔡楚生導演，在病重時被醫院認定是「牛鬼蛇神」而棄之不顧，結果孤單單躺在醫院走廊上去世。

沒有提及死因的，更有其他紀念材料，或是我們走訪老影人所透露的淒厲聽聞。上官雲珠是跳樓自殺的；舒繡文患風濕性心臟病時，醫院不治療她，護士甚至把她每天賴以為生的牛奶送人，惹得她簌簌地掉眼淚。去探她病的人，都描述她當時水腫，腹部鼓脹如球，腿部脹得皮膚破裂滲出水來，衣服穿不上，罩著大布袋，上廁所連蹲也蹲不下去……

這些優秀的一代藝術家啊，是怎樣受到政治的摧殘！我怎麼也不會忘記，去大陸走訪老影人所感到的滄桑和痛心。到上海拜望曾在《一江春水向東流》、《萬家燈火》、《烏鴉與麻雀》等片扮演老太婆的老演員吳茵，本是意外的驚喜。那天是她生日，她的兒孫拿出蛋糕請我們吃。大夥都興高采烈讀著她幾十年來珍存的劇

照和生活照。忽然在相簿中我看到一張小小的剪報，裡面記著在「大鳴大放」時期，吳茵怎樣被揪上台批鬥，怎樣被群眾咒罵毒打。我的心一下抽緊了，幾乎不敢看一直笑咪咪、拄著拐杖行動不便的吳茵。這麼一位充滿中共所謂「進步」色彩、至今仍忠心耿耿叨唸著「黨」的演員，竟吃過這麼多苦頭。一本淨是光輝的相簿，卻也夾雜了一張灰黃的剪報及不可抹滅的酸楚回憶。【註二】

中國三、四〇年代，靠了一群充滿理想、浪漫又愛國的電影工作者，創作出中國影史上第一個黃金時期。曾幾何時，他們的良知和熱情都成了「反革命修正主義」，身上套著「黑線」的枷鎖，不但無法繼續蓬勃的創作力，而且身心備受打擊。難怪趙丹臨死時，仍疾言厲色留下譴責的遺言；而司徒慧敏更在《電影藝術》第一期（一九七九）悲憤地寫著：「在四人幫橫行一時的日子裡⋯⋯我們電影事業受到嚴重的摧殘破壞。多少同志，被橫加罪名，慘遭迫害，許多沒病的同志被逼成病，許多虛弱小病的同志，被逼成大病，甚至於被逼至死！」

歷史謬誤，也使孫瑜導演揹了一世的黑鍋。前些日子，孫瑜以九十高齡去世。曾導演過《大路》、《小玩意》、《體育皇后》、《故都春夢》、《天明》這些經典的大師級人物，卻去得無聲無息。《人民日報》虛應故事地登了一小塊消息，上海電影製片廠大樓的玻璃門上，也只破破爛爛地貼著治喪委員會名單。不管是大陸還是台灣，年輕人幾乎聽也沒聽過孫瑜的大名。可是對我們而言，孫瑜的死，代表了一個電影世代的消逝。大陸與台灣媒體的無動於衷，使我有些生氣。走在上影廠裡，我懊惱地想著，在國外，孫瑜應該是備極哀榮啊。

中共對電影界老前輩的不重視，和台灣不相上下。我們去北京拜訪黎莉莉，她堅持不讓我們去看她，說她的家是貧民窟。後來，關錦鵬送她回家，說她的確環境不好，可是，在窄小的房裡，卻掛著她當年美麗的放大照片，看著直令人心酸。一代輝煌的甜美大明星，走在北京街頭，竟沒有人認得她。甚至她陪我們去電影資料館看片，給她介紹資料館的人，以為會引起一陣驚呼或「久仰」，結果卻落得個面無表情，冷眼相待。

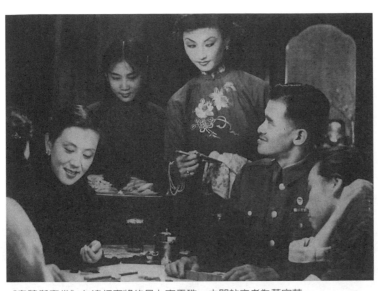

《烏鴉與麻雀》左邊打麻將的是上官雲珠，中間站立者為黃宗英。

我一直覺得，我們對這些受訪老前輩的重視和尊敬，對他們而言是一種知心的安慰。黎莉莉、劉瓊、吳茵、吳蔚雲都不約而同對我們熟知他們的年代事蹟嘖嘖稱奇：「你們怎麼知道這麼多？」語氣中不無對自己當年的光芒歲月有少許光榮。黎莉莉聽說我們到資料館借舊片，也每天趕來和我們一起看。許多是她自己主演的，幾十年看不著，像《國風》、《小玩意》，她說，沾你們的光。她坐在我旁邊，會不斷回憶起拍某場戲時的狀況，五十多年前的影像，至今記憶歷歷如繪，她和我談著，有時我會恍然覺得她談的是我身旁的人。研究中國電影多年，舊時代的人和事，幾乎已經變成我自己的回憶，黎莉莉述來，只感到一股滄桑。銀幕上的人物，現在已泰半不存，黎莉莉一面看一面數著，這人死了，那人不在了，數著數著，悚然驚心起來，我們都同時注意到，電影的編導及演員，只剩下她一個人活著。殘酷的時光和命運的摧折，使和她一起奮鬥的夥伴都先走了，她孤伶伶地站在剩餘的舞台上。【註二】

在上海幾回見到劉瓊，滄桑感亦然。這位當年以翩翩風度使全國少年傾心的演員，至今瀟灑依舊，腰桿筆直，雖銀灰的頭髮洩露了年歲的痕跡。他也是細數著過去的藝術生涯，驟然發現，口中說的朋友俱是黃土中的遺跡了。【註三】

我從他們的回憶裡學到了好多東西。可惜的是，這些活的史料，幾乎沒有人去做整理。他們這批曾熠熠生輝的風雲人物，坐擁著一腦門中國的電影史，最起碼還能透過上影、北影找到，還有許多人卻是流失得不明不白。我們這回千方百計地找到了三〇年代首屆一指的大片廠聯華公司，剩餘的幾支大柱子，使我們懷疑是當年的攝影棚。問及旁邊一位民家逗弄孫女的老先生，竟然是當年聯華片廠的劇務及攝影助理。他很興奮地帶著我們一一辨認以前片廠的遺跡，告訴我們以前的攝影棚沒有牆，為的是可以透日光解決光的問題，還有聯華一廠是「廣東幫」，黎民偉、林楚楚、阮玲玉、黃紹芬、黎灼灼，全是說粵語的廣東人。拍默片嘛，方言不是問題。請問他貴姓大名，他急亂地揮舞雙手，不重要啦，我不是什麼人物，最後只肯說是姓陳。

無論陳老先生如何自謙，他也是我們接觸聯華片廠的第一手資料。換句話說，無論文革迫害死了多少位影人，無論電影資料館喪失了多少部珍貴的電影，許多活的史料，仍在我們周圍，等待我們後生去發掘整理。可是，時間多麼緊迫，曾以為此次去上海可以拜望孫瑜。僅差半個月，他已不幸揮別了。

台灣電影資料館在井迎瑞的努力下，已經開始進行對早期台灣影史的收存及整理，香港藝術中心和國際電影節也長期對中國影史及香港影壇付以關注。這些記憶，應該是社會共有的，不應因政治的扭曲及文藝的斷層而灰飛煙滅。如今，無論台灣、香港，還是大陸的文藝青年，對西方大師都琅琅上口，對自己影史的珍貴史料卻置若罔聞。文化的殖民思想，竟是這麼無聲無息在中國社會生了根。

原載於《影響》雜誌，一九九〇年十月

註一：吳茵於一九九一年去世。
註二：黎莉莉本人在二〇〇五年去世。
註三：劉瓊於二〇〇二年去世。

一九四〇年代

孤島以降的中產戲劇傳統——張愛玲和《太太萬歲》

《假鳳虛凰》、《夜店》、《艷陽天》和《錶》等片的攝製，表現了「文華」出品的進步傾向，在戰後電影運動中發生了一定程度的積極作用和良好影響，這是必須充分加以肯定的；但同時，「文華」也攝製了不少消極落後的影片。這些影片逃避現實鬥爭，糾纏在資產階級和小資產階級的純粹家庭、愛情的小圈子中，渲染沒落階級的情調。

桑弧在創作《假鳳虛凰》前後，又導演或編導了《不了情》、《太太萬歲》和《哀樂中年》三部影片……

《太太萬歲》也由張愛玲編劇，描寫了「在一個半大不小的家庭裡周旋著」的「賢妻」而「大度量」的太太，怎樣照應應付著周圍的人們，她替丈夫吹噓，替娘家撐場面，使婆婆覺得她是一個好媳婦，使小姑覺得她是一個好嫂子。她用撒謊的辦法使她勢利的父親資助丈夫唐志遠辦起了企業公司。但丈夫在發財後卻討了姨太太，而且婆婆又對她多方責難。她雖然精神上受了折磨，還是忍氣吞聲，百依百順，「顧全大局」。影片頌揚了一個充滿小市民庸俗習氣的女主人公，渲染了樂天安命的人生哲學。

——程季華：《中國電影發展史》，第268-269頁

《太太萬歲》……部分橋段近乎三〇年代好萊塢的神經喜劇，也就是對中產（或大富）人家的家庭糾紛或感情糾葛，不加粉飾，以略微超脫的態度，嘲弄剖析。情節的偶然巧合，和對話的詼諧機智，在這類作品裡，也是不可或缺的要素。

張愛玲的《太太萬歲》其實志不在此。……在「借鑑」好萊塢之餘，《太太萬歲》也摻雜一些三〇年代中國電影常見的題旨，例如婆媳摩擦、親友勢利、見異思遷等。

但《太太萬歲》後半部的發展，其實相當弔詭。因整個情節及結局基本上是「男權／父權」（patriarchy）的瓦解。

—鄭樹森：〈張愛玲的《太太萬歲》〉

（一九八九年五月二十五日，《聯合報》副刊）

中國新文學運動從來就和政治浪潮配合在一起，因果難分。「五四」時代的文學革命——反帝反封建，三〇年代的革命文學——階級鬥爭，抗戰時期——同仇敵愾，抗日救亡，理所當然是主流。除此以外，就都看作是離譜、旁門左道……。我扳著指頭算來算去，偌大的文壇，哪個階段都安放不下一個張愛玲。上海淪陷，才給了她機會。日本侵略者和汪精衛政權把新文學傳統一刀切斷了，只要不反對他們，有點文學藝術粉飾太平，求之不得。

—柯靈：《遙寄張愛玲》，《張愛玲的世界》，鄭樹森編，第12頁

投射自我經驗

已經快成為近代文學界傳奇的張愛玲，曾經編過不少電影劇本。從抗戰結束後的《不了情》、《太太萬歲》和據傳由她修訂的《哀樂中年》，到五〇年代的香港電影《小兒女》、《情場如戰場》、《南北一家親》、都有跡可循地收錄在各種張愛玲文集裡。綜觀這些電影作品，除了顯示張愛玲受了不少好萊塢喜劇電影的影響外，更多是與她小說創作相似的主題、母題、象徵、隱喻。其中，尤以《太太萬歲》透露出張愛玲的性

格及人生觀，以及當時與胡蘭成短暫婚姻的挫敗處境。

抗戰結束後，胡蘭成避難溫州，先後又結交了小周與秀美兩個女子。在胡蘭成的《民國女子》一文中，述及張愛玲到溫州來看他，兩人在小巷散步，張愛玲要胡蘭成從小周與她之間選擇一人。胡不肯，後來送她上船回上海，她從上海寫信來說：「那天船將開時，你回岸上去了，我一人雨中撐傘在船舷邊，對著滔滔黃浪，佇立涕泣久之。」一年半後，張愛玲寫信與胡決絕，並附寄《不了情》和《太太萬歲》的劇本費三十萬接濟胡蘭成：「這次的決心，是我經過一年半的長時間考慮的，彼時唯以小吉故，不欲增加你的困難。你不要來尋我，即或寫信來，我亦是不看的了。」

短短數語，道盡了張愛玲的委屈。她長時間接濟胡蘭成，即使考慮一年半與他分開，也還要等他災星退了，才拿出劇本費與他決絕。這等做法，幾與《太太萬歲》的情節一致，一個處處顧全大局，不時為局勢所迫、撒下善意謊言的妻子，卻終落個婆婆不諒、丈夫不忠的下場。這位妻子為丈夫解決最後一個困難後，毅然提出離婚：「誰知越想好，越弄不好。從今後我不說謊，不做你太太了。我承認我失敗了……我承認我說謊……這不是一下子決定的，決定了也不能改變的。」即使如此，她仍委屈地撒了另一個謊，在律師處辦離婚當兒，碰見她弟弟與他的妹妹來辦結婚，她說：「我不願傷你兄妹的感情，因為他們快樂，我也不願讓他們知道我們離婚。」她並且關照丈夫：「以後你得自己當心自己了！」

雖說是一齣喜劇，卻處處流露出張氏作品中一貫的蒼涼特色。劇中女主角陳思珍的處境，幾乎是張愛玲與胡蘭成關係的寫照，雖然張愛玲極力以詼諧及荒唐的情節敘述這層關係，倒也掩不住作品內裡透出的荒涼疏離本質。張氏自小未得過家庭的幸福，父母不合造成她心靈的創傷。在許多評論中都曾指出，從創作主體心態了解張愛玲，其不幸的童年、沒落的家族、動盪的現實環境，都使她成為家庭生活的「失落者」，恆常尋不著自己在家庭中的位置。她作品的主角也被投射成其代言人，在家庭、社會中，一徑猥瑣、難堪、又顏面盡失。他

們多半戴著假面具，面對著殘酷的現實，壓抑自己，處處在演戲，掩藏自己的軟弱。然而末了，他們終究要面對人生的蒼涼和無奈。

《太太萬歲》中，女主角陳思珍在第一場戲裡就得面對現實的無奈及難堪，而且預示她撒謊終究要被揭穿的結局。電影波瀾不驚地始於一個中產家庭的客廳，女主角要傭人張媽去請婆婆下來，但張媽不巧打破一個碗。為避免老太太不悅，思珍撒謊說是鄰壁小孩打破玻璃，又順手將破碗藏在報紙下。老太太要查報上紹興戲消息，她又趕緊將破碗藏在沙發墊下，終因要用沙發墊磕頭被老太太發現破碗，也揭穿了思珍的第一個謊言。

思珍接下來又撒了無數的謊。為了安撫張媽，她背著老太太給她加薪；為了哄勢利的父親拿錢出來給丈夫辦企業，騙父親說老太太有若干金條的小木箱。這些謊言大多是善意好心的，但也有謊言是負氣羞辱的，比如張媽從丈夫西裝口袋掏出有口紅印手帕時，她堅持說手帕是自己的，然後在背後飲泣；又或者為了應付交際花施咪咪對丈夫的勒索，她假扮成一個港辦事（偏偏該輪船失事沉沒）；為了怕老太太擔心，騙她說丈夫是搭乘輪船（而非飛機）赴產店買菠蘿蜜，謊稱是從台灣帶來孝敬老太太的；為了讓弟弟討好老太太，讓他去土十三點拜訪施咪咪住處，並且扮小丑般執意要施咪咪搬去家中，或家中人一起遷入施宅。

不止是思珍，劇中其他角色也經常在欺瞞、撒謊、矇騙別人。丈夫與施咪咪出去玩，回來卻說是去打麻將應酬；買了思珍最想要的別針，卻半途送給了施咪咪，而且謊稱店裡已將別針賣給別人。此外，諸如施咪咪夫婦對唐家的詐騙，思珍父去勸其夫回心轉意，卻自己掉入美人計中，又如思珍弟弟與其小姑背著眾人幽會。這些雖在張愛玲筆下以諷刺、趣味的白描方式處理，卻與其小說中較悲劇性、一直努力逃避或改造其無法主宰世界的角色相似。而思珍處理家庭關係及至丈夫情感的方式——委屈到最後一刻才毅然決裂，正是張愛玲對待胡蘭成的寫照。張愛玲寄志於思珍，將自己的痛苦，埋藏在那麼荒謬滑稽的語句中，整齣戲宛如張愛玲戴著假面具在說笑，非等到胡蘭成轉身離去，才自己撐傘對著黃浪涕泣良久。

孤島以降的中產戲劇傳統

由於張愛玲經常處理的題材多半是封閉世界小家庭的人物及處境（尤其背景是上海或香港），使她遭若干「無時代感」指責。程季華的《中國電影發展史》中批評《太太萬歲》是「頌揚了一個充滿小市民庸俗習氣的女主人公，渲染了樂天安命的人生哲學」。另一方面，柯靈也指出，從「五四」文學革命到一九三○年代革命文學，到抗戰時期救亡文學，「偌大的文壇，哪個階段都安放不下一個張愛玲。上海淪陷，才給了她機會」。

以《太太萬歲》為例，它的確與三、四○年代那些時代改革熱情高漲的進步電影格格不入。然而，如果我們深究內裡，會發現《太太萬歲》深層意識是對中國男性社會極嚴厲的批評。換句話說，它絕非一個逃避主義的產品，誠如高全之在《張愛玲的女性本位》一書中認定，張氏小說最大關切是「在急遽變動的以男性為中心的中國社會裡，中國女性的地位與自處之道」。《太太萬歲》中的男性（思珍的丈夫、父親、弟弟、丈夫的同事、咪咪的小白臉丈夫）都充分說明了男性社會自私的道德言行。在新舊交替、華洋雜處的社會裡，《太太萬歲》中那些獨立性、支配性強的女性，正反映了父權社會的日趨沒落。鄭樹森說：「陳思珍這位『賢妻』，所代表的『女權／母權』（matriarchy）臨危受命，挺身而出，化解危機，浸浸然取代了丈夫唐志遠的『男權／父權』。」

其實，甚至唐志遠母親的家庭權威，也未嘗不可視為『男權／父權』的另一種替代。

不僅是《太太萬歲》，自孤島時期以至抗戰結束後上海文華電影公司的許多作品（包括張愛玲的《不了情》和《哀樂中年》），都觸及中國社會在新舊交替、道德價值遽變下的人情事理。由於特殊的政治環境，使這些作品未如主流般對政治局勢強烈的批判攻訐，但是其內在對幾千年來封建男權的顛覆瓦解，對獨立女性的著墨和支持，都使其實質比許多表面革命氣息濃烈的作品更進步也更真實。不論是《太太萬歲》、《不了情》，還是《哀樂中年》，都對傳統婚姻制度及大家庭提出嚴厲的質疑，更藉著劇中女主角的獨立與清明，對既有道德觀

的壓抑做出最大的反叛。

問題是，這些訊息都隱藏在通俗劇和喜劇的表面娛樂中，與當時明顯的進步電影（如《萬家燈火》、《一江春水向東流》、《烏鴉與麻雀》）大不相同，也絕少有概念化的人物及抽象觀念。反而，由於孤島電影的不碰政治現實，孕育出一種世故、洞悉的戲劇傳統：中產階級特有的犬儒和勢利觀念，門第金錢造成人的隔閡和冷漠，社會變動中隱隱崩壞卻仍在掙扎的道德束縛，都是孤島電影普遍的特質。

好萊塢神經喜劇的影響

也由於殖民文化的影響，孤島時期的電影與好萊塢的傳統幾乎密不可分。《太太萬歲》明顯地延續一九三〇年代「神經喜劇」（screwball comedy）的特色，包括中產階級因門第階級而受挫的愛情，男女之間永恆的戰爭，詼諧機智又雋語百出的對話風格，滑稽荒唐的錯亂情境。張愛玲在此嫻熟地運用道具的隱喻及精簡的轉場，諸如片頭字幕開合的扇子（象徵角色的遮遮掩掩，以及以狐媚欺瞞為手段的施咪咪，甚至施咪咪精巧嫵媚的摺扇與陳思珍樸素家常大蒲扇的對比），別針的意義（原是陳思珍喜歡的東西，被丈夫無情地轉送了施咪咪，後來為求陳思珍回心轉意，又千方百計自施咪咪處要回），票根的謊言（陳思珍在丈夫西裝口袋發現兩張美琪大戲院的票根，從而知道丈夫的謊言與外遇，丈夫也在發現陳思珍收藏的票根後，了解太太的一徑「知情不點破」），或者簡單的三個鏡頭顯示丈夫自老丈人那裡借到錢開公司的成功（鏡頭由「茂遠企業公司」的招牌，轉至營業部、總經理室，看到伸懶腰的男主角），在

上官雲珠飾演《太太萬歲》中妖嬈攻於心計的交際花，其嫵媚嬌嗔與樸素的老婆成對比。

在皆是好萊塢黃金時代最流暢的傳統筆法。

至於抗戰時期「苦幹劇團」的一干演員,更對應了神經喜劇時代最可貴的表演傳統。石揮、張伐、韓非,皆是中國戲劇表演傳統中最值得記述的一群,無論是喜劇的節奏感、表情的誇張感或含蓄細節,或是語言本身的訓練,都不下於凱瑟琳‧赫本(Catherine Hepburn)、卡萊‧葛倫(Cary Grant),或是詹姆斯‧史都華(Jimmy Stewart)。蔣天流左右為難、四處求全的賢妻,上官雲珠妖嬈會算計的仙人跳交際花,都泛現著娛樂演員的有趣神采。這些人的表演風格,在其他政治掛帥的影片中,往往有僵化或刻板印象的痕跡,唯有在文華時期這批中產戲劇中,才找到其最適切的位置。像石揮那個以「啊啊」口頭禪為特色的好色勢利老丈人,張伐那個唯唯諾諾在外偷腥的軟弱丈夫,或是韓非那個饒舌輕率又不懂事的弟弟,都為《太太萬歲》構築了一個極為可信的男性世界。透過他們的表演,電影中崩壞頹唐的男性自私世界才躍然而出,張愛玲筆下的女性心理才對比地更委屈、蒼涼。

在整個中國電影史上,《太太萬歲》絕對是一部被低估的傑作——喜劇本來就是在評論史上容易劃為「不嚴肅」創作的陪襯物。然而,剝去《太太萬歲》好萊塢 screwball comedy 的面具,其內在正是張愛玲自己的創傷,而唯有討論作品內泛現的意識型態,才更能確定其戳破男性自私的嚴肅意圖。中產社會的娛樂,未必一定與時代社會脫節,在中國面臨政治體系大分裂的前夕,《太太萬歲》承載了諸多除了政治/經濟以外的道德/社會危機。張愛玲的生花妙筆,正為文華時期這一批具高度知性的作品點染出另一種創作方向,連同另一些傑作如《夜店》、《錶》、《假鳳虛凰》、《哀樂中年》及《小城之春》,文華時期的電影貢獻似乎在電影史上應重新定位。

原載於《當代》雜誌,一九九〇年四月

國防電影與抗戰——兼談兩岸抗戰影史和《東亞之光》

由台灣兩岸交流委員長、中國電影家協會以及福建文聯在二○一○年共同主辦之「兩岸電影人抗戰電影影展暨研討會」活動於九月二日以八一片廠拍的常德血戰片《喋血孤城》揭幕，此次共放映《喋血孤城》、《血戰台兒莊》、《吾土吾民》、《英烈千秋》以及《八百壯士》五部電影。大陸由影協會長康健民領軍，導演翟俊杰、沈東等十六位影人風塵僕僕來到台北，並於九月三日舉辦「從兩岸近五十年的抗戰電影談起」的研討會。

我是代表台灣發言者之一。基本上，我以為抗戰電影在兩岸三地的發展是電影史上特殊的現象。中國電影史百年，除去前二十年電影不甚發達的時期，其實也是與日本恩怨夾雜數十年的歷史關係反映。所以抗戰電影（或是說以描述日本侵華戰爭前後的電影）範圍很廣，其表述的主題、美學、立場，也與現代史夾雜。大體會因政治歷史關係、產業條件、市場因素而誕生不同的作品風貌。

比方在抗戰正式開始之前的三○年代電影，多少會以迂迴或隱喻的方式表述對日本人侵華的看法，《馬路天使》中周璇唱〈四季歌〉時，表面上是大姑娘想情郎的情歌，畫面上卻全是日本侵略東北的戰爭景象，以及大量東北難民流亡南方的艱苦畫面。之後的《中華兒女》等片，也常用「虎豹豺狼」來比喻日本人，強調農民舉鋤耙工具抗日的心情。《狼山喋血記》、《風雲兒女》都有相似處理，原因是國民黨「安內攘外」政策以及嚴格的電影檢查，抗日訊息乃採隱瞞深藏的方式放在電影中。

這個方式延續至後來淪陷區的上海，像《木蘭從軍》一片，明明發生在古代，但片始花木蘭打獵歸來，手提獵物高唱「青天白日滿地紅」時，沒有中國觀眾看不懂她指的是什麼。

正式進入抗戰時期，電影後方形成「國防電影」，諸如《八百壯士》、《保衛我們的土地》以及《氣壯山河》、《血濺櫻花》都屬於這種「對抗性」電影（confrontational film）；同時期，香港也有《白雲故鄉》，國民黨也拍了《孤城喋血》、《長空萬里》，重慶也出了《風雪太行山》等片。

一九四九年後，有幾部精彩的抗日電影，不見得描述戰爭細節，但以大時代史詩的氣魄描繪戰爭對人民的重創，諸如《一江春水向東流》、《松花江上》、《儷人行》，都令人泣然淚下，悲泣中國老百姓的戰爭苦難。

一九四九年後的冷戰期，兩岸三地各自表述抗日。大陸的抗戰電影執行得最爲徹底，《平原游擊隊》、《小兵張嘎》、《雞毛信》、《地雷戰》、《地道戰》都描繪了各種抗日情景，其中又以《永不消逝的電波》、《野火春風鬥古城》等片較偏向驚悚的間諜鬥智類型。

香港的抗戰電影諸如《星星月亮太陽》、《藍與黑》都圍於明星制度和片廠制度，偏向愛情面，但主題龐大，多是小我大我爭議，在大時代中抹煞個人私情的情懷，娛樂性高，頗有好萊塢文藝片風。

台灣抗日電影的風潮起於政宣電影對「敵人」概念的失落。兩岸分隔數十年，反共電影離觀眾過於遙遠。

剛好一九七〇年代台灣被迫退出聯合國，日本搶著與中國建交，台灣忽然對日本人出現敵對心態，抵制日貨，拍抗戰片成爲一時風潮。國族認同是時代大事，於是描述張自忠的《英烈千秋》，謝晉元與四行倉庫的《八百壯士》，還有《筧橋英烈傳》、《梅花》、《吾土吾民》都應運而生。這些作品都藉抗日鞏固民族氣節，但重點也在家庭倫理的通俗劇上，贏得所有觀眾的認同。

這段時期出現的次類型是抗日間諜與情報戰，可能受流行的〇〇七片型影響，《揚子江風雲》、《一封情報百萬兵》、《重慶一號》、《一寸山河一寸血》都把抗日轉爲間諜鬥智娛樂，也頗受市場歡迎。

香港同樣地在一九八〇年代碰到身分認同的衝擊。港英之談判令一向採逃避主義不涉歷史／現實的香港影

業也出現《等待黎明》、《上海之夜》、《傾城之戀》等片，唯目的皆非戰爭，而是以大時代爲背景，導向明星與愛情爲主的文藝片類型。

之後兩岸三地新電影崛起，對於日本戰爭也有個人化美學表述，如張藝謀的《紅高粱》、吳子牛的《喋血黑谷》和《晚鐘》，侯孝賢的《悲情城市》和《好男好女》。新世紀之後，兩岸又開始融合，《風聲》、《色·戒》分別強調了間諜與情色，《南京！南京！》納入了日本人的視點，抗戰電影至此脫離了民族認同的議題，成爲藝術與商業之新徑。較可貴的是不再有中國拍共黨抗日，台灣拍國民黨抗日的分野，中國領導人胡錦濤對「正面戰場」與「敵後戰場」的說明，使抗戰電影拋開了冷戰期的包袱，展開新頁。（中國對歷史之詮釋，過去並不承認國民黨的抗日事蹟。）

一九三七年七月七日盧溝橋事變，中國對日正式抗戰。八一三松滬戰上海淪陷，電影業中心也從「中國好萊塢」的上海移到國民政府所在地。

當時國民黨軍事委員會政治部管轄了「中央電影製片廠」（簡稱中電）以及「中國電影製片廠」（簡稱中製）兩個製片機構，生產所謂的抗日紀錄片、動畫及劇情片。軍事委員會政治部副主任正是周恩來，而負責宣傳工作的第三廳則由郭沫若領導如田漢、洪深、陽翰笙等人。

此段時期的影片均以抗敵鬥爭爲主，強調中華兒女不屈不撓的抵禦外侮精神，以及各種抗日戰後的劇情或新聞處理。

中製原設在武漢，後遷至重慶。武漢時期首部抗日影片是史東山編導的《保衛我們的土地》。這部電影一反以往象徵、暗喻的仇日手法，直截了當地將一家難民歷經「九一八」、「七七事變」以及「八一三」的悲慘命運陳述出來，呼籲人民放棄苟安獨活的幻想，共同拿起武器抵禦敵人才是唯一生存之道。

一九四〇年初，中製遷至重慶經過重新調整組織，增加人員，加強編導委員會，一舉拍了《東亞之光》、

《勝利進行曲》、《火的洗禮》、《青年中國》、《塞上風雲》等六部抗日影片，對推動抗日情緒，宣傳抗日成果，有清楚的記錄。

《東亞之光》即是六部電影中相當特別的一部。該片完全由日本被俘士兵的遭遇和覺醒爲題材，其中戰俘所居「博愛村」是採取實地紀錄片拍攝，影像甚具說服力。參加的日本人全是被中國俘虜，經過在巴縣鹿角鎭接受感化教育，由反戰作家鹿地亘和妻子池田幸子領導。導演則是台灣留學日本之何非光。他拍了很多抗戰電影，後來參加了解放軍。但在五〇年代參加完韓戰後，他卻因拍「反動電影」和曾入國民黨，被趕出電影界，直到一九七九年才平反，被分在上海文史資料館工作，到一九九七年去世。

《東亞之光》是由同名舞台劇改編，內容記述日俘如何透過政治思想、教育，逐步認清日本軍國主義侵略戰爭本質，從而覺悟而參加對日宣傳工作。電影雖部分根據事實改編，卻不乏戰爭宣傳色彩，諸如一位覺醒的戰俘植進增說：「我們被日本軍國強迫征調入伍，把我們送到中國戰場，我們不知道究竟爲了什麼！從此以後，使我們和我們的家人伴著飢餓與死亡的恐怖度日。但我們可喜地遇到中國的同志，使我們更生，我看到眞正的東亞之光！」

參加演出的日本戰俘並沒有表演經驗，純粹是親自現身說法，而配合的中國演員則有鄭

《東亞之光》的編導何非光。

君里、張瑞芳、王珏等。

這部電影依據左翼電影理論家的說法，是「真實反映⋯⋯中國共產黨的戰俘政策而取得的成就。」他們以為，國民黨的「反動勢力」不斷促成改組，削弱中電及中製廠的左翼勢力，乃至一九四一年以後，進步電影工作者無法攝製任何有意義的電影。

此片的拍攝使日本軍部大為憤怒，因為他們鼓吹只有皇軍為天皇死，沒有活著當俘虜者。影片開拍不久，主角戰俘突然喉嚨紅腫，很快便死，估計為俘虜中之死硬派下毒。日本軍部也對片廠多次投擲炸彈，曾因機器炸壞停拍一陣。此外也有戰俘逃跑，重慶當局全力追捕的過程。

原載於《南方都市報‧影事錄》，二〇一〇年九月四日

美學之大飛躍——費穆與《小城之春》

與「文人電影」不同，「戲人電影」空間的藝術創作並不按透視空間的規律布局。「戲人電影」的空間是一種平視的空間，用的是平遠布局法……

一九四八年費穆導演的《小城之春》，鏡頭布陳置勢，基本上以平遠遼闊的空間為主。「行酒」一場舒長引領，佳句連篇，可謂天下獨步了。攝影機跟隨少婦周玉紋左右徘徊，利用中國古典建築居室的小巧淺平的空間間隔的特點，逐漸展現交替出現的人物各式各樣的細節，連綿不斷地重複地著重刻劃她和章志忱（戀人）、戴禮言（丈夫）、戴秀（小姑）的錯綜複雜的並存關係和分離關係。這一場戲是由一個長時間的連續出現的帶有蒙太奇因素的單鏡頭段落完成的。這個長時間的鏡頭片段的設計，目的是為了展現一個人物主體與其他人物之間各種曖昧的感情關係；有時是妻子與戀人的關係，有時是妻子與丈夫的關係，有時又是姑嫂的關係。每一

《小城之春》以象徵的手法，反映了中國戰後的彷徨與破落戶心態。

個關係在連續移動的鏡頭布局中都會出現一個帶有「平遠」的，不受焦點透視影響的結構因素的對景。由一種間隔的空間結構發展到另一種間隔的空間結構，彷彿是由一組左右連續移動的視點構成的長卷。「二端既肇，摩之蕩之而變化無窮」。這種按「凌虛結構」的「游動」的理論處理的新的電影空間，無異否定了透視的空間結構在中國電影空間結構理論上的支配作用。影片這種「步步移」、「面面觀」的鏡頭移動，行留之間既接續而又流暢，既轉得過來，又透得過去，使鏡頭內部層層的矛盾結構重重呈現，成為作者展示意圖的手段，隱隱地譴責了封建社會禮教對人性的禁錮與約束，從而透露了費穆的民主意識。

——林年同，〈中國電影的空間意識〉【註一】

以簡馭繁，以有限的墨筆、動作傳達無限的情意，這正是中國傳統詩詞、書畫與戲劇藝術的特色。費穆可謂深得此道，電影上的表現也是一直依循這種哲學與精神。這種寫意精神，又與現代電影之以少喻多、以虛喻實、以靜制動的意念不謀而合。這也許就是今天我們看《小城之春》仍然有著強烈感應的原因吧。

——羅卡，〈費穆：影劇之間〉【註二】

《小城之春》最大的成就，在於打破了在這以前所有中國電影的敘事方式（甚至直到今日仍無後繼者）。全片只有五個人物：夫、妻、妹、客、僕（和一頭雞），沒有一個完整的故事，而只有一個處境。……就是在這樣一個時間和空間都凝固了的處境裡，費穆以罕見細膩的筆觸，刻劃出人物的反應，透過他們的眼神、舉止、極度細緻的表情變化，把影片帶進了一個複雜的心理層次。影片又巧妙在運用了中國京劇的做手技巧，豐富了演員的表現：三番四次的jump dissolves，交代出時空的交融，處處表現出一種即使今日看來，仍異常尖端的現代電影觀念。

——舒琪，〈小城之春〉【註三】

……這種靜態和平面的長鏡頭美學，極可能是脫胎自舞台，而且必然傾向以演員和對白為中心，本來有極大的侷限性。但費穆的天才之處，便是圓渾地結合旁白、溶接、光暗對比等電影手段，化侷限為風格。舞台劇的影響通常對中國電影都是一個包袱，像《小城之春》這樣將話劇藝術的精華熔鑄成純粹的電影風格，則可謂前無古人。

<div align="right">

——李焯桃，〈宜乎中國，超乎傳統——試析《小城之春》〉【註四】

</div>

在程李華的《中國電影發展史》一書內《小城之春》一直被列為一部「消極、麻痺、頹廢、蒼白、病態」的作品，是費穆「小資產階級的幻想破滅」，雖然「富有藝術感染力」，卻有「不良作用和影響」。【註五】

這個觀點幾十年來主導著大家的看法，抹滅了《小城之春》及費穆的貢獻，英國學者陳立所著的《Dian-Ying Electric Shadow》中，《小城之春》連片名都未被包括在內。直到近三、四年，這個否定的看法才徹底被國內外影評人推翻，證明《小城之春》不但在美學、意境及表演上執於中國傳統（李焯桃甚至直指此片有如中國的閨怨詩），而且在敘事體上拋棄了過去的說故事的窠臼，或三、四〇年代「現實主義」的包袱，深向挖掘敘述者個人的主觀世界，「稱為中國第一部現代主義的電影，也不為過」。【註六】

《小城之春》翻案以來，聲響日高。乃至於中共大陸現在也不得不承認其價值，不斷在「二十—四十年代中國電影回顧展」，香港「三十—五十年代中國電影名作展」，以及日本、法國的中國經典作回顧展中放映。

這個事實告訴我們二件事，一是《中國電影發展史》這本被研究中國電影的人奉為圭臬之書，在觀點上或許太傾向單面政治的意識觀；二是中國電影史上可能尚有許多其他價值待釐清的電影，這是台灣、大陸及香港都當努力的方向與共識。

一、破敗家園的城國縮影

程季華等人將《小城之春》視為消極頹廢的逃避主義是不對的。《小城之春》只是不用「現實主義」的表達方式，其實卻充滿了家園的殘敗，個人的鬱悶求變反映。電影如舒琪所言，只是一個處境，是一個破敗臥病的世家子弟（他已與妻子分房三年，「我的身體和這個房子一般破敗」是他對妻子自疚的喟嘆），一個闖入夫妻間的老情人，一個使三角戀愛愈加複雜夾纏的妹妹，和一個老僕人。重要的是那堵妻子愛站的城牆（藩籬、桎梏、禮教、對牆外的憧憬期望），和那個砲火蹂躪、斷瓦殘垣的大宅（不健全的婚姻、病體、和欠缺的性生活）。

表面上，這些象徵是描述閨怨的，是一個少婦心中死水被外來客激起的漣漪（由是被譏為「茶杯」之風波），然而，這些象徵和情境與中國當時的情況是相符的。石琪說得好：「《小城之春》完成於一九四八年，正是抗戰勝利之後，內戰方酣之

《小城之春》所描寫的閨怨情境，與抗戰勝利後中國當時的情況相符。

際，改朝易幟之後的微妙時刻。此片代表了當時某些「既為『前進』亦非『反動』的知識分子，在波濤洶湧中苦悶迷茫，激動求變而又有所保留的心境。」【註七】

中國處在歷史大變動的前夕，經過戰爭浩劫的破敗蒼涼心境，深深的無力感（丈夫的病體與性無能，妻子「往後的日子不知怎麼過下去，一天又一天⋯⋯」），受到外來觀念（outside redeemes）的刺激與傍徨，現實壓抑造成的鬱悶氣氛，內心翻滾的暗流，全部透過一個破敗家庭的兩難局面透露出。

由是，《小城之春》所湧現的真實，是整一個時代變動前的蒼涼與鬱悶，是一個受過創傷國家的子民內在的寥落和無奈。其表面的寫實或戲劇敘事體可能與同年代進步電影的直接介入現實不同，但其底層象徵的真實程度，以及對一個時代集體共同情緒的挖掘掌握，可能勝過某些打著左聯旗幟的電影。

《小城之春》絕不是程季華等人所說小資產知識分子幻滅的逃避主義，反而，它以象徵的手法，反映了中國當時的傍徨與破落戶心態。

二、驚人的藝術意境及自覺性

許多評論人已分別就費穆的各種橫向鏡位運動的視野，其鏡頭角度與旁白敘述的觀點差異，以及溶鏡、明暗燈光，長鏡頭偶加入一些蒙太奇的敘事法做詳細的析評，茲將費穆在《小城之春》所揭示的個人美學原則分述於下，作為研究本片的一些參考。

（一）旁白的使用：女主角的獨白，使電影納入一個接近意識流的心理陳述，是李焯桃等人認為它使《小城之春》進入現代主義自省層次的原因，它既脫離了「情節」化的敘式（不是前進的劇情推演，而是在一個時空內對情境及角色心境的深向了解及演繹）。同時，李焯桃亦指出旁白使電影進入幻想、回憶，內心活動夾雜不清的曖昧時態。

（二）旁白觀點與鏡頭觀點的辯證：旁白完全是女主角周玉紋的閨怨，但是全片鏡頭多採比角色水平視線略低的視角，被影評人認爲較接近男主角戴禮言的觀點。李焯桃認爲這種微妙的角度「無形中帶來的是自卑抑鬱的感覺……也符合影片苦悶迷惘的氣氛」。【註八】

（三）剪輯的方式：因爲鏡頭——反拍鏡頭（shot reverse shot，好萊塢最常用的技巧之一）的幾乎不存在，使電影像是避免剪接，產生一種緩慢、審愼的節奏，也使電影變化集中在鏡頭橫搖及少數景深對比產生的內部蒙太奇。電影沒有了劇烈轉移時空的剪接，全片乃出現一種靜觀、內省的風格。

（四）長鏡頭與溶鏡的運用，使畫面內部及構鏡（framing），還有畫面之間轉換，產生複雜連綿的關係。林年同先生與羅卡先生並將這種長鏡頭及鏡頭運動與中國傳統美學做比較。

（五）各種象徵的運用：如燈光的明暗，門與牆的距離與限制，蘭花與蠟燭的道具象徵，均與畫面內部的空間，剪接的節奏配合，變成角色關係與各種暗示、比喻的複雜意義，也更接近中國言簡意賅的詩歌形式。

（六）音樂的使用方法。

《小城之春》電影海報。

（七）結合平劇的某些表現方式，如周玉紋使用絲巾等（背功），甚至周玉紋某些獨白處理。

以上僅是就本片的各種論述從一概括，要研究本片需要論文式的篇幅，此處不再深入。

《小城之春》的布局及美學，與同年代的作品相較，充分顯示了其成熟的創作意念，與藝術形式的省覺。費穆的其他作品，也遠不如此片完整及具藝術成就（東尼‧雷恩）。然而即便此片是影評人認為煥發著個人風格與神采的傑片，它並沒有缺少三〇、四〇年代中優秀電影所共的強烈時代感。它的迂迴及轉折，乃至透過個人情感及家庭通俗劇，來透視整個國家時代的處理，一直到了一九八〇年代的台灣新電影中，才看到類似的創作風範。就時代意義來說，它是遠遠站在前端，即使與同年代的西方經典並列，也毫不遜色。

註一：林年同，〈中國電影的空間意識〉，《中國電影研究》，香港中國電影學會，一九八三，頁69。

註二：羅卡，〈費穆：影劇之間〉，《亞洲大師作品鉤沉》，同上，頁22。

註三：舒琪，《亞洲大師作品鉤沉》，第九屆香港國際電影節特刊，頁20。

註四：李焯桃，同上，頁24。

註五：程季華，《中國電影發展史》，頁270-272。

註六：見註四，頁26。

註七：石琪，《明報晚報》，一九八三年八月十八日。

註八：見註四，頁24。

妖姬還是地母？──白光傳奇

白光是中國的尤物，以坦蕩妖冶和近乎天真的個性顛覆了傳統壞女人的形象。

柯靈曾說：「偌大的一個中國文壇，我算來算去找不到一個地方安置張愛玲，要不是有個孤島時期，不會有張愛玲。」

中國電影史和文學史一樣，主流是那些激昂愛國、批判性特強的影片，女角只有兩種，不是貞潔的聖女賢妻，就是面惡心毒的壞女人。壞女人通常都是配角，能把壞女人演成主角，而且迷倒眾生，真的只有白光一人。而且如果不是有孤島時期，不是有中國近代史戰亂紛擾、隅求苟安的日子，中國出不了這樣一位大明星、大歌星白光。

對現在的年輕朋友來說，白光真是上古史了。她那一代女人對化妝法十分堅持，白光兩條斜向額角飛去的大濃眉，輪廓分明鮮艷欲滴的嘴唇，就像伊麗莎白・泰勒一樣，五十年不改其眉眼畫法，純粹個人標記！

可是這一位上古史的明星，是跨年代跨國際的，我們文藝中年聚首時，常常一堆人忽然大唱起白光的歌，〈魂縈舊夢〉、〈如果沒有你〉、〈等著你回來〉、〈相見不恨晚〉，每人臉上都充滿了痴迷和說不出的眷戀。我的一位法國朋友，每次在家就放白光的歌給外國人聽，也給那些年輕及聽過「白光」大名的台灣學子一點文化啟蒙。

徐克把〈如果沒有你〉、〈假正經〉拍進了現代電影，白先勇把〈東山一把青〉寫進經典短篇《一把青》，而我們，隔了兩、三代，對她的歌耳熟能詳，可是直到數年前，才在電影資料館的努力下，看到了著名的《蕩婦心》、《血染海棠紅》，才見識她那種驚世駭俗的冶蕩，和那種顛倒眾生的煙視媚行。她的脫軌迷人，絕不輸從德國到美國的尤物瑪琳，黛德麗（Marlene Dietrich），而她低沉沙啞、充滿世故滄桑的嗓音，又媲美法國的天生歌后伊迪・皮亞芙（Edith Piaf）。

這個壞女人為什麼這麼迷人？這種充滿 campy 頹廢電影的歌聲為什麼那麼深入人心？而人人又都說她是善良坦率見真情的女人？

一九九四年白光回來參加金馬獎，我們終於有幸見到這位傳奇人物。她的影迷之一奚淞說得最好，說謎底一下揭開，乍見白光，沒有人不注意到她的坦率及近乎天真的個性，她是以一種顛覆的立場詮釋那些壞女人。她的真誠和人生經驗，使她對任何角色不抱任何預設立場，那麼自然，那麼赤誠，那麼不具批判性。許多女明星演壞女人時自覺性特高，像李麗華翻拍過白光的《血染海棠紅》（《海棠紅》），就完全欠缺白光那種超然的立場和說服力，看來就是在做戲。

奚淞回憶那次白光上電視節目，主持人問她，「為什麼大家會喜歡妳？」她自自然然地說：「因為我喜歡人，我自自然然地去愛人。」奚淞說，她把電視也顛覆了，電視上從未看過那樣坦白直率毫不保留的大明星，而且寬厚。她說：「人活著一天都是賺來的，做什麼事都不要太過分了。」而她拿起麥克風用她一貫的真情唱起〈魂縈舊夢〉，主持人掉下了眼淚。

這位有時被人稱為傻大姐，或被李翰祥尖酸刻薄形容成大媽型的女星，常常吃虧上當。在電影裡，在歌聲裡，她和人生扮的角色一樣，永遠是為了爭取一點真愛，飛蛾撲火，奮不顧身。在我們上幾代的憂患中國年月裡，這是一種奢求、一點壓抑的心願啊！在〈我要你〉中，她幽幽地唱著：「我要你常在我身邊，廝守著黑夜，直到明天。夜長漫漫，人間淒寒，只有你能帶給我一點兒溫暖……」她這麼坎坷的一生，晚年總算有個紀小她十來歲的顏龍守著她，我帶著他倆到奚淞家去玩，大家說看到她那樣包容，那麼寬厚地擁抱人生，覺得幾乎像一尊菩薩。在俗世的紙醉金迷中，有那樣的擔待，那樣的赤誠，她到底不是妖姬，是個地母。

白光是超時代超國際的，現在還有好多新一代的歌迷影迷，像個祕密俱樂部似地一齊崇拜她。她的魅力，她的慵懶，雖然在尷尬的條件下，歌聲混雜了地方小調、半正統聲樂，以及中間常變調的不齊整，相對於今日歌星講究技巧、風格、圓熟的轉音，白光缺乏現代年輕人習慣的旋律和技術，但是她的魅力是不朽的。十幾年前，法國傳說要放映白光的《蕩婦心》，各種年齡各種背景的中國人都從不知道哪來的角落全冒了出來，大家

要看白光，那一代的傳奇！

　　附記：白光離開台灣返回新加坡，那一年她和顏龍還寄了一張聖誕卡給我。第二年，沒收到她的信，有人在新加坡探問她，說她腎已不行，身上掛了一只尿袋。再過兩年，她去世了，中國電影及歌壇百年，再也沒出過像她如此特立獨行的尤物，那種世故滄桑和紙醉金迷中的孤獨，只出在一九四〇年代的上海。

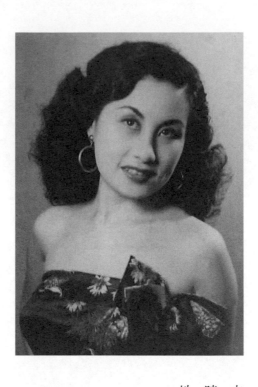

和白光對談

主要訪問者：焦雄屏、左桂芳

時間：1993.08.05

地點：台北來來飯店

焦雄屏（以下簡稱焦）：以您的家世，家人怎麼會讓您出來從事影藝事業？

白：我的家庭比較不是太古板，比較新式，因為不是完全漢人嘛！漢人的家庭就比較古板，我們是關內、關外人混的，近代化一點、開化一點，現在大家什麼都混在一起。

焦：我們看李翰祥的書上寫著，他父親也是任職於軍需處的，他當年買個顏料都被他爸爸丟在外頭，他說，像您這樣去演戲，怎麼會得到家裡認同？

白：我父親比較了解，他也喜歡，他是阮玲玉的影迷，他說她演繹的方法好。

焦：您一開始是從事話劇、再歌唱、再演電影？

白：是呀！我們演話劇那個時候是學生話劇團、北平學生話劇團。

焦：但是你們演的那些個角色都很厲害！

白：是呀！都是很精銳的，因為我的導師陳綿博士是真正夠資格的，他在巴黎好多年，他跟周恩來、鄧小平等人都在巴黎，大家都算是同學。

他不是共產黨，留學回北平以後，他領導我們北平的話劇運動，學生話劇團是他組織的，我們參加的人後來都有很好的成績，都是好演員，因為是由他訓練我們的嘛，像石揮、藍馬、白楊、張瑞芳，都是北平學生話劇團；我是最小的。

問：王萊呢？

白：王萊不算，她是後來參加電影，她跟我們學生劇團沒有關係。那時最大、最活躍、辦得最著名的是「中國旅行劇團」、「中旅劇團」，走遍大江南北，很辛苦，已經是職業式的，日子也很難過，我們不同，我們是學生嘛，還在唸書。

焦：您有參加「中旅」？

白：我沒有，沒有資格，我們是北平市學生話劇團，不是中學，就是所有的學生，藝專、大學、小學、中學的，通通在一起。

焦：由陳綿先生領導？

白：對，我在團裡是最小的。

焦：那時候您幾歲？

白：十三歲。

焦：什麼原因使您要去參加一個話劇表演呢？

白：大家有興趣嘛，有興趣就參加。

焦：有沒有人引導？怎麼發掘的？

白：怎麼開始參加的？就是知道那裡有劇團就自己跑去參加。

焦：這樣有多少年？

白：大概三、四年。

焦：然後您才去日本？

白：啊，又因爲戰爭。

焦：您可不可以談一下在日本整個學習的過程。

白：在日本很苦呀！我那時候很小，只有十八歲。一個人跑去日本唸書，因爲我是官費留學生，必須到日本大學報到。可是日本大學的藝術科裡很多的東西，我沒資格學，因爲我沒學過，我只是跟著陳綿博士學過一點點。到後來學戲劇就很難，因爲日本的戲劇、舞台戲劇演繹法跟我們北平不同，他們比較是另外一派。後來有朋友建議，妳不如學歌劇、學唱歌，歌劇比較國際化，我想也對。那時候學了很多東西，音樂啦、演繹啦、歌劇啦，還有好多，電影、廣播方面的知識也學，很苦呀。

焦：苦是精神上、還是生活上？

白：身體上，因爲太忙，妳想十幾歲的人很需要睡眠的，可是就沒時間，早晨六、七點，天還黑，冬天很冷，就得爬起來坐電車。日本交通很遠的，它不是集中在一個地方，日本大學在神田，可是它的藝術學部在鄉下，跟我居住的鄉下反方向。所以我每天從我的家裡到城裡、到神田來，已經要差不多兩個鐘點；然後我從神田到學校的藝術科，差不多又要兩個鐘點。所以我每上一次學，就要在電車上荒廢三個多鐘點，因此我每次一去上課就要上半天或一天的課，我不能上兩個鐘點的課。

另外，那時日本最有名的唱歌劇的叫三浦環女士，我們叫她Tamaki-san、Tamaki-sanse，她是全世界有名、真正唱歌劇的演唱家。她唱《蝴蝶夫人》（Madame Butterfly），唱幾千遍呢，在全世界最大的歌劇院卡內基廳（Carnegie Hall）、大都會歌劇院（Metropolitan Opera House）什麼的，不得了，有好多，我都記不得了。老師常常告訴我們，跟她合作的都是卡羅素（Enrico Caruso）、吉利（Beniamino Gigli），真正一流的，那個時代，一九二○年代的時候，那不得了的，是世界最高水準的。

焦：您怎麼會拜到她門下去的？

白：朋友叫我去學，我就去了，她對我很好，很照顧我。

焦：您以前是學聲樂的？

白：對，那時年歲輕的時候有個毛病，彎著腰，大概腰的脊椎骨不夠強吧！常常彎著腰，是三浦先生給我改過來的，每次看到我的時候都會（往背上敲）一下，對我說：「妳要唱歌，腰一定要直的，不然妳的氣不能改過來，因為唱Opera完全要靠diaphragm（橫膈膜），不是靠喉嚨，妳必須把聲帶練好；可是在妳唱的時候，妳的氣不是靠聲帶，一定是靠丹田。」

焦：您學聲樂的過程與經驗，對您後來唱歌生涯有影響嗎？

白：我想有很大的影響，不然不可能想怎麼唱，就怎麼唱。一定是因為有過訓練，才能夠怎樣用嗓子、怎樣唱、怎樣有一個自己的主意。假如基本的練習、基礎沒打好，你不可能的。所有的功夫都一樣，你做大師傅、切菜、那個答答答答（切菜狀），刀切下來多厲害，我練了差不多四、五年。開始學兩年都不能唱，老師不准唱，只能練，練音階，那個比唱歌難，很難很難。

焦：您那時有夢想要唱聲樂？

白：沒有，我一直是要做戲劇方面的，練聲樂只是他們說我應該練，我就練了。

焦：誰說？

白：有些朋友，有些年紀大一點的導師，他們認爲我的聲音是非常好的，是唱大歌劇最好的，叫mezzo-soprano（女中音），真正唱女主角的，女高音的低一點的音。這些三大歌劇大半是根據Soprano（女高音）。我的音域特別寬，上面可以唱Soprano，下面可以唱Mezzo，那時候嗓子很好。

焦：這是天賦。

白：嗯，天賦、遺傳的，一定跟遺傳有關，只是不曉得是父系還是母系。我有一個女朋友，她的女兒唱得非常好，因爲她的先生唱得很好。可是她丈夫根本不是唱歌的，他就是有這天才，因此女兒也唱得很好，這位女朋友自己呢？一首歌都不會唱。她說，是我先生遺傳給她的。我們家裡誰會唱我也不知道，因爲我父親不會唱、母親也不唱。祖父、曾祖父、祖母，他們都不唱，但可能他們裡面有一個很有才能的，可是他們沒有用到。

焦：在日本的這段時間是以學聲樂爲主嗎？

白：以學聲樂、演繹爲主。

焦：是一九三〇年代後期？

白：一九三〇年代後期。

焦：常常看戲、看電影？

白：常常看。

焦：是哪些電影？好萊塢電影？日本電影？

白：那時在日本主要的還是法國電影多。因爲那個川喜多（長政）先生有個「東和公司」（東和商事，即

東寶東和株式會社），他是專門介紹德國和法國電影的，他有一點法國血統。他的法國電影就非常成功，德國

電影沒有成功，他專門做這工作，每個月都有很好的畫報出來，裡面都是寫德國和法國電影的事情。

焦：您那個時候就認識他？

白：對，很小，他算是我的老師、長輩。

焦：在什麼時候認識？

白：在東京，他太太（川喜多かしこ）找我教她中國話。

焦：他是北大的。

白：他怎麼知道他北大的？

焦：我和他女兒（川喜多和子）很熟，她剛去世。

白：她女兒去世啦？唉呀，我不知道，就是學芭蕾舞的女兒？

焦：我不知道她學芭蕾。

白：他就一個女兒，她是在歐洲上學嗎？

焦：對對對，他們家開了一個電影社叫「French Films」。

白：對，那就是她，她死掉了呀？

焦：對，五月我們才見面，後來她回東京，大概就是日本那種「猝死」。

白：忽然間死。

焦：就忽然倒下來，就死了。

白：她從小學芭蕾、她媽媽跟我學北京話，她媽媽會說德文、法文、英文，很能幹的。

焦：她自己也是德文、法文都會。

白：她從小受媽媽的訓練、薰陶。

焦：您這樣講，我就理解爲什麼他們家會跟德、法的關係特別好。

白：就是從前就有關係了。

焦：因爲他們現在還是引進德法電影爲主。

白：還是繼續做？

焦：所以法國導演和德國導演都和他們家很熟。

白：因爲川喜多先生本身和法國有血統的聯繫。

焦：所以那時您跟她家走很近？

白：很近。所以我看很多法國片。法國片水準那時很高，藝術水準、製作水準很高，比美國的高得多，你要是懂得看，你就知道。因爲美國開始就比較注重商業，不同的東西。

焦：您日文一般來講都沒問題？

白：日文沒問題呀。因爲我學得比較快，因爲年輕嘛，到了日本兩、三個月就可以拿上了。因爲日文和中文差不多，日本的報紙你不用學就會看，因爲它裡面有漢字，漢字就是中國字。所以我們中國字發音不同，但意思全一樣，有時候就只是顛倒一下。比方說，我們說「和平」，他們叫「Heiwa」，就是平和，意思都是一樣的。

焦：所以您講的是第一部電影《東亞平和之道》（東洋平和の道）？

白：對，《東亞平和之道》。

焦：這邊寫是「東洋」啊？

白：他不會寫，是「東亞」，因爲我去日本唸書是「東亞共榮圈」的組織，是頭山滿，川喜多先生也替他

們做事。頭山滿是日本天皇的顧問，是日本黑龍會的頭，他很欣賞、支持　孫中山先生，他很支持中國搞革命的，跟川島（川島芳子）不同，川島她是舊派的，她喜歡皇宮、優雅的貴族。黑龍會的頭山滿是義士，他們家以前也是武士道出身，不過他願意革新，幫助有理想的一方。明治維新以後，他一直做的，後來打仗以前，打仗時候他一直做日本天皇的顧問。他人很好，也有學問，可惜去世啦。他的少爺我也認識，少爺也比我大，也去世了。他兒子是英國倫敦大學的，政治系還是文學系，學問很好。

焦：您怎麼開始拍第一部電影？

白：那個是紀錄片嘛。

焦：誰找您拍的？

白：川喜多先生跟他太太，他們去拍的，就那時認識的。

焦：是因爲他們在東京認識您？

白：不是，因爲他們到北京來，想找些可以幫他們工作的人，因爲他們要拍一部大半是記錄的影片，都是外景，像是長城、雲崗大同石佛、北京故宮之類的，都是拍些中國現在旅遊景點。最早只有我們去拍，沒什麼故事，等於是紀錄片，就是介紹這些景點。

焦：您那時候是演員？

白：就馬馬虎虎做做小活動布景，他主要是拍那個東西。

焦：您認不認爲這是您的第一部作品？

白：我不認爲，因爲沒有演戲嘛，就活動布景，哪裡算是？

焦：您認爲真正表現出演技的第一部電影是？

白：《桃李爭春》，那是真的演戲了，根本不需要外景，都是內景。那是真正表現演戲才能的。

焦：《紅豆生南國》是什麼時候？

白：那是後來。

焦：是第二部？

白：第三、四部了。

焦：那李翰祥給您寫錯了。

白：喔！他沒注意。

焦：他寫第一部給您寫錯了。

白：不是，第一部是《爲誰辛苦爲誰忙》，我演一個唱大鼓的，我還有學，學了很久，天天在家裡叮叮咚咚地唱呀，幾十年了，五十年不止呢。演個唱大戲的，我說我是留學生、各式各樣的留學生、真正的留學生，還有唱片的留學生我也是，這「留聲機的學生」。

焦：誰引導您進「華影」？是川喜多先生？

白：不是，我自己投奔到那邊去的。我在北京時認識白雲，他那時候最紅，他跟周曼華都很紅，他們一起拍了《紅杏出牆記》，是講民間故事的，他們到北平來，那時叫北京，日治時代，就去找他們。白雲很好的，那時候他是最紅的大明星，我跟他講：「我想到上海去演，你看怎麼樣？」他說：「百分之百可以成功，我給妳鼓勵。」他很大方的，我很沒信心。他說，「不用怕，妳去一定成功的，妳有那些料。」是因為這樣我才有勇氣去，一個人跑到上海。不過也慣了，從小在東京；在東京比上海苦得多，早晨起來一上課，從家裡住的地方走到學校，坐火車就已經兩個多鐘頭。在上海不需要，所以在上海那一段時間過得很快樂。

焦：就是在「華影」的時期認識童阿姨（童月娟）的？

白：對。

《一代妖姬》讓白光有了妖姬的外號，其實她本人與
銀幕形象完全不同。

焦：您《為誰辛苦》是演大鼓，一炮兒紅了嗎？

白：《為誰辛苦》後來沒上片，所以第一個上的是《桃李爭春》。我拍《桃李爭春》時，已經不太害怕
了，因為已經在攝影廠混了一、兩個月了。片廠是個陌生的地方，而且我以前也沒經驗，很怕呀，拍戲的時候
很緊張，所以第一部的成績絕對不會那麼好；等到拍《桃李爭春》時，我已經熟悉環境了。而且運氣很好，
《桃李爭春》由張先生（張善琨）安排製片怎麼做呀，一上映就紅了。

焦：導演是李萍倩？

白：對，《一代妖姬》也是他導的，我跟他有緣。每一次他導的片子，我並沒有覺得什麼不好，總是最好
的。但很奇怪，直到《蕩婦心》才吐氣揚眉，那個戲很好，是最好的，在香港拍的。

焦：《蕩婦心》是改編的？

白：是Tolstoy（托爾斯泰）的小說《復活》改編的。

焦：有哪一個是《神女》改的？《血染海棠紅》？

白：不是，《血染海棠紅》是一個法國民間故事呀，把它整
理一下改的。

焦：您和李萍倩合作也很好？

白：一直很好呀，他的東西出來一直是最紅、最賣座的。

焦：這麼多合作過的導演，您覺得岳楓最好？

白：因為他從小扛機器出身，他從十幾歲就在攝影廠裡扛照
相機，所以鏡頭他很會用，他很會用鏡頭，好比你們寫文章的妙
筆生花，他可以用這個機器把所有的氣氛拍出來。

焦：哪個導演和演員的關係比較好呢？哪個導演會指導演員，會跟演員入戲？

白：我想岳楓也是比較好的。

焦：還是以前比較不講究這些？

白：不不不，不可以不講究，導演要教的，還是岳楓比較會做，他教了很多人，帶出了很多人，尤其後來他拍小演員的戲、兒童戲拍了很多。小演員好多都是他訓導出來，有好多，我名字記不住了，都紅了，像沈殿霞什麼，以前都是給他拍戲的，還是小孩的時候。那時候我已經不拍了、退休了。岳老最近在做什麼我也不知道。

焦：上次他們說他每天在喝咖啡，在香港。

白：喔，是嗎？和從前的老朋友？寫小說的、寫歌詞的、寫音樂的，對，陳蝶衣嘛。陳蝶衣身體還算很好，都九十歲有多。

焦：您覺得陶秦怎麼樣？

白：陶秦他為什麼資料比較多呢？因為他年輕的時候給外國電影公司做，外國影片到中國來要配音、或是上字幕、或是寫說明書，他大概英文程度好。他的出身跟我們不同，我是學生、話劇團的，岳老是扛機器，十四、十五歲就在攝影廠裡。陶秦是翻譯外國片的，所以他資料比較多，他可以編劇本什麼的，我對他的事情不是太了解。

焦：我現在問您一個比較尷尬的問題，因為在那個時代，他們是上海人，和日本人關係比較密切，您又留學日本，中國又和日本戰爭，又比方說您又跟川島芳子很熟，這對於演員會不會產生一些身分上的問題？

白：沒有，大家不知道，大家以為我是北京唱大鼓的。他說，這個白光是北京唱大鼓的，她從前在天津唱大鼓，我說，是呀！是呀！（笑）

焦：您是故意不解釋清楚？還是怎樣？

白：因為不要解釋嘛，後來大家熟了，當然就知道這是北平話劇團出身的，她是學什麼什麼。剛一到，忽然間來了一個人，忽然間就紅了，他們就不知道，以為我是唱大鼓的、京戲的，因為很多演員都是從小在演藝界裡薰陶出來。像我當學生就出來做演員的不多，很少，雖然也是有，但很少很少。可是我從來不強調這些，我最近才比較強調一點，因為我想年紀大了，讓大家知道我到底是怎麼回事。

大家都不知道我是真正的學班出身，不是科班；科班嘛，是指專業科班出身。我是學班，科班更苦了。像童姊她們科班，她們從六、七歲就開始，每天五點鐘起來練功的，很苦的，現在有些很紅的，像演《末代皇帝》的John Lone（尊龍），他是我們朋友粉菊花的徒弟，是粉菊花科班裡出來的。粉菊花師父好可憐喲，帶了一大堆小孩，四、五歲，五、六歲，七、八歲，一個一個的教，半夜裡爬起來要給他們蓋被；又要看他們撒尿、別尿床呀什麼的，不過老太太喜歡呀。老太太小腳，有名的刀馬旦，唱、打都是一把罩。現在老了，還好有個兒子，滿孝順的。我以為她回上海了呢，（有人回應，在香港）在香港，那很好。前些年，她生日什麼的，有朋友通知我，我就去湊熱鬧。John Lone對她也很好，她徒弟還好多，好多學生。老太太很可憐、又好。

焦：您怎麼會認識川島芳子？

白：就是我在東京讀書的時候。

焦：感情一直都很好。

白：嗯，她的中國朋友來，就跟我說：「她想認識妳，請妳吃飯。」我還小嘛，好講話，我說：「好，沒問題。」

焦：以後中國發生戰爭，川島在中國整個歷史上也很⋯⋯

白：很重要，應該有一個地位的。

焦：對，而且有很多的爭議性，對吧？

白：對，很多爭議性。

焦：像您處在歷史這樣一個時代的人，自己現在的感覺是什麼？

白：我是覺得應該有個記錄，把真實的事情記出來，不要老是編得亂七八糟，都不像樣。你像《末代皇帝》它戲劇這麼好，但它也把她的角色演繹得不對的，演繹她是同性戀什麼的，她絕對不是同性戀，絕對沒有。

焦：您覺得她所處的中日的關係呢？

白：她很可憐，她是滿洲人，算是滿洲人，日本人就利用她建立滿洲，讓她去蒐集所有的情報。日本軍打滿洲、打華北，情報都是她做的。她是真的做情報的。可憐呀！不做也不行，不做命都沒有了。

焦：所以您看她是個悲劇性的人物？

白：生下來就是了！不過她也想得開，她自己喜歡玩，她喜歡唱京戲，她京戲唱得很好喲，她喜歡武生、小生呀！喜歡和我們來往，就是因為我們唱歌，她就快樂。

焦：戰後您有沒有受到為日本拍片的困擾？

白：沒有，我們沒有什麼。只有她，她受困擾，因為她是中國人，可是她是給日本軍務做情報的，只有她很辛苦。

焦：當時拍片還是有地方派系？

白：也不是地方派系，自然的，比方說，導演是上海人，他自然就想用他的上海演員，就不會想到要用一個北方演員。

焦：白姊，您是北方人，您是滿洲來的，對嗎？

白：嗯，我原籍、祖上滿洲人。

焦：然後您又到日本讀書、在上海拍片、又到香港拍片，後來又在日本經營事業，現在又住吉隆坡，您一生到過這麼多地方，您最認同，在文化、心情上，您比較認同哪一個地方？

白：（停約兩秒）唉，當然還是最喜歡自己的家鄉嘍。

焦：所以您文化上最認同的還是北平。

白：因為到底是故鄉嘛，這是根的問題，是不是？不過，對於我，全世界都一樣。我為什麼心胸很開，就是我眼睛看得很多，我全世界跑，歐洲、美洲，只有俄羅斯還沒去，到現在還沒有去。

焦：您喜歡這樣的生活嗎？

白：我喜歡。我喜歡到我沒有去過的地方，學點東西，了解一下。會明白原來他們是這樣的，也是一種學問。其實學來也沒有用，只不過是一種好奇、一種求知慾。我很多地方都很熟，大致情況我都很了解。

焦：在中國電影史上所看到的女演員角色，幾乎很少像您這樣白成一個典型、風格的？

白：他們好多就是比較侷限，也可能說是好，在一定的小圈子裡過日子，可能也沒有野心、可能也沒有機會。像我整天全世界跑，所以看事情的方法不一樣，而且我又學點佛學，那麼就明白了。

焦：銀幕上呈現的形象跟……

白：跟我沒關係。

焦：自己本人和銀幕上是兩種人？

白：銀幕就是我演繹那個東西、那個角色，唱歌也是，我就只是在唱那個歌，不是我，那個歌就是那個歌。

焦：您怎麼找出來這種特殊的形象或腔調去繹？

白：自己思考，我拿學到的那些基礎、知識來看這個東西應該怎樣做最好，可能另外的演繹方法還比我做

得更好，但是我的水準可能沒有到那個程度。

焦：在那個時代，我們覺得您很成熟、世故。

白：因為經歷得太多。

焦：您有沒有在演繹上受到像Marlene Dietrich（瑪琳‧黛德麗）的影響？

白：有呀，不是一個，很多呀。

焦：還有誰？

白：很多演員Bette Davis（貝蒂‧戴維斯），我崇拜戴維斯。

焦：可是再早以前，應該是黛德麗。

白：她有她特殊的，我也喜歡Marilyn Monroe（瑪麗蓮‧夢露）。

焦：您銀幕唱歌形象會不會比較跟這類的……

白：可能，我自己不知道，可能我的觀眾、聽眾覺得，因為他們喜歡我，覺得我是另外自成一格。好像夢露，我喜歡夢露，因為我找不到一個比她可以更吸引我的，那個樣子。除了她的長相、她的演繹方法、她的一切，我找不到一個比她可以更吸引我的人，所以我就喜歡她。

焦：您覺得像您這種形象、唱歌的風格，我覺得編劇和導演是創作不出來的，在這方面是不是您在拍戲途中有主動提供這樣一個演繹方法給編導。

白：是的、有的。我的導演呀、同事呀，都很能接受。

焦：觀眾也是因為這個原因……

白：也能接受。

焦：對於這麼久以來，變成一個中國流行文化中cultist（邪典人物）的形象，因為到現在為止，我們看學術

界、文化界，還有這麼多人都非常著迷於您特殊的典型。

白：就好像我喜歡夢露呀。

焦：在中國文化上這是一個異數。

白：也不是異數，說不出來，沒那麼簡單。

焦：因為中國電影史一直在分一些左派、右派啦，進步的語言、不進步的語言，大部分的演員比較少有內部的形象滲透出來。

焦：或是基本上比較用演員去將就劇情，代表中國的某種人物，比如說哪一種父母、或是哪一種農民什麼的。

白：這些大概都是個性比較溫和一點的，沒有那種獨特的性格。

焦：對，這是您最特殊的。您覺得從一開始像《為誰辛苦為誰忙》時代一路過來，是什麼時候有這麼大的一個轉捩點？

白：沒有太多自己的風格帶進去。

白：沒有，我從學生話劇團就開始已經是了，我很小的時候已經是了。

焦：就是從十三、十四歲的時候開始？

白：是，所以陳綿博士認為我是可造之材，他說「妳有潛力，妳有能力」。

焦：您那時候演繹的角色像哪些？

白：我那時候第一個上舞台演的是小東西，那個曹禺先生寫的《日出》，所以後來我的朋友聽說我演過《日出》，都以為我是演陳白露。因為我後來成熟、大人了嘛，我說「錯了、錯了，我演小東西」。

焦：可見那時話劇時代，您已顯現出某種獨特的個性。

白：獨特的個性、能力，所以老師要我不要放棄，要我努力做。我學音樂的時候我沒那麼大的能力堅持，我的老師說我的聲帶是特別好的，因為音域特別寬，高音、低音。「妳要好好唱，一定是一個好的 prima donna（首席女歌手）」我說，唱不動，太累了。

焦：以歌唱和演員來講，您覺得自己偏向？

白：演員。我的性格比較像演員，但是到現在大家都是喜歡我的唱歌。

焦：您唱歌變成很重要的文化形象，會一直存在。

白：對，唱歌，奇怪吧。其實我的中心點是演戲。

焦：您會不會覺得自己已經變成一個文化的代表性，將來在歷史上……

白：流行歌曲啦，一段時期。我自己認為我演戲的能力比唱歌的能力高，可是沒太多機會發揮，演得少、不夠多。

焦：哪一個電影您覺得喜歡、滿意？

白：我喜歡《蕩婦心》。有時為什麼唱歌比較容易呢？因為唱歌比較單純，只要作詞作曲好、音樂對、編曲好了，你要錄音的時候你比較有自主權。演戲就不同，演戲時你不能完全自己自主的，那要導演同意、攝影師又要怎樣啦、編劇又要怎樣、背景又要怎樣，很多牽制。唱歌就比較容易發揮自己的，我喜歡怎樣唱、就怎樣。演戲有

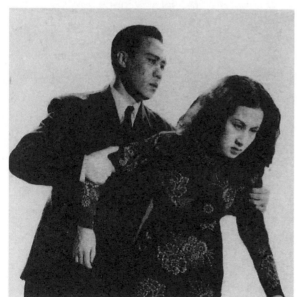

白光《蕩婦心》。

時候某個鏡頭我喜歡這樣演，可能說這樣演出不好呀，只好另外用普通的方法做。

焦：有沒有什麼角色很懊惱一直沒有演到的？莎士比亞什麼的？

白：那倒沒有。因為古典的東西我不夠資格。我覺得遺憾就是我不能唱大歌劇，唱不動。我很想唱《蝴蝶夫人》。

焦：在那時就想唱。

白：就想唱，一直，現在也想唱，沒有辦法，沒資格嘛，不可能。唱opera比演京戲更難，演京戲也比演電影更難，又要功夫又要唱。Opera很難，普通人唱不了。

左桂芳（以下簡稱左）：請問白姊，您演過這麼多片子，像《諜海雄風》、《亂世女性》還有《六二六間諜網》好像都是諜報片、間諜片？

白：那時候間諜片流行嘛，那就拍啦，比較賣座，還是為了生意演。

焦：您會不會覺得您反派的角色滿多的？

白：好多人喜歡我反派角色。實際上，演反派角色比演正派容易，因為演反派你可以大發揮、大動作，正派你不能那樣做。可是看你的性格，有的演員你給他演反派根本不可能，他很拘謹的，根本不可能演出來。所以有的演員像周曼華，她就認為演反派難呀，因為她是正派、四四方方那樣。

焦：她也演過反派。

白：也演過反派。

焦：對，在武俠片裡演女魔頭，很恐怖的。

白：是嗎？我都沒有看過。她比較喜歡演正派。

焦：因為您長期建立的典型，在社會上會不會得到困擾？

白：有。好多人也不知道，很迷亂。有的人特別有用意的，他要中傷妳，就利用妳的外型造謠言、胡說八道。

焦：您會不舒服嗎？

白：當然有點不舒服，可是我不會被這些打擊到，我不會。我知道他怎麼回事嘛，他惡意中傷，不是無意的，是有計畫的，妳假如為了這個很不快樂、或怎樣，妳不是更吃虧？是不是？他已經有計畫地說這些莫名其妙、難聽的話來打擊妳，妳已經受傷了，妳受傷很大，可是假如讓這些東西打擊妳自己，不是更吃虧？

焦：妳看這麼複雜的環境、中國這麼多女星撐不下去，一個個都去了。

白：像阮玲玉呀！人言可畏、人言可畏，我不覺得什麼可畏不可畏，因為我知道怎麼回事嘛。

焦：您個性比較獨立。

白：獨立第一點，第二，我知道的多。

焦：您如何知道這麼多？

白：也是機遇嘛。聽聽，這個這個，那個那個。

焦：所以是交遊廣闊的關係？

白：還有學習的注意力，對事情的了解力。所以很糟糕的事，我都不是太難過，因為我知道怎麼回事，假如我太難過，我就吃虧上當了。我因為這些東西有時給我事業很大的打擊，比方說，我有的一個事業怎樣，有人想，就造這些謠言，而且真的可以達到目的，我就吃大虧了，只好眼巴巴，算了。因為這種情況妳也不能去鬥的，妳鬥，只有自己吃虧。我就是想「無所謂」，反正事情生不帶來、死不帶去。公司，我有能力做好，你們要，好，拿去，無所謂，我有機會我再做，我沒有機會就糊里糊塗算了。人生就是這樣，盡所有力量把它做好。還有的時候我就想，我做好的，你們要，那也好嘛。你們要，很快樂，那就算了。

焦：像您的演藝生涯有沒有什麼排名？演員有很多複雜的困擾、謠言？

白：有。

焦：您的處理方法呢？

白：我不做了。給你嘛，算了，是不是？你喜歡，拿去，我去玩好了，我遊山玩水、吃大餅油條好了。你不看得開不行的。

焦：開心跟玩對您滿重要的？

白：對我很重要。因為你碰到很大的挫折，你不開心，不去玩，怎麼辦？頂不住嘛。童月娟女士也很厲害，她不吭聲地做，她受的打擊很大。

焦：她很豁達的。

白：是呀，她吞呀。她也不在乎，她也吞，吞下來再做，她不停地做，我是有時候，算啦，我不做了，我去玩啦，一玩就是一年、兩年、三年都說不定的。

焦：所以您的事業是有這樣的階段？

白：所以我的事業不能連續，要不然我的事業應該比現在好得多。我就是碰到這些東西，我心裡想，扔掉算了。一扔掉就幾年時間過去。無所謂，去玩玩，休息休息。最主要是對得起自己和良心。一個人生活在這世界上，什麼叫高等動物？高等動物就應該有多一點智慧，不能像一隻小狗，為了一根骨頭，打死打活嘛。我的命也好，例如我是小狗，也很可憐，骨頭來了，他要拿，給你拿去。等會那裡又有一塊骨頭，他要，給他，那自己怎麼辦？不怕的，時候到就會碰到一個很好的，他們沒有看見的，我就享受。

焦：可不可以問一下您的感情生活，也是很多的。

白：感情生活也很波折，不過我看得開，不是站在自己這一方面想，站在對方想，站在另外的方面想，沒

有關係、沒有辦法，算了，現在年紀大了，比較宿命論，就想，唉呀，命裡註定嘛。

焦：年輕的時候呢？

白：年輕的時候比較痛苦一點。難受當然難受，但是自己要勸自己。這個東西妳必須要放棄、只能放棄，因為大環境是這樣。

焦：您年輕的時候感情很豐富？常常談戀愛？

白：嗯，感情很豐富、理智也很強。因為我不但是戀愛方面有打擊，我女朋友方面也有很大打擊。我有時候和女朋友有很大的感情聯繫，而且我對她很好，等到她需要的東西都拿到了以後，她已經比較成功了，她就笑我，笑我傻瓜，那就等於有被玩弄的感覺，不過我也無所謂。

焦：感情上受到傷害？

白：我說，妳認為我傻瓜，我不是傻瓜，因為我那時候決定幫助妳，我願意給妳的。妳要是認為妳本事大、騙了我，那就算妳本事大，也無所謂。不是一次，幾次三番，我都無所謂。可能我命裡註定，可能我前輩子欠她的。

焦：您的豁達、開朗在中國影壇是十分特別的，大家非常講究人情呀……

白：因為妳不是這樣的話，生活很難嘛。要不然妳就完全孤立，可是人生在世，不能完全孤立，總歸要有朋友的嘛。

焦：您看過李翰祥寫您嗎？

白：我有時候看、有時候不看。他了解我一點，不是很多。

焦：您覺得他有沒有誇大？

白：他沒有誇大，他有他的看法，他用他的觀點來了解事情，那我內心的東西他不一定了解。比方我做

三十大壽那年，他就覺得很奇怪，哪有女人做三十大壽的，讓人家知道年歲大了。我說，無所謂。我要做三十大壽就做，那年，就請他嘛，一起玩呀、吃晚飯呀，吃完晚飯，忽然間大家喝醉了，Party本來預備還要有點節目，也沒了。然後大家回家，我就在那兒大哭。我大哭，他認為我哭是因為有幾個要好的朋友沒有來，像岳楓啦什麼的，都沒有來。其實不是，岳楓沒有來，我也曉得；為什麼他不來，我也曉得，我統統清楚極了。我哭的原因很複雜、很複雜，就是從一九五○年那年哭到⋯⋯那個哭就是一九五○年哭到⋯⋯現在。妳大概也不明白我在說什麼？

焦：我猜，是這麼多年來，在一個晚上發洩您的感受是嗎？

白：就是說在那個時候我看到很多、很多東西，不是我願意看到的，以後我也看到會發生很多、很多事情，不是我願意看到。可是我無能為力，我沒有能力挽救，也沒有能力阻止。哭一頓，算了。

焦：那以後還有再哭過嗎？

白：沒有，哭了以後，我後來就沒拍戲了。

焦：三十歲那年就退休啦？開完那個大壽就⋯⋯

白：沒錯。李翰祥說我為什麼哭呢，說是我最好的朋友沒有來，他只能知道表面，他怎麼能知道我內心的事？第一點。第二點，他能不能看到我看到的東西呢？這是最主要的。

焦：您現在可不可以很明確地跟我們說，您真正地退出影壇的原因是什麼？可不可以問？

白：就是跟哭的一樣原因嘛！

焦：不能說？

白：不是說，是都發生了嘛。其實沒發生以前，那些東西我都看到了。那些東西是我不要的，是我不希望它發生的，可是，都發生了。而且我無能為力的。所以那時候大家都回去嘛，我沒有回去，他們以為我不愛

焦：您這樣講，我想是跟國家、局勢是有關的？

白：國家。就是為那個哭，不是為了朋友沒來，我五〇年哭，就是為後來發生那些事哭，我那時候已經看到，所以有時候滿佩服我自己的，現在不行，現在老了。

左：那個時候可以說是您事業最巔峰的時候、最紅的時候，您就拋掉一切到日本去了，也沒有什麼留戀？

白：沒有。因為那時候我真的想做的事也達不到目的。我不希望那麼亂，哪裡可能？就那麼亂，你有什麼辦法？我好多朋友都回去，我叫他們慢慢的、靜一靜。太亂了，靜一靜。他們說，妳不愛國。我說，我愛國，我最愛國的。我不是自私的人，我說，這麼亂，很難對付。我好多朋友都去了。就在那時候我看到後來的事，所以我不要做了，我就大哭一場。可是我沒看清楚我自己的事，我看到社會的事、國家的事，我沒看見我自己的事，哈哈。

白毛追我追了五、六年才嫁給他，好不容易答應嫁給他，然後他天天就這樣問：「妳為什麼要嫁給我？妳為什麼要嫁給我？妳也不愛我！」唉呀！煩死啦！我後來被他煩得沒辦法，就把他扔掉了。結果還是要回來拍戲，還唱歌、拍戲，還是做這個。本來不必做的，所以我在東京開了餐館、夜總會，不預備做這行了。大概也是命裡註定是幹這行的。後來也是一直做，唱歌呀、拍戲，沒有什麼機會做別的事。做過幾個事業，也給合夥人拿走了。事業做成功了……

焦：不擅於也沒有計較那些金錢……

白：擅於也沒有辦法，有時候是大環境變成這樣，我也……

焦：無能為力？

白：我也無能爲力？啊！我可以做，有能爲力，不過那些事我不要做，那麼只好犧牲自己啦。因爲我常想，錢財的事，有一半是命運、有一半是常常要想得開，生不帶來、死不帶去。我又不是一個虛榮的人、我又不是一個奢華的人，我是一個很普通的人。像我們這普通生活衣食住行所需有限，除非你要奢華，或者你要擺架子，那又不同。我的朋友不了解我，他不願意，他要擺架子，他願意把我那分也拿去擺架子，我只好給他。所以到後來有好多人不知道我怎麼回事，有好多傳言說，又老啦、又窮啦，你也聽說過是嗎？

焦：嗯，我是聽您講過。

白：香港有好多人說我，我心裡不開心，可是我想想也算了，他們中傷我，有意的，反正我也不是。我老了，每個人都要老、要窮，我從來也沒大闊過、也沒窮過，我的生活水平一向都差不多這樣，因爲我不喜歡消費高的生活、奢華的生活，因爲每次我消費高，或做奢華的事的時候，我就想到，打仗的時候怎麼樣、那些人怎麼樣，我就不能做。妳懂我意思嗎？

焦：我懂，也很感動。

白：妳讓我現在消費，我也做不了，我一做就想，唉呀，人家……我做不出來。鄉下那麼苦。所以我吃東西都不是亂吃、亂扔呀，不要的。因爲我就想，打仗的時候多少人餓死在馬路邊，我怎麼可以這樣？就是說，別人那樣我無能爲力，我最起碼，我不要這樣。

左：惜福的人。

白：人家說是惜福，廣東人說的惜福，我以前也不懂，有好多廣東朋友跟我講，「妳惜福呀、妳惜福呀。」後來我才懂，這樣的人生觀就是惜福。我是一種良知的感覺，我老是覺得人類也不應該這樣，什麼作威作福，有好多人那麼辛苦，你都不顧的。假如我沒有能力替他們做，起碼我自己不要做跟他們相反的、更增加

那個不良現象的事，我不要做。

焦：我今天聽到這裡滿驚嚇，因為您跟我想像的，或是媒體所報導的幾乎是完全兩個人。

白：不一樣。我不太說的。人生對我最重要的就是真理和良心。我尊重所有的人，我不管他怎樣，有時候他們的身分不好，那我也原諒，可能他們環境不好、可能他們沒有機會受到良好教育，我都原諒，我不會看不起人的。我尊重所有的人，我不會不尊重人的。可是很多人不尊重我的，我也不在乎。我就說「你不懂嘛！」實在不行，我常常在講「拿著大鑽石當玻璃呀！」就算嘛！就是呀，好多時候我會遭遇到這種情況，人家講話很難聽的，那我只好說，「啊！有眼無珠。」拿了鑽石當玻璃，算了，你有眼無珠嘛，就這樣，也就過去了，就不再難過。常常有，以前常常有。

焦：所以媒體我們看到的報導是不實的。

白：好多不實的，有的是惡意中傷。惡意中傷的原因是什麼，就是他想取得我努力的成績，想佔有我應享有的利益。沒辦法。

左：您離開香港到日本去從商的那段時間，香港很多電影公司爭取您回去拍片，後來您是隔了幾年回去，自己組了國光影業，您那時是想要東山再起、鴻圖大展一番？

白：那時候好多人叫我回來、回來，我很傷心，妳知道，大哭一場，傷心我就不想做了，到後來他們不停的纏擾、纏擾，我就想，既然你們願意我回來再做，我要是決心回來再做，我就要犧牲我這邊的婚姻生活、家庭、在東京的事業，我都要扔掉，再重新投入電影事業就要用多一點我的才能、做多一點事，所以我預備要製片、什麼都自己做。

焦：您從事過導演、編劇、製片，什麼都做，會不會很吃力？

白：很吃力。個人的體力、腦力都頂不住，所以我做了三、四年就不做，我自己投降。像童姊（童月娟）

是製片，她編、導、演都交給專門的人做，我又編、又導、又演，沒分配好。還有經濟上的原因，做了半天什麼都沒留下，都給搞發行的拿去。

焦：您覺得您在編導上是有發展的？

白：對，但我後來不做了。第一，太累；第二，做那麼多結果什麼都沒有，連生活的補貼都沒。都被發行商、戲院端拿走，娛樂事業大部分抓在他們手裡，中外皆然。我就退休了，退休得比較早，電影一直沒做，有時就出來唱唱歌而已，演唱就沒有那麼複雜。

焦：現在有看電影嗎？

白：有，好片子會看。我比較喜歡看戲劇性強的東西。那些打鬥的沒什麼意思，不過也會看，像《末代皇帝》這樣的我就比較喜歡，因為它有戲劇性。

焦：中國這麼多演員，有沒有您比較欣賞的？

白：有好多。我喜歡石揮，演繹能力很高，我們合演過《人盡可夫》，是娛樂性的。他也是在動亂中去世的。

焦：您覺得韓非怎樣？

白：韓非不錯，有他的戲路，定型的、差不多一個形象，人也很好。石揮比較會變，什麼型都可以把握。

焦：黃河呢？

白：好好先生一個。

焦：戲呢？

白：哦⋯⋯嚇死人。完全不會演，要我教他。他個性就是四方的，開展不來。

左：您民國四十幾年在日本時，申學庸也在那裡，你們合作演出一齣歌劇《戀歌》，以台灣的農村為背景

是嗎？

白：是她（申學庸）搞的。

左：是您當導演？

白：她找我幫她，看看舞台怎樣走、背景啦、燈光。這是她的，她找我幫她，因為我舞台經驗比她多，而她是學聲樂的。

左：表演方式是用日語發音？

白：過得去，就是普通的對話。她在日本學的那些都是歐洲的東西，歐洲東西來到日本就寫成日本味道。無所謂啦，她很努力做。劇本不是我編的。

焦：跟日本人池部良演的《戀之蘭燈》（恋の蘭燈）呢？

白：那是東寶的人，大家一起合作，也是川喜多的關係，在他手下的一個製片人，他願意讓我幫他做，但我要求對劇本要有更改的權力，因為我一定要保護我們中國的面子，不能有一點侮辱中國人。另外我要求，除了日本國內是他們的，日本以外所有地方的放映權是我的。他們都答應了。那時一九五一、一九五二年情況不太好，我不願意把日本的東西拿來在我們這邊放了，讓人家更誤會。我那時在東京，他們覺得我可以用，但我卻懶得自己做，他們哄著我、騙著我去弄，拍了兩部戲，成績很好，我看過一遍。

焦：東寶還有這個版本嗎？

白：有，人家保持很好，有地方保存的，我們沒地方保存，擱在家裡，都爛了。童姊她命好，那兩、三百部放到法國，不然都爛了。國光影業拍的兩部戲都爛了、花很多錢付諸東流，算了。

左：您拍的最後一部戲是《多情恨》？

白：《多情恨》不行啦，王龍弄得亂七八糟。男主角是韓國人。王龍以前也是製片，不能控制他的工作人

員，片子拍得不好，因爲攝影師是韓國來的，也是拍得不好，就在華達片廠沖印。剪接的人也不好，因爲有的

鏡頭應分兩段、三段才活嘛。我花兩個禮拜時間完全重新剪過，每天早上去，做到晚上六、七點。但那剪接的

人很壞、很下流，他認爲我妨害他的專業，結果把好多片子扔掉，接不起來，然後說：「這都是白光做的。」

你傷害我沒關係，但你把片子毀掉，所以那個片子一塌糊塗。

焦：他是哪裡人？

白：上海人。他沒有一點知識，因爲有知識的人不會做這樣的事。

左：這部戲是中韓合作？

白：中韓合作，是韓國拿錢出來。導演也是韓國人。

左：是不是語言差異溝通不好？

白：沒有。是水準低。導演、編劇、攝影師的水準都不佳，我就拚命幫，結果就碰到這個魔鬼。華達片廠

的洗印間是中國人的，王龍交給他。那時電影鏡頭少，但也要一千個鏡頭，現在新的、打鬥的要五千，因爲要

這樣才有力量表現出來，節奏才對。

左：不過那個片子的歌〈往事如煙〉好聽。

焦：請您比較上海、香港、日本、台灣這四個您都拍過電影的環境？它們當時的差別在哪？

白：說起來就是日本好，一切都有基礎，而且絕對不敢亂來，誰的職責、地位很清楚。

焦：最差的呢？

白：就是我們香港那幫寶貝。要嘛就偷，你的片子拍完、還沒上，那裡已經演完了。他偷了、把拷貝給賣

了。有時你還沒剪接完、他已經剪了、印了，就賣了，賣到你顧不到的地方。越南呀、印尼呀都演了，我說，

我沒賣啊，我問童月娟，她說「我管不住」。她是小成本、小製作，不要捅大婁子，計畫香港、台灣這幾個小

市場，南洋她都不敢期望過多，外國爲什麼沒有，我想因爲他的組織嚴密、控制力强，每個人不敢扯爛污，因爲你扯爛污，下次沒有工作了。我們獨立製片拍三個、五個，他不知道下一次你還拍不拍，他會認爲，拿走了你也不知道。到後來連邵氏都是這樣，片還沒演，星馬已經上了。這還不是是剪接室裡做的，裡面有一百個工作人員，你能去找誰？TVB的劇在星馬也是被翻版，後來他們有他們的後台，組織起來，現在沒人敢犯了。

犯了不只罰錢、還要坐牢。

焦：您在華影時期拍過多少部電影？

白：我算不出。

左：《戀之火》是不是您的片子？爲什麼有的寫《天涯芳草》？

白：是我的，可能有些地方改名字。有的時候他們偷，這方法很靈，他偷但不要你的片頭，另外起一個名字、拍一個片頭裝上去，你抓都沒辦法抓。因爲你是《戀之火》，我是《天涯芳草》不關你的事。可能他們改了名字偷演，不知道。

左：您很少有純古裝戲，但《蝴蝶夢》是。

白：很少古裝，我拍了《蝴蝶夢》但沒看過，是在上海拍的，那個戲還趕趕到，要飛機等我，因爲香港的長城公司等著我拍戲。民國三十七年，我很可憐，沒睡覺，夜裡趕通宵趕完，那邊戲已經開了，軋戲嘛。

焦：《蕩婦心》具有社會思想、平等觀念，是不是因此才特別喜歡？

白：有一點，但最主要是因合作的人水準都差不多，比方說，編戲我們一起編、攝影是中國最好的攝影師董克毅、陳歌辛做的音樂、岳楓當導演，都是水準好的，所以我喜歡。對我來說，這個戲是提我的，但有的是把我拉下去。

左：聽說美國有片商想找妳拍《西太后》？

白：很久以前呀，有，沒成功。成功也好，沒成功也罷。一九四五年打完仗，黃宗霑（華裔美藉名攝影師）他來上海找我，他想拍《駱駝祥子》，我說：「我演虎妞。」他說：「不好，妳年紀太輕、太漂亮，妳幫我搞製片，我要找一個虎妞一樣的虎妞。」後來我有幫一點，結果就解散了，也沒拍成。很遺憾，這是命裡註定，算了。

焦：現在如果有人請妳出來演戲，還會演嗎？

白：現在要看什麼劇本，我年紀這麼大了，劇本很難寫，我只能演老年的。演西太后只能演八國聯軍之後，演她最混蛋的時候。她不可能把中國領導好，袁世凱這些北洋軍閥也是，因為他根本沒有世界觀、世界知識。

北洋軍閥那邊好多大人物的兒子都是我的朋友，一塊兒玩、跳舞、吃飯。少帥（張學良）我不熟，少帥的幾個弟弟我就熟，因為少帥後來出事（西安事變），老先生（蔣中正）一直扣住他。我和他弟弟老二、老五有來往，老五是飛機師，給白毛（白光的前夫）做副機師。他也可憐，是犧牲，他和蔣總統生氣，其實蔣先生也是無能為力，東北滿洲國那些背後早就講好，講好日本人拿就讓給日本人去搞滿洲國。所以少帥那些人都做了共產黨。

左：您先拍《血染海棠紅》，隔幾年李麗華又拍《海棠紅》，電影故事雷同，但片名不同；您拍《一代妖姬》，她又拍《元元紅》，又是同一個故事；那時傳說妳們二位有點「較勁」，您個人看法怎樣？

白：沒有。我歸我，她歸她，我拉不起來她，我也不須要她拉我。我們兩人完全不一樣的，演繹方式什麼都不一樣。可能她把我當目標就想「我要和妳比一比」。也沒什麼好比，我們從來都沒想要和她比，因為她是她。什麼《小鳳仙》她也演得滿好的。我演《小鳳仙》、《楊乃武與小白菜》啦，可能我有我一套，劇本來了才能決定。她演得好，我不會想說要演一個和她比，從來沒想過。我們從小在一塊兒，日本時代她就跟

後頭，因爲她膽小，周曼華、她都不敢出聲。她說我大傻瓜，其實也不是，我膽子大，出事我來應付我不怕，她們都躲在後面，所以她們覺得我大傻瓜。那時常在一起，日子過得很快樂，都年輕，才十八、十九、二十歲，她也沒想和我比，到後來不知怎麼，中了什麼邪門，老要跟我比，妳比什麼呀。她也滿好的，有她的家庭、生活、教育背景，和我完全不同。我當她大家同事，妳不能要求妳同事跟妳一樣嘛。不知怎樣，也許中間有人挑撥是非，我不理，自己去玩。什麼西湖、三潭映月、我都熟極了，如果不拍戲，有十天、八天的空檔，我就走了，上杭州、蘇州，吃吃喝喝，非常快樂。沒事在蘇堤、白堤大唱，愛唱什麼、唱什麼。那邊很美。童月娟女士她是杭州人。

左：白姊聽起來年輕時事業心不是很強？

白：妳聽我告訴妳這些事妳就曉得了。

左：我們覺得多半的男性、90%是您的歌迷、影迷？有沒有女性因此對您有所攻擊？

白：說真的，我的迷好像都是女的，女的多。我想男性怕我的，都不太能接受。年輕的就可以，可我現在是阿嬤了嘛。我可以和他們嘰嘰喳喳，但他們不接受，因爲嘰嘰喳喳是他們十幾、二十幾的權利，一定講這個老太婆神經病。

焦：很多人真的是迷戀您銀幕或歌曲中投射出的形象，但我們是今天才知道您是另一個人。

白：我常跟別人講，你們看的形象是那個，你就enjoy yourself, that's not me that's my work. You enjoy my work（自己）享受，那不是我，那是我的作品，你享受的是我的作品），我很感謝。我是我，你不知道。比方說我三十歲大哭，沒什麼人知道，到今天我也沒怎麼說，說了也很少有人能知道。因爲你三十歲不可能看到四十歲的事，可是我看到了，所以我哭，不是爲我個人，也不是爲朋友。

爲什麼三十歲時我能懂那麼多，我也不知道，一半大概是老天給我的，另一半可能是我學的東西多、想得

多，很用心在學，不只在藝術方面，還有社會方面。三十歲的時候就看到三十歲以後的歲月是什麼樣子，那些

不是我要的，絕對不希望有的，可是我無能為力叫它不發生。妳說是不是會大哭，哭得好傷心、好大聲，我嚇

死了。我有朋友拍張照片，整個照片一張大嘴巴，氣得我要死。

到今天李翰祥也不知道，他那時做美術的。他給我畫過一張畫送我，很美的，到今天我還保存著，就是

《一代妖姬》裡的裝扮。他還送了好多東西給我，他們幾個湊了好多錢，買那種好貴的、外國人做的鱷魚的皮

包，我沒興趣的。我最喜歡的還是他那張畫，所以今天那張畫還在。其他東西在哪？天知道，有些扔了、掉

了，有些朋友拿去，我對這些物質的東西不太注意。我喜歡這個大皮包，就拿，拿到壞了再換一個。為了今天

拍照，我換這個那個，煩死了。

焦：您「白光」的藝名真的是那麼來的？

白：真的。唸小學時看電影，什麼蝴蝶、阮玲玉、高占非、黎莉莉呀，就想我將來要是拍電影也好、要想

個什麼名字？我說我叫白光，自己在戲園子裡想的。

問（不知是誰，男性）：魯迅有寫一篇文章叫〈白光〉？

白：那劇情不太好，就寫一個人幻想到後來失敗就死了，我不喜歡。還寫一個人幻想發達什麼，財迷呀？

我又不是財迷。我雖然希望把事業做好、經濟環境好一點、社會地位高一點、享受高一點，也是一點而已。平

常坐飛機我都坐economy（經濟艙），小小的，也無所謂，反正我睡覺。這次來economy座位沒有，結果我補錢

坐頭等艙，哇，座位好大，可以坐我兩個人，但也是睡覺。

左：您會唱平劇？

白：有的會一點，我好喜歡。

左：《一代妖姬》裡《樊江關》、《鮮牡丹》裡的〈虹霓關〉那段是您自己唱？

白：我自己唱。因為我有唱的底子。嚴俊的角色也是他自己唱，他也喜歡瞎唱。嚴俊的天資並不高，他就是拚命三郎，做什麼都拚命拚命，所以他很早就心臟病去世。我們那時拍戲，一天拍二十五個鏡頭已經很多，他可以拍四十個，多辛苦。

焦：林黛呢？

白：林黛太單純，沒有心機。

問（某香港女孩）：您說過想寫劇本？

白：我想先在法律上安排好，版權要能保有，不要等拍完戲，就沒了。

問（某香港女孩）：如果某個導演想拍您的故事？

白：那我要看看劇本，了解他能夠了解我多少？他用什麼理解力來做此事。我的工作形象和我的私人一定是分開的，不是連帶的。

問（某香港女孩）：那些對不起您的人，您會不會恨他們？

白：我不會恨他們，因為他們都沒有好下場，我覺得好難過。我的前夫白毛還算最好的，他現在還活著，住在洛杉磯迪士尼樂園附近，他娶了我們的德國女傭，現在很好、很有錢。那時好多人跟他說這個話、那個話，中傷我，他從一九四五年就認識我，這麼久了，應該了解我，我一九五一年嫁給他。那麼多年，你難道不認識我嗎？算了，我心裡也很難過，為他難過，他受的傷比我多，我

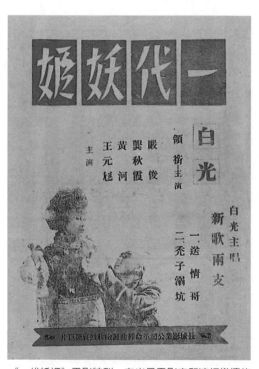

《一代妖姬》電影特刊，白光是電影史和流行樂壇的一代傳奇。

比較強，他受了傷一直不快樂，身體也不好，糖尿病到現在。

他有找人說想看我，但我去看他都嫌煩，他來看我，頂多我請他吃飯。我離開時，連家、連他統統扔了。

但我也不覺得一無所有，錢財是身外物，主要的還是自己。身體好、智慧多、學習多、朋友多、生活快樂最重要，物質普通就好，你不需要。

原載《電影欣賞》，二〇一一年六及九月

感謝葛力泰整理訪問

壞到骨子裡──《血染海棠紅》‧《蕩婦心》

拿《血染海棠紅》與同年的《蕩婦心》相比，前者對白光角色的處理就顯得誠實得多。《蕩婦心》勉強為白光的風塵行徑按上道德及社會正義等藉口，《血染海棠紅》則酣暢淋漓地經營白光「蛇蠍妖婦」（Femme Fatale）的銀幕假面。

這種蛇蠍妖婦的傳統在三、四〇年代蔚為風尚。從西方的瑪琳‧黛德麗、瓊‧克勞馥、貝蒂‧戴維斯、拉娜‧透納，到東方的白光、李香蘭，個個皆縱意恣肆的性感吸引力，周旋於男人的社會裡。權勢、金錢、享樂是她們的目標，而她們原始的本能──脅肩諂笑，長袖善舞，正是吸引男人上鉤的工具，她們永遠不怕撒謊、背叛、奸瑙作惡，因為道德、信義、忠誠，是在這個沉淪都會中最不適用的。

端看《血染海棠紅》中的幾場戲就充分說明白光的銀幕趣味。白光飾的老九是神偷飛賊海棠紅的妍頭。她出身北京八大胡同的窯子，好淫逸享樂。海棠紅勸她要存錢為下半輩子著想，她卻大吼大叫起來。海棠紅要打她，她潑辣地喊：「你打，你打，打死我和孩子算了！」這種宣稱懷孕的方式跋扈而狡猾，導演岳楓幾乎在這頭一場戲已經清晰奠立了老九的性格和特點。

老九不久妍上另一個男人。她不顧海棠紅已金盆洗手，逕自去偷了別的女人的鑽鐲而引起宴會上的捉賊糾紛。回家後海棠紅罵她，她理直氣壯：「我過不下去，錢不夠花。」海棠紅忿忿地答：「天下只有妳，是老婆希望丈夫做賊。」老九半夜捲了細軟及孩子投奔妍夫，卻也把海棠紅的身分密告警探。海棠紅搶回孩子，銀鐺入獄，把孩子託給警探撫養。

這段期間，老九更放浪形骸。她先去伴舞，依在男人懷裡唱著：「東山哪，一把青，咱們好成親哪」繼而

《血染海棠紅》一幕，白光欲索回自小棄養的女兒，角色放浪形骸，驚世駭俗。

哆聲哆氣地認了乾爹，艷幟高張幹起老鴇來了。等到女兒長大，她又扭著屁股來要人：「人不給可以，五十條金條，十天內來拿。」當觀眾還在懷疑這是什麼樣的母親，她已經一陣風地回到妓院，呼呼地打著不肯接客的小妹，又一口一口地吐著煙圈。

末了海棠紅的報復拍得宛如瑪麗蓮·夢露的《飛瀑怒潮》（不過絕非抄襲，本片比《飛瀑怒潮》還早三年）。嚴俊飾的海棠紅詭異地跟在老九後面，她倉卒地一層一層奔向頂樓，高跟鞋也掉了，頭髮也散了，戲劇節奏頗有希區考克味道。

這當然是「天理恢恢，因果報應」的道德劇時代，白光不可能逃過poetic justice的戲劇模式。只不過中國銀幕上一向充斥著賢妻良母和純真少女，像白光這樣從骨子裡就善於撥弄男人、顛倒眾生的風塵形象幾乎少之又少。她的頹廢荒誕，比別的女星虛應故事顯得可信而直率，而她對男人的睥睨昂藏，更是對當時男性威權價值觀最大的睥睨和諷刺。

《蕩婦心》則是根據俄國托爾斯泰的小說《復活》改編，內容敘述一個貧窮佃戶的女兒，因欠債被抵押到地主家做女傭。長大後因與少爺戀愛，硬生生被老爺分開。少爺赴外國讀法律，女子卻懷了少爺的孩子淪落到都市賣淫。在皮條流氓的壓力下，她含辛茹苦撫養孩子，最後卻因皮條之死而收押在監。審她的人正是已做法官的少爺。

故事雖取自《復活》，但處理方式卻類似三〇年代的傑作《神女》。這裡我們可以看出香港五〇年代早期電影與上海電影的血緣關係。女主角白光介於神女與聖女之間的身分，與風塵女子悲劇指涉的社會批判，恰似阮玲玉在《神女》中展現的社會意義。

不僅是《蕩婦心》，同時期的許多電懋公司出品，如《荷花》、《母與女》、《金蓮花》，都在主題與類型上似曾相識。農村社會的貧弱女子，與少爺的戀情往往受到封建家庭和階級分明的壓制；而淪為都市煙花後，她們的命運又殘酷地被操縱於社會渣滓手中。由是，女子的境遇成了中國社會不平等的縮影，而悲劇往往是當時知識分子投射自己對低下階層同情的表達方式（縱然內裡充滿浪漫及想像的荒謬情境）。證諸香港夾在共產黨、國民黨及英殖民政府間政治夾縫地位，女性通俗感傷劇更反映了一批自上海流亡至南方文人的自憐心態。

《蕩婦心》雖與《神女》血脈相通，在美學上的表現卻大相逕庭。吳永剛在《神女》中精煉富象徵意味的分鏡及敘事創意，到岳楓手中成了嘮叨反覆的倒敘通俗劇。阮玲玉的哀婉張力，更被白光的妖嬈世故取代。《蕩婦心》不是什麼經典作品，反倒是聳動煽情的傳奇劇。導演岳楓手法平穩重感情，電

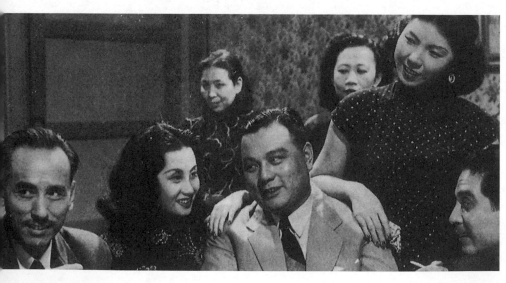

《蕩婦心》一幕，白光向酒客灌迷湯，當時的電影老用女性的境遇指向社會批判。

影開端的監獄景象雖有些耳目一新的表現主義式打光與取鏡，但綜觀全劇，仍以好萊塢式的通俗劇法為主。

演員白光是當代的傳奇。片首她以著稱的沙啞嗓子唱道：「不管是我殺人，還是人殺我，在這個年頭，都是我的錯……一樣受盡折磨，還是監牢乾淨得多。」不管是歌詞的內容，還是歌聲本身的闇幽，都給人晦暗苦澀的宿命蒼涼感。故事到了都市之後，白光的〈嘆十聲〉就膾炙人口了：「煙花女子……為只為家貧寒，才賣了小奴身。天涯飄過，受盡了欺凌……又誰見逢人笑，暗地裡抹淚痕。」細眉假睫毛充滿都市氣息的白光，扮村姑時雖顯得過於老練冶艷，但後來煙視媚行的風塵女子造型卻凌駕大部分女星之上。她的銀幕形象，與有關她潑辣率性作風的傳說，在《蕩婦心》後段是頗能合一的。

相比之下，嚴俊扮的少爺和韓非飾的表少爺就顯得羸弱及呆氣了。嚴俊努力扮演正面人物，有的台詞愣得可以：「人權的不平等，使我們分開，我寫了很多書，爭人權平等。」或「妳有一顆傷痕斑斑的心，我要把妳的心救活。」文藝腔得令人失笑。而韓非雖是近代最好的中國演員之一，在此片中也只能顯露他清晰的吐字說白而已。

華影電影之爭議──李香蘭與《萬世流芳》

抗日戰爭中，上海淪陷的「華影」至今仍是影史撲朔迷離的一頁。華影是由中影（汪精衛政權佔51%、滿映佔25%、日本佔24%股分）、中聯（中影與上海各大電影公司聯合創立），以及為「上海影院公司」合併而成，集製片、發行、放映一元化（見《第十六屆香港國際電影節特刊》，〈李香蘭專集〉，頁20），自一九四二年到一九四五年共攝製一百三十部劇情片。「華影」規模龐大，人才濟濟（幾乎囊括了所有陷於上海的影人）。但是，在中共影史上，華影是個徹底的漢奸機構。程季華所著的《中國電影發展史》中，清楚地指明華影是拍「表面上中國人事業的漢奸電影」，實際上卻以戀愛影片及所謂「大題材的中國電影」，從旁宣傳日寇和漢奸的所謂「中日提攜」、「中日親善」。

另一派的人卻對華影出品持另一種看法。小說家朱西寧先生在一篇討論華影影片的文字中，便曾呼籲大家注意華影對中國影史的貢獻。他指出華影在上海淪陷期不但保護電影發展不中斷，培育儲備電影工作者，也提供淪陷民眾的娛樂，抵制日片的入侵。

關於華影的問題，現今許多當事人均已去世，恐不易求證。即使在當時，也是說不清楚的謎團。華影負責人張善琨曾被日本憲兵隊拘捕，日本川喜多長政營救其出險後，決定逃往後方。未料在屯溪為皖南警備司令部以「漢奸」名義拘留，勞動重慶地下工作人員直通戴笠，作證張善琨是「敵偽區幹地下工作的愛國者」，才免被國軍槍決。戰後，影星李麗華、周曼華、陳雲裳、李香蘭都被當「漢奸」送往法庭。此時戴笠已飛機失事，後由張道藩出面，才算保住其等生命，而李香蘭也因為找到出生證明，得以恢復其「山口淑子」的本名，遣送回祖國日本，爾後事業繼續發展，並成功轉入政界，後來成為參議員。

《萬世流芳》是描述林則徐禁菸的作品，左爲陳雲裳，中立爲高占非。

究竟張善琨是不是如傳言，受命於國民黨軍統頭子蔣百誠和吳紹華，不計榮辱出面和日人合作，目的是要「掌握上海電影事業」，免得它淪爲滿映？這恐怕需要更多史料出土，才能較明確定位。不過，就華影出品影片的內容來看，它的確未曾拍攝宣揚「大東亞共榮圈」的賣國電影，反而，其作品中甚多具顛覆性，往往強調中華民族抵禦外侮的歷史事蹟，趁便借古喻今地諷刺日本人，這是當時拍片者與觀眾共有的默契！《萬世流芳》即是典型的例子。

《萬世流芳》攝於日軍與英美作戰之時。原本日本人以爲，該片敘述林則徐禁鴉片的始末，可以「清算英國人侵略中國的罪惡，作反英美的宣傳，以配合日本正在太平洋上和英美生死存亡之戰」。沒有想到，影片完成後，所有宣傳成了反宣傳。首先，日本特務「梅機關」和浪人，在淪陷區傾銷鴉片。一部痛斥洋人賣鴉片毒害中國人的電影正是對日人行爲嚴重諷刺。此外，影片正面咒罵洋人具侵略性的帝國主義，正暗喻了日軍的凶暴，激發中國觀眾的愛國心。這種複雜的意識型態立場，反映了電影背後多種政治力量運作較勁的錯綜，而觀眾之熱烈支持，更說明觀眾充分了解該片是「與外敵（日本）侵略作鬥爭的反抗片」。

（李香蘭語）

《萬世流芳》其實是部風格極不統一的電影（主要由卜萬蒼、朱石麟、馬徐維邦、張善琨、楊小仲等五人聯合導演，演員

也包括了表演理念完全不同的陳雲裳、高占非、袁美雲、王引、李香蘭等人）。這部描述林則徐禁煙的作品，與五〇年代飽滿平整的《林則徐》大不相同。它從林則徐到鴉片館救朋友始，到其被官史看重，後寒窗苦讀多年，終於金榜題名，當了布政使、巡撫等，勾繪的不僅是林則徐與英國的爭鬥，也兼以野史傳奇的立場，旁及林則徐初戀情人張靜嫻爲徐終身不嫁，後輔助徐製造戒煙丸，終了並領導民眾組織民間「平英團」，壯烈犧牲而埋骨於「忠義墓」的事蹟。

張靜嫻這個角色的塑造，完全掩蓋了林則徐的光芒。這位官家大小姐，因被妒恨的表哥誣陷，使她糊塗的父親誤會了她的貞潔。深更半夜，父親逼她去林則徐房外勾引林則徐，所幸林以「小姐自重，不要墮落彼此的人格」拒絕了她，還了兩人的清白，卻也耽誤了小姐的終身。張靜嫻其後寄託在救世的目標，入住尼姑庵，所有的積蓄貢獻在濟世的戒煙丸，被稱爲「奇女子」及「救世救難的觀世音」，即使抗英死在丫鬟懷中，也仍心念家園…「老百姓也不是沒有用的，我希望每個中國人都有用，我很快活！」

有趣的是，不僅張靜嫻，《萬世流芳》所有的女性角色都比男的志氣高昂。袁美雲飾林則徐妻子鄭玉屏，一出場就做了一首戒煙歌，在母親的鴉片舖旁娓娓勸說：

洋人狡計禍我國

輸來鴉片施蠱惑

殺人無血不用刀

萬眾存心飲酖毒……

君不見身弱家破何痛傷

種滅國亡實慘絕……

另外，李香蘭飾的鳳姑，也以賣糖歌在鴉片舖勸人戒煙：

煙盤兒富麗，煙味兒香

煙斗兒精緻，煙泡兒黃

斷送了多少好時光

改變了多少人模樣　牙如漆，嘴成方，背如弓，肩向上

眼淚鼻涕隨時尚

你快快吹滅了迷魂的燈

你快快放下了自殺的槍

換上口味來買塊糖

誰甜誰苦自己去嚐

集》頁4、25）

香港評論古蒼梧以為，《萬世流芳》這種強調女性的做法，完全承襲民間文學尤其是戲曲的視野。「民間文學表現的統治階層、社會建制和禮教壓力的象徵往往是男性；而女性則相反，大都代表了被統治、被建制所籠牢、被禮教所壓抑的老百姓形象。而女性／老百姓在民間文學作品中總是得到最後勝利。」（見《李香蘭專

與這些光輝的女性相比，《萬世流芳》中出現的男性都較為靡弱。林則徐雖是英雄人物，卻也在張靜嫻被誣陷後，不體察張氏人格，一走了之而耽誤其一生。張靜嫻的父親張府台是個酒後聽讒言，對自己兒女都不信任的糊塗蟲，他的兒子及侄子更是成日混在煙舖，後來更經營走私禍國殃民。林則徐的同學潘達年（王引飾）後來雖是緝私主將，但早年沉迷鴉片，幸靠鳳姑勸戒及實際幫助，才得以重新做人。古蒼梧指出，《萬世流

芳》這種女性的勝利，是一種民間觀點，百姓觀點，也是被壓逼被侵略的民族觀點。

由此看來，以《萬世流芳》為例，華影的作品充滿複雜的意識型態。中共電影資料館對此管制甚嚴，華影及滿映時代的作品完全不讓公開。這使得歷史上一些時期的問題無法得到澄清。過去日本人如佐藤忠男及刈間文俊對滿映作品曾做詳盡研究，然而由中國人觀點對所謂漢奸電影的探討，至今仍停留在左翼指控「麻痺中國人民民族意識的反動工具階段」。在許多歷史祕密逐漸披露的今日，我們多麼希望能早日揭開滿映及華影的神祕面紗。

國共內戰的通俗劇史詩——《一江春水向東流》‧《萬家燈火》‧《八千里路雲和月》‧《烏鴉與麻雀》

《一江春水向東流》

《一江春水向東流》是敘述抗戰離亂經驗的通俗劇史詩，計分「八年離亂」及「天亮前後」上下兩集，全長超過三小時。這齣以男主角在重慶後方墮落為經，抗戰促使家庭破碎為緯的悲劇，在一九四七年十月分上映。根據上海《正言報》的統計，連映三個月，觀眾超過七十一萬人次，轟動的程度前所未有。

左翼影人咸認為此片是「進步電影」的傑出成就，也是國民黨在戰後失去民心的重要觸媒之一。右翼影人則指責此片是以「好人吃苦，壞人享福」的歪曲事實，故意挑撥仇恨，散布憤怒的失望思想。有關三〇、四〇年代中國電影的評價，過去往往基於左右翼的互相攻訐而無法定論。事實證明，雙方均不乏以意識型態掛帥而抹滅電影成就的謬誤。

《一江春水向東流》是聯華影藝社繼《八千里路雲和月》成功後續拍的電影，掛名蔡楚生、鄭君里聯合執導編劇，其實蔡楚生專注劇本，鄭君里多負責導演。「八年離亂」拍完後，聯華財力不濟併入崑崙公司，所以下集「天亮前後」是由崑崙公司續拍。據說，拍攝期間經費短缺，工作人員只拿少數生活費，咬緊牙關拍攝。同時，政府管制甚嚴，外匯進不來，膠片也發生恐慌，攝影機是老式法國貨，拍一個鏡頭就得卸下更換，上集結尾的暴風雨場面，更是用臭水溝的污水權充。一九七九年男主角陶金接受外國影評人訪問時，還特別說起製片人夏雲瑚在拍片期間得一路賄賂國民黨官員，才得以完成並通過電檢上映。

全片敘述愛國教師與紗廠女工戀愛結婚生子，抗戰甫起，就參加抗日救援隊，將母親孩子託給妻子，前往

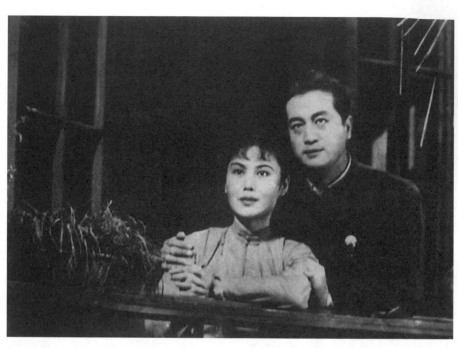

敘述抗戰離亂經驗的通俗劇史詩《一江春水向東流》，曾經讓一代中國人在戰後失去對政府的信心。

前方奮戰去了。八年抗戰，妻子攜母帶子吃盡苦頭，卻不乏信心地在暴風雨中期待「天明」。丈夫經過死難流亡到重慶後，卻墮入後方紙醉金迷的生活，另娶交際花爲妻，並與官僚商人同流合污，大發國難財。

勝利之後，妻子爲人洗衣養家，仍巴巴寄信給丈夫，卻發現連買郵票的錢也付不起了。丈夫回到上海，繼續與漢奸合作，並戀上交際花的表姊。妻子在無路可走之下，到丈夫家幫傭，在高潮戲中，與丈夫、交際花、情婦遇見，悲苦絕望之下，投江自盡。

電影的處理方法不疾不徐，國難家難，善良人之隨落，無辜人之受害，恁鐵石心腸亦會掬同情之淚。傑出的各種象徵對比方法（如「前方吃緊、後方緊吃」；男主角兩次理髮，由髮型的要求象徵心境改變；或如月亮、江水、豪雨的意象等），生動的表演刻劃（如陶金、白楊、吳茵、上官雲珠，和永恆的舒繡文），都爲戰後的中國蒙上灰暗無望的色彩。中國人民忍了八年，原巴望戰爭過去，能有

好日子過，結果物價飛騰，幣值迭變，民生苦不堪言。一江春水向東流，載不盡許多愁。這部電影為當時的中國人民吐露了心聲。

《萬家燈火》

經過八年艱苦抗戰，老百姓都以為可以享點清福，過點好日子。然而接踵而來的通貨膨脹和失業問題，使得農村、城市相繼破產。小市民怨聲載道，吃飯居住均發生危機，農民和勞工更充滿憤懣，對當權者和「出賣民族工業的買辦資本家」交相指責。《萬家燈火》就是這種環境氛圍的產物。

該片集中焦點在上海一個三口小康之家。主人翁在同鄉辦的貿易公司任職員，妻子持家有方，女兒聰慧伶俐，即使月入不豐，仍舊相當愜意溫馨。

然而，農村經濟破產，家鄉多年不見的老母帶著次子夫婦一大家子人來上海投奔男主角，居住、吃飯、穿衣都拮据不堪。物價的飛漲，生活的緊張，使婆媳之間發生了大矛盾。賢良的媳婦原本已量入為出，現在只好「把話說在前頭，大隊人馬到了，他們不好活，我們也活不好！」錢不夠活，其他觀念也發生摩擦。媳婦驚嚇於鄉下孩子身上的虱子，母親卻氣憤地說：「唉呀，鄉下人哪個沒有虱子，就沒聽說生病的。」

男主角的工作也發生了問題，他秉著良心勸老闆不要投機黃金美鈔，不要用輪船超載貨物，反而落了個炒魷魚的局面。

失業與家庭糾紛，使得原本和樂的小家庭一時分崩離析。母親出走，妻子流產，男主角尋錢走投無路，在公車上拾獲皮夾，竟被失主誤為扒手而被揍得不省人事。片尾一家人在歷經滄桑後又重聚在一起，彼此互相認錯，男主角卻做了總結：「是年頭不對，讓我們緊緊地靠著吧！」

《萬家燈火》由陽翰笙與沈浮共同編劇，沈浮執導筒。全片樸實貼近生活，沿嚴格的現實主義創作路線。

有此一段落，諸如男主角在公車上拾獲皮夾，掙扎於良心與現實矛盾中，又被群眾由車上揪出毆打的場面，其寫實筆觸及對人性尊嚴的考驗，氣魄直追義大利新寫實名作《單車失竊記》。至於男主角初被開除，在幽闇的辦公室裡，萎縮地站在映到牆上的霓虹燈下，以及「百萬金」的字樣，上海的拜金及勢利已精簡地濃縮在此圖像中。此外，藍馬、上官雲珠、吳茵的演技，也為這部經典添加偌大風采。

《萬家燈火》的另一個特點，是延續中國三、四〇年代創作形式，以一個家庭（或非血緣性組合的替代性家庭）的悲歡離合通俗劇，直見中國當時社會的政治、經濟、文化變遷。《一江春水向東流》、《八千里雲和月》、《遙遠的愛》、《天堂春夢》、《麗人行》、《烏鴉與麻雀》都是這一系列的作品。

《八千里路雲和月》

抗戰勝利，國民黨以勝利者的姿態回到內地接收。短短幾年間，通貨膨脹，貪污風行，民怨四起，終於國共內戰，國民黨失了民心，僅四年之間就喪失了大片江山。《八千里路雲和月》原名《勝利前後》，是抗日結束後第一部正面批判政府的電影，其紀實的傾向也使我們得以管窺為何在短短幾年間，一個政府會全面崩潰的社會原因。劇作家田漢稱此片為「戰後中國電影的一塊奠基石」，台灣老影評則批評此片為「在人們中掀起混亂和不安」。

這部電影的主角是一對純真愛國的血性青年，與當年千千萬萬投入抗日行列的青年沒什麼兩樣。女主角江玲玉原寄居上海姨母家，八一三抗戰爆發之後，她不顧姨父母的反對和表哥的追求，悄悄投入救亡演劇隊，一面沿京滬鐵路往後方行進，一面沿途演戲向農民宣傳抗日思想。他們充滿民族主義的熱情，但是也得不斷避徐州會戰、長沙會戰蘇日軍的包圍。一路艱辛犧牲重重來到重慶，卻見玲玉表哥以公務之名來重慶發戰爭財。

玲玉此時愛上了同隊音樂家高禮彬，勝利之後，她的表哥以接收大員的身分搭機風光地回上海，玲玉和她的新婚丈夫高禮彬卻得冒險搭大木船回家鄉探老父。老父未熬到抗戰勝利已貧病交加而亡，家鄉是一片淒涼。

（報紙的標題是：「倉有霉糧，野有餓孚，江山災情——慘！」）

玲玉偕夫回到上海，投奔姨父母，卻發現姨父母已因國難財而生活奢華。兩個純潔的小夫婦不禁幽怨起來：「我們八年的苦真是白吃了嗎？這一切的一切叫人不能不傷心。」

受不了姨父母的勢利眼，小夫婦決定搬到窮困的小閣樓上自力更生。玲玉當了報社記者，她親眼目睹表哥如何以接收之名強佔民宅及財產，乃破口大罵：「你們連心肝都沒有了，吃人的野獸，喝別人的血！」表哥卻譏諷她：「你們為人民為百姓有點危險，來往的又都是窮人，將來坐監牢戴腳鐐倒是有份！」

玲玉懷孕了，對他們倒不是好消息，由於生活困苦，他們甚至想拿掉孩子：「我們也是人，為什麼不能有孩子？」

即使在如此困苦的狀況，玲玉乃堅持她的職責，她寫了一連串文章揭發接收舞弊案，其中更直指其表兄，使她的姨母及表兄罵她：「天下竟有這樣的女人！」

報社下班後，醉漢騷擾她，汽車也圍著她轉，在大雨滂沱中，她昏倒在路旁。丈夫發動了整個演劇隊找她，終於在一家醫院發現她早已奄奄一息，演劇隊長悲憤地喊：「我們今後的責任是活！」電影至此轉向觀眾，提出一個偌大的問題：「這位文化戰士在這樣的社會環境中前途是死是活，請諸位賢明的觀眾自己去想。」

假如她的前途是死的，那麼請反省一下——我們是否都有責任？」

這是抗戰結束後，編導史東山用「聯華影藝社」之名拍攝的電影，根據《中國電影簡史》一書記載，聯華影藝在抗日期間，曾為日人霸佔為華影第四製片廠，因此戰後也面臨「敵偽產業」的問題，對重慶來的接收大員特別憎恨，由是電影中所描述的國民黨官員形象十分直接露骨。聯華影片不久與崑崙公司合併，拍了一系列

讓國民黨頭痛的影片，如《一江春水向東流》和《烏鴉與麻雀》等。

《八千里路雲和月》敘述了老百姓戰後窩囊的心情，八年的苦白吃了，戰後不比戰時好過，愛國的樸實青年連小孩也生不起，發國難財的投機分子都耀武揚威。兩個階段的對比，使老百姓陡生不平。導演史東山說，長長的八年抗戰，有不堪回想之處，但短短幾個月勝利以來的現象，卻使我們感到無比的傷痛。

根據英國評論家東尼·雷恩的說法，本片帶有好萊塢通俗劇法蘭克·波沙奇（Frank Borzage）的浪漫語調，尤其小倆口在閣樓窗看上海全景時的哀嘆，與《Man's Castle》（一九三三）如出一轍。

主演本片的是真正演劇隊人員陶金和白楊，他倆在受到歡迎後，攜手再演《一江春水向東流》，以完全不同的角色再控訴中國在戰爭前後的苦難。

《烏鴉與麻雀》

《烏鴉與麻雀》拍攝始於一九四八年，劇作者陳白塵本來是以辛辣的筆觸，曝露分析國民黨在大陸崩潰以

《八千里路雲和月》電影說明書。

前的社會狀況。聯合編劇沈浮、鄭君里、趙丹、徐韜及王林谷一致了解，這樣的劇本通不過審查，所以自行修改送審，但拍攝時仍本原劇作。拍攝中途，警備司令部知道了風聲，以其「鼓動風潮、擾亂治安、破壞政府威信，違反戡亂法令」而禁拍，「非常時期文化委員會」和「特刑庭」甚至就拍好的底片檢查。

陳白塵等人明知國民黨潰敗在即，所以一方面保留布景，一方面修改劇本，以更尖銳的細節，將國民黨的濫捕文人，反國民黨的兒童俚語，以及逃往台灣的各種忙亂姿態全都記錄下來。一九四九年九月，共產黨進入上海，國民黨撤台，該片才得以重拍，並獲得中共文化部優秀影片一等獎。

根據美國的電影史家陳立的說法，《烏鴉與麻雀》是「中國電影史的一座里程碑，其內在精神與西歐的寫實主義接近。」事實上，這部電影對當時的社會狀況有詳盡及撼人的描寫，例如特務經常逮捕文人及青年學生，社會經濟的崩潰（如軋金子的狂潮、小市民領戶口米的艱辛、幣值的朝夕狂跌），國民黨中惡徒撤台前斂財強佔的行徑等。然而，對於解放軍的期待，也顯示了過度的信心及樂觀情緒。

該片以上海一幢弄堂房子的小人物生活為主。其中有強佔該房子的國防部官僚及其情婦，一直想賣房子逃往台灣；有膽小怕事的中學教員及其美麗的妻子，充滿知識分子的矛盾及懦弱；有專賣美貨的小攤販夫婦，古道熱腸卻又有小市民貪財自私的爭先恐後行為；此外，尚有房子的原主人，在報社擔任校對工作，因為兒子參加新四軍而備受國民黨迫害。

電影追循中國電影傳統「小社會縮影」的白描方法，一個屋簷下的居民，有各種階層及各種人物，恰似一個小小社會的反影。基本上，這是所有被迫害小市民聯合起來對抗壓迫者的吶喊，也是《一江春水向東流》片尾天問：「什麼時候才能中止這種無窮無盡的痛苦！」的答案。國民黨官僚的形象及作為，很巧妙地與蔣委員長的玉照聯在一起，屋簷下的形勢轉移，正轉注在國民黨、共產黨的權力消長情勢上。

鄭君里的導演手法有許多驚人的場面調度，無論是屋內人物的出入鏡及流暢的鏡頭移動，還是聚集千百

群眾的軋黃金場面，都令評論者歎服不已。至於傑出演員趙丹，在片中扮演貪財「小廣播」，甚至在椅上叨唸「軋了金子頂房子」的發財夢，以至於椅垮人跌的諷刺幽默，都是本片為人津津樂道的片段。

電影結尾，新社會來臨，屋簷下的團結平民，欣喜地貼上「爆竹一聲除舊，桃符萬象更新」對聯，鞭炮聲中新年喜氣洋洋，政治的轉移，變成了民俗儀式性的自然，國民黨從此在大陸成了歷史。

事實上，四部電影部分解釋了國民黨失去民心，在社會紊亂艱難中，為什麼共產黨取得天下。有許多人相信，這幾部對國民黨批評嚴厲的電影，間接造成國民黨失去了江山。這也說明為什麼國民黨到台灣之後對電影採取嚴格的檢查政策。

一九五〇年代至文革（一九七六）

謝晉模式的世代爭戰──上影與北影的抗頡心結

1962年謝晉榮獲第一屆百花獎最佳導演。郭沫若頒獎。

中共首席導演謝晉可能是第五代導演（如陳凱歌與張藝謀）崛起以前最受國際矚目的中國電影人物。他的作品有濃郁的人道主義氣息，也有對中華文化強烈的依戀與認同，往往被認爲是中國傳統的代表。

一九八三年，馬尼拉國際影展頒給他個人金鷹獎，表彰他對亞洲電影的貢獻。同年，他在義大利都靈影展被推許爲「中國的華伊達」（Andrej Wajda）。

一九八五年，美國首次對中國導演行注目禮。由紐約現代美術館、華盛頓美國電影學會、加州太平洋資料館、芝加哥藝術學院電影中心、哈佛電影資料館，以及加大洛杉磯分校電影資料館共同舉辦「謝晉電影回顧展」，共巡迴各大都會放映十部謝晉作品，引起國際人士對中國電影的興趣和探討。

謝晉在大陸也一直如日中天。他是第一屆百花獎最佳導演的得主（《紅色娘子軍》），也是百花獎、金雞獎得獎次數最多的專戶。多年來，一直爲上海電影製片廠視爲瑰寶，而《天雲山傳奇》、《牧馬人》、《高山下的花環》、《芙蓉鎮》等片，不但獲極高的評價，也廣受老百姓歡迎。

走紅電影界三十年

一九二三年出生於浙江紹興的謝晉，是在日帝侵略的戰火中長大。他的家教甚嚴，祖父謝佐源熱愛文學，曾與革命先烈徐錫麟、秋瑾一同執教。謝晉從小愛看地方戲，舉凡四川戲、紹興戲、蘇州評彈，都促使他走上戲劇的道路。而他日後的作品，無論在創作題材、戲劇模式、人物塑造上，都可以看到地方戲曲影響下的民間趣味。

青年時期，謝晉在佐臨的指導下，不顧家人反對，進入四川江安劇校及南京劇校就讀。他師事劇作家曹禺、焦菊隱及洪深，並大量閱讀易卜生、莎士比亞、契訶夫的作品。這段時期，他也開始接觸三、四〇年代的進步電影，對蔡楚生、孫瑜、沈西苓等人都十分心儀。

一九四九年，謝晉進入電影界。先擔任《啞妻》、《雞毛信》、《二百五小傳》等片的副導。一九五三年初執導筒，拍攝《一場風波》。一九五七年，他的《女籃五號》在莫斯科獲獎，自此導演風格底定，幾部傑作均是在六〇年代初完成，如《紅色娘子軍》、《大李、小李和老李》、《舞台姐妹》，至今仍膾炙人口。尤其《舞台姐妹》曾在一九八〇年獲英國影藝學院頒獎，並多次在英國電視上放映，成為「謝晉電影回顧展」最受歡迎的片目。

謝晉早期的這批作品，根據四川版的電影辭典是「重抒情，構思巧，悲愴中見高昂，富傳奇色彩。導演手法簡潔明快，劇情迭宕有致」。這段時期，謝晉顯然受到蘇聯電影以及義大利新寫實主義的影響。他不止一次向人提及，蘇聯電影有「嚴肅的道德感，深刻的內涵」。同時，他為《單車失竊記》、《羅馬十一點鐘》做國語配音，前後看了不下七十餘遍。《紅色娘子軍》及《舞台姐妹》中，都充滿了如新寫實主義般對小人物的悲憫及生活細節刻劃。兩部電影濃厚的道德命題和社會正義辯證，則與蘇聯電影同出一轍。

文革時期，《舞台姐妹》被批為「頭號修正主義大毒草」，謝晉被指為「牛鬼蛇神」。他的父母為了他的

狀況分別呑藥自盡與跳樓，有個兒子智力遲鈍，謝晉進入生命中最黯淡的時期。五年的五七幹校生活後，江青拔擢他執導樣板戲《海港》。在江青文藝政策下，他的《磐石灣》、《春苗》、《青春》都令人不忍卒睹，也是討論謝晉者喜歡故意忽略的作品。

一九八一年，謝晉的創作生命再掀起高潮。他的《天雲山傳奇》以及接下來的《牧馬人》，都正視文革受斲喪的心靈，成為傷痕電影的代表作。《秋瑾》、《高山下的花環》、《芙蓉鎮》更將他推到聲譽的巔峰。

「謝晉模式」大批判

《芙蓉鎮》的拍攝及通過，曾因其批判極左路線而引起一些紛爭。正當大家盛讚「資產階級自由化」鬥爭未危及電影界時，評論界卻興起批判「謝晉模式」的大風波。

首先引燃戰火的，是北京當紅的年輕評論家劉曉波。劉曉波討論的主體是文藝界的問題，認為所謂「尋根文藝」，是「改了裝的新孔孟之道」，由文藝問題而延伸至電影，他開始在各種報刊和會議上攻擊謝晉。他說：「像謝晉這樣的人，搞電影是開玩笑。我認為，他不是搞電影而在搞政治。他拍的片子⋯⋯全都是政治性比較強⋯⋯轟動一時。」

上海電影界以為這是北京電影界的挑釁行動，然而不久，上海電影界竟「後院起火」，由影評人朱大可在《文匯報》上發表〈謝晉電影模式的缺陷〉一文，展開有關「謝晉模式」大辯論的序幕。

朱大可一文中，揭開了謝晉電影風行大陸三十年之原因。他的論點如下：

一、謝晉電影已經形成一種模式，特點是鼓吹「感情擴大主義」，是以加大煽情性為最高目標的陳舊美學意識。

二、謝晉電影與一切俗文化一樣，有既定的「程序編排」。

三、謝晉電影是「某種經過改造了的電影儒學」，是新時期的「儒電影」或「儒文化」。

朱大可並不厭其煩地舉出《天雲山傳奇》、《牧馬人》、《高山下的花環》為例，說明謝晉如何依照「好人蒙冤」、「價值發現」、「道德感化」、「善必勝惡」四項道德母題編排電影，而《芙蓉鎮》把文化革命史演變成一個傳統家庭悲劇，催淚功能雖佳，卻迴避了時代的真面目。

朱大可又特別排斥謝晉的「儒家標誌」，以「婦女造型、柔順、善良、勤勞、堅忍、溫良恭儉、三從四德、自我犧牲等諸多品質，堆積成老式女人的標準圖像，它是男權文化的畸形產物」。

至於謝晉典型鏡頭的細膩及田園特色，也是儒文化的理想：「那些風味土風、簡陋茅舍和柴門小院，無言地表達了對農業（游牧）社會男耕女織的生活樣式的執拗神往。中世紀式的小康之家現在是人倫幸福的最高型態，反之，家庭毀滅則是悲劇的巔頂。」他的結論是，謝晉模式是「一個嚴重的不諧和音，一次從『五四』精神的轟轟烈烈的下步後撤。」

在刊登朱大可文章的同期《文匯報》上，也刊登了江俊緒的反駁文字，主要論點即「謝晉是時代感應論者，在他身上有著強烈的歷史使命感和憂患感」。然而全篇不如朱文明確清晰，說服力遂顯得薄弱無力。

解剖謝晉也應對準要害

朱、江之辯引起全大陸的矚目。各種報刊相繼發表討論文字，大部分支持謝晉，如〈我為謝晉電影說幾句話〉、〈謝晉電影來日方長〉、〈沿著自己的路走下去〉，但多屬抒發雜文。較有分量與理論基礎的北京電影學院教授黃式憲發表的〈評論不應脫離作品實際〉，認為謝晉的藝術才華在「善於以觀眾的審美心理為依據，穩步地在電影的傳統性與現代性之間尋找一個富於彈性的銜接點」。

電影界的權威大員，如學者邵牧君，以及影協主席夏衍，也不得不出來為謝晉撐腰。邵牧君聲色俱厲地斥

責批評謝晉者「輕率」、「無知」。夏衍也說：「說『謝晉時代』已經結束，顯然太輕率、太武斷了。」

〈謝晉時代應該結束〉其實是一篇反對謝晉的文章名，由署名李劼的人撰寫。李劼指出：「向謝晉模式宣戰，並不是因為謝晉的電影創作如何低劣如何平庸，而是因為這一模式相當高明精緻，並且給謝晉帶來了接二連三的所謂成功。」

有關謝晉的電影模式討論至此已步入歧途，不但成了新舊電影觀念之爭，也成了上影派與北影派的陣營之爭。謝晉本人只好出來表態，他先指出《黃土地》的電影並不算「新」，他在波蘭片中已經看過了。他又低姿態地說：「對活著的謝晉也可以『解剖』，但希望解剖刀要看準了要害，不要胡亂捅出許多刀口來。」

謝晉的言論自然引起更多紛爭，最後乃由鍾阿城的父親、剛過世的電影學者鍾惦棐做總結。他的〈謝晉電影十思〉宏文中，論理公允，既提出朱大可文章中可取之處，也為謝晉說了幾句公道話。

未完成的自省

至此，謝晉模式的討論似乎應告一段落，大陸影評人稱此次紛爭為「一次未完成的自省」，然而其後續的問題卻層出不窮。

首先，是上影對北影的嫌隙。北影向以培植導演（如田壯壯等）著名，北京評論者劉曉波對謝晉的發難，被上影視為對舊電影體制的攻擊。上影廠長吳貽弓（《城南舊事》導演）乃發動對新導演的口誅筆伐。他的一篇長文在五個刊物上重複發表，指出時下新導演過度講究形式，忽略人民大眾，唾棄民間文化。他說，要做「一個要熱愛人民的藝術家」，言下之意，是只有擁有大量觀眾的謝晉，才是中國應有的導演。

吳貽弓的文字，是對處境已相當艱難的新導演田壯壯、吳子牛、陳凱歌等落井下石。不但狠狠打擊了北影，也波及了好用新導演的西安、廣西電影製片廠。

西影的頭頭吳天明自然不甘示弱。他聯同新導演在許多場合痛責吳貽弓，造成新舊導演之間更大的分歧。

由於吳天明的《老井》、張藝謀的《紅高梁》、陳凱歌的《孩子王》、田壯壯的《盜馬賊》，在海外頗受注目及獎勵，這個新舊之爭才未演成互相傷害的裂痕。一九八八年頒發的金雞獎與百花獎，果然新舊二派平分秋色。

由謝晉模式延燒新舊電影體制之爭，也在海外引起若干義憤。美國的董鼎山痛責那些批判謝晉的人是「野蠻、無人道、無情感、不感恩惠」，香港的林離則認為謝晉令人「痛心疾首」，「從好的一面看，他的電影起了安撫和鼓舞人心的作用，但壞的一面則是文藝為政治服務，美化現實，掩蓋矛盾，政治上有強烈的蒙蔽性」。

杜甫式的沉痛仍是重要的

關於新舊導演的價值認同，台灣的文化人士也多所討論，其中，蔣勳的話相當有代表性。他認為：「陳凱歌像李商隱，是一種昇華；謝晉卻像杜甫，對時代變動的安史之亂各層面都照顧到了。謝晉是『大家』，陳凱歌是『名家』，陳凱歌太年輕，恐怕還沒摔過那麼多跤，各種層面的傷痛疤痕沒有謝晉那麼深……他（謝晉）把自己放在最不自由、最多困境的地方，結果成了最大的抗議力量。……謝晉是更民間性，注重人與人所構成的問題，認為人的問題仍要在人的社會裡解決，他的作品裡面有好大的愧疚，雖然有樂觀及理想主義，卻也有控訴及悲憤。陳凱歌較知識分子，注重人與自然的關係，社會性較抽離。……我想謝晉具代表性，作品好壞是另一回事，在時代的脈搏上，杜甫式的沉痛仍是最重要的。」

在大陸電影歷經改革的焦點上，第五代導演對形式的探索，對通俗劇表現方法的唾棄，仍至對社會、政治的悲觀及抗議，自然成為國際傾注的重心。相形之下，謝晉的格局及信念似乎顯得落伍或者老套，也是求新求變、企圖打開中國僵局者急於拋於身後的。

對於謝晉作品及模式的爭論，在時代的演進軌跡來看，不應視爲對謝晉個人的是非論斷。其所以演變成激烈的情緒化，事實上是以之爲焦點，由各派關心電影文化的人來抒發「中國電影應往何處去」的方向問題。換句話說，整個事件的確是中國電影界的一次反省論戰，其代表性與當年台灣的鄉土文學論戰是相似的。

這個論戰現在告一段落，也對謝晉的美學和創作意識做了一次徹底的檢視。我們很難推斷這種反省會不會使謝晉的作風改變，也正因爲如此，謝晉放棄「傷痕」，改選白先勇《謫仙記》的《最後的貴族》才特別有趣。林青霞接不接這部電影也許是新聞界及新聞局最關心的，對研究電影的人來說，《最後的貴族》最重要的應是謝晉事件對他風格的衝擊。

原載於《中時晚報》，一九八八年七月十八日

樣板戲與文革──《白毛女》‧《紅色娘子軍》‧《創業》‧《東方紅》

《白毛女》

《白毛女》來自富傳奇色彩的民間傳說。原是一九三八年在晉察魯邊區廣爲流傳的「白毛仙姑」故事，是農民集體創作的口頭文學。一九四四年，毛澤東主持著名的「延安文藝座談會」之後，魯迅藝術學院的文藝工作者立刻從這個傳說中找到可印證他們階級鬥爭理論的主題，改編成歌劇《白毛女》上演。該劇當時轟動了延安，遠自安塞、甘泉的觀眾也都聞風趕數百里路來欣賞。中共建國之後，《白毛女》更成爲首批強調「新藝術形式和民族風格」的電影。

《白毛女》的背景是一九三二年的河北黃家川，佃戶楊白勞的女兒喜兒原本要嫁村中小夥子王大春。然而地主黃世仁看中喜兒，逼迫楊白勞賣女爲傭，致使楊白勞吞鹵水自殺。喜兒在黃世仁家幫傭，被黃世仁強暴，又將她轉賣爲娼。充滿復仇意志的喜兒逃入深山，生下兒子是死嬰，生活的困苦和心中的仇恨使她的頭髮逐漸變白。每逢初一、十五，喜兒來到奶奶廟偷吃供果，當地人都以爲是「白毛仙姑」顯靈。參加八路軍的大春查明眞象，帶領喜兒在村中鬥倒地主黃世仁等，農民翻了身，白毛女的頭髮也重新發黑。

拍成電影的《白毛女》，仍舊承襲了歌劇的特色。編導水華和王濱素以風格細膩樸素、意境含蓄邈著稱。整部電影採取細節鋪陳的新寫實主義，並夾以大段的民歌。一方面，編導努力將題材的階級鬥爭主題，藉由貧與富、悲與喜、惡與善的蒙太奇對比來凸顯。另一方面，角色藉歌聲來吐露心聲，西洋管弦樂也重新詮釋富民族色彩的音樂，達到抒情交融的情緒效果。

《白毛女》完全反映了中共強調的階級鬥爭政策，也爲共產主義達成宣傳效果。一九五一年，該片在全大

陸二十五個城市的一百二十家戲院公映，首輪觀眾即達六百多萬，僅上海即有八十萬人看過，超過任何一部中外影片在中國上映的紀錄。同年，該片在捷克第六屆卡洛維伐利國際電影節上獲特別榮譽一等獎，之後並曾在三十多個國家和地區放映。蘇聯的《眞理報》評論說：「這部影片表現了中國電影專業特出的優點——忠實於生活、接近人民，不矯揉造作，富表現力。」捷克的文化宣傳部長柯柏斯基也撰文說：「這部影片不僅充滿了詩意和優美的民歌，令人體會到中國悠久的文化和藝術，並且巧妙地引用了民間傳奇，動人地刻劃出中國農民在封建制度壓迫下艱苦鬥爭的史蹟。」（見《大眾電影》一九五一年第25期20頁）

《白毛女》的成功，使文革時江青將之納入樣板戲保留劇目，由上海舞蹈學校集體改爲彩色舞劇。新拍的《白毛女》遵循江青的「三突出」原則（在所有人物中突出正面人物，在正面人物中突出英雄人物，在英雄人物中突出主要英雄人物），在畫面安排，角度俯仰，形象大小，機位高低，光線色彩都依「三突出」而規劃，務必做到「敵遠我近，敵暗我明，敵小我大，敵俯我仰」，英雄永遠得在前景，居中心，敵人永遠在後景，呈側面，靠邊站。敵人一律「遠、小、黑」，英雄一律「近、大、亮」，這種規格式戲劇原則，使樣板戲陷入空泛的政宣工具，一切深度掩蓋在表面的政宣中。

《紅色娘子軍》

樣板戲版本

一九六六年，姚文元在文匯報發表《評新編歷史劇《海瑞罷官》》，抨擊撰寫該劇的北京副市長吳晗反動復辟思想。幾個月後，電影界耆宿夏衍、田漢、陽翰笙都遭點名批判。文化大革命如火如荼展開【註二】。宣傳部和文化部的當權派紛紛垮台，劇作家、導演、演員也首當其衝變成牛鬼蛇神。全國各地文藝報刊被勒令停刊，拍好的影片嚴禁在戲院上映，片廠被封，電影器材和膠片被掠奪一空，製片廠由造反派接管，劇情

片停止生產，市場一片空白。唯一例外的，是中央新聞紀錄電影製片廠，由毛澤東親派親信警衛八三四一部隊駐進，但所有紀錄片都須經中央文革小組審查才准上映。

除了紀錄片以外，江青又親自督導樣板戲的拍攝。憑著毛澤東「許多共產黨人熱心提倡封建主義和資本主義的藝術，卻不熱心提倡社會主義的藝術」指示，江青雷厲風行地將《紅燈記》、《智取威虎山》等傳統戲曲結合現代化的服裝、布景、燈光及西方音樂，號召要「掃除帝王將相，才子佳人的舊戲，樹立工農兵在舞台上的英雄形象」，並以此與劉少奇、彭眞控制的中央領導集團正面衝突。

劉少奇、彭眞被打倒後，江青的樣板戲統治一切藝術形式，全國人民從年初到年尾，看的不外乎京劇《智取威虎山》、《紅燈記》、《沙家濱》、《奇襲白虎團》、《海港》；芭蕾舞劇《白毛女》、《紅色娘子軍》；交響樂《沙家濱》等八部樣板電影，俗稱「八朵鮮花」。

樣板戲基本上只是舞台紀錄片，對電影並無創新之處，而且機械化地成為黨的宣傳工具。字幕上，這幾部樣板戲標榜集體創作（如「上海京劇團集體改編演出」），主題思想是「毛澤東思想光芒」無際」，故事結構也千篇一律歌頌黨領導下的勝利，另外，還總結出一堆「三突出」、「三陪襯」、「三對頭」、「三打破」、「多浪頭」、「多層次」、「多側面」等框框教條，一切均標榜「無產階級文藝的新紀元」。

《紅色娘子軍》就是江青親手排練出的芭蕾舞劇。一九六七年的《進軍報》刊載了江青執結而嘮叨的指示，包括「瓊花（主角）要帶武器，戰士是不能離開武器的」，「就義一場我是非常欣賞，但後來看出毛病，最後跳躍的情緒是什麼？要研究。要就義了……應對敵人蔑視，是大無畏，現在伸出好像求救兵來的樣子。人物不夠高大，就義時兩手搖得不好，應向雕塑學習，找個好的姿態，要有蔑視一切反革命的氣概」。

同樣的題材，早期由謝晉導演的電影，就浮現著浪漫現實風格的華采。樣板戲的《紅色娘子軍》卻以充滿衝擊性的芭蕾編舞，氣勢磅礡地訴求著一種階級反抗的情緒力量，觀眾莫不為其震撼性的視覺感到目瞪口呆。

另一方面，部分評論家卻以為，除了意識型態的教條化，樣板戲的確將地方劇曲從少數人欣賞的演出帶向多數策劃、創作與演出的民間藝術，雖然生動豐富平易近人，但也將一些獨特高深的優點放棄。

樣板戲電影近年已被中共束之高閣，在未出土為世人研究以前，其評價尚不能蓋棺論定。（本篇部分資料取材自張力濤著《中共電影史概論》）

謝晉版本

《紅色娘子軍》是根據真實故事改編。編劇梁信花了十年工夫收集海南島椰林寨一支全是女性組成的軍隊資料，並且敦請當年真正娘子軍的連長馮增敏協助拍攝。電影完成後立即成為共黨的革命經典，其他戲劇種類均紛紛改編。文革中被江青改編為芭蕾樣板的戲，並且曾將其拍成電影。

故事主軸落在一個女奴瓊花身上。瓊花一出場就張力十足，雙眼迸出仇恨的凶光。她是剛從虐待她的地主南霸天家中逃出，身後有吆喝追逐的家丁。被逮到後，家丁把她吊起來鞭打，問她敢不敢再跑。瓊花雙手被綁，疑懼地跟著洪常青走。半路他把她放了，顯示他的真實身分——共黨書記，他勸她去加入娘子軍。

她恨聲罵道：「跑！看不住就跑！」這樣一個硬骨頭的丫鬟，被華僑洪常青向南霸天買下。瓊花一個階段一個階段地學習領悟，最後在目睹洪常青在烈火中犧牲時，她已成了堅強理性的革命戰士。

電影的後半部就在瓊花入伍後的思想成長過程。她原是充滿復仇慾望，想隻身去槍殺南霸天的。洪常青一路教導她得有組織、有紀律。他讓她對著中國大地圖學習，海南島椰林寨小到看不見了！全中國的解放更重要。

瓊花一個階段一個階段地學習領悟，最後在目睹洪常青在烈火中犧牲時，她已成了堅強理性的革命戰士。

她回到娘子軍，肩負起指揮革命的任務。

由謝晉執導的《紅色娘子軍》成功地運用了純熟的電影語言敘述瓊花心智的成長。大量臉部特寫，捕捉了祝希娟（當時仍只是上海戲劇學院四年級的學生）扮演瓊花的仇恨眼神。各種crane及高角度的場面調度，更

提早顯示謝晉經營戰爭大場面的能力（他隔了數十年才再拍戰爭片《高山下的花環》），至於燈光／構圖的營造，更在當代電影中顯得鶴立雞群。電影剛推出時，引起觀眾及評論界的大震撼，成為第一屆百花獎最佳影片、最佳導演、最佳女主角／男配角的四項大獎得主。

就意識型態而言，此片不脫一貫謝晉的模式。個人的奮鬥及盲動都是不能成功的，解放軍及共產黨才是真正的歸宿及替代「加入解放軍」是唯一解決之法。女性作為舊制度的犧牲受害者，總是能極早醒悟「革命」及家庭。由是，瓊花的同僚木蓮原是嫁給一塊象徵性木頭的童養媳，加入娘子軍，才能真正找到丈夫，並在軍中產下一子。《紅色娘子軍》與《舞台姐妹》一樣，都代表謝晉早期的創作信仰，是以通俗劇服膺社會主義口號的宣傳經典。

《創業》

文化大革命使江青權力高漲，控制了文藝界，連續幾年不拍劇情片，八億人只能重複看八個樣板戲。人民的強烈不滿，終於使毛澤東開口，提出「繁榮創作」的指示。這個意見在一九七三年由周恩來下達，電影創作人員乃從農村、工廠陸續調回，重新恢復已停頓七年的劇情片攝製工作。

從一九七三到一九七六年文革結束，電影生產逐漸恢復元氣，一九七三年有四部劇情片，一九七六年已增至三十五部，四年間共拍了七十六部電影。可惜文革已摧毀了大部分人對創作的認識，所謂「主題先行」、「路線出發」、「三突出」等教條原則，嚴重束縛了電影人的思想，使電影變成千篇一律的臉譜化和宣傳化，完全喪失了中國電影史的輝煌創作傳統。

僅有的幾部例外，卻受到江青的大肆迫害，如《創業》、《海霞》兩片，都成了駭人聽聞的政治鬥爭，延續《海瑞罷官》、《清宮秘史》、《武訓傳》等圍剿手段，藉文藝作品來攻擊中共領導人。

《創業》是反映大慶油田石油工人奮發精神的作品。電影以眞實的石油工人「鐵人」王進喜爲藍本，塑造出個性稜角分明，嫉惡如仇，又充滿熱情的工人周挺杉，以及樸實、忠誠的老幹部華程的創業典型。這兩人身先士卒，大公無私，互相陪襯出社會主義所篤信的光輝形象。

《創業》捨棄了「主題先行」等原則，深入人民生活中找尋素材。編劇張天民畢業於北京電影學校首屆編劇班，他的創作方法是由實地生活再提煉出具現實色彩的故事。爲了《創業》他和地質勘探工人生活在一起，並與創作組的人一起深入大慶油田，訪問油田指揮部，井隊幹部和工人共一百多人，並跑遍從新疆到黃海的幾個油田，查閱油田的全部文字資料。

這些努力使電影的樸實筆觸和雄渾的英雄氣質躍然而出，公映後得到觀衆的熱烈回響。但是江青大發雷霆，她既「看了半天看不懂」，又以爲電影「政治上、藝術上有嚴重錯誤……你們給什麼人樹碑立傳？」，她的圍剿該片手段包括三禁令（禁印拷貝，禁評介文章，停止電台、電視播放，禁向國外發行），以及姚文元、張春橋聯手以文化部的名義下達的「十大罪狀」（包括「籠統提到黨中央和中央首長……起到了給劉少奇、薄一波之流塗脂抹粉作用」、「主要人物的語言概念化」、「不如報告文學感人及脈絡清楚」等）。

由於電影是長春製片廠出品，江青又命吉林省委、長影委員會負責人帶領《創業》的創作人員到北京，由文化部副部長當衆宣布「十條罪狀」強令所有人學習「思想轉彎」，交代「創作背景」。但是《創業》這組人全是硬漢，十四天軟硬兼施，絲毫不起作用。江青等人惱羞成怒，將圍剿升級，聲明要掀出該片的「黑手」和「黑後台」，四處忙著調查。

但是群衆的抵制相當激烈。許多人寫信給長影鼓勵支持，工廠紛紛借調拷貝，工人到處叫好，一個汽車廠高懸「向周挺杉學習」的大紅橫幅，《創業》工作人員更逐條反駁十條意見。

一九七五年，鄧小平復出，整頓文藝，依據毛澤東指示，指出「黨內文化政策應調整了」。編劇張天民乃

政策」。

冒大不韙通過胡喬木寫信給毛澤東伸冤，毛澤東批示認爲，「《創業》無大錯，罪名太多，不利調整黨的文藝

江青等人封鎖了毛澤東的批示，一方面探「拖」及「頂」的宕延策略，另一方面壓迫張天民的「政治背景」，卻踢到鐵板，毫無所獲。一九七六年，四人幫倒台，文革結束，電影界才從惡夢中甦醒過來。一刁狀，老娘今天要教訓教訓你」。她的目標是周恩來和鄧小平，再三追問張天民的「你告了老娘

《東方紅》

《東方紅》原是在大陸流行的陝北民歌，套上了政治意義，變成了對毛澤東的歌頌。文化大革命期間，這首歌幾乎代替了中共的國歌〈義勇軍進行曲〉，以及共產黨〈國際歌〉。

一九六五年《東方紅》拍成電影。這是一部巨型歌舞片，主旨在對毛澤東歌功頌德，由軍屬的八一電影製片廠、北京電影製片廠和中央新聞記錄電影製片廠傾力合作，女導演王蘋任總指揮。這部電影計動員了全大陸三千多位音樂和舞蹈工作者參加，號稱有「世界有史以來最大的合唱隊和管弦樂團」。這些人全擠在舞台上，氣魄宏偉壯觀，也只有北京人民大會堂方能容納。

作爲歌舞片，《東方紅》選用的歌曲相當富情緒性。許多抗日戰爭時流行的歌，如〈松花江上〉、〈游擊隊之歌〉、〈保衛黃河〉，均能訴諸老一代的抗日懷舊心理。舞蹈的設計來說，《東方紅》無論在構圖和技巧上，都展現一種明快的戰鬥風格。特別是大渡河上搶攻鐵索橋的一場戲，演員舞姿爐火純青，步伐整齊劃一，場面設計相當可觀。

但是就電影來說，《東方紅》充其量只是一種舞台紀錄片，攝影技術並無創新，美學上亦無清楚的架構。王蘋忠謹地遵守黨的指示，一切並不越軌，重點即在烘托毛澤東的偉大，有時甚至曲解史實以達到目的（如敘

述到一九二一年中國共產黨成立時，雖然當時共產黨的領導人並不是毛澤東，電影卻硬將毛澤東的頭像印在旗幟，令熟知史實的人竊笑）。

另外，中共黨史中重要的「南昌起義」一節亦被輕描淡寫帶過。這是經過周恩來的下令，因此，《東方紅》也號稱受過周恩來親自督導。不過，這項事實並不見容於江青，文化大革命期間，江青在上海對《東方紅》大肆攻擊。根據《東方紅》的工作人員李群在《我們的總導演》一文中記錄：「一九七六年，白骨精江青在上海說：『大歌舞太浪費了，世界上沒有那麼不講成本的。』四人幫在文化部的一個親信也跟著惡狠地叫嚷：『大歌舞的流毒到現在還沒有肅清。』他們惡毒攻擊周總理，竟敢偽造毛主席指示，並喪心病狂地將這部無產階級優秀文藝作品《東方紅》和資本主義的電影一起列入內參片。」

《東方紅》隨同文化大革命被禁了十幾年。一九七六年十月六日，四人幫垮台，周恩來生前提出的四個現代化成為以華國鋒、葉劍英、鄧小平為首的新領導階層迫切提出的建設口號。過往被鬥垮的「走資派」重新獲得權力，被關的電影工作者亦被釋放。《東方紅》隨著《洪湖赤衛隊》、《天山紅花》、《小兵張嘎》、《祕密圖紙》成為第一批被解禁的電影，對當時的電影界產生鼓舞的作用。（本篇部分資料取材自張力濤著《中共電影史概論》）

註一：文革鬥爭之慘烈，在世界史上都駭人聽聞。以吳晗為例，他因《海瑞罷官》慘遭摧殘，一九六八年入獄，六九年在獄中吐血1000 CC而亡，頭髮亦被拔光，骨灰至今下落不明。

婦女能頂半個天——《李雙雙》和人民公社

一九七〇年代，美國影星莎莉・麥克琳率大隊赴中國拍攝婦解運動的紀錄片，片名叫做《半邊天》，（The Other Half Of The Sky）其典故就是出自《李雙雙》這部電影。當然，其眞正的源頭仍是毛澤東，主要是一九五四年貴州農業生產合作社提倡男女同酬，表彰女性能與男性一樣分擔工作，之後毛澤東即提出此口號紅遍大江南北。

西方人初看《李雙雙》都會嚇一跳，因爲此片所顯示的婦女平等前進思想，雖依附在「大躍進」、「人民公社」等表面的政策下，卻幽默尖銳地批評了中國農業社會男性主導的男性自私虛榮心理。

這部改自李准短篇小說的電影，採取詼諧的喜劇形式，重點是一名叫李雙雙的公社婦女，平日急功好義，看不得丈夫的縮頭好人狀。她什麼閒事都要管，公社開渠，她領著村裡婦女去扛重力。公社按勞分配計公分，她又不講人情，堅持按公分得計得清楚公平。她又會去用「順口溜」貼大字報：「希望認眞把分記，婦女能頂半邊天」。有人不好好施肥，她會自動加班重施；有人佔用公家車輛，她也毫不苟且地到老支書處揭發。甚至鄰居相親嫁女兒，她也幫著把相親人勸回了城裡。

李雙雙這點個性，使得她的丈夫喜旺在村裡很難做人。他認爲他家幾輩子從不與人大聲小聲，沒有得罪過人，所以開出條件要李雙雙遵守，否則，他威脅說，他要參加運輸大隊搞運輸不回家了。李雙雙最恨喜旺這種「葉子掉了也拍打了腦袋」的個性，她含著眼淚把包袱丟給喜旺，寧願他去搞運輸也不願放棄她對公家事的看法。

喜旺出走了兩次，他和自私的男性村民們終於了解了李雙雙及其周圍的女性，是如何地在爲公衆著想。最

後喜旺被改造成功，他們自動去勸他的同伴，李雙雙也喜孜孜地重新接納了他。

電影以極其農村化的語言辨別男性女性在農村的地位。村裡的小夥子二春一開頭就嘲笑婦女，不信她們能開渠：「妳們這號的不行，只能在家洗洗衣服，熱飯，收拾孩子，侍候男人。」喜旺也開口閉口以「做飯的」、「屋裡的」、「孩子的媽」稱呼李雙雙。他諷刺雙雙「積極」，雙雙劈口罵道：「勞動你不樂意，在家侍候你才甘心！你這是啥思想？」她拽著喜旺到老支書那裡評理，喜旺不敢去，嘴裡仍嚷著：「妳先走，妳先走我在後面跟著。」雙雙勞動回家晚了，要喜旺先做飯，喜旺說：「我不能開先例，否則將來還要幫妳洗尿布哩！」雙雙提議喜旺為村裡計公分，喜旺推說不認識「洋號碼字」，雙雙卻說：「鄉親們，他會洋號碼字，去年秋收，他一本帳算得可麻利了，洋號碼字就是他教會我的。」夫妻吵吵鬧鬧，即使為了「按勞分配」是列寧還是馬克思說的雙方還陷入苦思：「我記得是姓馬的說的。」

活潑的農村語言，精湛的演技，使《李雙雙》在中國喜劇上佔有重要的地位。張瑞芳為此得到周恩來的召見，而仲星火也因為成功地塑造中國怕老婆男人形象而紅極一時。

《林家鋪子》承襲中國三〇、四〇年代電影美學，也是中共建國後的代表作之一。

美麗的中國第三代作品——《林家鋪子》‧《早春二月》‧《家》

《林家鋪子》

水華導演的《林家鋪子》是改編自茅盾小說的力作，也是最能展現中共電影藝術傳統精髓的作品之一。

當初北京電影製片廠拍攝此片的目的，是希望「介紹五四以來的優秀作品」，透過茅盾筆下「林源記」商號的處境，讓觀眾回憶一下過去那種「自己不能掌握自己命運」的時代。片中的林老板一下要面對青年學生抵制東洋貨的愛國熱潮，一下又要應付官僚、商人、軍閥、地方士紳的壓迫。在走投無路的狀態下，他反過來剝削比他更弱小的農民、小販和孤兒寡婦。茅盾以同情兼具批判性的筆法，寫出當時「大魚吃小魚，小魚吃蝦米」的社會現實，為中國混亂、苦難的一段歷史留下見證。

水華改編的導演手法溫厚細緻，無論自服裝、布景至戲劇的經營，都不時泛現華采。尤其扮演林老闆的演員謝添，承襲了三、四〇年代中國電影表演傳統，以準確的說白和動作，演活了一個中國小商人如何在時代變動和政治腐敗下逐漸變通乃至狠心欺人求生存的滄桑。片尾林老闆棄店搭小船離去，混濁的水紋，破敗的水涯房舍，與林老板灰黯蹙眉的臉孔，相映成一個舊中國社會的殘破象徵。

謝添一直是中共相當重要的演員，晚年改做導演，文革之後中國話劇傑作《茶館》即由他搬上銀幕。至於在《林家鋪子》中扮演張寡婦的女演員于藍，則是第五代導演田壯壯的母親，她是五〇年代富代表性的社會主義演員。

《早春二月》

《早春二月》是根據柔石的中篇小說《二月》改編的。小說完成於一九二九年，而柔石以及一批左翼作家在一九三一年遭上海租界區的英軍逮捕，交國民黨手中。三個星期後，國民黨槍斃了部分逮捕的人，餘者活埋。此事經西方媒體報導（Agnes Smedley及Edgar Snow）引起國際譴責。柔石的小說因此迅速再版，由魯迅寫引言，獲得許多人道支持。

柔石的小說基本上是反映了北伐前夕幾個典型知識分子的思想動向。故事以一群歷經「五四」運動的青年命運爲主，男主角蕭澗秋在政治激烈的風暴之後，來到平靜的芙蓉鎮，想從激流中退出。他找到昔日五四夥伴同學，並在他們協助下到學校教起書來。在芙蓉鎮上有一名寡婦，丈夫是因與澗秋等人參與五四革命而死，身無分文，母子無依。澗秋出於同情，常以各種方式幫助寡婦。然而，由於澗秋與同學妹妹的戀情遭妒，有關寡婦與他不清白的謠言四起，寡婦終於自殺。

導演謝鐵驪賦以電影較光明的結尾，男主角末了是離開消極的芙蓉鎮，決心再「投入時代的洪流」。然而拍攝期間，大陸「極左」傾向已經開始。謝鐵驪及工作人員備受圍剿，許多攻訐指出，柔石的小說「薄弱而傷感」，魯迅的讚譽只是爲柔石作政治聲援，與小說本身無關。謝鐵驪及工作人員排除橫擾，繼續拍戲。影片完成後大受觀眾歡迎，然而報上的政治攻擊卻未有稍減。極左言論指責此片「小布爾喬亞的人道主義和逃避主義」。二年後，文革開始，《早春二月》正式成爲被批對象，工作人員也因此遭累。但是，「四人幫」倒台

後，此片卻是最早平反的作品，也再次在大陸掀起觀看熱潮。一九七九年，中國影片公司將之送至坎城參展，成爲中共幾年來第一次參加國際影展的代表作。

《早春二月》有豐富多姿的視覺風格，許多畫面宛似中國畫的空間結構，其華麗而富文學氣息的推軌鏡頭，更爲此片添增了一分文人色彩。電影開首小船上的窗子透出去看到江南風光，彷彿一幀幀山水畫，絲竹樂更帶有溫婉的國樂風格，鏡頭橫搖自擁擠的船艙，再隨男主角走出。呼吸清新空氣，景觀豁然開朗，一氣呵成，堪稱經典。整部電影宿命地牽向悲劇的調子，知識分子的苦悶和徘徊，更展現了中國電影在濫情和革命口號外少見的知性風采。

男女主角孫道臨和謝芳，都是大陸五、六〇年代最著名的演員。謝鐵驪導演已於二〇一五年去世，曾轟動一時的電視劇《紅樓夢》即出自其手。

《家》

《家》是巴金自傳小說《激流》三部曲中對封建社會最嚴厲的批判。父親的絕對權威下，巴金痛苦地敘述個人自主性和內心情感在家中之被全面抹煞。群體的利益、家族的榮譽，幾千年來隨封建制度造成個人最大的壓制。

該書自一九三二年出版後，就是中國影壇最喜歡拍攝的題材之一。一九四一年，它首次被搬上銀幕，由八位導演聯合執導（包括卜萬蒼）。一九三八及一九四〇年，《激流》三部曲的另兩部《春》及《秋》亦被改編成電影。一九五七年，上海海燕及天馬片廠合併成的上海電影廠，再度將《家》重拍，導演是以《姐姐妹妹站起來》聞名的陳西禾，以及曾任《母親》、《我這一輩子》電影副導的葉明。

這次再度搬上銀幕予人印象最深的是其中的一千演員，如飾高老先生的魏鶴齡，飾高覺新的孫道臨，飾覺

新媳妁妻子李瑞珏的張瑞芳，飾梅表姊的黃宗英，飾傭人鳴鳳的王丹鳳。這群中國最優秀的演員集合起來，發揮了動人的情緒力量。

不過，這些情緒力量卻不為西方評論者欣賞。美國評論家陳立在他的中國電影史書中說：《家》完全是以過度的煽情方式，自溺地取悅中國觀眾。他指出，像《家》這種處理方法，是不折不扣的好萊塢「眼淚電影」（weepie）。

問題是，英國評論家東尼‧雷恩的看法正好相反。雷恩以為，陳西禾和葉明恰恰是拒絕「煽情」的。電影中情緒最激動的地方，兩位導演都會由構圖、剪接，以及場面調度從美學方式予以「疏離」。陳立指責《家》中過度注重美術設計、服裝、燈光、道具的傾向為「墮落」，雷恩卻認為視覺風格不但不是自我沉溺，反而是用以描繪封建家庭壓抑氣氛的方法。由此，其場面調度以相當的野心來演繹巴金書中的內心世界，而通俗劇的模式更浮凸了電影中明示的社會／心理因素。

《家》的拍攝，也是中共在五〇年代中期因為電影政策趨向開放，創作思想再度活躍的結果之一。當時，中共鼓勵改編以往的文學作品，「用歷史唯物主義的觀點予以正確的再現」。除了《家》之外，另一部受人矚目的改編作品，即為紀念魯迅逝世二十週年，由北影搬上銀幕的《祝福》。

民俗情懷和邊疆風情──《劉三姐》‧《阿詩瑪》

《劉三姐》

以山歌爲電影形式，應該是中國電影史上第一部。其故事取材於廣西壯族的千年民間傳說，該傳說曾在廣西、貴州、湖南、江西、雲南廣爲流行。《劉三姐》在西南少數民族心裡，就是「歌仙、歌聖」的代名詞。她是山歌的化身，也是山歌歌頌的對象。劇作家喬羽根據這個千年傳說，撰寫成現代的故事，並配以饒富詩情的歌詞。作曲家雷振邦再採集廣西壯族的曲調，重譜成優美的民歌。悠揚的山歌，仙境般的桂林陽朔山水，使《劉三姐》甫推出就轟動港澳及東南亞，被譽爲「山歌片王」。

影片編導頗富巧思。像劉三姐的出場就甚爲驚人。在一連串山巒清水的空鏡頭後，一名女子拔尖的高音迴盪在山水景致間：「山頂有花山腳香，橋底有水橋面涼。心中有了不平事，山歌如火出胸膛。」漁夫父子豎耳傾聽，從遠處，一位姑娘踩著樹枝編的小筏，手提青竹竿，哼唱漂流而來。

在社會主義的前提下，劉三姐成爲領導民間反抗財主的平民英雄。山歌是她的武器，犀利的歌詞，辛辣的嘲諷，使劉三姐在財主惡勢力的心目中是鬧民變的根源。劉三姐抗交租稅，財主便使計害她跌下山崖。未料劉三姐順灘江漂流，柳州、桂林各地鄉親都不遠千里來與她會歌，財主爲了打擊她，也請了幾個酸秀才來會歌，旨在挫她歌鋒。哪知她理直氣壯，先罵財主：「常進深山認得蛇，常下江裡認得鱉，常爲財主流血汗，誰不認得莫老爺……窮人血汗他喝盡，他是人間強盜頭。」再罵秀才：「不讀四書不知禮，勸妳先學人之初。」她也不客氣：「好笑秀才酸氣多，快回書房讀子曰，之乎者也學會了，才好搖頭晃腦殼。」秀才罵她：「不讀四書不知禮，勸妳先學人之初。」接著劉三姐順灘江漂流，柳州、桂林各地鄉親都不遠千里來與她會歌，財主爲了打擊她

三姐順灘江漂流，柳州、桂林各地鄉親都不遠千里來與她會歌，財主爲了打擊她，也請了幾個酸秀才來會歌，旨在挫她歌鋒。哪知她理直氣壯，先罵財主：「常進深山認得蛇，常下江裡認得鱉，常爲財主流血汗，誰不認得莫老爺……窮人血汗他喝盡，他是人間強盜頭。」再罵秀才：「不讀四書不知禮，勸妳先學人之初。」她也不客氣：「好笑秀才酸氣多，快回書房讀子曰，之乎者也學會了，才好搖頭晃腦殼。」秀才罵她：「不讀四書不知禮，勸妳先學人之初。」

月是穀雨，問你幾月是春分？富人只知吃白米，手腳幾時沾過泥？問你幾時撒穀種？問你幾時秧出齊？四時節令你不懂，春種秋收你不知。一塊大田交給你，怎麼耙來怎樣犁？」

財主和秀才被三姐罵得落荒而逃。終於定下毒計，綁架了三姐。三姐的情人阿牛率領鄉親來營救，一場混亂後，三姐與阿牛駕舟盪漾在灕江中唱著：「風吹雲動天不動，水推船移岸不移，刀切蓮藕絲不斷，斧砍江水水不離……我們結交定百年，哪個九十七歲死，奈何橋上等三年。」

《劉三姐》的魅力席捲東南亞，乃引起一批效顰之風。當時邵氏一連串拍了《山歌戀》、《山歌姻緣》等山歌電影。以《山歌戀》為例，無論故事、取鏡，均與《劉三姐》如出一轍，惟民間齊集對抗財主的主題，改成了村姑與漁夫的戀愛糾葛，財主無法如《劉三姐》中那般魚肉鄉里，只合著是個歪鼻斜眼的靡弱小丑（蔣光超）。山歌的曲調雖一模一樣，內容卻不見《劉三姐》作曲譜詞音樂家雷振邦等巧思或雄渾，多半淪為「連理枝、共纏綿，想你想到瘋狂」的男女訂情俗濫歌詞。有些詞句更直接從《劉三姐》中抄襲而來，如「只聽過鍋煮飯，從未聽說飯煮鍋」，或「葛蘿纏樹纏到老」等。最大的致命傷，是葉楓演的村姑秀秀，一方面濃妝豔抹，都市氣息過於濃厚；另一方面，年紀過大，嘟嘴賭氣令人尷尬。不似《劉三姐》中的主角黃婉秋，一張圓渾英氣的臉，純樸又大方的村姑舉止，配上歌唱家傅錦華高圓融歌聲，使《劉三姐》深入觀眾心理，成為另一種傳奇。

《阿詩瑪》

中國拍少數民族電影，是有一個傳統。除了《農奴》等片以沉重的筆調，哀嘆西藏人民的悲歌外，大部分少數民族電影都強調其與漢文化歧異的風俗及文化，或者盡量剝削當地的風光及歌舞，或者將少數民族的生活納入輕鬆活潑的喜劇範圍。《阿詩瑪》即此典型的電影。

改編自雲南撒尼族敘事長詩的《阿詩瑪》，是一個歌誦阿詩瑪堅貞行爲的古老傳說。阿詩瑪是美麗的撒尼姑娘，在節慶中與阿黑私訂終身。富家子弟阿支雖然在射箭摔跤上，都比不過阿黑，卻強行劫走阿詩瑪（阿詩瑪此時高唱：「綿羊不能伴豺狼，我絕不嫁給熱布巴拉家。」）阿黑搶回阿詩瑪時，阿支搬石洩洪，阿黑與阿詩瑪俱被淹沒。阿黑掙扎浮起，遍尋不獲阿詩瑪！她已化做山石，活在撒尼人心中。

《阿詩瑪》的原始長詩約有二十來種不同的版本，劉瓊大膽地將阿詩瑪／阿黑的關係，從一般熟知的兄妹改爲戀人。電影不用對話，全靠歌唱傳遞感情。而雲南美麗的山水景色，火把節慶的歡樂氣息，摔跤射箭的刺激，都使全片散煥著如詩般的民俗色彩。片尾阿詩瑪化成「雲散我不散，日滅我不滅」的石峰和回聲，傳奇中饒富浪漫，在少數民族電影中獨樹一格。

不過，電影的浪漫恰使該片蒙難。一九六四年，文化大革命前夕風雨欲來，康生與江青將《阿詩瑪》連同《早春二月》、《舞台姐妹》、《林家鋪子》、《聶耳》一齊打爲「大毒草」，報章的惡意攻訐如雪片飛舞。《阿詩瑪》的罪名是「宣揚戀愛至上」，而楊麗坤雖是少數民族的身分，卻被強加標籤爲醜化少數民族的「黑線人物」。導演劉瓊當然也沒有倖免，文革時吃盡苦頭。

《阿詩瑪》尚有個悲傷的結局。出身於雲南省文工團的楊麗坤，原本擅長歌舞，因被發掘主演《五朵金花》（亦爲少數民族電影）而走紅，《阿詩瑪》甫推出即遭禁，楊麗坤身爲「黑苗子」受到許多虐待。她終於精神失常，卻被加上更嚴重的「現行反革命」帽子，連素來愛護她的周恩來都保不住她。文革結束後，劉瓊去醫院鼓勵楊麗坤復出，她沉默許久痛苦地說：「我殘廢了，我不行了！」

戰爭英雄——《董存瑞》‧《小兵張嘎》‧《關連長》

《董存瑞》

董存瑞是國共內戰時的真實人物，在一九四八年的隆化戰役中，這位農民出身的年輕戰士，手托炸藥包，捨身炸碉堡，成為中共的英雄。在中共建國初期，許多小說、戲劇、繪畫作品均以之為歌頌對象。

拍成的《董存瑞》電影，與這時期的許多軍事題材作品相像，重點多半放在英雄人物的性格、成長、及英雄事蹟上。董存瑞在這裡被塑造成好強、愛黨的農村青年，小牛犢子般地頑劣，一心一意要當兵，因為「槍炮子，大打大幹，走南闖北，東游西轉，又光榮又體面。」不過軍隊告訴他，軍隊要的是戰士，不是小孩，董存瑞乃忿忿地說：「八路軍有的是，你們這運用八人大轎抬，我也不來了。」

部隊幾個連長級的同志教他，「要思想，真正的戰士不是一口氣吹出來的，得好好鍛鍊，他們教他打鬼子不要逞勇，子彈得來不易。」董存瑞說：「我心中可有股革命勁！」連長說：「要經得起革命的鍛鍊和鬥爭的考驗，這革命就是人生的寶貝，人要是沒有它，活著沒有作為，死了沒有價值，白來一世……就是死了，也還在人心中活著，可別讓那革命勁溜了！」

董存瑞聽完多種教訓，逐漸反省成為戰士，幾次戰役表現傑出，晉升了排長，砲聲隆隆，共軍與國軍火拚，共軍想攻下承德的咽喉——隆化，進一步解放熱河，然而國軍守住一個橋墩碉堡，戰事屢屢受挫。董存瑞乃一手舉著炸藥包，挺立在碉堡中，以頂天立地的昂然姿態，口中高喊「為了新中國，前進！」與碉堡同歸於盡。

《董存瑞》一片當然有相當多教化意義，不過因為演小董存瑞的男演員張良形象生動，減少了濃厚政治宣

傳的教條味。電影從很農村化的日常生活出發，綽號四虎子的董存瑞生就一對濃眉大眼，兩個酒窩，好勇鬥狠，活潑剛強，賦予此片非教條化的趣味。而片尾董存瑞一手托炸藥的凜然決斷，幾乎已成為標竿般的八路少年形象，被當時的評論讚譽為「熟悉的陌生人」。董存瑞的英雄形象是如此深入民心，以至於他出生地已改名為存瑞鎮，中學也成為存瑞中學。

《小兵張嘎》

《小兵張嘎》與《董存瑞》、《關連長》兩片十分相像，都是用戲劇性方式塑造生動的農村戰士形象，其基本論，農村參加八路軍的戰士們，雖然有無限家國深仇或忠黨熱情，但是仍存有一些須要改造的觀念，電影便著重他們啟悟、反省、成長的過程——要成為優秀紅軍戰士，必得經過各種磨練及考驗，無論基調是喜劇還是悲劇，張嘎、董存瑞和關連長末了都成為永恆的英雄形象。

這三個人物都有個共同點，即具備農村典型的純樸、善良、嫉惡如仇天性、他們都極為衝動，遇事往往罔顧組織紀律，破壞了戰爭效果。

而解放軍恰似農民的大家長，三部電影中都有一些諄諄善誘的連長、排長人物，能幫助主人翁覺悟，而他們與農村的關係也是水乳交融，軍民一家，共同抵抗外侮（國民黨、日本人等）的。這裡面的政宣教化意義自然是最重要的。

崔嵬鏡下的張嘎，是個在白洋淀農村的十三、四歲「嘎里嘎氣」的

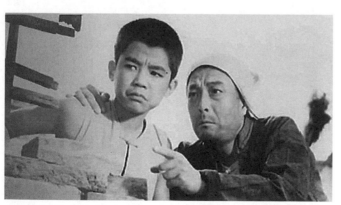

《小兵張嘎》這些電影都有活潑生動的兒童少年英雄，聰明伶俐，有感機智。

少年，倔強桀傲，活潑好動。他與老奶奶窩藏著受傷的八路連長在廢墟裡，平日給他送烙餅夾雞蛋的，喜歡聽連長說書般講述一些作戰英雄的事蹟。不過，日軍很快就逮捕了老奶奶，並當眾處決了奶奶和連長。懷著血海深仇的張嘎自此加入解放軍一心復仇。

在解放軍的日子裡，張嘎學習著紀律規矩，他喜歡槍，曾私藏了一把，受到長官責備，後來在一次立功戰役中，他終於得到槍為獎勵。

由於崔嵬塑造的成功，張嘎的咬人、打架、潛水、吹牛、爬樹、掏鳥窩行為都至為生動可信。雖然偶爾他還是會變成政治的傳聲筒（我有家啊！部隊就是我的家，我有更重要的事，就是建立共產主義的新中國！），但是就個性、脾氣、行為等角度而言，這個角色都立體得令人投入。

許多評論讚揚崔嵬將此片經營出詩的風格，原因是許多農村景觀在細膩的分鏡下頗具抒情味。如河堤上的柳絮，水波，河上的雲霞，都被晶晶雅素的攝影捕捉。又如張嘎用蘆葦桿呼吸潛水，渡過一大川荷花、蓮蓬中，露珠晶瑩欲滴，荷花蓮蓬搖曳生姿，農村的景致美得誘人。

但是此片最予人印象深刻的鏡頭美學，應是張嘎在村中集會目睹老奶奶慷慨就義的一場戲。這場戲源自一個精彩的長鏡頭，畫面自老奶奶堅毅凜然的臉部拉開，逐漸看到村裡被日人逮捕的村民，鏡頭向左搖並逐漸拉開，整個村子顯現，鏡頭再拉下搖至村民，逐漸靠近正撥開圍觀群眾到前面的嘎小子臉上特寫。這個鏡頭一氣呵成，從老奶奶拉至張嘎，鏡頭運動既複雜，取景又顧及均衡及細節，堪稱經典畫面。

《關連長》

在中國漫長的電影史中，最傑出的演員應屬石揮了。這位表演跨度驚人的演員，在從影生涯中塑造了多少個令人難忘的角色（這不算他的話劇時期），諸如《假鳳虛凰》中那個吹牛行騙的理髮師三號，《夜店》中陰

險毒辣的店主獨眼龍，《太太萬歲》中怪聲連連、好色荒唐的老岳父，《我這一輩子》中自二十幾歲活到五、六十歲的老警察，《哀樂中年》溫文倔強的老校長，其形象之南轅北轍，口音之變換自如，動作設計之繁複典型，都使他的表演成為「奇觀」——觀眾不僅欣賞他的角色刻劃，更瞠目結舌於其改頭換面的變色龍能力。

這樣一個傑出的演員也是才氣縱橫的導演，他的導演作品，如《我這一輩子》、《雞毛信》、《關連長》、《天仙配》都有極具原創性的表現，無論悲喜劇型，他都能掌握觀眾情緒，製造扣人心弦的張力。

《關連長》便是他自編自導的代表作之一，且不說別的，光他那一口嘴型誇張的山東口音，好吃大蒜，「抽俺的袋菸」，以及喜歡找人「拉拉呱」（聊天）特種連隊榮譽的造型便引人噴飯。為了烘托關連長的神聖性，石揮特別安排一個大學生的文化指導員來教關連長八連部隊的劇情，以對比出這個鄉下土包子的真誠可貴。抱著哲學、世界觀、唯物論來部隊的大學生，原來受到的指示是「八連的關連長是戰鬥英雄，就是文化太差，你要幫助他」，他教書的時候名詞太艱深，戰士們各個昏昏欲睡，他與連長二人亦存在若干障礙，但是末了，他反而受到關連長的感召而激動地說：「你是這麼平凡……偉大，我自己實在太渺小了！」兩人徹底諒解，「我向你學政治！」「我向你學戰鬥！」

改編自朱定同名小說的電影，背景設在解放軍進入上海之前夕，關連長所在的八連因為被分為「預備隊」，一直沒有戰鬥任務。生就一個砲筒子脾氣的關連長，先前以為「瞧不起俺八連，把俺們當飯桶！」，後來遵守上級指示，要同志們聽從指揮，到了上海不准隨便，遇到外國人不要隨便講話……最後按捺不住，要所有同志打血手印寫「決心書」，要求襲擊作戰任務。關連長正興奮帶軍攻打國軍指揮所時，發現該所是孤兒院，內有孤兒數百名。他乃下令以白刃戰解決，不使用砲火保護孤兒。這位英勇衝鋒的戰士終於犧牲在戰役中。

由於石揮演技之精湛，使這部原來教條味十足的影片增加若干娛樂性。英雄式的題材，喜劇化的段落處

理，使它大受觀眾歡迎。但是中國政治問題實在嚴重，由於《武訓傳》燎原式的批判運動蔓開，《關連長》也受到牽連，被認爲是「歪曲了人民解放軍的英雄形象」（片中解放軍說方言，許多是文盲）。一九五六年，石揮在導演《霧海夜航》一片時遭到嚴厲批評，被劃爲右派接受檢查，謂之「誣蔑黨的幹部形象」。石揮因此跳了吳淞江。

二十二年後，中共才宣布錯劃了他成右派，予以改正。

戲謔官僚與公僕──《今天我休息》‧《新局長到來之前》

《今天我休息》

大躍進時代的電影，對我而言常顯得過分天真浪漫，內容充滿對國家、民族、共產主義的期望和振奮。一個舉國捐出了鍋碗瓢盆，不分日夜努力，盼望熊熊燃燒的鍋爐中能鍊出鋼來的社會，背後支撐的應是怎樣的一個高昂而盲目的精神狂流？

在這種集體社會氛圍下產生的文藝作品，個個也沾染著社會前進的積極樂觀氣息。每一個塑造出來的人物，都像隨時站崗的衛士，一刻也不停歇，恨不得自己能為社會及人民多幫一點忙。這種理想而單純的塑造，連中共自己的理論家都批評其人物只有「好的和更好的」矛盾。（見張成珊：《中國電影文化透視》，頁189）

《今天我休息》就是一個再典型不過的例子。

故事是這樣的：一個熱愛工作的人民警察，在天濛濛時推著單車回家，他剛結束了大夜班，老友正琢磨著趁他休假的今天幫他介紹對象，希望他告別單身漢生涯。

可是這位該休息的民警，卻在大街小巷為一家人的里弄居民們奔走。這裡他幫大嬸們包餃子，那裡他帶里弄小組長訓斥一位過於熱心公務、爬在屋頂上幹活不下來的青年。再這一會，他將一位騎快車的同志攔下來，勸誠他要有文化有覺悟。

朋友好不容易帶了要介紹的對象小劉來看他，卻左等右等也不見他回來。小劉快快地走了，朋友找到他著實罵了他一頓，又約好四點，一定得去看電影相親。

民警先生是很仰慕小劉的，可是他在街上走路，又看到一個老鄉用船運了許多豬到上海，找不著買主，又

沒有飼料餵豬而大感恐慌。民警當然是不辭辛勞地尋找工廠，又發動市場攤販把爛葉菜根捐來餵豬。

這忙不過來，那兒老奶奶又抱怨孫女昏倒了，民警說服公車及全體乘客直奔醫院；當然又誤了電影約會！

小劉和朋友再給他一次機會，小劉晚上請他吃飯，因為爸爸哥哥到上海來了，可以見見民警。可是他又拾了皮夾，千辛萬苦找失主給人送回，飯也誤了。

小劉至此算是翻臉，等到民警氣喘吁吁地趕到她家，她已不搭理了。不過好心總有好報，小劉的爹正是送豬的老頭。皆大歡喜。

這齣喜劇被稱為「歌頌性喜劇」，重點是強調培養共產主義思想道德。劇中人物不僅是民警，每位都太好太積極了！工人大煉鋼煉得熱乎，女兒生病也不管了！小劉這郵遞員（郵差）也上進，她休假時想起郵局有位新來同志可能不熟悉業務，又想回去幫她忙。此外，老頭送豬是公社「支援工人老大哥」的；工廠少先隊女工逢事熱心幫忙；為了救人，犧牲自己「解放十年來沒有遲到過」紀錄的乘客；看到民警義行，大聲疾呼「我們眞是該向你學習」的女醫生；甚至那位騎快車、掉皮夾的急性子老兄，原因也是他支援到蘭州，看到工人的幹勁，「不知不覺積極起來的」。

所有的人物，都像電影中標語：「總路線萬歲！」「大躍進萬歲！」的樣板，彼此發揮「大協作精神！」積極單純而又奮發蹈厲。

即使如此，文革時這部電影還是遭批判了，紅衛兵認為此片是「毒草」，譴責它的「不眞實」，說他工作多得像是「繁重的徭役」，而且受人愚弄，滑稽可笑，超出毛派分子以為「只有反面人物」才能被嘲諷的規範。

《新局長到來之前》

一九五三年，中共進行第一個電影界的五年計畫，鼓勵劇本創作，抨擊電影一味公式化、教條化的內容。

一九五六年，毛澤東提出「百花齊放，百家爭鳴」的雙百方針，電影界出現一批優秀而內容尖銳的作品。其中，由呂班導演的三部諷刺喜劇，對中共的官僚主義及社會的歪曲風氣做了深刻而有趣的反省。

呂班出身於演員（曾演過《十字街頭》），是一九三○年代著名的諧星之一。轉業為導演之後，他仍擅長喜劇。一九五六年至一九五七年間，他共為長春片廠執導了三部喜劇《新局長到來之前》、《不拘小節的人》（一九五六）和《未完成的喜劇》（一九五七）。這三部喜劇都長於嘲諷，尤其《新局長到來之前》更對中共新興的「官僚主義加主觀主義」極盡挖苦譏笑之能事。

這部電影的主角是一個好吹牛拍馬屁，瞞上欺下的總務科牛科長。他掌管庶務及經費，經常濫用職權，單身宿舍天天漏水他不去修，公家的財物受損他不理會，成日只琢磨怎樣服侍上司。該單位幾乎所有人都討厭他，說他像「老太婆拉風箱，透著一股邪氣」，而且「舊局長是紅人，新局長來時必然也是紅人，改名叫『牛大五』算了」。

故事開始於新局長快上任前，牛科長思索著把堆水泥的大房間改成新局長辦公室，舊辦公室他自己佔用，而且敦促油漆須重裝潢，購買鋼絲床等「外國貨家具」忙得不亦樂乎。同事抗議水泥受雨淋會損毀，宿舍會成泥坑等嚴重問題，他不但置之不理，而且官腔官調罵批評他的同事是「不尊重領導，行為今古奇觀」。沒到上班時間，他請抱怨的職工出去，「總路線叫我們生產，沒叫我們加班！」上班時間他吩咐工友他有要事不許打擾，自己卻躲在辦公室裡啃豬腳。

問題是：他和幾個心腹把已悄悄來到的局長當成木工，不但讓局長把他的醜惡嘴臉看了個夠，而且「我跟局長一塊打過游擊，搞過土改」的牛皮當場吹破，最後，自己賠錢買下新局長不要的家具不算，也出盡洋相顏

面盡失。

呂班導演的手法俐落緊湊而層次分明。有些場面令人捧腹，是中國喜劇電影難見的詼諧筆觸。比方說，牛科長去視察新局長辦公室油漆結果，對色調的選擇大皺眉頭！「春末夏初嘛，這淡紅色是熱色，看得人心裡發悶，要漆冷色！」對於牆上的花邊，他以為「太俗了，沒有民族風格」。牛科長走了以後，工人們畫了一牆的西瓜、茄子、冰棍、冰淇淋。

電影的結尾，新局長轉向觀眾：「我是上班來的，想不到演了一齣滑稽劇。我們生活中間，像牛科長這樣的人，是不是只有一個？」新局長這個問題，觸怒了中共的官僚，這個由作家何求獨幕話劇改編，于彥夫編劇的喜劇經典，後來被否定為「揭露社會矛盾，攻擊黨的領導，醜化社會主義」，呂班被劃為右派，幾乎是「滿門抄斬」，永世與電影絕緣！

動畫之民族風格——《大鬧天宮》‧《小蝌蚪找媽媽》‧《牧笛》

《大鬧天宮》

《大鬧天宮》可能是中國動畫史上最爲人熟知的作品之一。這部電影耗時四年，齊集上海美術電影製片廠的人力，將神話小說《西遊記》的片段故事搬上銀幕。

原本分上下集的《大鬧天宮》總導演是萬籟鳴。這位動畫界的元老，早就想拍孫悟空的故事（事實上，萬氏兄弟的第一部動畫片即是黑白的《鐵扇公主》），其間因爲戰亂及人力不足，給終未能攝製。一九六一年，美影廠集合著名畫家張光宇和張正宇擔任美術（造型、背景）設計，女導演唐澄任萬籟鳴的助手，此外當有嚴定憲、段睿、浦家祥、陸青等近十人任動畫設計，終於實現了萬籟鳴「二十年的宿願」。

《大鬧天宮》有濃厚的民族色彩和原著奇妙神話的想像力。孫悟空天不怕地不怕，敢與天庭抗爭的性格，宛如一個處於青年期的叛逆男孩。他的造型既有國劇臉譜化的特色，又有民間圖案畫的多彩及流暢圓線條。至於他的動作更依平劇對拆公式化武打動作而來，配合疾如雨聲的鑼鼓點，端的是熱鬧非凡。尤其他與龍王宮內蝦兵蟹將的群鬥，或是他與哪吒太子三頭六臂的對決，都精彩而賞心悅目。

孫悟空以外的人物也都有民間趣味的造型。像孫悟空偷蟠桃，著名的王母娘娘蟠桃園中，悠遊飄蕩著諸多靈秀窈窕的仙女。他們的造像大抵取自敦煌上的「飛天」仙女，平面圖案性的構圖，縹緲富意境的曲線和彩帶披紗，宛似如意的瑞雲，色澤豐美，意蘊深邃。另外，足踏風火輪的哪吒太子，圓胖的嬰兒臉和小肚兜，簡直就是民間年畫中胖寶寶再世。

《大鬧天宮》出現的時期正值文革的前夕，紅衛兵小將反權威、反體制的跋扈及叛逆，已在孫猴子身上具

體而微。據此，玉皇大帝就成了貌似端莊，威嚴狡奸的領袖。他表面端坐不動，心頭卻盤算得緊，眉宇不時流露殺機，不事生產的十指尖尖又不斷沉著揮來掃去。至於口蜜腹劍，忙著幾面做好人的太白金星，還有不可一世的巨靈神，都說明了民間小霸王對天國權威的憎惡及挑戰。這種敘事與文革後如出一轍的動畫《哪吒鬧海》對照來看，意識型態的政治立場昭然然若揭。

《大鬧天宮》不但在大陸得到百花獎等榮譽，在國外也頻頻得獎。芬蘭、德國、英國、法國都眾口交讚，反應熱烈。巴黎人說得準確，《大鬧天宮》是「動畫片眞正的傑作，簡直像一組美妙的畫面交響樂」。

《小蝌蚪找媽媽》

上海美術片廠一向是全中國的動畫中心。在萬氏三兄弟領導下，其動畫的範圍包括卡通、木偶黏土動畫、剪紙動畫、沙盤動畫等。其作品自早期的《齊天大聖大鬧天宮》到《哪吒鬧海》，到《鹿鈴》、《鷸蚌相爭》、《三個和尚》，都能善用中國的民間傳統（如《西遊記》、《水滸傳》）及傳統劇藝（如京劇武打、美術造型），在國際動畫領域獨樹一格。

而其中最重大的成就即是對水墨動畫的實驗。早在五〇年代，上海美術片廠的一群工作人員就開始不辭勞苦地實驗水墨渲染動畫的可能性。一般受迪士尼風格影響的動畫，均在賽璐珞透明片上畫上明朗的線條和均勻的色彩，但是水墨是以暈染的方式完成，既沒有邊線，色彩又渲染得濃淡不一。片廠的人實驗許久，終於成功地完成水墨畫。之後，他們便努力自名畫家的風格拾取造型及故事，諸如《鹿鈴》一片，即顯然沿襲了程十髮的人物痕跡。

許爲經典的《小蝌蚪找媽媽》則是齊白石大師的墨筆。故事非常簡單，大致是一群蝌蚪看見好朋友小雞有母雞帶領，也出發在河中到處找尋自己的母親。由於牠們形狀特殊，往往認錯了對象，如金魚、螃蟹、小鳥

龜、鯰魚等。最後，終於在母青蛙關愛的注視下，一點點蛻變成青蛙。

雖然大部分的中國動畫工作者仍以為迪士尼是影響他們最大的人，但是中共發展出的水墨動畫也相沿成派。事實上，中共將水墨動畫視為國際機密，不大肯將其中的技巧和做法公諸於世。

《牧笛》

動畫在中共電影體制下被統稱為「美術電影」，其中包括卡通、木偶片、黏土片、剪紙片，及水墨動畫。

初始，美術電影工作者延續著中國動畫老祖宗萬氏兄弟（萬古蟾、萬籟鳴、萬超塵）在二〇年代的篳路藍縷精神，運用簡陋的設備，以智慧和勤奮來克服器材和經費的不足。一九四七年，以陳波兒和日本動畫專家方明（即持永只仁）為首的左翼電影工作者，連續在東北共區的興山鎮完成兩部諷刺國民黨和蔣介石的動畫片《皇帝夢》和《甕中捉鱉》。

一九四九年中共奪取政權成功後，首先在長春東北電影廠內設立「美術片組」，專司美術片的攝製，由著名漫畫家特偉和畫家靳夕擔任領導人。一九五〇年，這個美術片組遷往上海，進入上影廠的編劇，一直到一九五七年才獨立成為上海美術電影製片廠。

美術廠獨立之後，進入美術電影的鼎盛時期。廠長特偉提出了「探民族風格之路」的口號，帶領一千藝術家（包括萬氏兄弟、錢家駿、包蕾等），努力從中國傳統造型和敘事中尋求富民族風格的表達形式。直到文革開始前的十年，美影廠可說是百花齊放，形式多樣，拍出一批成熟的優秀美術片，如剪紙片《豬八戒吃西瓜》，神話卡通《大鬧天宮》，大型木偶片《孔雀公主》，鏤刻剪紙《金色的海螺》，摺紙片《聰明的鴨子》等等。

這批美術片使美影廠聲譽鵲起，其中備受國際動畫界矚目的是水墨動畫片。這是一種罕見的動畫形式，主

要是表現水和墨的渲染效果，使活動的人物沒有邊緣線，突破一般卡通在賽璐珞透明片上「單線平塗」的技術，美影廠運用齊白石原畫作的《小蝌蚪找媽媽》，以及《牧笛》，都以柔和的景致和細緻的筆調，創造出饒富中國國畫趣味的動畫，將已有一千多年歷史的水墨傳統「寫意」、「神似」等精神發揮無遺。

《牧笛》由錢家駿和特偉導演，故事並不複雜，敘述一個在牛背上吹笛的牧童，在夢中抵達一個世外桃源。在瀑布旁他吹著紫竹做的笛，樂音嫋嫋吸引了各種動物。末了日落西山，他從夢中醒來，騎在牛背上緩緩返家。

《牧笛》與《小蝌蚪找媽媽》相同，重點完全是美學上的。優雅的景致，抒情的調子，平靜無爭的敘事，刻意在製造國畫中「氣韻生動」的美學意義。

這部電影在法國放映時，令觀眾驚訝不已，《世界報》評論說：「這部電影有魅力和詩意。」影片獲得了第三屆歐登塞國際童話電影節的「金質獎」。

戲曲電影之巔峰──《梁山伯與祝英台》‧《十五貫》‧《楊門女將》

《梁山伯與祝英台》

曾經在一九六〇年代轟動台灣的《梁山伯與祝英台》竟然是抄襲大陸電影之作，恐怕許多波迷、戲迷都不知道。

原版的《梁山伯與祝英台》是中共華東戲劇研究所根據民間故事改編劇本，由名導演桑弧和黃沙合導。該片基本上是紹興戲，由越劇名伶袁雪芬和范瑞娟擔綱演出。同時，它也是中共建國後的第一部彩色片，由攝影師黃紹芬特別到蘇聯學習彩色攝影，帶回所謂的「蘇維色彩」（Sovcolor），正式進入彩色時代。

由於處於社會主義環境，這個男女戀愛通俗劇的民間故事，也被冠上「年輕反對封建社會的婚姻和家庭」標籤。祝英台喬裝男子上抗州讀書，行徑不讓鬚眉。她進一步自己做主將自身許配給梁山伯，未料父親已收下有權有勢的馬文才聘禮。祝英台嫁不了梁山伯，梁山伯一氣得病身亡。倔強的祝英台知道消息，在上轎出嫁當天，趕到山伯墳前祭弔。一時烏雲蔽日，雷電交加，墳墓突然裂開，祝英台飛身投入，墓合天晴。墓中飛出一對彩蝶，梁山伯與祝英台，在天上達成了連理美夢。

雖然掛著反封建的叛逆標籤，《梁山伯與祝英台》最有趣的經營，應該是男女的性別差異。打前頭祝英台想和男子一樣出外讀書，即顯示其性格中要求男女平等的一面（這也是祝英台愛上梁山伯的原因。兩人初遇交談，祝英台即暗忖：「我只道天下男子一模樣，難得他為女子抱不平。」）。兩人在杭州讀書，梁山伯也偶爾發現祝英台的性別徵兆（「英台不是女兒身，為何耳上有環痕」）。這種性別差異，在「十八相送」一段發揮得淋漓盡致。編導深明中國以景抒情，以情寫景的戲劇傳統，由祝英台沿路藉景物暗示山伯兩人的性別及戀

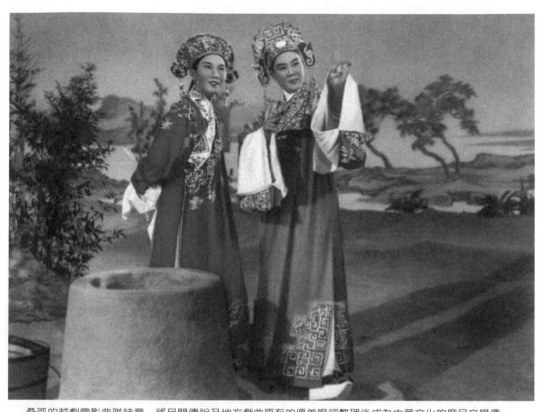

桑弧的越劇電影典雅詩意，將民間傳說及地方戲曲原有的優美唱詞整理後成為中華文化的庶民文學傳統，被李翰祥改拍成黃梅調後瘋迷台灣。

情。從「樵夫為誰把柴打？」到露骨地邀請山伯到祝家「摘好牡丹」。看到鴛鴦，問「梁兄願不願配鴛鴦？」；看到白鵝，是「雄的就在前面走，雌的在後面叫哥哥」。兩人一塊過獨木橋，祝英台說：「你我好比牛郎織女渡鵲橋。」一塊往井裡看，她又說：「一男一女笑盈盈。」到了觀音堂，她更直說：「觀音大士媒來做，來來你我雙方來拜堂。」可惜梁山伯一逕愚蠢不明，逼得祝英台只得撒謊說家中有雙胞胎九妹，「品貌就像祝英台，梁兄花轎早來抬。」

《梁祝》情史很多精華其實架設在男女性別差異，以及友情與愛情的模糊界線上。這個主題，再加上戲曲傳統的「女角反串」就更曖昧難明。這部電影曾在歐洲頗為轟動，法國影史家薩杜爾說：「影片轟動了巴黎，首尾不見的長隊，站在電影院售票處⋯⋯有人說，這是世界最美的藝術。」（見《大眾電影》二十四期，一九五六年），但是倫敦《觀察家》

（*The Observer*）的影評人蓋文・藍伯（Gavin Lambert）質疑……「一個女演員扮演一個喬裝男子的女子，愛上另一個由女演員反串的男子，處處都有性別紊亂。」對西方人而言，這種性差異正是近年先進電影理論喜歡探討的題目。

《梁山伯與祝英台》曾得了捷克電影音樂獎，也在英國愛丁堡影展上受到矚目，它更開啓了中共電影「往資本主義國家輸出」的風氣。前述的藍伯即讚之爲「引導觀眾進入神祕又精緻的中國古典戲劇世界」。卓別林雖認爲其手繪的布景片容易分散注意力，但比之爲中國的《羅密歌與茱麗葉》：「就是需要這種貫穿中國幾千年文化的影片。」

更重要的，是此片影響了六〇年代的港片。一九六三年，邵氏電懋爭相抄襲《梁山伯與祝英台》，邵氏搶先一步，在台北先上映，連映三個月，收入三百萬，創所有國片紀錄，更捧紅了超級巨星凌波。這種抄襲爭奪戰，之後繼續以《寶蓮燈》、《故都春夢》爲戰場，乃至李翰祥脫離邵氏自立門戶，就與邵氏同搶拍抄自大陸《天仙配》的《七仙女》而互相攻訐。

不過，李翰祥（以及部分胡金銓）的《梁祝》雖幾乎逐字逐句抄自大陸，但確在某些場景增添了豐富的映像效果。諸如山伯病故，飛沙走石，英台哭墳殉情，一氣呵成，戲劇張力及節奏感遠超過桑弧的舊作。另外，越劇改成了大眾化的黃梅調，增添了英台母親的角色，也使情節更合理化。

《十五貫》

「一齣戲救活一個劇種」，這是大陸電影界對《十五貫》挽回觀眾對崑曲信心的禮讚。

《十五貫》是江蘇省蘇崑劇團協助上影廠拍攝的。當時毛澤東提出「百花齊放，百家爭鳴」的口號，使戲曲電影一下蓬勃起來。然而紹興戲、黃梅調、京劇、四川戲都有相當的民眾基礎，唯有崑曲被認爲是「曲高和

寡」，難以博得采聲。

名演員陶金《一江春水向東流》被選中執導這齣崑曲戲。由於劇情牽涉到為十五貫錢謀財害命以及官場草菅人命的曲折懸案，故事進行不乏跌宕的戲劇張力，較易贏得一般觀眾的興趣。加上陶金蓄意拋棄《梁山伯與祝英台》式的美麗攝影，專心營造出富電影感的視覺效果，不但增加許多陰影及暗光來烘托陰暗喜劇的氣氛，同時更大量援用主觀鏡頭來代替以往客觀記錄舞台演出的戲曲片形式。由是，它幾乎像當今好萊塢流行的法庭驚慄片，有懸疑，有審案，有偵探式的查案細節。不似許多戲曲片不能突破舞台化的窠臼，予人拖沓沉悶的平面感覺。陶金說：「我故意捨棄戲曲片誇張的形式，採取寫實的手法，目的在使觀眾接近這個已有三百年歷史的戲劇。」

《十五貫》故事接近民間嗜讀的《包公案》或《彭公案》。一方面，民間凶案撲朔迷離；另一方面，清官斷案得衝破昏官的愚昧冥頑，以一種「為民請命，丟官在所不辭」的氣魄為民張正義。這類小說、戲劇所以受民間普遍歡迎，恐怕也是反映出人民在現實生活中受到壓抑，祈求理想中的因果報應吧。

《十五貫》剛開始，就點出金錢是此案的重點。一個醉醺醺的老漢，踏著夜色，揣著剛借來的十五貫錢回家。老漢是肉店老板尤葫蘆，生性好開玩笑，他先騙鄰居錢是路上拾來的，接著又騙女兒錢是將她賣人做丫鬟得來。玩笑開過，他呼呼大睡，女兒卻連夜投奔姨娘去了。隔壁的賭棍婁阿鼠見尤家大門未關，本想偷塊肉，卻見錢眼開，一不做二不休將尤老頭殺了。縣裡捕快追到尤家女兒，她正巧與一識路男子同行，更巧的是他身上也帶了十五貫到常州來買木梳篦節的銅錢。人贓俱獲，兩人三審六問地被判了死刑。蘇州監斬執刑時，發現案有蹊蹺，卻苦無「翻案權柄，蘇州府怎理得常州事？」但他又沉吟：「殺錯人怎能為清官……這支筆千斤重，一落下喪兩命。」於是他親自去見都堂，半夜擊鼓鳴冤，費盡口舌求得令箭，誓於半月之內尋得真凶。

電影最精彩處即在監斬查訪過程。他先像福爾摩斯般在凶案現場找到若干證物（婁阿鼠與尤格鬥時撒的銅

錢，以及妻阿鼠灌鉛的賭棍骰子），又與阻撓他查案的地方官互相諷刺舌戰，最後更假扮江湖拆字先生為妻阿鼠算命，將妻阿鼠嚇得心驚膽戰，終於俯首認罪。

扮演妻阿鼠的王傳淞造型突出，表演更綜合了啞劇、丑戲的精華，一會兒縮頭晃腦，鬼祟猥瑣，一會又鑽板凳，抖腿搖脖，十足得貪生怕死。他的表演搶足了該戲的鋒頭。

《十五貫》被周恩來稱為「百花齊放，推陳出新」的典範，然而，足足等了兩年，該戲才被解除「毒草」的身分，得以在全大陸公映。

《楊門女將》

戲曲電影一直是中共電影中重要的創作方向。一九五〇年代，戲曲界全面進行整理收集的工作，發掘出5187個劇目，並且與電影界密切配合，拍出《天仙配》、《十五貫》、《梁山伯與祝英台》等多部轟動國內外的戲曲片。

一九六〇年代，戲曲片更高度繁榮發展，尤其一九六〇至一九六三年間，戲曲舞台電影多達五十部，是劇情片產量的三分之一。其中《楊門女將》、《紅樓夢》、《野豬林》、《洪湖赤衛隊》都成熟地運用了電影媒體特性，分鏡穩妥、節奏快慢有致，風格之獨特，國內外影壇均受人矚目。

這段時期戲曲電影囊括的劇種相當多，其中包括京劇（蓋叫天的《武松》、李少春與袁世海的《野豬林》），童芷苓和王熙春的《尤三姐》），越劇（王文娟的《紅樓夢》、金彩鳳和陳少春的《碧玉簪》），崑曲（梅蘭芳與俞振飛的《遊園驚夢》、言慧珠的《牆頭馬上》），黃梅調（嚴鳳英和王少舫的《牛郎織女》、董文霞的《天仙配》），評劇（新鳳霞的《花為媒》），粵劇（馬師曾和紅線女的《關漢卿》），紹興戲（方齡童的《孫悟空三打白骨精》），曲劇（魏喜奎的《楊乃武與小白菜》），秦腔（陳妙華的《火焰駒》），豫

劇（《花木蘭》），川劇（《秋江》），黔劇（《秦娘美》）等。

中共對戲曲下如是大的工夫，背後有一定政治目的。戲曲與中國民間的關係太過密切，在電影藝術尚未普

及的年代，戲曲不失爲人民熟悉的戲劇模式。中共善於利用這種非正式管道的教育模式，不但穩固中國社會組

織中靠戲曲在傳播的忠孝節義倫理觀念，並且進一步在傳統劇目中找尋革命題材，巧妙地與其政策結合起來，

充分發揮文宣功能。

《楊門女將》即是成功的例子。這個取材自家喻戶曉民間故事《楊門女將》的京劇電影，描述楊家世代忠

良保國衛民相繼殉國後，佘太君引領一門孤寡四代女將繼續精忠奮戰的過程。電影借古喻今，以古代人民抵抗

侵略的忠烈故事，來宣揚民族主義與英雄主義，與中共當時的政治氛圍（東西冷戰、反右躍進、三面紅旗）一

拍即合。

《楊門女將》在結合電影與戲曲方面十分出色。結構上刪去了冗長枝蔓的情節，並且增加西夏出兵入侵

的序幕，以及佘太君夜望敵營思破敵之策一場戲。兩段增加段落利用了電影的特性，營造敵兵入襲的緊迫感，

以及佘太君的老謀深算，比原來的戲曲豐富有趣。此外，遠近配合，捕捉了「壽堂驚噩」一場戲佘太君、柴郡

主、穆桂英聞耗的情緒激烈迭宕；「靈堂請纓」一場戲，佘太君怒斥奸臣王輝，慷慨悲歌楊家世代忠良，都細

微令人動容。

《楊門女將》一鳴驚人，被周恩來讚爲「百年難遇的好戲」，也榮獲第一屆百花獎「最佳戲曲片獎」。

文革後至一九八〇年代

含第五代導演及其之後作品

傷痕與壓抑——《巴山夜雨》‧《潛網》‧《天雲山傳奇》‧《人到中年》‧《我們的田野》

《巴山夜雨》

一九八〇年代初，中共電影開始控訴四人幫，以嚴肅的態度揭露文革極左路線對老百姓的傷害。其中，《巴山夜雨》和《天雲山傳奇》是很成功的兩部作品。

《巴山夜雨》片名取自唐朝詩人李商隱的名詩，〈夜雨寄北〉：「君問歸期未有期，巴山夜雨漲秋池；何當共剪西窗燭，卻話巴山夜雨時。」一方面，該詩的怨懟和鄉愁可以反映文革末期人們的期盼之情。另一方面，片名的詩喻也間接暗示了片中主角詩人的身分。

電影故事發生在一艘由重慶沿長江而下武漢的江輪上。一天一夜的旅程中，在十三號客艙的旅客卻經歷了人生豐富的一課。客艙中最受矚目的，是兩個祕密警察押解的犯人——著名詩人秋石，是「中央首長親自點召的要犯」。押送秋石的「解差」，一是富人道精神的老祕警，一是剛硬自負的女紅衛兵。他們的存在，使客艙中的旅客飽受精神的威脅。

這個客艙是不折不扣的社會縮影。他們的年齡、職業、遭遇不盡相同，但每一個人都是特殊的矛盾組合。

其中，有著名的京劇舞台喜劇演員，現實生活中卻飽受鬥爭驚嚇，成為膽怯懦弱的悲劇人物；一位白髮老大娘千里迢迢來祭奠她死在長江武鬥中的兒子。這位兒子「抗日及打老蔣都沒犧牲」，卻落得屍首無存於文革；一位酷愛文藝的教師，因為不肯歪曲文化歷史講課，以致被停職批鬥，現在卻是無書可教；農村姑娘因父親負債，迫得與情人分手，悲痛欲絕地奔赴買賣婚姻；此外，年輕好勝的青年工人，雖然常挺身而出，批判祕警或

國家政策，但心裡也懷著當年隨同伴去抄秋石家的悔恨。

這群人不約而同反映了文革創傷的各個面。他們聯合在一起，對秋石賦予最高精神支持，也對趾高氣揚的紅衛兵進行孤立。電影的轉折即在紅衛兵的醒悟。農村女孩跳江自殺，秋石奮不顧身搶救，紅衛兵偷聽兩人一席話後對自己行為深自悔恨，悄悄安排放了秋石，卻發現另一名祕警早已在策劃營救秋石。

《巴山夜雨》藉這群人點燃尚未泯滅的人道精神，其中不乏浪漫的投射，尤其當秋石尚未謀面的女兒，唱著秋石的詩來認父時：「我是一顆蒲公英的種子，誰也不知道我的快樂與悲傷，爸爸媽媽給我一把傘，讓我在廣闊的天地間飄蕩，飄蕩。」其煽情的做法，幾乎破壞了全片努力經營的詩化意境。

本片由白樺的孿生兄弟葉楠原作，在第一屆金雞獎上獲得最佳影片在內的若干大獎。扮紅衛兵的張瑜因此片獲金雞影后，也是停辦百花獎十年後的新出爐的雙料影后。另外，客艙一干演員也獲金雞集體演員獎。

《潛網》

《巴山雨夜》是著名的傷痕電影，控訴文革對社會的傷害。

一九八〇年代初，中國大陸出現一批反映現實問題的電影。像《鄰居》及《夕照街》反映了住屋及自由經濟政策的問題，《瞧，這一家子》及《血，總是熱的》針對改革開放觀念的適應情況，《潛網》比較特別，它探討的是中國社會到現在仍根深柢固的門第階級觀念，以及持有這種觀念的家長對子女情感的壓迫及約束。女導演王好爲以爲，社會已進入一九八〇年代，但封建思想的殘餘還存在，「它像一張潛在的網，束縛著青年對於美好愛情的追求。」

電影主角是一對命運多舛的戀人。女的叫羅弦，是體操選手，父親是大學教授。男的叫陳志平，是足球隊隊員，家境貧寒，父親早年癱了下半身，終日坐在床上，母親靠糊紙盒養家糊口。這戀愛婚事打開始就不爲雙方家長贊同，女方家長嫌棄男方家庭，怕女兒嫁過去沒出息。男的家長也害怕女方「嬌養慣了，吃點苦就不會待你（志平）這麼好了！」。兩邊家長都爲自己兒女相中了門當戶對的對象（一邊是大學校長之子，一邊是工人），並盡力阻撓兩人的交往。羅弦的父親動用關係將志平調到遠處，志平的母親和妹妹也聯手硬將某工廠女工推給志平。

志平後來屈服了，他娶了女工。這使得強調「我們追求的應是掌握命運的自由」的羅弦幾乎崩潰。她沉著臉去罵志平：「你有什麼資格對我們的感情做出最後的判決？」然後，她執意反抗父母的干涉，嫁給一個貌不驚人的工人，結果卻在一場暴風雨中做了寡婦。

導演王好爲以沉緩的節奏，調動每個場面。問題是，一九八〇年代是大陸剛開放部分台灣電影的時代，許多電影都受瓊瑤式愛情片的影響：無節制的推位攝影機運動、慢鏡頭、變焦Zoom畫面等等，《潛網》也不例外。比起王好爲後來的作品，《潛網》的形式顯得較爲混亂稚嫩。

不過，劉曉慶個人的魅力拯救了這部電影。身爲大陸首席女星，劉曉慶充分展現了演員的張力及內在情感。在她的自傳裡，她回憶拍戲時的艱苦狀態。由於言行之絕對忠於自我，劉曉慶得罪了許多人，輿論群起攻

之。她的身體狀況差，又身無分文，窮得連飯都吃不起，可是她不向人借錢，堅持等下個月發工資而經常不吃飯。她把《潛網》當告別影壇的作品拍。

這種內在的執著和毅力，在銀幕上相當凸顯。當羅弦寒著聲向志平質問的一場戲：「什麼世俗觀念你都看到了，就是看不到你周圍有那麼多人不遵從世俗觀念！」劉曉慶的表演，宛如幽靈自地獄發出的不平之鳴，令人不寒而慄。劉曉慶這種表演方式，在中國影壇上可說獨具一格。

《天雲山傳奇》

一九八〇年代初，許多傷痕電影冒現，包括《巴山夜雨》、《苦戀》等片，都對文革前的極左路線，以及右派擴大化問題提出嚴正的抗議。謝晉導演的《天雲山傳奇》更是其中佼佼者。這部改編自老作家魯彥周小說的作品，在拍攝過程中就遭過各方阻力。問世以後，更引起社會的強烈震撼，討論延續了兩年。由於此片題材觸及了反右時期及文革時期人們的創痛，確能贏得觀眾的擁護，在該年的金雞及百花獎中獲雙料最佳影片，謝晉本人更榮膺最佳導演。

《天雲山傳奇》的時代背景自一九五六年起到一九七九年。全片重點是由三位女性的回憶及觀點，交叉呈現一位被錯劃成右派，終生委屈的知識分子處境。男主角羅群原是天雲山區的政委，對國家充滿抱負，曾寫過詳盡的天雲山改造建設規劃書。然而，當他與技術學校畢業生宋薇（分配到天雲山綜合考察隊）戀愛後，遭到情敵吳遙陷害，成為右派擴大化的受害者。宋薇在壓力下與羅群劃清界限，嫁給吳遙，並且二十年後當上地委組織部副部長。

羅群卻在宋薇的好友馮晴嵐無私無畏的照拂下，過著卑微的馬車夫生涯。長期的勞累及欠缺營養，使馮晴嵐奄奄一息。此時年輕小姑娘周瑜貞出現，她既驚異於羅群手稿的科學價值，又同情馮晴嵐的偉大心胸，更憤

怒於羅群三次申訴都被吳遙壓下的窘境。於是周瑜貞直搗黃龍，向宋薇興師問罪，勾起宋薇的罪疚感，也使她危危欲墜的婚姻終於破裂。

謝晉採取他一貫擅長的女性通俗劇的方式來勾勒這個政治悲劇。回憶倒敘，意識流的內心旁白，顯見謝晉想將此片帶離傳統的直線敘事。三個女性，宋薇複雜而軟弱，馮晴嵐樸實又聖潔，周瑜貞果敢又富正義感，都見證謝晉心目中的理想女性形象。而眾人攻擊羅群，馮晴嵐卻不顧一切站在羅群身旁的情節，更使馮晴嵐晉身為聖人。白雪皚皚，在凜冽的風雪中，馮晴嵐用板車把病中的羅群在冰雪中拖回家中照料，歌聲揚起：「山路彎彎，風雪漫漫，莫道路途多艱難，知己相逢心相連」，這是賺取全大陸觀眾一掬同情淚的催淚經典。與《芙蓉鎮》一樣，它把錯誤歸於少數不肖分子（如《芙》片的李國香，或《天》片的吳遙身上）。由是，結尾一切問題均可迎刃而解，其反省的深度因而減低，成為謝晉作品的致命傷。

《天雲山傳奇》雖批判了中共政策幾十年來的錯誤，卻沒有動到錯誤的根本。

《人到中年》

《人到中年》當年推出時，贏得一片掌聲和眼淚。金雞和百花雙料最佳影片，潘虹的最佳女主角，鼓舞著一整代自覺被文革耽誤了大好青春，至今又覺得扛下國家建設重任的知識分子。影片中，由潘虹飾演的陸文婷大夫，心力交瘁地病倒在醫生及家庭主婦兩個角色的矛盾間。她的家計困難（每月工資僅有五十六塊半人民幣），每天奔波於大量求醫病人，和丈夫及兩個孩子之間，一切都以隱忍的姿態面對，臨了終於奄奄一息，徘徊在生死邊緣。

電影始於床上的特寫，陸文婷插著多種管子，處於心肌梗塞垂危的彌留狀態。「我是在迷惘的夢中，還是在死亡的門前？」陸文婷的旁白響起。接著毛醫生盡力搶救她，並回憶起十八年前陸文婷初進醫院擔任眼科醫

生的經過。這是電影的基調──回憶與現實交錯，一再提醒觀眾一個活潑的少女如何被生活的擔子所磨成現在的羸弱中年人。不僅陸文婷，連她那默默承受生活苦難的丈夫傅家傑，也由一個會朗誦匈牙利詩人裴多菲作品「我願是激流……我願是荒林……我願是廢墟……只要我的愛是青春的長春藤」的浪漫青年，變成老態龍鍾，不再有暇談詩的疲憊丈夫／爸爸。全片的重點在陸文婷及好友姜亞芬兩對夫婦的相聚感嘆，他們對步入中年充滿無奈及無力感，又自憐「我們這一代不幸啊，黃金歲月被文革動亂耽誤了，現在智力、精力、體力都跟不上，超負荷的運轉，力不從心……」問題是，中年人也是國家的骨幹，在文革耽誤了新一代的教育後，中年人是否應扛下中共「四個現代化」的國家建設？

在這個節骨眼上，姜亞芬夫婦逃避了，他們準備移民加拿大。「你們罵我吧！」姜亞芬難過地剖白：「我是中國民族的不孝子孫！」別人勸她：「好在黑暗過去了，光明到來，一切都會好起來了！」姜亞芬卻實際地說：「可是中央政策到基層，經過千山萬水，光明何時才照到我家門口？我等不及了！」沒有逃避的陸文婷一直在疲憊的生活中。傅家傑在夜晚苦笑地對陸文婷說：「妳看我現在真像是殘垣斷壁了吧？」──陸文婷也哭著撫丈夫的臉：「你老了，你老了喔！」

文革剛結束的初期，《人到中年》，這種顧影自憐的蒼涼調子，發抒了一代人的感懷及怨懟，在中共社會中引起了震撼。但是，就電影本身而言，《人到中年》毋寧是粗糙、單面、又過度耽溺的。陸文婷及傅家傑這對夫婦的美德及委屈，幾乎已到神話的地步（事實上，病人張大爺是嚷著：「我遇見了陸大夫，真是遇見仙了！」）──兩個聖人為國家和家庭付出了一切，端看陸文婷在一天繁重的工作完後，抱著生病的女兒回家，爐火已熄，食櫥空空，兒子催著吃飯，女兒高燒要護理，醫院的病人等她回去治療，她只能拿著冷燒餅發呆流淚一場戲，已見編導對陸文婷之偏愛；由是，陸文婷這個角色，宛如雕出聖人像，僵硬而無生命力，更在過多的煽情催淚下，喪失了具人性弱點及深度的複雜面。

電影的形式美學更是難以令人忍受。倒敘回憶之穿梭不已。予觀眾造作刻意的印象，每數秒就出現一次的變焦推拉Zoom鏡頭，更嚴重干擾觀眾的注意焦點。那些為強調年輕、純潔的戀愛場面，顯得唯美，又過度浪漫「多麼充實的夜晚，多麼難得的生活啊！」為對照陸文婷神話而製造的「馬列老太婆」焦副部長夫人，更刻板勢利得宛如童話。

《人到中年》是女作家諶容一九八〇年中篇小說首獎的作品，因觸及部分中共現實而轟動一時，搬上銀幕也波折連連。不過，經過十年來看，這部電影（及當時一批電影）力挽狂瀾地強調知識分子依戀祖國、不離開祖國的理想，似乎已成了一個諷刺。片中焦副部長夫人感嘆的：「想不到七〇年代末，我們的知識分子都往外跑，這個教訓太大了！」至今已變成無可挽回的現實。

《我們的田野》

北京電影學院如今因為培養出張藝謀、陳凱歌、田壯壯、吳子牛而名聞天下，其教學法也因此引起大家的好奇。事實上，這學校經常教學相長，實務與理論合一，《我們的田野》即是這種教學的結果。

《我們的田野》整部電影的構想來自學生，最後總執行任導演的是老師謝飛，由全體師生共同協力完成（同樣做法的尚有鄭洞天老師執導的《鄰居》）。最初，有一位導演系二年級的學生潘淵亮寫出了一份初稿，這位同學從十六歲起就在北大荒，整整待了七年，在北京和他有相似背景的青年約有十幾萬。他們稱自己是「受騙的一代」或「狂熱的一代」。潘淵亮想記錄下放經歷的構想剛喧騰出來，馬上吸引了其他在北大荒待過或在其他地方插過隊的知青同學，大夥每晚在宿舍聚著聊，最後劇本初稿成形。

這個講五個中學同學在北大荒開墾經過的劇本，在電影學院醞釀了三年，曾試拍成黑白短片，最後才由全

體師生（錄音系、表演系、美術系、導演系全參加）共同完成彩色寬銀幕的版本，並進入市場發行。

由學生自己寫成的劇本，充滿實際經歷的真實情感。十年的上山下鄉，其間的狂熱、幻滅、思索、抗爭、勞動、愛情、悲劇，都已化作這一代人生不可分割的部分。他們以一種傷痕的心情，藉五個學生（一死一殘二回城一留下）的北大荒成長經歷，對影響中國社會十年的文化大革命做反思。

電影採取倒敘回憶與現實交錯的方式，大風雪中男主角希南站在韓七月的墓前，眼淚盈眶地回想前塵往事：「一九六九年，毛主席說，知識青年到農村去……」五個青年就此踏上了革命理想的傷痕之路。其中，純粹傾左的韓七月毅然斷絕了被批為「黑幫」的父母關係，成為同學間思想及行為的糾察隊員，最後一場大火中壯烈犧牲。個性內向的蕭弟弟在開墾中成了終生殘廢。希南與另一位女同學先後回京，在思念回憶之餘，不免帶著唏噓及創痛。北大荒是當年知青下放重要的一支（共有四十萬人），他們的經歷反映出千百萬人捲入文革歷史潮流的知青歷史。

在謝飛指導下，北大荒的環境是《我們的田野》重要的主角。廣袤雄渾的原野，靜謐美麗的白樺林，晶瑩的白雪，暴風雨中的泥濘，北大荒的千姿百態與知青的回憶是不可分割的整體。其基調成功，使評論界將此片譽為「詩的風格」。

《我們的田野》對文革持的反思角度，是哀而不傷。這一點與其他呼天搶地的傷痕電影不同（如《人到中年》）。片尾，蕭弟弟自北大荒的來信說：「心靈受過這麼大的摧殘，可是我的信念不會消失……就像北大荒的田野一樣，一場大火之後，不論留下多麼厚的灰燼，從黑色焦土中滋生出來的新芽，只會更加青翠，更加茁壯。」

《黃土地》之飛躍

一九八三年我仍在UCLA上「中國電影」課。北京電影學院的一批教授來訪，引以為傲地談起他們一批剛畢業的學生，據說在拍一部叫《黃土地》的電影。他們對牛彈琴地向美國學子講述著，放了幾張幻燈片，聽了一卷配樂錄音帶。美國年輕的大學生完全不感興趣，只想知道哪部西方電影在大陸受歡迎。當答案《魂斷藍橋》揭曉時，在座無一美國人知道那是部什麼老古董片。我舉手幫北電教授周傳基解危，他不識得《魂斷藍橋》的英文片名，但是就算我翻譯出來，年輕學子仍不知道這麼一部浪漫的老電影。我想，對新一代電影工作者正要崛起這個議題眞正有感觸的，應該是在場的幾位留學生吧！

一年後，《黃土地》面世，在大陸備受冷落草草下場。在國外卻掀起軒然大波，受到影展及影評人的一致讚揚。我們陸續在報章雜誌上知道，這批創作者多半是一九八二年北京電影學院的畢業生，他們已被封為「第五代中國導演」，也被期許為中國電影未來的希望。

第五代導演轟轟烈烈地向前衝刺著。《黃土地》的優秀成績使它在南特、盧加諾、倫敦、夏威夷影展相繼獲獎，之後《獵場札撒》、《紅高粱》、《大閱兵》、《晚鐘》、《菊豆》也聲名赫赫。整一代的創作風氣，已經因為《黃土地》的陡地飛躍，將中國電影提升到以前未曾有過的藝術層面和國際地位。

綜觀《黃土地》的意義，基本上約可分為下列數項：

一、其特重造型及視覺、聽覺表現的敘事型態，摒棄了中國電影長久以來的情節劇傾向。電影恢復其媒體本位，不再是舞台話劇的附庸，也不是小說的演繹。同時，其環境、人物、氣氛的寫實／象徵並用，使作品充滿詩的簡潔綿延韻味。

二、其視野宏大深遠，顯見希望藉中國千年文化源頭黃土高原的描繪，對中華民族的歷史、傳統、文化、社會，做客觀的探討及思索。尤其，它將背景拉到邊遠貧窮地區，脫離中國電影傳統以城市（題材、思考）為本位的狹隘，替中國文化多角度的面向，打開一條寬廣之路。

三、由《黃土地》開端，隨同前面的《一個和八個》，結合志同道合，以改革中國電影為宏願的一批創作者。他們抱負遠大，互相團結合作，儼然是一股飛躍升騰的新力量。這個力量迅速得到國際認可，打破以往世界舞台鄙視中國創作的偏見，也為中國電影的國際市場，開闢出新的局面。

四、摒除了中國電影一向的表層教化宣傳作風，在深層中極具顛覆性。除了其形式具強烈獨創意義，格式優美，文化視野恢宏外，該片採取隱晦、象徵的態度，對社會狀況及體制陋弊，做了強烈而不容情的批判。在一個檢查制度嚴苛的國家，這是一個有效而命中要害的創作方式。

《黃土地》腰鼓戲一幕，將年輕導演上山下鄉的經驗放到電影改革中。

作為一個終生愛好電影、對中國電影又有強烈情感的電影人，我對凱歌及《黃土地》的成功自然充滿歡愉和期待。幾年來，在各種電影節及客途紐約中，與凱歌經常見面暢談，也成為朋友。據我觀察，凱歌除了才華橫溢，中國文學造詣深厚，近代史下過工夫外，比其他同輩中國導演多一份沉重的歷史感。電影不是他的最終目的，他還願藉著作品，對中國盡一份責任。無論是對中國千百年文化、傳統的思索，還是對中國現行制度及弊病的剴切批判，或是對老百姓黎民的深切關懷，凱歌都顯現了超乎他年齡的抱負和胸襟。出身於電影世家的凱歌，從《黃土地》的飛躍，到《大閱兵》、《孩子王》的豐碩成績，絕對在中國電影史上有不可磨滅的貢獻。

　　後記：隨著中國電影產業的突飛猛進，導演們也漸漸遵循市場規則，出乎意料，陳凱歌近年的作品從《無極》到《妖貓傳》都背離了《黃土地》時代的理想，被評論界大加撻伐。

張藝謀時代的開端——《紅高粱》

《紅高粱》是中國電影史上第一部獲得國際一級影展（柏林）首獎的影片。導演張藝謀至此成功地由攝影師轉職導演，一路由《菊豆》、《大紅燈籠高高掛》直奔坎城、奧斯卡影展，聲勢在國內外無人匹敵。

《紅高粱》改編自莫言小說《紅高粱家族》。原著是以第一人稱的敘述口吻，回憶其爺爺奶奶在山東高密鄉高粱地裡活得旺盛勃發的一段日子。莫言以豐富的文字魅力，經營複雜的觀點及結構順序。爺爺奶奶那段活得「摧枯拉朽、熱火朝天、十風五雨」的日子，充滿近乎神奇的基調，而這個基調正是張藝謀創作的主旨。

看過《紅高粱》的人，很少會不記得片首那段張牙舞爪亂嚷嚷的〈顛轎曲〉，三十把嗩吶吹得嗚哩哇啦，剃著青白頭皮，裸露赤褐上身的轎夫們，生龍活虎肆意放膽地舞著轎子。張藝謀說，他要強調生命的熱情和活力，這是中國「拖了五千年歷史，三千年封建」所逐漸喪失的東西。

《紅高粱》中顛轎一幕，將莫言筆下「摧枯拉朽，熱火朝天，十風五雨」的生活做充分的影像詮釋。

電影延續了中國第五代導演慣用的視覺語言，強悍的造型設計，以色彩、構圖、節奏，構成強烈的視覺衝擊。另外，張藝謀更別出心裁地將自創的民歌點綴其中，「妹妹妳大膽地往前走哇，往前走，莫回頭，通天的大路九千九百九。從此後，妳搭起那紅繡樓，拋撒著紅繡球，正打中我的頭哇，與妳喝一壺紅紅的高粱酒……」酣暢淋漓地歌頌著爺爺奶奶那輩曠達豁然的熱情。至於眾夥計在十八里坡燒酒鍋中齊唱〈酒神曲〉：「喝了咱的酒哇，上下通氣不咳嗽，滋陰壯陽嘴不臭，一人敢走青紗口，見了皇帝不磕頭！」更顯現了張藝謀努力締造神話的企圖。

事實上，張藝謀的創作方式，大致是脫離莫言小說原有複雜的意象及對比，經營一種直觀、灑脫、充滿動力的神話原型。其簡單樸實的原始符號運用，使男與女，生存與死亡，性慾與生命，人文與自然，組成一支富含魅力的民歌。

其符號體可分兩大類，一是與自然（環境、生存、生長、蘊孕）有關，如火艷艷的太陽、刺目的陽光、大片的高粱地、強勁或舒張的風、孤清的月亮、無垠的黃沙上，孤峋的山石斜坡等。自然與民族的生機，種族的蘊孕延續，人與植物蓬勃旺盛的生命力息息呼應。

另一組符號是原始、狂野的原態及本能。肉舖裡粗誕近荒謬的景象，大碗喝酒，揮斧剁肉、撕啃牛頭，暴力、求生，塵土炊煙與酒坊裡肌肉陽剛、出甌揮刀的「性」符號相互襯托。高粱地的死亡、暴力、粗獷刺激的「性」，是這組符號的原型意義。

《紅高粱》比起陳凱歌的《黃土地》及田壯壯的《盜馬賊》少了一份靜觀的疏離，卻多了一份戲劇張力。

其視覺、聲音及表演，交織成生命的律動和跳躍，是中國電影史上少見的視覺詩篇。

繁華落盡的通俗舊夢——《霸王別姬》的轉型

從中國有電影以來，通俗劇就是主流。家庭（或替代性性家庭）的興衰，象徵了社會／國家命運的起伏。而那部《一江春水向東流》更是通俗劇中的史詩：一九四〇年代末，它讓全國觀眾投射自己的滄桑情緒，一把鼻涕、一把眼淚地回顧抗戰前後八年的辛酸。

後來中國出了第五代導演，一股腦把這種通俗劇模式送進了博物館。《黃土地》、《盜馬賊》、《紅高梁》均以凜冽的風格，近乎蘇聯電影的磅礡視覺，進行美學及風格的革命。通俗劇的淨化、清滌情緒作用消失了，代之而起的是一種疏離、理性的史觀。這一批電影在全世界都叱吒風雲，吸引了評論界和觀眾的注意。

然而，所謂的第五代導演也進入創作僵局。他們階段性的革命逐漸步入模式化的死胡同——而且有喪失觀眾的危機。由是，一九九二年，他們都開始自我檢討，並在創作上改弦易轍。其中，張藝謀的《秋菊打官司》首先獲得肯定（《秋菊打官司》奪得威尼斯最佳影片及影后）。上個星期，陳凱歌的新作品《霸王別姬》又在媒體群起造勢下悍然在香港推出（光衛視就連續重複播出四部有關該片宣傳／紀錄／訪問片）。初起尚有人擔心《霸王別姬》較深的國語對白會受到香港觀眾排斥。事實證明不然，《霸王別姬》現下盛況空前，票房鼎盛。更重要的，它證明了陳凱歌步回通俗劇的傳統戲劇模式是對的選擇。

戲夢人生的通俗劇

陳凱歌這齣通俗劇，採取的是影射小說形式。眾所周知，《霸王別姬》是傳奇人物梅蘭芳與武生「小楊猴」楊小樓膾炙人口的一齣戲。梅蘭芳婉轉貞烈的虞姬，配上「聲似裂帛」的楚霸王楊小樓，締造了戲迷永恆

《霸王別姬》代表了陳凱歌的改弦易撤，捨棄靜觀的寫實，朝向戲劇化的主觀邁進，獲得坎城金棕櫚最高榮譽。

的回憶。通俗小說家李碧華取了這個典故，發揮想像力塑造了程蝶衣和段小樓兩個人物的哀艷故事。等陳凱歌與編劇蘆葦接手，又增添了「花滿樓」妓女菊仙攬入的三角戀愛。這三個角色轟轟烈烈地纏繞著對彼此的愛恨痴嗔，從清末鬧到民國，從北洋政府夾纏到「文化大革命」，最後終以悲劇收場。

整部電影被陳凱歌處理成大的回憶。打一開始霸王和虞姬著戲服攜手走入體育場排練，電影就倒轉五〇年回到北平天橋蝶衣和小樓的童年。蝶衣的妓女母親抱著他求「喜連成」戲班子收留蝶衣，蝶衣逐漸成長被擇訓為旦角，以至強迫改變自己的性別認同，愛上大咧咧的師兄小樓。兩人因《霸王別姬》而名滿天下，小樓與妓女菊仙的戀情使蝶衣心灰意懶，委身於戲霸袁四爺。這些情節以一種渲染、誇大的風格鋪陳著，虛幻的戲劇和現實的人生縱橫交錯，使電影始終籠罩在一種詭譎綺麗的愛戀風情中，幾無一刻冷場。

說它是通俗劇，乃是因為全劇塑造的四個主要角色（包括袁四爺），都是生活在某種浪漫幻想中的人物。蝶衣哀嗔純情，一心一意想學虞姬的至美自刎典範；小樓內心軟弱膽小，卻喜虛張聲勢，

敲磚頭砸腦袋，風雲蓋世地唱楚霸王垓下圍困，菊仙潑辣麻利，原可是個世俗人物，然而她也有夢，當她跳下妓院，被段小樓接住，又到戲園子看到小樓鶴唳九霄的英雄樣時，她回到妓院捲鋪蓋，認定跟隨心中的楚霸王一輩子；還有那戲霸袁四爺也是個有趣人物，他痴痴地等蝶衣，也會吟哦陶醉；「有那麼一二刻，袁某也恍惚了，以為是虞姬再世了！」

與其說這些角色的哀嘆一生反映了中國近代社會的變遷，倒不如說這些民國近代史為他們演練戲劇提供了豐富的舞台。每一段的政治、社會變革，他們都重新複習及排演一次他們之間的情愛關係，任何政治觀點與思想位置都與這情網關係淡薄。

同性愛與藝術執著

因為特殊的題材，同性戀成為《霸王別姬》的重要題旨之一。程蝶衣一開始被母親砍掉胼指的閹割象徵，乃至不停唱錯「我本是男兒郎，並非女嬌娥」的性別（gender）認同議題，寶劍流轉的性器／性侵略（phallic symbol/sexual aggression）寓意，都是將評論集中的焦點。

不過，用《霸王別姬》平劇來做全劇隱喻，我想更多集中在某種對藝術的態度上。陳凱歌曾不止一次說他每部電影必會寄情於一個人物，於這部電影便是蝶衣。蝶衣對愛的執著和純情，幾乎總結了陳凱歌對電影的用心。這是一種不顧一切、飛蛾撲火式的投身，末了甚至可以是玉石俱焚唯美主義──由是，陳凱歌曾在媒體上說：「我就是虞姬！」非但不是某種性傾向，而且是將同性愛簡化或轉借成形式美學（由是蝶衣結尾的自刎，對陳凱歌才真正那麼必要）。

仍不脫「文革」憤怒

寄情於蝶衣，這種極端浪漫的執拗態度，相信每個歷經「文革」的過來人都能體會到。《霸王別姬》縱然花費大量篇幅於歡暢的三〇年代及抗日戰爭時期，然而那些時代氛圍的營造，都近乎一種虛幻抽象的基調。唯有在處理「文革」時期，電影的調子忽然寫實而歷歷入焦起來。熊熊的烈火，旗海飄揚的歇斯底里群眾，人性的沉淪及卑微，在在使一逕通俗風華的情節劇，跳脫出現實的況味。

這裡，陳凱歌仍是不折不扣的「文革」憤怒青年，也是受到「文革」驚嚇的青年，他引用親身經歷的筆法，爲我們營造了一個令人不寒而慄的「文革」煉獄。只有在這一刻，我們中止了對通俗劇的娛樂享受，在《霸王別姬》中看到了中國。

《霸王別姬》是陳凱歌改變風格的第一部作品。留心潮流的觀眾，或許會注意到陳凱歌這次用了大量的steadicam（取代以往的長鏡頭），也拚命在每個場景中噴霧造煙。這些事實說明，這部電影捨棄了靜觀／審視的寫實態度，朝向虛幻、戲劇化及主觀性的型態發展。這是商業電影比較合節拍的做法，其成果讓我們拭目以待。

原載於《時報週刊》，一九九三年總第七七七期

刀光劍影的漫天錢雨——《英雄》國際看漲和文化隔閡

這個在華語區已經過時的話題，又因在美上映掀起熱潮，上映第一個週末及爾後幾天的高票房出乎大家意料。連張藝謀人已在歐洲宣傳《十面埋伏》，接到《紐約時報》訪問電話時，都不免驚訝及高興。不過，他很謙虛也很有美德地把榮耀歸於李安和《臥虎藏龍》，因為一千五百萬美金的投資，在美國就回收了一億二千八百萬美元，這個會生金蛋的武俠類型片為華語電影開出了新局面，使張藝謀立刻就找到了三千萬美元的米拉麥克斯的投資，才有了《英雄》的新神話。

當然，《英雄》在所有華語區招致了正反兩面火爆的評價，但是，無論它的評價如何，它夠轟動——在這個不需要古典和細微文化的資訊爆炸時代，只要轟動就是話題，誰都要看一下，否則無法跟得上時代。於是造就了《英雄》和《十面埋伏》，因為前仆後繼的武俠片（如《天脈傳奇》）都沒能接下《臥虎藏龍》打開的康莊大道。

但是《英雄》的路也不是那麼順遂。中外坊間都有若干謠言，尤其當初《英雄》在美推出簡直是遙遙無期。傳說米拉麥克斯對此片非常不滿意，強迫張藝謀剪了二十分鐘（這點張導演在《紐約時報》的訪問中予以證實）。米拉麥克斯接著做了他們擅長的民意調查，發現觀眾均不喜歡。於是他們動手自己剪了一個腳本，再推出做民調，結果觀眾不喜歡的程度加劇。他們最後只好變回原來的版本。米拉麥克斯好干涉創作，這是眾人皆知，以前就因修剪，與日本人動畫大師宮崎駿翻臉。因此，《英雄》的崎嶇路在電影圈被人津津樂道。

因為謠言太多，乃至米拉克斯的老闆哈維‧宛斯坦終於打破沉默，親自在《綜藝週刊》撰文，嘗試用他的版本來統一說法。他說他本來想推動電影參加二○○三年的奧斯卡，但當時成龍的《燕尾服》推出，他只好

順延了，並採取「借牌」的策略。在《追殺比爾》的風潮之後，他借用昆汀‧塔倫提諾的大名來吸引喜歡動作片的觀眾。也就是說，將《英雄》的預告片放在《追殺比爾》的DVD版前面，並在戲院放《追殺比爾》第二集時，前面加映《英雄》預告片。這招完全奏效，這一下，傳說不喜歡本片的米拉麥克斯要「全面衝刺」奧斯卡了。

比較令人詫異的是美國素有英名的評論家也鞠躬如儀，放棄了他們以往清晰的理路和思維，幾乎一致地對《英雄》的「娛樂趣味」（fun）叫好。他們更一致說「故事很複雜，有點看不懂」，但都說「沒有關係」，視覺是非常驚人的。

我認為這也是一種文化隔閡甚或鄙視的態度，不覺得你有話要說，就看看娛樂吧！這也令我想到，美國人老笑我們：你們亞洲就愛看動作片，那些史特龍呀，阿諾呀，早就在美國沒市場了，都是拍給你們亞洲人看的。的確，票房顯示，當那些無大腦而僅表現男性陽剛及暴力的好萊塢電影在亞洲大賣，而在歐美市場乏善可陳時，我們是不是也放棄了文化的了解，只看fun呢？

原載於新浪網專欄，二○○四年九月十五日

馮小剛與王朔的犀利嘲諷——《編輯部的故事》‧《頑主》

轟動大陸的電視劇 編輯部的故事

透過衛視中文台，台灣電視觀眾如今每週看到四集《編輯部的故事》。這部號稱「中國大陸近十年來最受爭議的連續劇」（見衛視自己的廣告文案），播出以來不但轟動大陸，在台灣也引起文化界／知識分子的注意。

什麼是《編輯部的故事》？

這是北京電視藝術中心繼《四世同堂》、《凱旋在子夜》、《好男好女》及《渴望》等優良製作後，在北京電視台推出的熱門電視劇集。顧名思義，這是一個雜誌《人間指南》編輯部六個人物的情境喜劇，以嘲諷諧諔的對白及情節，刻劃北京老百姓的心態。初播映時，北京反應不佳，論者以為這種通俗型態的輕喜劇並不入流。但是該劇在上海輿論熱烈，被盛讚其嘲弄尖銳的基調，正是向封閉保守的中央電視台尺度挑戰。但是，該劇到底有沒有資格在中央電視台播映？能不能在黃金時段播映？收視率高以後適不適合重播？這些問題都引起不小的爭論。後來還是勞動了中共中央政治局常委李瑞環出面肯定，才平息了政治及電檢的干擾，從而收視率直線上竄，成為大陸街頭巷尾的話題。

王朔現象

《編輯部的故事》受歡迎，最重要的因素應是北京作家王朔的海馬工作室貢獻。被狎稱為「痞子作家」的

王朔，是近幾年中國文藝圈最響噹噹的人物。早年曾在電影圈喧騰不已的「王朔熱」，就是因為當年計有五部王朔的小說拍成電影（《頑主》、《一半海水，一半火焰》、《大喘氣》、《輪迴》、《大天使與魔鬼》而稱為「王朔年」。一時之間，評論者忙著撰寫「王朔現象」，普遍認為王朔捕捉了中國大陸在進入前工業社會，都市化及商品拜金觀念興起時，道德傳統解體，信仰喪失的紊亂現象。他的敘事策略充滿反秩序、調侃的意味，特有的北京「侃爺」那種尖酸刻薄，罵人不帶髒字的高級相聲式對白，在宣洩中不失世故。王朔的崛起絕對與中國社會的大變革有關，從此傷痕、知青小說成為階段性的歷史，王朔伴隨商品經濟和大都會現象，成為文藝界的顯學。八年之內，他共出了二百萬字的劇本，一百萬字的小說，繼《青春無悔》和《神祕夫妻》後，張藝謀也剛剛宣布他下一部作品是王朔小說改編的《我是你爸爸》。

王朔也頂有商業頭腦。除了在電影界及小說界燒起幾把火外，他在電視界也是轟轟烈烈，大出鋒頭。一九八三年，他就編過傳誦一時的電視劇《空中小姐》，去年他的《渴望》搞得全國電視觀眾掉眼淚，北京電視藝術中心打鐵趁熱，囑他再寫一齣喜劇。於是王朔邀集了馮小剛、蘇雷、魏東升、朱曉平、葛小剛等人，共組了一個編劇小組，將創作「定位在抱著善良的願望，嘲弄或自嘲普通人性弱點，用語言方式把人生無價值的東西撕開來給人看，讓人在笑聲中得到啓迪，反映社會生活中本質的東西」。（見殷金娣：〈王朔其人其文其事〉）

這組人努力把握著分寸，低空閃過最苛的電檢，針砭問題只涉現象、不涉體制，於是催生了六個有代表性的喜劇人物。其中年輕的李冬寶和戈玲是感情稍有曖昧的編輯，男的是熱心的冷面笑匠，木頭木臉卻讓人噴飯，女的善解人意卻仍在找比冬寶好的對象。老劉是一輩子謹小愼微、勤懇又儉樸得過分的老黨員，牛大姐則是「唯黨是眞理」的老道學，至於最活躍的是一個八面玲瓏、鑽營好財的余德利。這五個人之上有個昫昫老者陳主編，遇事平穩處理也透點狡猾世故，到底也有長輩的寬容。

第三代京味語言

照《文匯報》說，編輯部這六個角色成了「聚焦點」集納又折射著社會百態，活生生的煞是熱鬧。」他們各自囿於自己的出身背景和個性，對當前的大陸現象和文化底層問題做反應。王朔的海馬小姐以詼諧逗趣的語言，交錯著各種身分階層的面貌，令人發出會心的微笑。像「有人好辦事」這一集說的是流行的走後門、託事的現象，「一朝權在手」嘲諷民間幫忙指揮交通遇著開罰單說情的難題，「甜蜜的腐蝕」鞭撻刊登不實商業廣告貪賄的歪風，「行星撞地球」揭露現代人輕信謠言的無知……此外，從主題材料範疇以外，我們也片面由對話或玩笑探知大陸生活的一般狀況，如老劉等裝電話等了三年（「菸都送了十幾條，現在連號都沒有！」）；或者北京人得理不饒人好辯損人的個性（兩個人因交通違規被公安攔下，公安正在訓誡，另一人插嘴：「大哥你可別輕饒他！」「你以為擠兌我於你有什麼好處？中國人我就恨你這樣，日本人來了你準是漢奸。」）；或者國產品不可靠，每家都有一些買來不久就壞的電器；以及有權勢者的司機開車橫衝直撞，仗著「耽誤老爺子的事，你負全責」的特權心態。

其語言的趣味，恐怕是《編》劇最吸引人之處。根據北京的評論者說，王朔這組人代表的是從老舍（第一代）、鄧友梅（第二代）以降的第三代京味小說劇作者。對白之溜索，用語用典之獨具巧思，完全有外國高級喜劇，如劉別謙、伍迪·艾倫之光采。上海評論者歸納此劇型為「京派室內電視劇」：「室內電視劇就是一種關在房間裡說的藝術，侃的藝術，聊的藝術。京城裡這些年侃風盛行，還有不少口若懸河的侃爺，為京派室內電視劇創作的成功提供了有力的物質基礎。」（見毛時安：〈上海文論〉）

「侃」的藝術在中國話劇/電影的傳統中偶爾靈光乍現，如石揮的《太太萬歲》及《夜店》，人藝的老舍話劇/電影《茶館》，這是從劇本的構思，對白的琢磨，到演員的語言/腔調/節奏都一貫相連的整體，缺一

不可。《編輯部的故事》深得「侃」道神髓，除了王朔等的劇本外，當然還得歸功於這六位主要演員。其中，飾冬寶的是大陸諧星第一把交椅的葛優，不急不緩的戈玲是《老井》及《藍風箏》的演員呂麗萍，渾身是戲、油腔滑調的余德利來頭更大，他是中國相聲大王侯寶林的二公子侯耀華。這夥演員幫襯著這一齣戲，使我們在港式曾志偉／王晶式的鬧劇式喜劇外，窺見中國喜劇發展真正的可能性和潛力。

《編輯部的故事》有沒有缺點呢？有的。它有時侃得太自我投入，也忽略了真正的議題，純成為嘴皮子遊戲。北京學者也反映，有時，劇集的結尾為求通過，偏向為政府說話，喪失了批判的距離及客觀性。

這些缺點對該劇在喜劇類型上閃現的華采傷害不大，這也說明了為什麼短短二十三集能在大陸造成風潮。比對起來，台灣電視劇的層次似乎有待提高，最起碼，在喜劇的範疇上應該不限於豬哥亮，雞蛋妹，連環泡，腦筋急轉彎等同類型的路線。我知道，你又要告訴我台灣觀眾不要看。可是，你要我相信台灣觀眾只有一種？還是電視台沒有能力開發並改進新的喜劇類型？

《頑主》

一九八○年代末期，中國大陸經過文革十年後的經濟開放，出現了新的城市文化。許多城市青年產生所謂「逆反心理」，反傳統、反思想框框、反道德信仰。衛道人士稱他們為「垮掉的一代」及「痞子文化」，持否定態度。然而，他們活得真實的態度，受到青年的歡迎。

反映這類人物及文化的小說，以王朔的作品為個中翹楚。王朔的寫作分好幾階段，從純情浪漫，到青年經濟犯罪題材，到最後以玩笑及調侃的手法，全面批判傳統及虛假，甚至大膽地觸及政治及性禁忌。那種嬉笑怒罵及淋漓盡致，令人耳目一新。一九八八年，影壇同時有四部王朔的作品改編開拍（其中包括田壯壯的《搖滾

青年》、黃建新的《輪迴》），影壇稱爲「王朔現象」，米家山的《頑主》是最受矚目者。

《頑主》整個概念便令人捧腹。這是三個典型痞子想出的生活方式。他們以「替人排憂、替人

受過」爲宗旨，辦了一個「三替公司」（雅號三T）。三人每人穿著「TTT」標記的運動衫，四處出賣喜怒哀

樂，飽嘗酸甜苦辣。

米家山的處理方式極具「城市電影」眞髓。在喧鬧的《黃土高坡》流行樂聲中，紀錄片段的都市景觀拉開

了電影序幕。擁擠的街道、現代化建築外觀中的影像反影、公安之指揮交通、狹窄陽台上練霹靂舞的青年。

主題曲：「日子不好過……」的直嗓子嘶喊著，米家山快速的影像蒙太奇，賦予第五代導演除了那些「黃土風

沙」以外的一些眞實生活面。

整部電影令人覺得興味盎然的，是那些特富京味的犀利幽默，一些對白簡直是荒誕喜劇經典。比如其中

一痞子葛優去代人約會，他一本正經地對女孩說：「我陪您，照料妳一天，妳完全不用移情，我們的職業道德

也不允許我這麼做。」女孩雅好文藝，他便不停吹噓文藝腔，直到女孩傻了眼：「我發現你特深沉。」他說：

「是是，我平日特愛思考。」女孩跟著說：「我跟你特知心，特談得來。」這位有張撲克臉的痞子終於撐不住

了。他打電話回公司求救：「我記住的外國人名全說光了！」公司的痞子張國立喊著：「您跟她談尼采！」

「不行，尼采我不熟。而且，再侃，她眼神不對了！」「你用佛洛依德先擋一陣！」公司的這兩位準備尼采去救援

了，而且其中一個油腔滑調的痞子梁天摩拳擦掌：「那個佛什麼德的我最熱了！」

片中另一個很精彩處是三T公司替一個庸俗作家失落心態設計的三T「文學頒獎大會」。這個專寫半黃色

小說的作家自稱：「寫過很精彩、有分量的東西，很多人看了以後，腦袋嗡的一聲傻半天，認爲我最起碼可

以得個全國大獎。」他要求三T公司替他弄個獎，因爲「希望我的勞動得到承認」。三T公司買了一堆鹹菜罈

子，邀請著名作家魚目混珠地夾帶這個十流作家領獎。頒獎大會又是時裝秀，又是話劇走台、討論會，簡直是

一場超現實的荒唐劇。但就是作家都沒來。一堆無事幹的痞子又上台假冒作家領獎。

痞子之一的父親罵他每日只是「吃喝說話睡覺，不做對社會有益的事。」他尖酸地回嘴：「非說我自己是混蛋？我不就是庸俗了點嗎？」衛道老師替他們悲哀，說他們個人生活是悲劇，他們卻說：「我們很快樂！」

《頑主》將大陸由嚴格社會主義步入商品經濟的騷動失序心理描述得很準確。當時就因題材／對白大膽，遭修剪若干處。六四之後，這類的電影不復再見，即使《北京，你早》也只能稍稍點到，不以《頑主》能盡情宣洩情感，在放浪及調侃外貌下，內蘊了大陸城市青年的嚴肅問題。

原載於《時報週刊》，一九九二年十一月八日

大哉推手吳天明——西安孕育第五代

十八年前，我第一次踏上大陸的土地，是應當時的西安電影製片廠長吳天明導演的邀請，首站便是西安。那時還是兩岸關係相當嚴峻的年代，我顧不上法律可能有的制裁，以及可能丟工作的危險（我是國立大學教授），踏上過往只有在地理和歷史課本中出現的土地，懷著一股澎湃的民族情感，想看看父母的故鄉，還有流著相同血液的同胞。

還有，是吳天明導演。

當時，吳導演名義上是西影廠的領導，但實際上他更是整個中國電影的現代化品牌。在他手上，扶植出中國新一代電影創作的風氣，從張藝謀、陳凱歌、黃建新、田壯壯、顏學恕、周曉文、何平，到作曲家趙季平，攝影顧長衛，錄音陶經，乃至我認為常常讓劇照比本片還誘人的劇照師柏雨果。這些人齊聚一堂，製造出《紅高粱》、《盜馬賊》、《黑炮事件》、《孩子王》、《野山》、《雙旗鎮刀客》、《最後的瘋狂》這些膾炙人口的作品，在國際上揚名，替中國電影殺出一條血路；在國內創新風氣，為年輕電影工作者打開一扇門，帶動革新電影面貌的志氣。能大刀闊斧經營出此等規模和氣勢的，唯有吳天明。這個矮小黝黑貌不驚人的農民導演，一開口卻是氣沖牛斗的態勢。任何地方，他一站在那兒，嚴肅而正義凜然地說話，便自然聚集了光環，成為當然的領導。對於廠務，他秉公處理，不護短營私，也敢說敢為。私下他是個妙語如珠，有一流表演水準，能炒熱任何派對的高手。

除了個人魅力之外，他更有識人之才。能看準哪些人有鴻鵠之志，不吝提拔給予機會，於是中國電影改觀了，從數十年來的通俗劇習慣，開發了視覺、聲音和題材類型的無限潛力，這是中國電影令人刮目相看，步上

集體現代化的第一步。

大陸、香港、台灣的電影當時並不交流。港台電影人士為吳天明的表現大力鼓掌。

我與吳導演的淵源起於第一屆東京國際電影展。當時吳導演帶著《老井》與《最後一個冬日》的吳子牛導演一齊參展。我們幾個台灣朋友每晚找他倆到各式小酒館侃大山，恨不得幾天把數十年沒說的話都說盡。

那幾個人中有一位是恰巧在東京的歌星凌峰，凌峰後來和我一齊搭機返台坐在隔壁，他殷切地想知道有關大陸電影的一切，要我在飛機上細細為他惡補。我詳細描述了《牧馬人》、《人生》、《高山下的花環》、《黃土地》還有阮玲玉、黎莉莉、謝晉、劉瓊，我記得把他眼角都講濕了。後來他回大陸找吳天明，吳協助他拍了電視紀錄片《八千里路雲和月》（也是我告訴他的中國電影片名），開啟兩岸民間認識交往的第一頁。

《老井》在東京拿了最佳影片、最佳導演、最佳男主角幾個大獎，我趁此在台灣大肆介紹大陸電影，更與吳天明相約到大陸做祖國之旅。我的朋友和我的學生都喜歡聽我談西安，談中國新電影。後來我的學生葉鴻偉到西安去拍了《五個女子和一根繩子》，再後來更索性全家移居西安。我另一個導演朋友王小棣也到西安拍了《飛天》，並帶回柏林雨果精彩的劇照。

在這個節骨眼，吳天明回到西安，領導曲江影視集團【註二】。「從西影到曲江，短短的四百米」，吳天明激動地說：「我走了四十六年！」這一回他不只是要領導中國電影現代化，他有更大的歷史使命要完成。

十八年中，兩岸有翻天覆地的大變化，香港回歸，國民黨的連戰、親民黨的宋楚瑜相繼訪問。大陸電影告別了本土小成本的藝術電影時代，與國際合作，以大成本、好萊塢式的特效，香港的武打設計和明星，締造了重市場的新產業時代。

這一回，港台不再只是在旁鼓掌而已。這一回，港台電影人終於能與大陸匯流，共創華人電影新時代。我相信能將吳思遠、徐克、張同祖、爾冬陞、趙良駿、楊貴媚和我千里迢迢召去，與黃建新、謝晉、張建亞、王

全安、周曉文、黃健中同聚一堂，絕非僅僅是吳天明的個人魅力。我以為，私底下，大家對中國電影都有另一個期待！

十八年後，我再回西安，仍是吳天明的邀約。二○一四年，《聚焦》節目專訪吳天明之後不久，吳導演心肌梗塞而猝逝。這個節目成了吳導演對世界最後說的一番話。【註二】

註一： 該集團於四月二十九日在西安掛牌成立，作者和港台眾多電影人到場祝賀。

註二： 「聚焦」乃作者主持的大陸網路對談節目。

與吳天明導演有二十多年深厚的友情，吳導演是第一個帶我進大陸認識大陸的摯友，也是八○年代西部電影的領軍人。他培養的西安幫，張藝謀、黃建新、何平、周曉文、趙季平、王全安、鞏俐、趙小丁、陳凱歌、田壯壯、顧長衛、顧長寧，都和西影有密切關係。

吳天明的鄉村三部曲——《沒有航標的河流》‧《人生》‧《老井》

「這部電影《老井》簡單地說，是談中國人是怎麼活下來的，要怎樣繼續活下去！中國有五千年文化，歷史是民族的光榮，也是負擔。這文化因為有活力，有頑強的精神，能生存下去，但為追求這生存，也負了千辛萬苦。……中國人是進步的動力、活力和壓力，中國人物是文化及歷史塑造的人，但也是人在創造新的文化。」

——吳天明：《老井》東京國際影展記者會

吳天明一九六○年考上西安片廠演員。十四年後才有機會進入北京電影學院導演進修班，學習兩年畢業後，他回到西安廠當場記，一直到一九七九年才與滕文驥合作第一部電影《生活的顫音》。由於該片一般回響尚佳，他乃能再導《親緣》，這部再度與滕文驥合導的電影，完全建構於幻想上，故事敘及台灣女孩所坐的船被搶了，女孩落水，被大陸小夥子搭救到一個小島上，後來彼此相愛，終於女孩隨小夥子返回大陸。

《親緣》據吳天明自己形容是「胡編亂造」，「對海島陌生，格格不入」。電影的失敗，使他痛下決心，「要在自己熟悉的生活領域裡找創作素材，開闢自己的創作道路。」這個體會相當重要，往後吳天明的三部作品全依他熟知的人物環境發揮：《沒有航標的河流》是經由湖南瀟水上三個放排工人的經歷，反映出對文化大革命的批判；《人生》的背景是他生長的陝北高原，以知識分子因人事關係被擠回農村，與農村女子戀愛，末了又負心的悲劇爲梗概；《老井》則是山西山區裡的人家，以挖井來解決飲水問題，世世代代爲鑿個井眼而費盡千辛萬苦的民族血淚史。

這三部電影確立了吳天明的創作方向，也為他奠下高的讚譽，成為當代大陸最重要的導演之一。一九八七年十月，吳天明的新作《老井》在東京國際影展中出盡鋒頭，個人獨得包括最佳影片的四座大獎，次日報紙標題醒目寫著：「中國電影震撼日本。」作為一個創作者及新中國電影的領導人，吳天明是相當成功的，在日本參展期間，他不斷強調發展中國「西部片」的志向：「以中原文化的發源地，十一個王朝建都處的大西北為對象，描述黃河中上游的自然與人。」這「西部片」的名稱，正是已故影評人鍾惦棐看完《人生》後的期許，《老井》則確切代表這種方向的發展性。

將《沒有航標的河流》、《人生》、《老井》並列在一起，我們清楚地看見吳天明的創作脈絡，不論是形式風格的選取，或是背後透露的意識情感，這三部電影都顯示眾多的相似處。以其受到觀眾的歡迎程度來看，他們可能也標示著中國第五代導演創作疏離，與群眾媚俗商業片間一個折衷而可行的方向。

對土地、自然及人民的信心

《沒有航標的河流》是經由湖南瀟水上三個放排工人的經歷，反映出對文化大革命的批判。

《沒有航標的河流》、《人生》及《老井》能夠受到廣大觀眾的喜愛，其中很大一個原因應是吳天明毫不諱言的情感及其感染力。《沒有航標的河流》的陝北高原，《老井》的太行山區，都以雄渾自然的姿態展現。更關心生活在這種環境中質樸、刻苦、受盡辛酸的中國人。不論自然環境及社會、政治狀況多麼惡劣，吳天明對這些善良老百姓的本質都具有無比信心。像《沒有航標的河流》主角盤老五，對放排的工人以及受難的老區長都慨然不顧生死地相助；被盤老五稱為「小氣鬼」的趙良，平日省吃儉用，遇到區長有難也是二話不說地從層層塑膠紙中拿錢出來。

《人生》中被男主角加林變心拋棄的農村姑娘巧珍，自己受夠了一切苦，卻回頭來勸父親不要責罵加林，甚至

跪下求姊別施行報復。村裡老者德順爺痛責加林的負心是「像豆芽菜，根上沒有土」。加林的父母更流著老淚訓子不可負人。《老井》中的角色更令人感動，除了男主角孫旺泉為了弟弟的婚事而犧牲自己的愛情，入贅到寡婦家，他也為了村長慷慨激昂的一番打井造福鄉里言論動容，立志「頂上個人頭，打到十八層地獄，也要打井」。

這些人與人之間的關係和深情，是吳天明作品的精神支柱，也是他相信在中國各種苦難及困境中的命脈，在《沒有航標的河流》中，不時有旁白出現，宛如吳天明在敘述老百姓的善良質樸：「我們就是誰給我一口水，我還他一口井，誰給我一捧土，我還他一座山。」這種對人際關係及感情道義的信心又具體表現在愛情的執著上。《沒有航標的河流》中，改秀被搶親卻抵死不從，貞烈地逃跑來會晤情郎石牯；《人生》中巧珍有無怨無悔的愛意，吃盡苦頭也不願加林受受半點委屈；至於《老井》中的巧英是最驚人的，她奉獻了愛情及所有財產，成全旺泉的打井計畫，自己卻寧願落花漂泊一生。

從這裡看，吳天明毋寧是相當浪漫的，年輕一代熾烈的愛情，往往對比年老一代的不渝痴情。《航標》中盤老五與吳愛花多舛的情愛，呼應著《人生》德順爺當年與靈轉那一段過往。德順爺在靈轉《信天遊》歌聲回憶中老淚縱橫的一場戲，可能是《人生》最溫柔的一幕；叮噹的馬車，哀婉的歌聲，樹梢間轉過的月亮，以及德順爺「只要我不死，她就揣在我心頭」的情痴，處處動人心弦。

作品透露的反省與批判

愛情的多舛，象徵著人性及情感的壓抑與扭曲，也是吳天明對社會最具體的批評。男女情感的障礙，往往透露出大陸的種種問題。換句話說，吳天明的浪漫及悵惘，最後往往落實在清楚的歷史、社會交點上。像《沒有航標的河流》中，盤老五不能娶吳愛花，完全是經濟的情況惡劣，但是，石牯與改秀的挫折，則是文革官僚

及政治壓迫的結果。

對於政治現實，吳天明直言不諱地發揮他的「大砲」性格。《航標》中對官僚教條化、壓迫老百姓的嘴臉，雖是對過去四人幫的批判（田裡的農民王大姊就說：「朝中出了奸臣了！」），但到《人生》及《老井》時即轉爲直接面對當今的政治現實。《人生》的悲劇來源，很大一部分是由於官僚走後門，拍上欺下的結果，害得男主角由民辦教師被貶回農村，不久自己也循例而爲，拚命往城市活動。至於《老井》則具體反映了政治落後導致經濟民生的落後；老百姓吃苦的現實，山西老井村的窮破，絕不是片廠布景的虛擬，它實實在在顯示，山區老百姓在八〇年代的今日仍生活在原始而落後的狀態，苦哈哈地挑水吃。

老百姓的逆來順受，其實是深沉的政治批判。三部電影的老百姓都一直問：「爲什麼？」盤老五說：「憑什麼有人可以騎在別人脖子上拉屎拉尿？我就要低頭認錯？」而年輕好勝的加林及石牯都說要去「告他」，加林的媽淚漣漣答地說：「人家能通天呢！」改秀也勸石牯，告官僚是沒有證據的。老百姓受了委屈還無處伸，這是吳天明清楚而大膽的政治批判。

在這三部農村曲中，也明確地將政治問題與經濟、社會乃至道德、倫理問題做一連繫。因爲政治而導致經濟落後，人性扭曲，如《航標》中店家抱怨武鬥使火柴停產，眞話不能說；《人生》中因經濟型態而導致城鄉文化、生活的差距，還有《老井》的旺泉得因嫁妝而放棄眞正的愛情。這些因素都混雜交錯，匯流成對個人的婚姻、情感及行爲的道德壓迫。吳天明批判這些封建頑固思想，《人生》的鄉里人爲了加林在井中下漂白粉就橫加道德譴責，認爲他在「用洗衣粉下毒」，對這些保守力量，他採取對抗、挑戰的姿態！盤老五不顧岸邊莊稼人對己丟著石頭，坦然脫得赤條條下河游泳；加林爲了公開與巧珍的戀情，也鼓勇載她騎車經過歡呼吹哨的全村老少（這兩段連分鏡蒙太奇也一模一樣）。兩場戲均顯示吳天明浪漫對抗保守力量的眞性情，也間接陳述了在這種社會下生存的壓力。

雖然吳天明對人民有信心，對社會及道德壓力及迫害存對抗之心，但是他對問題並沒有簡化的傾向。《沒有航標的河流》可能是他較樂觀的作品，文革的混亂失位，只剩人民的團結及互愛可以救贖，末了盤老五雖然在湍流中不知去向，但是吳天明仍以文人詠物傷逝的心情，肯定了竹排上的精神力量。到了《人生》這個問題就複雜許多，當高加林走後門的事實被揭發後，他又默默被貶回農村，這個結尾充滿曖昧，對於高加林這種知識分子無法適應農村生活的事實，吳天明並沒有妄加道德譴責，整齣愛情悲劇建築在城鄉距離上，是大陸從傳統到現代，農村經濟轉向商品經濟的必然矛盾。《老井》更將此種矛盾指向中國幾千年積澱的弊病及困境，將道德、人性壓抑、經濟貧破總結成一齣民族悲劇。片尾石碑「千古流芳」的記載（從清道光年間至現在），正面看是為子孫造福的犧牲求存精神，反面也是中國數千年人民受苦的哀史。

形式與風格

從《沒有航標的河流》開始，吳天明就展現將人放在自然中思考的傾向，岩壑湍流所造成人與

《老井》顯示了山區老百姓在八〇年代原始而落後的狀態，也將矛盾指向中國幾千年積澱的弊病和困境。

自然的關係，以及風霜困境陶冶出的堅毅刻苦性情，都在視覺影像中透露再三。《航標》中不斷出現的空鏡，《人生》中大片黃土斜坡上點綴的小小背光耕作人影，以及《老井》嚴峻懾人的層岩疊嶂，都與大陸所謂「探索」一代新導演的視覺思考方式相似（《黃土地》攝影張藝謀參與《老井》工作亦有影響）。

從視覺風格言，吳天明的表達方式也越來越靠近第五代的靜觀及距離。《航標》中仍承襲第四代導演濫用技巧的浮誇毛病，大量的突兀特寫，漫無節制的橫搖及變焦伸縮的鏡頭，以及動不動就倒敘、閃回的敘式，都犯了過分操縱，刻意誇張戲劇的毛病。到《人生》時已沉穩許多，結構多了些省略的處理，橫搖、伸縮，及突兀的特寫也少了很多，雖然加林到市集賣饅之時，電影仍忍不住賣弄一下《七武士》的行人交替短切鏡頭，但大體是相當完整凝煉的形式（尤其德順爺的回憶，以歌聲及氣氛代替《航標》動輒出現的倒敘）。

《老井》的風格更具突破及尊嚴，《人生》的低調燈光及夜景，整體呼應了主角內心的鬱結與壓力，已比《航標》常出現錯誤不統一的燈光／色調進步許多，但戲劇呈現上仍有通俗劇的痕跡，《老井》則脫離表面的戲劇張力，進而用視覺、構圖、影像及各種隱喻，輻射出更豐富、複雜的文義，將人性的斷傷指向民族的傷痛。第四代導演一向被認為不似第五代導演那樣具突破視野，《老井》的出現正讓我們看到第四代導演豐富的潛力及希望。

原載於《文星》雜誌，第一百一十三期一九八七年十一月於

自然之美與人文之美的完美結合——《茶馬古道》

當年看到德國導演的《天譴》，第一個鏡頭蒼山陰鬱，煙霧迷漫，西班牙遠征軍一小隊蜿蜒從遠山小道一直到近景的半山腰。其氣勢之雄偉，視象之壯觀，完全是德國表現主義之傳承，而荷索精神之超凡抽象，迅速就成為我們電影學生的一代偶像。

作夢也沒想到，在田壯壯的新紀錄片《茶馬古道》中也看到相似的景象。八月中旬，我來到立秋後的北京，天氣依然燥熱，北影古樸老建築中卻透著一絲清涼。高高的天花板，大扇玻璃窗外一樹綠影，田壯壯在此剪接他的新片。

他剛從雲南回來，五十天的古道紀錄，使他瘦了十幾斤，幾乎像我十多年前在香港認識他時那般清瘦年輕。這一趟由日本ＮＨＫ出錢，壯壯帶了一個約十多人的攝製組，僱了一個馬幫，總共三十多人，七十匹馬，浩浩蕩蕩地由雲南汽車可以到達的最遠點，馱著器材和貨物，確確實實經過怒江、瀾滄，一路走古道到西藏。

全片預計是兩小時，我現在看到的剪接版只有一小時多。這是一部全以視覺語言組合出的影片，將艱險驚峻的山道及木橋，以及美得近乎神祕宗教性的大自然，全囊括進來。中間穿插著各種趣味盎然的人物訪問，包括一百零四歲仍精明健康、能吃拉麵的老嫗；在信仰和現實中決定不下的年輕喇嘛；兄弟倆共一個妻子的馬幫商人；把驢子當家人，當驢子被砸死時號啕大哭，並剪下幾撮驢毛做紀念的另一馬幫人。自然之美配上人文之美，壯壯的紀錄片有荷索的漂亮視覺處理，卻比德國人的嚴峻和固執，多了一份溫暖和幽默感。

很多年前，荷蘭紀錄大師伊文思看到壯壯拍的《盜馬賊》和《獵場札撒》，曾驚為天人，他早就預測壯壯是當代最好的導演之一。看到《茶馬古道》我想伊文思會感到欣慰。

壯壯自己也信心十足。這是一個真正熱愛電影的人。平日他什麼事都開開點玩笑，腳上永遠是一雙中國功夫黑布鞋，即使上威尼斯舞台領獎也一樣。只有講起電影，這哥們才會從雲端探下頭來，誠懇而嚴肅地細說一切。也只有這個時候，壯壯才最顯光彩。

為了這個紀錄片，他已跑了雲南三、四年，每年總要在那兒呆上兩、三個月，和一位民俗學教授開著車子東奔西走。聽他要拍這個紀錄片已有兩、三年，但是中間又擔任「世紀英雄」製片總監，自己又拍了《小城之春》，若不是非典使許多事情停頓，壯壯不見得有機會真正去拍馬幫呢！

見到老朋友重拾創作大旗，替他高興。

原載於《南方都市報・影事錄》，二○○三年八月十七日

與費穆穿越對話——《小城之春》田壯壯出山

十年前，據說是同一批人聚在這兒看中國最好的導演之一田壯壯放新片《藍風箏》。那是天安門後的悲戚時代，所有人看完後都激動感動莫名，個個摩拳擦掌想為壯壯寫點東西。然而影片被當局禁了。導演十年不准拍片，這些人的文章也始終沒有問世。

如今同一批人又聚在一堂，各自以酸甜苦辣的心情看壯壯再度拍片。壯壯說，十年前，《藍風箏》這批朋友大多是報社的記者，他們含著一股委屈，不能寫有關《藍風箏》的任何東西。如今，壯壯解禁了，他們也大多升成報社主管，再來看片恍如隔世。

壯壯冒大不韙重拍中國電影史上的大經典《小城之春》是影圈大事。壯壯重新出山就是件大事。十年前，正值創作風華，當局槍斃了《藍風箏》，一紙禁拍片令讓壯壯委屈荒廢了十年，直到當局解禁，壯壯突發奇想，要重拍被譽為中國電影第一名作的《小城之春》。

開拍那日，在蘆州一個廢園子裡，在李少紅領軍的劇組種下的一棵大橘子樹下，壯壯趴在地上號啕大哭，口中斷斷續續地說：「我回來了！我回來了！」旁邊的人都為之動容，李少紅阻止工作人員去勸他，說：「讓他哭吧！」一個把電影當做生命的漢子，一個曾被荷蘭電影之父伊文思視為中國電影瑰寶的導演，被政治一耽擱就是十年，他哭出了歷史的不平。

影史經典重獲新生

被歷史不平的還有費穆。一九四八年，費穆拍出了傑作《小城之春》，敘述廢園子裡一個生病的丈夫，一

個度日如年的妻子，生活是一灘死水，被老友／老情人的造訪攪得波瀾蕩漾。早期的中共電影史上，這部電影被指為「小資產階級溫情主義」、「頹廢不健康」。然而其複雜的觀點，省略簡約的敘事，其中國傳統的象徵主義，以及進步的女性主義，被當代學者譽為影史經典。

事情開始在一個喝酒的夜晚，一個經營網站有成的朋友請壯壯和文學家阿城（也是壯壯的哥兒們）吃韓國燒烤。藉著酒意，壯壯問阿城他可不可以重拍《小城》？阿城愣了一會說：「我覺得行！」朋友說：「那做啊！我投錢！」阿城說：「那我也斗膽，給你寫一稿。」事情就開了端。

壯壯老同學李少紅任製片，他們從台灣找來了他們心目中台灣「國寶級」的李屏賓任攝影和《臥虎藏龍》的新貴葉錦添任美術。演員全是新人，中共電視台聽說壯壯開拍，忙不迭地在全國播了《小城之春》二次。

新版的《小城之春》樸素典雅至極。田壯壯與阿城商量，去掉了複雜至極的旁白，採取靜觀長鏡頭的場面調度。一場喝酒的戲，鏡頭隨著演員繞著桌子做複雜走位，演員在上面演，桌下屏息藏著一幫人，忙著移椅子去障礙物，演員嚷著：「太神奇了！」田壯壯說：「太過癮了！」

兩代交流體悟特多

每天收工後，就是田壯壯和費穆神交的時候。他研究老錄影帶，想：「老爺子當時在想什麼？為何這麼拍？他銜接的妙處在哪？為何戲給女角不給男角？」他的體悟特多，感覺費穆能越過五十年時空和他交流，「他在教我我拍電影！」

重拍經典吃力不討好。他說：「摹擬，永遠是贋品，名作永遠是名作。也許以後有更多人想重拍，但我做了，我覺得過癮！」

原來的女主角韋偉特別從香港來探班，「老太太每天亢奮和關心，哪兒也不去，就待在片廠。」壯壯懊惱

說早生四十年，一定追這個迷人的女性。八十二歲的老太太說，現在也不晚哪！費穆的聲樂家女兒費明儀也來探班，放心把老爸遺作交在這些認真工作的人手裡；兩代人物打成一片。

蘆州二個月，每天工作十小時，每天拍三個鏡頭，最後剪成了九十七個鏡頭。鏡頭下安徽鳳陽朱元璋造的老城牆美得令人屏息。

田壯壯的出山是影壇期待的事，五月他將帶這個夾雜了中國電影史上最多爭議的作品造訪坎城，讓世界為中國電影評一評！

八！」

原載於《自由時報》，二○○二年二月十日

後記：壯壯後來沒有去坎城，反而去了威尼斯的「逆流而上」單元，我是評委，唇槍舌戰六位同仁，幫《小城之春》搶下首獎，除了獎金，還有一座價值兩萬美金的水晶獎座，主辦單位一再要我告訴壯壯這座獎很值錢，我說了以後，壯壯說：「上飛機抱著獎摔了一跤！」我大吃一驚，說：「獎座呢？」他說：「撿回一萬

第五代三雄競技記──陳凱歌・田壯壯・張藝謀

中國影壇又到了風雲際會之時。第五代的大師們二○○二年像約好一樣，各自拍出了新片。這是繼《黃土地》、《紅高粱》、《盜馬賊》後大導演又同時拍片，不同的是，各位導演已從新生代轉為中年。

陳凱歌在舊曆年前趕著殺青《和你在一起》，這部由其夫人陳紅主演的電影，男主角是劉佩琦，故事和現代社會一個小孩與小提琴有關。陳凱歌白日全身裝備了厚衣厚襪，隨劇組悠轉在胡同和琉璃廠等地方，晚上愁著想劇本，勾勒原劇本尚不完善之處。

這部由韓國人和中信集團投資的世紀英雄對半出資的電影，據聞已送給坎城影展的主席看過片段，出資公司高興地宣布已收到入圍競賽邀請函，讓陳凱歌舒了一口氣。

陳凱歌去拍西片的過程並不盡如人意。在《刺秦》票房失利後，他接拍《Killing Me Softly》西片，由海瑟・葛蘭姆主演。完成已屆一年，卻老不聞上片聲。有一說製片公司要求重剪，最後是不上片直接發光碟。使陳凱歌事業蒙上陰影，此次入圍一洗沉霾。

比陳凱歌更委屈的是田壯壯，他的《藍風箏》一禁十年，最近終於在香港安樂和日本人扶植下，重拍費穆四○年代經典愛情片《小城之春》。電影業已完成，全片只有九十七個鏡頭，景色優美，感情細膩，堪稱影壇難得一見婉約素樸的文學作品。

睽違國際影壇十年的田壯壯，其間雖常常擔任影展評委，但一直未能拍片。此番捲土重來，挑戰老的經典名作，因個性瀟灑並不見壓力，反而因為終於拍片，掩不住高昂振奮的心情。他的製片公司已將影片賣給支持王家衛和侯孝賢的法國樂園公司，目標也是坎城。如果沒有意外，陳凱歌和田壯壯這兩個幾乎是一個院落長大

的兄弟（兩人的父親分別是北影的名導陳懷皚和田方），就將在法國戰場上一較高下了。

和陳凱歌、田壯壯同屬一個世代，關係又十分密切的張藝謀，現在正快馬加鞭地拍米拉麥克斯出資的大片《英雄》。這個行刺秦王的故事是「老謀子」談了許多年的作品，由李連杰、張曼玉、章子怡、梁朝偉四大超級巨星主演，顯然來勢洶洶。

米拉麥克斯已表明《英雄》不參加坎城，他們目標是如《臥虎藏龍》一般在奧斯卡打天下。張藝謀前年因《我的父親母親》和坎城主席吉爾賈可柏結下梁子，兩人隔空對罵了一回。坎城宣稱張藝謀已墮落為政治宣傳，張藝謀則公開抨擊外國影展存有「掀中國不好一面」的心態為選片標準。

影壇恩怨都是事過境遷。《英雄》不參加坎城競賽或許並不因為前仇，否則中國三大導演同在坎城較勁，倒是一樁世紀美事！現在三位導演都屆半百之年，同時都有新作誕生，中國影壇頗不寂寞！

原載於《自由時報》，二○○二年二月二十三日

成長之夢與中年無奈的攤牌──《孔雀》

初見顧長衛，是在香港國際電影節上。當年張藝謀拍的《紅高粱》拿了大獎，田壯壯的《盜馬賊》在圈內激起一片盛讚。台灣去了一個大代表團，新電影的戰將都在裡面。台灣和大陸的電影人在香港初會，彼此一見如故，二十多人經常徹夜地侃，恨不得把數十年的隔閡補個夠。

這中間有個人不太說話，表情也不豐富。他有雙往下的眉，兩頰凹進去，是張令人難忘的臉。他永遠在旁默默地聽，默默地笑，末了大家交換人民幣和台幣做紀念，他也和大夥一樣開玩笑，在鈔票上寫下老政治八股的簽名──「顧匪長衛」。

張藝謀能說善道，田壯壯有殺手般的黑色幽默，吳念真愛在公共場合說書，小野喜歡說笑話，那是一段彌足珍貴的記憶，充滿了赤忱和純真的熱鬧。以後，台灣大陸電影人再在海外見面，再也沒有那樣的規模和那樣的品質，所以每個曾參與的人對此都津津樂道（有時連關錦鵬、林青霞、關之琳、馬可·穆勒和東尼·雷恩都參與的）。像長衛，即使默不言語，我仍記得他清清楚楚。

尤其張藝謀說：「長衛是我們班最棒的攝影師，比我強！」

後來他拍年代的戲，和美國人芭芭拉也熟起來。芭芭拉的外號「老巴」是我給她起的，她是和我們一起去威尼斯參加《悲情城市》競賽而認識的，後來老和我們混。有一回我們一道去北京，一齊去到長衛亞運村的家吃了一次餃子宴，由岳丈蔣伯親自下廚。長衛仍是那樣，不太說話，有時靦腆地笑著，真不知他怎麼追到那位美女妻子蔣雯麗的。

這位中國首席攝影師終於被好萊塢挖走了。我好高興地等著他的作品。有一年，他和大導演羅伯特·阿爾

特曼（Robert Altman）拍了一部《迷色布局》（Gingerbread Man），參加柏林電影節。我和法國一位ARTE電視台的高級主管喬治約好一起去看。事前我可海吹了一頓，說我認識這位名攝影，多麼有創意和才氣，尤其和阿爾特曼搭檔必有化學作用。結果電影實在不怎麼樣，長衛的攝影也只是好萊塢式的functional。我微微有點失望，也帶著對喬治洩氣的心情離開戲院。

這一下蒙太奇就隔了好多年。再見長衛竟然是上海電影節我帶阿薩亞斯去吃飯那晚，在餐廳巧遇他。長衛剛拍完處女作《孔雀》，好多人向我提起此片。長衛說：「什麼時候來北京？我特別希望妳看看。」那時真遺憾，因為我要趕去西雅圖做評委。只是我給他介紹了阿薩亞斯，阿要去北京，我說你得看看長衛的新片。後來聽說他真的去看了，非常喜歡。

上上個星期，我終於到北京，長衛特別為我放了一場《孔雀》，來看的還有女主角張靜初。

中國攝影第一把手轉任導演，果然氣勢不凡。《孔雀》的婉轉細膩和詩情橫溢，讓我又哭又笑。這裡面有成長的夢，有現實的無奈，也有不堪回首的中年夢碎。最可貴的，是在一片虛假和裝腔作勢的中國電影中，拍出了真情，拍出了你我可能都能憶起的不光彩和維持尊嚴的痛苦。該片主創說：「我們所有人都像孔雀，身上長滿故事，一生中經歷過的愛恨情仇，如同色彩各異的羽毛長滿人生。」長衛觀察每個人的孔雀羽毛，真正發揮了他最擅長的影像風格，鑄成一篇動人的家庭史詩。

我紅著兩眼出來，見到長衛，他仍是那一臉靦腆。我說，中國電影真是精彩，昨天看了陸川的《可可西里》，今天看了《孔雀》，隱隱覺得一個新的文藝復興即將到來。我們交流的話不多，老朋友了，都是電影老靈魂，不用多說，他也知道我有多喜歡這部電影。

我替長衛高興，他等了這麼多年才出手做導演，這麼沉得住氣，也這麼撼人心弦！其實我是為中國電影高興！

附記：因為在北京看片的因緣際會，長衛託付我幫他去電影節操作。我和公司同仁臨危受命，在半個月內整理英文，編譯宣傳資料，催國際公關，安排飛機住宿，購買雜誌廣告，半個月內每日電話自北京、台北、東京、羅馬、倫敦、巴黎、曼谷、香港、休斯頓打來打去，終於入圍柏林電影節，到了柏林又幫他們翻譯，帶團做記者會。如此辛苦，終於拿到了評審團大獎的銀熊獎。

原載於《南方都市報》，二○○四年八月三十

黃建新的笑罵諷刺——《黑炮事件》‧《站直囉，別趴下》‧《打左燈向右轉》

《黑炮事件》

在第五代導演作品中，《黑炮事件》是相當特別的一部。它不依循現實主義風格，也不在邊陲遙遠時空裡尋找題材。反而，它誇張怪誕的表現主義風格，正面而非隱晦寄寓的政治批評，混雜黑色幽默及悲劇的嘲諷手法，都使它獨樹一格，成為最受爭議的創作之一。

電影的故事是以一個唯唯諾諾的知識分子趙書信為主。這位謹小慎微的科學家精通德語，曾協助德國工程師漢斯至中國援建某工程。一夜，趙書信發了一封奇怪的電報到江蘇，上寫「丟失黑炮，301找趙」。由於語意不清，引起公安人員驚覺，以為涉及軍事機密，遂展開無休止的調查。

趙書信被調職，工程出了大問題，國家蒙受數百萬元的經濟損失。然而，真相隨後大白，所謂「黑炮」只不過是愛下棋的趙書信一顆不見的棋子。這個劇情，大大諷刺了社會主義下的官僚問題：對專家的不信任，對意識型態嚴密檢查，當然，還有知識分子的逆來順受和無可奈何。

如此正面的攻擊官僚制度，自然在電影檢查上挫折不斷。《黑炮事件》是劇作家李唯改編自張賢亮的短篇小說《浪漫的黑炮》，在發行前即被剪三十多處（如「難道我連發電報的自由也沒有？」對白，以及天主教堂內的鏡頭）。然而，它受到中國評論界的激賞，不少人甚至將趙書信比為新時代的阿Q，視他的逆來順受為中國知識分子的典型。

英國影評人東尼‧雷恩以為，本片之成功，「在於能把對今日中國日常生活的自然觀察，推展成對制度

及其公僕的全盤諷刺。」事實上，《黑炮事件》的諷刺已帶有超現實色彩。無論構圖、顏色、音響，《黑炮事件》均採取誇大彰顯的表現主義，務必使象徵層次躍然而出。諸如牆上的大石英鐘，以及鐘下無謂開會討論思想問題的浪費時間；黑白對比高反差的強烈視覺歌舞；或者自始至終強調紅色的危機意識及焦慮、危險感；以及趙書信在對人際倫理全面絕望時，所目睹的骨牌如地震般地連鎖崩散翻倒。《黑炮事件》這種象徵充斥的形式主義，雖引起熱烈的討論，也招致過於概念化的批評。

畢業於西北大學新聞社的導演黃建新，並非北京電影學院正規的畢業生。他與吳天明、張澤鳴、張藝謀、滕文驥等人一樣，是電影學院的導演進修班學生。雖然他也被列為第五代導演之一，但作品的傾向顯然與張藝謀、陳凱歌、田壯壯所代表的主流不同。他誇張的形式主義及都會空間，到下幾部作品更加清晰。《錯位》是《黑炮事件》的續集，手法已摻入科幻片及機器人的狂想，基本上帶有中國社會轉型間的精神失落感，以及都會經濟壓力下的異化情緒。

《站直囉，別趴下》

當一九九〇年代經濟商業大潮到達大陸時，挨家挨戶的小老百姓都受到影響。《站直囉，別趴下》便是導演黃建新對這個現象的觀察。

全片採取《烏鴉與麻雀》、《夕照街》、《鄰居》等片的模式，以一整個大樓或一條街的街坊鄰居作為社會的縮影，由幾戶人家的生活狀況，映照出中國當代的思潮或想法。《烏鴉與麻雀》針對的是國民黨政權瓦解，社會迎接新政權到來的崩潰／重建心態，為共產黨做政宣的意味仍濃。《夕照街》、《鄰居》雖強調八〇年代年資本主義的逐漸入侵，基本上仍秉持著共產主義的信念，強調個人對社會應有的貢獻，其中並混雜著中國近千年來的儒家家庭倫理，忠心耿耿地宣揚家長／族長等權威體系下的和諧觀念。

唯有《站直囉，別趴下》在那些瑣瑣碎碎街坊鄰居的小事之間，透露出一股現世的蒼涼與無奈。當全社會都跟著經濟動向在變，中國幾千年無可撼動的小家庭也危危欲墜了。電影由一個作協作家眼裡，看到整個樓居民受賺錢、外快觀念的衝擊，在妥協及憤怒間，終於默默地無奈以對。

作協作家剛搬入新樓時，所有街坊都警告他有關鄰居張永武的惡行，而且明指前面幾任住戶都因為他而搬家。作家不久就見識了這位惡煞的可怕行徑。作家因嫌惡蒼蠅，在走廊上噴DDT，被張永武以為妨礙他養花而叫了一陣。街坊都怕這位老粗，他為人自私，嗓門特大，一不如意，就端張椅子坐在庭中對著全院居民狂嘯。如果那位鄰居得罪了他，他不但大聲罵，而且還拿棍子到他家猛擊他的大門。

作家頭皮發麻地應付這位老粗鄰居。張永武為人粗鄙，一身橫肉，出口淫穢，罵鄰居、打老婆，而且特別會想新點子主意賺錢。他養魚並發動全街坊為他撈魚，平日僱個漂亮女祕書在家，蠻橫到公安來干涉他養狗都大吵大鬧。當他懷疑樓上的劉幹部打他小報告，他堅持要教訓他，並警告作家別干涉，「您別勸我，明天躲在家中，出了門濺了一身血不合適！」作家太太慌忙勸阻：「那也不能打架啊，美蘇都和談了！」但張永武堅持劉幹部是四人幫爪牙，搞政工的造反派，第二天拿大木椿去撞劉幹部的門，他的老婆更舉著一台小錄影機，來回大聲播放劉幹部的誹謗。

張永武為街坊製造了地獄，可是作家無奈地發現，為了增加外快，全街坊都逐漸屈服在張永武的淫威下，連自己的妻子，還有劉幹部也不例外。以「共產黨」自許的劉幹部，最後也為每個月多幾百元的收入與張永武沆瀣一氣，成了朋友。

作家的房子最後被張永武看上，另買房子與他換了。作家搬家前後受夠了委屈，最後算是逃離了這環境。

導演黃建新說：「改革了，變化了，家家戶戶不再因循守道，想富有，想能決定自己的命運……千古之訓不再有威懾之力。」

《打左燈向右轉》

黃建新真是王朔一派的嘲諷家了。從《站直囉，別趴下》到最近的《臉對臉背靠背》到最近的《打左燈向右轉》，他都用春秋之筆，寫盡大陸近年的各種現象，爭房子、奪官位、佔小便宜，從大官僚到市井小民，沒有一個逃得他的照妖鏡，而且幽默爆笑，端的是數篇淋漓盡致的警世箴言。

《打左燈向右轉》顧名思義是諷論中國大陸近幾年喊社會主義左的口號，行資本主義右的現實。大陸老百姓在經濟大潮的波及下，思想行為無一倖免，喧騰的通貨膨脹，翻滾的消費主義，使每個人都各自祭出搜刮外快的法寶，你有你的門路，我有我的點子，大夥背著毛澤東、鄧小平的旗子，可是奔的是錢。

就說一群學習駕車考駕照的學員吧，他們和駕駛學校的教練、校長能生出多少是非來。四個不同階級的百姓（一個暴發戶，一個小報記者，一個家庭主婦，一個有毒瘾的痞子青年），同一天被編入同一組駕駛訓練班，除了暴發戶以外，每一個人都是利用學車的各種過程牟取蠅頭小利──教練公開指定學員賄賂孝敬的香菸牌子，爾後再去轉賣給香菸攤，賺賺市場的運輸費；上路練習時，他會帶大夥到某賓館吃中飯，厚著臉皮拿回扣，回家途中再順便運幾趟桃子，賺賺市場的運輸費；小報記者平日採訪新興企業，不但順手拿人家的產品當禮物，也奉上幾張發票請企業廠長「順便報了」；家庭主婦利用暴發戶對她的垂涎得一隻北京狗做禮物，她轉眼上狗市把它賣了；至於那看上去沒啥本領的痞子青年，不但會幫心浮氣躁、財大氣粗的暴發戶熄火時搖車賺外快，而且夜晚還會沿街偷下水道的鐵蓋到破銅爛鐵處換錢。

究竟什麼原因使大夥兒這麼一股腦奔錢呢？實在是有錢沒錢成了生存問題。暴發戶說「我在電視機前面打個盹，都能賺個十萬八萬的」，可是一般老百姓仍為三塊五塊費盡腦筋。這個現象連政府也束手無策。黃建新令人噴飯地刻劃官場的反應；當李校長跟兒子吵架，氣嘟嘟地騎單車出去，栽在缺蓋的下水道摔斷了胳膊後，電視台去訪問單位主管「正視」這偷鐵蓋的問題。主管的回答妙到家了，他說政府買回一個鐵蓋才六十元，重

做一個要數百元，現在對這問題不能處理，否則那些鐵蓋都送給舊煉鐵廠了。「還是研究開發水泥蓋好！」

新的拜金現象也使傳統價值和民族大義失了位。李校長堅持和日本人有「殺爹殺娘」不共戴天之仇，但是他也

長官要他接待日本人，他洋洋灑灑罵了一大篇仇日論，翻譯不敢翻，回家兒子又堅持要去日本留學。最後他也

聽兒子的日語學習錄影帶，為的是「以後不要別人替我翻譯」！

《打左燈向右轉》是黃建新的城市喜劇經典之作，既鞭辟入裡地揭大陸人死要錢的底牌，又不失分寸地充

滿詼諧嘲謔，末了還饒富人文氣息地指陳各人底下的良心真情。

這是個中國新人際關係範本，我認為外國人都該拿這電影來參考，了解中國人七巧玲瓏的心眼，以及這種

各懷鬼胎的文化為何一直能維繫某種幽默的和諧關係。

一九九〇年代 含第六代導演及其之後作品

被現實碾碎的生活嚮往——《站台》的賈樟柯

在多倫多影展看到《站台》，我已十分確定賈樟柯是中國第六代有代表性的導演。這部由日本人大明星北野武投資，並由法國國家電影中心南方基金以及鹿特丹胡博鮑斯基金共同贊助的作品雖然長達三小時又十二分，但是將北方一個小文工團在十年內的變化娓娓道來，濃縮了大陸由「四人幫」倒台後實行改革開放，一路奔往市場經濟的消費生活歷程，其中個人追求自由、愛情、生活，甚至藝術的內在渴望，以及面對現實不得不妥協屈服的無奈，都細細不著痕跡地在山西多個破舊的小鎮中滲透出來，堪稱一個小品的史詩。

拍攝該片時尚不滿三十歲的賈樟柯，據說是北京電影學院的文學系旁聽生。來自山西的封閉背景，到北京時接受了所有外界電影天地的洗禮，從而能陶冶出獨特而細緻的個人風格。他告訴我說他在電影學院第一天，老師就放映《悲情城市》，讓他們產生心靈上的震撼。賈樟柯的作品，乍看之下的確有些侯孝賢的色彩，從《小武》到《站台》都採取寫實的長鏡頭美學。但是細究內裡，精神底蘊並不相同。我曾在韓國全州影展看過他的學生時期短片，他的小人物描繪，比侯孝賢激情，無論是山西的小扒手，還是在北京求生存、出賣肉體的鄉下妓女，毫無未來展望的煤礦工人，都是一些被生活巨輪驅使、充滿壓抑、有點憤世嫉俗，但是內在夾雜著有許多慾望、熱情，以及無處發洩、漫無目標、渴望的後「文革」老百姓。賈樟柯雖然只有幾部電影，但是其直接而不迂迴的現實筆觸，毫不虛飾或用形式、美學包裝的鏡頭風格，使外界人能體會在大陸如此巨變下的人民心理狀態，那些猥瑣的心酸，不善言辭的情感表達，還有逐漸爲現實碾碎的生活嚮往，比一些虛矯或美化中國現實的電影能觸動人心。

無論是《小武》還是《站台》，賈樟柯也特別愛用流行歌曲表達時代的氛圍和社會變化，這可能和他愛

唱卡拉OK有關，但是這也說明了「文革」結束後。往改革開放、經濟大潮奔去的中國，如何受到港台流行文化的影響。《站台》中從文工團剛開始唱的毛主席韶山教條歌曲，到鄧麗君的甜美小調，到林子祥的阿里巴巴港式搖滾，齊秦的《大約在冬季》，大陸歌手劉鴻的《站台》，天安門學生國歌《血染的風采》，以及邁向消費時代的《瀟灑走一回》等等，它記錄了中國大陸這許多年來的生活步調，也像一個小小流行歌曲大全，我一邊看一邊想起了Kenneth Anger的《天蠍座升起》（Scorpio Rising）以及喬治‧盧卡斯的《美國風情畫》（American Graffiti），這些都是用流行歌曲大量襯底，顯現或緬懷某種時代的電影，《站台》的流行歌曲文化，鏤刻了時代的記憶，有些荒謬或時空錯置的歌曲內容（如阿里巴巴這種），甚至夾帶了希冀超越生活的酸楚。

據說在威尼斯影展競賽揭曉前一天，所有人都以為《站台》會獲得大獎，但是結果毫無斬獲，僅是勉強得了亞洲推廣協會NETPAC會外獎。我以為這個影響不大，看多影展政治生態後，我以為得獎與否只在機緣與情勢，尤其評審的見識、品味，甚至偏見、私心都會使這種假民主導致錯愕的結果。《站台》太長，的確有修剪的空間（其法國賣片經紀人要求賈樟柯剪去四十分鐘），然而這些都不足以削減其價值，《站台》在影史上仍有其一定的地位。

原載於《世界電影》，二〇〇一年一月十七日

論後賈樟柯現象——第六代導演與地下電影

在賈樟柯在一九九八年推出《小武》而囊括歐亞美許多影展競賽首獎後，大陸新一代電影風格已確定趨勢。其後他自己的新作《站台》，以及婁燁的《蘇州河》、張揚的《昨日》、朱文的《海鮮》、王超的《安陽嬰兒》都或多或少在世界藝術電影圈引起騷動。

這批電影的特質是：都不受官方青睞，都捨棄了電影檢查而走入地下，都以歐洲、日本為最大市場，都在題材上透露大陸真實的生活景況——許多更是官方的禁忌，如妓女與性交易、吸毒嗑藥與綁架，當然，邊遠地區的貧窮與生活的艱難，和當今光鮮亮麗的大上海新經濟奇觀幾乎是個對比。

與之前張元、郎迪、吳文光、張鳴等人的地下電影相比，近幾年的新創作較重文學性與內省強的攝影風格，他們也更大膽地披露一些現狀，以激進、不留情的方式剝露政治、道德、法律的假面。

這一批導演中，賈樟柯與王小帥較為突出。他倆在國際上的成功鼓舞了新一代的許多準藝術家。賈樟柯犀利、具史詩般的評析歷史傾向，其場面調度的能力顯現他有高度視覺感性。王小帥熟練好說故事，結構乾淨而角色處理生動鮮明，擅於透視大環境價值觀的變動。

除他倆之外，我們應當留意拍《海鮮》的朱文和拍《昨日》的張揚。朱文是當今在青年文化中頗受歡迎的小說家，頭次拍電影就出手不凡，在威尼斯獲獎。張揚過去因《洗澡》而名噪一時，今年因處理演員賈宏聲吸毒而精神崩潰的紀錄劇情片而站穩第六代地下電影的前衛寶座。

文化局舉辦台北電影節的「華語優秀影片展」中選映了這些地下電影的代表作，像《十七歲的單車》、《站台》、《小山回家》，還有敘述上海建築商因中彩票發財的詼諧社會劇《橫豎橫》。另外，拍《藍宇》的

關錦鵬雖非大陸導演，但其工作人員乃至演員全都是第六代創作者的班底，也算半個地下電影吧！

原載於《自由時報》二十二版影視視焦點，二○○一年十一月五日

容忍多元聲音的選擇——兼談賈樟柯與評論分歧

最近在一些國際場合見到一些大陸、香港、台灣的導演和觀眾，他們對賈樟柯的《世界》和侯孝賢的《珈琲時光》頗有意見，基本上都是「看不下去，不知所云」。

另一方面，美國評論界一、兩位大儒也寫信給我，熱烈地討論這兩部電影的涵意。我知道他們對賈樟柯和侯孝賢這兩位導演的認識和他們啓蒙於我，所以任何對他們新作品的閱讀，他們希望得到我的背書和認可。他們的看法都是以爲兩導演繼幾部不怎麼樣的創作後，應是《小武》和《悲情城市》後最佳演出。同時，英國的領導性影評人，也寫信給我，說在威尼斯看到《珈琲時光》，覺得十分乏味。香港一位我敬重的評論者，最近發表看法，說《2046》是香港有影史以來最大的 piece of shit。但是在坎城一般評論上，至少在結果揭曉前，《2046》都高踞影評排行榜前面，雖然大部分人都承認沒有看懂。

這個題目如果再混到張藝謀現象的評論和票房分歧，便更加難以分辨。總體而論，這是個意見分歧對立極端的時代，價值多元化，是好現象。

顯而易見，現在的分布大約是這樣的：法國以《世界報》、《電影筆記》、《解放報》爲首的評論界相當支持侯孝賢、王家衛及賈樟柯這類以寫實或風格化爲主的創作，由是這些名字在坎城及威尼斯乃至柏林國際電影節仍有代表性意義。但是一些較以普及性觀眾爲主的媒體，如法國的《費加洛報》或義大利的《共和報》則支持部分王家衛打明星牌的作品，對其他藝術片基本上是漠不關心。

美國的尖端知識圈現在對侯孝賢、楊德昌及賈樟柯的興趣是方興未已，紐約林肯中心，芝加哥《讀書報》和威斯康辛大學是三個重鎮，但是他們的聲音微乎其微，只是將來在學術界見眞章。主流媒體以《時代雜誌》

的柯里斯帶頭（其妻也影響《電影評論》雜誌），大力鼓吹張藝謀、王家衛和李安。但是除了李安和張藝謀，沒有一位創作者有普及性的影響力。有的只在這個圈圈造成神話，有的在那個圈圈有一堆崇拜者，僅此而已。

比如香港，比如美國，評論界捧歸捧，片商硬是不配合，大陸及台灣的藝術片鮮有上市場的機會，向隅者都等著盜版的ＤＶＤ。比如法國，華語藝術電影有最大支持者的海外市場，公映後的票房數字也往往少得可憐，僅聊備一格。對一般觀眾而言，華語藝術電影只偶聞大名，盧山眞面目不得而知。

台灣已到冷感階段，片商往往求我們別公布哪部電影在海外獲獎，因為那是觀眾「絕不買票」的「票房毒藥保證」。這和以前動輒宣傳哪部電影獲獎的情況完全相反。除了好萊塢，任何華語片無法存活，包括在香港仍是一塊招牌的杜琪峯。以上種種，可見評價和市場，現在似乎到了分歧和對立時代。我們希望，大家給予創作多元的容忍度，如果只有鬼片和動作片才可以存活，華語電影有多少珍寶將永被埋沒?!我也愛看好萊塢電影，但是世界如果只剩好萊塢電影，我們的文化發聲也被剝奪，那是多麼悲慘和乏味的影像世界？

原載於《新京報》，二○○四年十月十九日

場面調度的繁複迷思──《紫蝴蝶》和婁燁

你在欄杆那頭，我在欄杆這頭。《紫蝴蝶》的開場，一九二八年東北，「九‧一八」事變的戰爭前奏，一對命運多舛的中日情鴛終究得因兩人身分的民族對立狀態，而註定要被分隔在兩個世界。導演婁燁從一開始就運作這個母題，在視覺上、情節上，不斷重複地將身分與信仰、愛情與慾望、責任與個人作成有趣的對比，而在火車、月台、電車，門裡門外多種地理環境間交錯著彼此的命運和責任。

中國的競賽片《紫蝴蝶》一登場，引起不少討論。這部以地下抗日工作隊爲主，把上海一九三○年代異國情調作爲背景（殖民地、淪陷地），以及流行曲《我得不到你的愛情》貫穿全片，有一切可能成爲商業鉅片的條件（二十個預售的世界版權、閃亮的明星、激烈的槍戰和戰爭場面），不過婁燁似乎比較傾向個人化的作者風格。傾盆大雨、陰暗的室內、曖昧的人際關係，反而成了無所不在的主題。

長達兩小時又七分的版本，據說是從六小時硬修剪成現在的狀況。我在出發前曾讀過這個劇本，寫得非常聰明。不過在當前的容量下，許多細節必須忍痛丟掉，也因此劇情的推展顯得跳躍省略，整部電影籠罩在一種宿命的淒迷氣氛下，生命的輕如鴻毛，個人夾雜在國家民族命題下的無奈，還有個人小小慾望的註定不能實現，婁燁作爲導演，確實有其專業的表現。

從《蘇州河》開始，到現在的《紫蝴蝶》，婁燁都標榜著繁複巴洛克式的結構和影像，他喜歡疊影、重複、多次的跳接鏡頭，難度高的場面調度。這是一個不知單純爲何物、特別鍾情挑戰和自找麻煩的導演，他的風格與中國主流式的寫實主義幾乎背道而馳。

許多場面，如爆炸、逃難、槍戰，甚至在火車月台上或行進電車中，交錯移轉跟攝人物，都是一些相當難

拍的場面。作爲製片人，我認爲他處理得不錯。他的這些那些高難度場面調度，使電影增加了製作質感。在中

國片一向捉襟見肘的製作經費下，《紫蝴蝶》倒比較接近香港大片作風。

可是與港片（如《無間道》）的類型化和抽象化相比，《紫蝴蝶》更接近歐洲電影感性，其朝深度挖掘的

美學作風，更像維斯康提、貝多魯奇等人的繁複瑰麗。

不過這也說明了其高身段姿態，在大眾觀賞上可能有一定的難度。電影的媒體場放完後，全世界的重要評

論界大頭都擠在戲院場外進行激烈的討論。我四周轉了一下，聽取了一下各方意見：美國的東岸派知識分子坦

承分不清片中十幾個角色誰是誰，他們不理解影片的背景，搞不懂這批地下抗日青年是爲國民黨還是共產黨工

作；日本人覺得他們的演員中村亨表現搶眼，可是不喜歡電影的結尾（當然，尾巴放入若干舊時日本侵華的殘

酷影像紀錄）；歐洲的評論界支持反對分歧極端；大陸的記者覺得曲高和寡；香港影評界則比較尖刻嘲諷。相

比起來，還是咱們台灣同胞最支援祖國產品。

我過去並不喜歡《蘇州河》，我認爲婁燁有才氣有影像能力，但《蘇州河》裝飾的視覺作風並沒有征服

我。倒是《紫蝴蝶》我認爲有不錯的地方，中國第六代導演終於掙脫地下及寒傖苦澀的現實色彩，進入創意放

手及自由開放的創造時代。

原載於《南方都市報》，二○○三年五月二十四日

中國電影的獨行梟雄——姜文走出自我

二○○九年底，有一回台灣電影代表團大張旗鼓地由電影處處長帶隊，前往北京拜會電影局及各個電影界人士。北京飄下鵝毛大雪，讓此趟交流帶著不少詩意，也讓台灣許多年輕電影人有初見雪的狂喜。

這一趟行程中，我離隊跑了一個自己的行程，往懷柔中影基地探訪了正在拍攝中的《讓子彈飛》（那時候好像還叫《讓子彈飛一會兒》）。姜文是我最關注也是最尊敬的中國導演之一。他二十年來只有三部作品，他拍電影，對我是大事。

那一天葛優、周潤發、廖凡都有戲。姜文坐在監視器前面，攝影趙非也盯住畫面，機器配備都很先進。戲正在拍，誰也不敢出聲。告一段落，姜文回過頭來和我打招呼。我說：「哇，拍新戲了。」他說：「不就拍一部大家都看得懂的戲嗎？」我樂了。

姜文在說什麼，我聽得懂。他上一部戲《太陽照常升起》很多人都說看不懂，也許喜歡畫面的神采飛揚，但是隱喻太多，脫離了一般人的經驗範疇，以至票房有所傷害。但是姜文這種大才華，看得懂這個基本門檻對他真不是問題，所以「不就拍一部大家都看得懂的電影嗎？」帶了一點傲氣，一點嘲弄，一點玩笑。這麼多明星，這麼大投資，這麼費周章的攝製法，哪是「看得懂」可以概括的。

可是這一回中國觀眾真的看得懂了。他狂收了七億票房，也引爆了《亞洲週刊》所謂的「政治索隱的狂歡」。它不但將中國電影產業推到新的高峰，我個人認為它也創造了新的「閱讀電影」。像這樣，數千萬人狂熱地討論，抒發對一部電影的解讀，在電影史上不曾看過，我是說世界電影史，不只是中國的。《讓子彈飛》是姜文（也許無意）給中國網民出的一個最大的燈謎，問題是，這個燈謎沒有標準答案，博客與微博成了所有

猜謎者最便捷的話語場所，每個人都可以盡情閱讀，可以與電影本身一般天馬行空，也可以自己組建自己閱讀的邏輯架構。這個現象推翻了專業菁英導讀式的影評，前無古人地成為民主電影論壇。你可以有專業，也可以是觀後感的抒發，你可以認真解讀，也可以借題發揮，無論如何，你永遠有場地有通路，讓你的意見成為大解密的一環。

這是姜文當初「只不過拍一部大家都看得懂的電影嗎」始料有及的嗎？

大家都看得懂，但是姜文藉著民國時代的買縣長與麻匪求正義的娛樂故事（原著馬識途《夜譚十記──盜官記》），摻和了義大利式鏢客（或通心粉）西部片的外型，久石讓仿黑澤明式的激情音樂（自《太陽照常升起》就有的大喇叭獨奏，以及與《七武士》幾乎一模一樣的主題段落），甚至後現代式的蕪雜（如幾人在鵝城群眾訓話出場時那《桂河大橋》的荒謬音樂），當然，加上所有演員的飆戲（你幾乎可以感覺到他們演這部戲的過癮和來勁），這部看得懂的電影帶著他一貫的陽剛狂野，以及故意示意可解讀的符號隱喻，的確觸及了中國某些現實或歷史的敏感神經，於是長評短評在公共領域像煙花似地璀璨爆發，借古喻今的有之，借題發揮的有之，考證考據的有之。怎麼評論，其實都反映了每位評論者個人的經歷、思考、關注，甚至他的意識型態與世界觀。所以千萬人有千萬種閱讀方式，它匯流成索隱解讀的狂歡。

《亞洲週刊》由高中校寫的精彩鴻文指出周星馳的《大話西遊》是這種「readership」的濫觴。「大話（西遊）文化」與大學生熱衷將一部商業娛樂之作過度解讀使之身價騰為殿堂之作。大陸也有朋友指出，其實《阿凡達》所引起喧騰一時，遷移主義以及釘子戶的討論也是前例。但是「大話文化」發生在DVD盜版與網路文化之初，《天神下凡》現象更多是技術上的飛躍讓人瞠目結舌，我以為《讓子彈飛》才是真正的微博時代里程碑，它是民主式影評（解讀）與創作者（產業界）共同締造出的票房奇蹟。就像台灣的《海角七號》，是民眾在網路上的自動發難，媒體接力日夜不間歇報導，最後烘出的成果，它當然也是民粹主義極致發揮的一場表

演。《讓子彈飛》倒不是民粹，不過它的「現代版紅樓夢考據等」（蔣方舟語），或是它二十一世紀網絡猜燈謎效應，與票房產生如此密切的關係，在電影產業史上倒真是革命性的。

那麼這部有關革命，有關革命後的既得利益，有關貪腐與正義的關係電影，看來對中國人特別有現實映照意義，它能跨地域和跨文化嗎？我的朋友笑談她的兒子自美赴京與客戶開會，事後一起去看《讓子彈飛》，別的觀眾笑得不亦樂乎，她的兒子卻一路一頭霧水。春節期間，我在美國加州度過，發現那裡的移民（無論來自台灣或大陸）對此片照樣是看不懂，只有當代中國經驗的人，才能進入其隱喻的迷宮。「不就拍一部大家都看得懂的電影嗎？」到底有沒有跨地域的「大家」？我注意到在香港這部電影成績頗佳，我倒很想看看星馬票房成績如何。

意旨的謬誤

又有不少朋友聽我常與大家交流《讓子彈飛》的現象不禁大大質疑，他們每每說，這些解讀是不是事後諸葛，人家姜文也許根本沒想那麼深，或根本拍時不是這麼想。這種說法事實上就是文學上在數十年前已提出的「意旨的謬誤」（intentional fallacy），說一個作品完成，它已經成為獨立的個體，不再受限於原作者的意旨或原意。在現代主義的「privilege text」即個別的文本可供讀者自行閱讀不須根據作者旨意、說法來詮釋——何況作者可能撒謊、隱藏、甚至於能力不及其意旨。

Readership再加上集體性、網絡工具性、擦邊球的現實對應曖昧空間，使《讓子彈飛》站著也把錢賺了，開啓了民主影評的新時代，也重新寫了中國電影的遊戲規則。

我當然替姜文高興。我初識他於香港，當時田壯壯帶著《大太監李蓮英》到香港電影節，他說，你要不要見見劇組裡的兩個星星？我一時沒搞懂，說什麼「猩猩」？（你會稱明星為猩猩嗎？何況當時侯孝賢、朱天文

老笑稱陳松勇是《悲情城市》劇組裡的大猩猩）後來見到了姜文和劉曉慶，覺得姜文的一身傲骨很有趣，他當時說「你等著我做導演。」我還半信半疑。但是經過《陽光燦爛的日子》和《鬼子來了》我確定他是中國的maverick，一個特立獨行的鬼才，一個充滿才華的梟雄。他演戲有一手，寫文章有一手，畫素描有一手，導電影更有一手。他不是凱歌的歷史負擔、不是藝謀的視覺奇觀、不是小剛的語言精靈、不是壯壯的隱士行者，他是中國電影另起爐灶的maverick。

而我呢，常常在某些小地方偷著樂，比如他揶揄《赤壁》及吳宇森的時候，又比如葛優說「當你唱著歌、吃著火鍋，就被麻匪……」的時候。看《讓子彈飛》，我沒有什麼革命現實主義，革命英雄主義的負擔，革命英雄主義的負擔，我是一路呵呵呵笑到完。

暴烈的青春之歌──《陽光燦爛的日子》

《陽光燦爛的日子》

十二月初我去了北京一趟，發現電影界許多朋友都難掩興奮之情，他們紛紛問我，「看過《陽光燦爛的日子》沒有？」姜文這部電影，雖然在威尼斯影展出了大名，奪得了最佳男主角獎，但在北京尚未通過，電影局要他們修改七處，至今仍是一個僵局。

但是電影界已經哄傳開來，許多看過的評論家和創作者都認為這是繼《紅高粱》之後最令他們激動震撼的電影。他們開了姜文作品研討會，幾乎肯定姜文是第五代導演的接班人，《陽光燦爛的日子》是大陸新電影轉型的里程碑。

姜文自己掏腰包租了北京保利大廈放映廳，放了一場給藝文界和電影界欣賞。消息像火一般蔓延開來，當日擁進了一千七百人，電影界全員到齊，據說比金雞百花獎還有號召力，連平日不參加活動的創作者如張藝謀都出席了，這場放映雖然讓當局罰了姜文十萬人民幣，但是總算沒有埋沒這部出色的作品。

姜文自己對電影無法在中國公映非常難過。他得知我很喜歡這部作品後，曾寫了一封短箋給我：「拍這部片子，一直是我的夢想……這部作品中有我全部的人生觀和世界觀，以上我告別了我的青少年時代，明年一月我就三十二歲了！」

謳歌青春的神話

三十二歲，多年輕！難怪這部電影散發如此青春的氣息和昂然的精力！雖說它是一部有關文革的作品，任

誰也看得出，這是一部談青春、談成長的作品。一群十來歲的毛孩子，在文革年月的北京城裡橫衝直撞，姜文從自己經驗出發，掙脫了傷痕、苦難這些文革陳腔，在他的鏡頭下，文革是浪漫、青澀、酣暢的，和所有的青春一樣。當第五代導演上山下鄉插隊勞動時，留在北京的小弟弟妹妹們反而因此過著無法無天的半蹺課生涯。

父母、師長、兄姊，誰也顧不上他們，他們的成長有太多的放任、恣肆、無政府式的蠻橫。《陽光燦爛的日子》完全抓住了這個基調，全片以一種快速、衝擊力強的節奏進行，一氣呵成讓人幾乎目不轉睛。姜文對青春的回顧絕不像第五代導演有那麼多沉痛和反省，他的喟嘆是對青春的恍惚和留戀，是對青春驟然消失的悵惘。姜文對青春然後更多的是對青春及那個時代的謳歌，與第五代的中年民族傷痕南轅北轍。他在片中幾乎沒有觸及文革，但這等年輕、這等激情卻是文革初期的底色。

由是我們在片首處聽到姜文極為個人式的旁白：「北京，變得這麼快！二十年的工夫，它已經成為了一個現代化的城市，我幾乎從中找不到任何記憶裡的東西。事實上，這種變化已經破壞了我的記憶，使我分不清幻覺和真實。我的故事總是發生在夏天，炎熱的氣候使人們裸露得更多，也更難以掩飾心中的慾望。那時候好像永遠是夏天，太陽總是有空伴隨著我，陽光充足，太亮了，使我眼前一陣陣發黑……」

片名。

演職員表。

接著毛澤東雕像伴隨著慷慨激昂的男女大合唱出現，「毛主席呀毛主席……」孩子們陣風似地跑著，戰士們跳著舞，綵帶鮮艷地飛揚，母親責罵、喊叫、拍打孩子，這些動作夾著卡車聲、坦克車聲，直升機螺旋樂聲，父親隨部隊出調的英姿，軍機旁的蒿草隨著大風疾疾偃抖，飛機呼嚕嚕轉著螺旋和機身，又轟隆隆飛上天際。

這樣一個開場白在中國電影中十分少有：昂揚、明亮、憧憬、希望、精力、速度，嘩啦啦地在幾分鐘內攏

聚了所有年輕的元素和象徵，即使一直號稱年輕的香港動作片也趕不上它的振奮力度。文革的年輕、改革的嚮往、青春的懵懂、風風火火，排山倒海而來，這樣的童年「最大的幻想是中蘇開戰，我堅信，另一個世界大戰開始，我軍的鐵拳一定會將美蘇兩國戰爭機器打得粉碎，一位舉世矚目的戰爭英雄就此誕生，那就是我！」

充滿未來幻想小男天主角迅速轉場到叛逆青少年。他和軍區的同齡小夥子是天之驕子，從不好好走路，要不就是風馳電掣地刷著單車，要不就是咚咚咚在巷弄胡同中狂奔。下樓總是五、六七八級一跳，玩鬧時不是爬在牆上就是蹲在屋頂上。他們對那些「中蘇尼布楚條約」的枯燥課程毫無興趣，一有空就揹著書包蹺課，釣女孩、抽菸、打群架，逞英雄。北京城空了，偌大的一座城，任這些毛孩子放肆撒野。

改編自王朔《動物凶猛》的《陽光燦爛的日子》，少了一分原作的文謅謅犬儒筆調，多了姜文自己的經驗，和完全無法用文字表現的視覺神采。男主角馬小軍拿著望遠鏡尋找美人照片那份朦朧和虛幻，兩幫團夥集體鬥毆前的驚恐和劍拔弩張，聚在屋頂上唱俄國民歌的悠悠浪漫，在顧長衛景深層次分明的氤氳邈遠，和手提攝影機的動盪介入下，鋪排成千上萬狀的迷人影像。年輕人的騷動，幻想的神祕，青春期的性好奇，不受束縛，衍發的殘忍和暴力，都比文字更直接鋒利地印入觀眾腦海。

我一邊看，一邊想起《風櫃來的人》和《牯嶺街少年殺人事件》。真的，姜文這一部電影才該叫做《All The Youthful Days》（《風櫃》原英文名），雖然三部電影都捕捉了慘綠少年的無所事事和浪費無謂精力，風格卻各有所長，觀賞起來一樣過癮。

敘事之弔詭和現代

《風櫃來的人》是完全揣摩出台灣少年當兵前的虛無和荒誕歲月，《牯嶺街少年殺人事件》是都市少年的壓抑和激越，《陽光燦爛的日子》則是對青春的謳歌和惆悵。

與《風櫃來的人》及《牯嶺街少年殺人事件》不同的是，姜文將青春完全納入回憶的框架，以個人主觀的敘事統攝全篇。然而有時，這位回憶（以旁白爲主）主角忽然質疑起自己的記憶，他充分明瞭自己是個敘述者兼編故事的人，而青春只是一個虛幻、想像和誇大。

他說：「我不斷發誓要老老實實講故事，可是說眞話的願望有多麼強烈，受到的干擾就有多麼大。我悲哀地發現，根本就無法還原眞實，記憶總是被我的情感改頭換面，並隨著捉弄我，背叛我，把我搞得頭腦混亂，眞僞難辨。」

到了末了，他甚至否認電影前面段落的眞實性，直稱其爲僞造的謊言。王朔／姜文這個敘述策略，使青春及記憶更加張牙舞爪，在主觀有意識的塑造中，選擇／修改記憶到一個青春的烏托邦──陽光、燦爛、喧鬧、歡樂、不負責任、自由自在，初戀的甜蜜的心虛，精力的誇耀宣洩，害怕孤單和被人排擠。《陽光燦爛的日子》不諱言其敘事立場，堂而皇之略去了青春苦澀的一面，讓觀眾欣賞北京少年擂著胸膛向全世界吹大牛的氣魄和純眞。

基本動作紮實

以整體風格來看，姜文其實是以史詩的氣魄塑造這個青春神話。電影原來的預算是一百萬美元，後來因爲種種因素，超支到兩百萬美元。但是其品質絕對名副其實。

《陽光》的拍攝採用美式方法，即各個角度都盡量cover到。這個方法比較不像台灣的單一鏡頭單一角度美學。台灣幾個重量級導演出國參展時接受訪問，往往會談到自己作品美學的根源：沒有足夠的職業演員，沒有足夠的技術水準，往往片子得走偏鋒避重就輕。其結果是，敘事越來越隱晦，結構越來越省略，演員表演越來越從生活細節而非戲劇性地去展現。

姜文的《陽光燦爛的日子》就完全有另一種境界及觀賞樂趣。整部影片不取巧，不走偏鋒，完全正面描述，基本動作紮實。攝影顧長衛的傑出如今是有目共睹了，那一幫演員的整齊出色更令人欽羨。像斯琴高娃飾演的媽端著懷孕的大肚子，氣喘噓噓地罵兒子：「小王八犢子，早晚去公安局做客！」罵急了又連老子也帶上：「你爸爸是年年不回家，你是天天不回家⋯⋯媽媽我呀是有文化教養的人，我是家屬的料的嗎？你咋就不給我爭口氣？」其對白動作之生動準確簡直是視覺饗宴。此外，夏雨的男主角，講話嘟嘟嚷嚷，動作大手大腳，也活像個剛發育的少男典型。女主角寧靜美得有點不眞實，但是略胖的身材又肉彈彈得十足踏實，其若即若離、似眞似幻的態度更貼切吻合了少男心中的愛神形象。

除了攝影及表演外，《陽光燦爛》的其他部門表現也相當可觀。聲音、美術、剪輯無不精緻俐落，看來相當過癮。姜文原本是大陸最受觀眾歡迎的演員，轉業成導演的成績不遑讓其表演成就，足見其平常對藝術的積累就十分豐厚。我們慶幸大陸出了這樣一位新導演，也預祝他在未來的創作上為中國電影開出更豐沛的局面。

二〇〇〇年代至今

大片時代之後——《如果·愛》·《無極》

最近因為連續進入電影大製作的戰國時代，從《無極》到《如果·愛》，都以昂貴的製作價值，來自泛亞洲的偶像派明星，以及眩目的視覺，引起媒體和大眾的討論。

不知為什麼，我倒以為這個現象背後有一種華文文化長期壓抑的悲哀。

打我從小開始，台港都是偶有一、兩位文化英雄能在西方世界成功而欣喜若狂。其背後的思維往往是，能以在世界媒體中佔有一席之地而沾沾自喜，於是「成功」往往成了唯一的指標，即使成功背後可能帶有若干機緣巧遇的僥倖——比方你認得什麼有力人士，什麼人在什麼地方幫了你一把等等，或者成功的實質是經不起時代考驗的噱頭。

大片時代的來臨的確對世界大眾文化長期以來對中國及中國文化的扭曲有所改變，至少它們把我們從唐人街的醬缸形象，福滿州、陳查禮、蘇西黃以及洗衣店、中國餐館中，提升為刀光劍影，高來高去的李連杰、章子怡、楊紫瓊奇觀。

大片時代的來臨也為這奇觀加碼，竹林更加炫麗，飛蹤跳躍越發身手矯健，運用電腦合成及科技動畫更加無所限制，大片用錢堆砌出來的奇觀，用明星、特效、噱頭買了通往西方市場的直達車票。再一次，成功哲學主導了文化的趨勢，市場和掌聲驅除了省思和文化的深層意義。

大家前仆後繼地為這奇觀加碼，竹林更加炫麗，飛蹤跳躍越發身手矯健，運用電腦合成及科技動畫更加無

大片時代的來臨也擠壓掉了小片和獨立製片的生存機會，使文化多樣性成為妄想：大眾品味在宣傳和發行管道的壟斷下成為標格及一統化，喬治·歐威爾在天上冷冷地看著《1984》如何成為過度真實的預言。

於是在那些花花綠綠的預告片前面，我突然深深懷念起逗馬宣言的簡樸和堅不打光不精緻化，卻只追求真

實和回歸電影本質的創作尊嚴；或者伊朗電影在嚴苛電檢制度下，藉童眞的小面孔來敘述阿拉伯文化的另類價值；甚至十多年前那些知性感性觀達巔峰的台灣小製作。

我們爲「成功」和大片，或市場和西方摸頭的讚許，付出了太多！在一片特效和ＭＶ式的畫面中，我們是否該偶爾停下腳步想一想？

石頭現象與換代跨地域

二〇〇六年九月在北京鳳入松書店演講，和許多來聽演講的朋友談到當今華語片的問題。我發現年輕人對陳凱歌這一代的導演（尤其是《無極》）都有一定的看法，可能也很希望由我口中聽到對所謂大片的批評。當然最近由寧浩《瘋狂的石頭》所掀起的「石頭現象」更是大家關注的焦點。

華語片新導演一定程度已在做接班工作。這是自然的現象，過去所謂的「新導演」（台灣新電影，大陸第五代導演，香港新浪潮）在歷史的長河中，也曾艱苦地扮演轉代的工作。回首望去，其過程充滿各種辛酸，有政治力的干預，有舊勢力的反彈，有評論界的排斥，可是過去二十年，「新導演」確實為華語電影開疆闢土，打下了所謂的世界性地位。

不過，每一代觀眾關注的焦點不一樣，其品味、美學也因為生長環境不同而顯現出與上一代的差異。過去的新導演立下汗馬功勞，也得到一定的掌聲和支持，如果裹足不前，很快就會被歸為「老一代」系列，作品無法與新成長的年輕人溝通。和流行歌曲一樣，我們小的時候聽搖滾樂，父母輩永遠嗤之以鼻，就像很多我的朋友現在對周杰倫「到底在唱什麼」一樣，被「代溝」殘酷地劃成「跟不上時代」。

當然，你不能否認《英雄》、《十面埋伏》、《無極》這些電影曾創造出高票房的現象。但是，經歷過好萊塢強片和港式商業電影的年輕觀眾不一定滿意，何況，中國政府在每年「中國電影月」用撤好萊塢大片來進行保護之實，也是眾所周知的提高票房指標政策。

對比之下，「石頭現象」特別突出。這是一部成本不到三百萬人民幣的小片，無啥大宣傳，可是因為口碑和媒體界朋友的大力推動，創下二千萬人民幣的佳績，每個人看了都哈哈大笑。

我三年前在溫哥華看到《香火》，當時就對寧浩大為欣賞。在北京見到他，談起他正在拍《蒙古兵兵》（後來改名為《綠草地》）。《瘋狂的石頭》的成功，真的打心底高興為他祝福，也到處向人推薦。

我因為在香港、大陸有一定的生活經驗和朋友，對跨地域作品沒有什麼困難。看《香火》和《瘋狂的石頭》才能如此投入。可是我發現年輕的觀眾群卻涇渭分明，對不同的文化有排斥現象。《瘋狂的石頭》在大陸瘋狂，可是在香港上映卻門可羅雀。

我在台灣放給學生看，幾位新興的創作者立刻以審慎的眼光和提防的姿態，批評該片是抄蓋瑞奇的《兩桿老菸槍》。「連分鏡都一樣！」他們說。我說你抄《兩桿老菸槍》，能抄得這麼好嗎？能有這麼多豐富的小人物和這麼幽默的重現地域對白嗎？

雖然批評學生，但我也相對想著，我非常喜歡彭浩翔的《伊莎貝拉》，但它的賣座也一樣不好看。至於描繪台灣詐騙術的《國士無雙》能跨出台灣引起共鳴嗎？

華語片也許正在換代，但大陸港台的觀影習慣至今仍未跨過地域疆界。

原載於《南方都市報‧影事錄》，二〇〇六年九月十日

賀歲片的ＰＫ文化——從《孔子》與《艋舺》談起

台灣電影界最近很熱鬧，因為多種大電影的宣傳紛紛出籠，而且都有有關部門為之站台。

首先，周潤發和發嫂來台為《孔子》站台，首映典禮別出心裁，在孔廟舉行，台北市長郝龍斌親自站台，小學生著古服跳八佾舞。在古蹟裡地方政府強力捍衛下，在當成寶貝的現今，古廟的開放還真成為一個話題——雖然在露天聲光下不怎麼樣的大銀幕看新電影並不特別令人覺得吸引人。

另一邊，摩拳擦掌歡喜登台的是台片《艋舺》。艋舺為舊河岸港口，是舊名大稻埕（現名萬華）的一部分。何為「艋舺」？這是清代古地名，意思是「小船」。西門町整個封街，市長副市長帶頭的首映禮。大家都聽過西門町，即在萬華這兒。世界觀光客來台必參訪的華西街，以殺蛇、妓女戶和魯肉飯而充滿奇特色彩。此外，被定為二級古蹟的龍山寺，是過去異議分子的大本營之一；由於龍蛇雜處，穿梭在萬華街頭的，不過是滿身刺青的大哥（標準裝備；比夏威夷還俗還艷的花襯衫，裡面一件無袖的白衫稱吊嘎，低襠褲，藍白拖鞋）。

這個地方即在華西陋巷，有家著名擔仔麵店，裡面賣頂級海鮮，所有器皿杯又均為金製，瓷器是英國貴氣的Wedgewood，桌椅是維多利亞式的華麗花布。從這間華麗店出來，外面卻吆喝著殺蛇或狗皮膏藥，或招徠觀光廉價工藝品店……萬華艋舺大稻埕，數十年來，就浸發著神祕的地方色彩。

拍《艋舺》編導製組已嚷嚷了一年。市政府也慨然跳下來協助，在新開發的舊剝皮寮街（剝的樹皮製木材，千萬別有別的恐怖想像）文創，這裡面一整條街都交由劇組重建，富有二百年歷史的舊貌，卻成為台北結合藝術、文化、教育、電影的新觀光區。電視上天天《艋舺》，主角阮經天、趙又廷挾著電視偶像明星的風采，宣傳鋪天蓋地而來。

所以兩部電影要在台PK了。一部說的是西元前五百年的人物誌——至聖先師孔子。一部說的是三十年前台北某區的地方誌——一個叫艋舺的老區，裡面五個少年組成「太子幫」，打打殺殺古惑仔來影射萬華的黑幫氛圍。

有經驗有氣派的女導演胡玫，用《漢武大帝》、《喬家大院》、《雍正王朝》的氣勢，以及大陸最近流行的大片模式（標準大片是視覺千軍萬馬，漫天箭矢，電腦特效，奚仲文或葉錦添，一線大明星，鮑德熹或趙小丁或黃仲標），包裝孔子自五十一歲至七十三歲的顛沛歷史。數千年來，孔子及深入人心的儒家文化，是中國文化的深層結構，胡玫一方面經營從《論語》中截句出來的師徒對話；另一方面描繪孔子希望魯定公以禮治國，對外收復失地，對內削弱大的貴族三桓，終於自我放逐引領學生周遊列國十餘年，直到告老還鄉。

我聽說了，大陸有韓寒和周黎明等文化名人對此片不甚有好言。也有歷史學家和編者等人對史實進行筆戰。我可以了解胡玫的處境。在中國，詮譯歷史得有勇氣和紮實的歷史材料，官方、歷史人物的後代、史家，甚至觀眾，都會使拍片困難重重。胡玫製作態度堪稱嚴謹，也沒有其他大片那麼炫技、炫科學、炫功夫，連台詞都戰戰兢兢、畢恭畢敬，盡量安置《論語》精華錄。

於是我回憶起高中課本，「君不君，臣不臣，父不父，子不子」，「士不可不弘毅，任重而道遠」，「己所不欲，勿施於人」……《論語》中的古人真的是這般出口成章嗎？

我也憶起了費里尼，他當年拍《愛情神話》（Satyricon），全截自古羅馬的古籍斷章殘典。那部電影沒幾個人看得懂，連語言都是古拉丁文，義大利人也丈二金剛摸不著深意。故事斷斷續續，好像剪接不順暢，但費里尼堅持這是讀古籍的真正感覺，他完全配合形式不可失真。《孔子》倒不至看不懂，卻比較缺少商業故事片該有的情節、動機和角色細節。比方，孔子的愛徒顏回救古籍而在冰中凍死（這位一簞食一瓢飲的樸素人物後來其實是餓死的），這是戲劇渲染，無可厚非，但是我很想多看看顏回把書簡看得比命還重要。南子被

誰殺的，爲什麼殺的？子路是誰，子貢是誰？爲什麼他們死心踏地要跟老師出走家園？

《孔子》很嚴謹很束手斂眉地刻劃千古聖人，由於細節資訊較少，所以對我而言它很像繪本，像讀過《論語》的人翻過一篇篇「子曰」，重點提示許多《論語》的哲思和教誨。

《艋舺》的形式和戲劇敘事底蘊則和《孔子》完全相反。這部電影除了一點點簡單的義氣、兄弟情與黑幫質疑外，全在經營情感、角色、動機、情節。雖是地方誌，卻很個人化（五個少年的個人；導演個人的色彩）。《孔子》是正史，《艋舺》是野史。《孔子》嘗試內斂樸實，《艋舺》卻挑戰誇張和通俗。《孔子》的表演方法很舞台化（周潤發的口音就已經配成字正腔圓的普通話了！），《艋舺》卻是類型電影式的眞實（Verisimilitude）：俚語、台語、粗話，還有各種視覺情節。《孔子》有一切意識型態正確性，《艋舺》的暴力煽情或者妓女戶之浪漫化，可能會招致一些不安。

表面如此南轅北轍，可內裡這兩片還眞的有點相像：孔子攜弟子（畫面看來遠不及七十二人）流放外國，組織替代性的家庭（surrogate family），與《艋舺》五個少男飲血歃血爲盟，組成「太子幫」也是另一個家庭。兩個「家庭」都有父親/父權的形象（孔子；《艋舺》男配角的父親——廟口的老大Gata，外省幫的生父灰狼），都是亂世中一群人尋找父親的形象。唯《艋舺》將此隱喻處埋成回不了頭的宿命，經營得有如古希臘的悲劇，而《孔子》的刻意抽離戲劇，彷彿古籍經典的繪本。

台灣與大陸的環境大相逕庭。大陸近年風起雲湧的產業雄勢，給予投資者和創作者新的信心和保障。台灣則灰敗多年，藝術導演原地踏步，商業回收渺無生機，投資欠缺，觀眾鳥獸散。若非《海角七號》開疆闢土，《聽說》接了一個小棒，產業上幾乎乏善可陳。《孔子》在《阿凡達》的險境中獲官方支持上得陣來，《艋舺》也在難得的商業操作下透出台灣片的契機。

《孔子》會不會受台灣觀眾歡迎，在一個禮拜後就會揭曉。《艋舺》能不能登陸，則端視檢查對黑幫的看舺

法如何。此時此刻，閱讀兩岸，閱讀世代交替，閱讀古今，太多令人玩味的地方。

原載於《看電影》，二〇一〇年三月五日

中港台新象——《奪命金》‧《到阜陽六百里》‧《郎在對面唱山歌》

一直到《南方都市報》舉辦的華語傳媒大獎評選工作，我才有機會補看了幾部精彩的作品，這也使我對華語片二○一一年的全貌，有了些不同的想法。

首現，是杜琪峯的《奪命金》使我看得過癮，在創意上，在娛樂價值上，在表演上都大大令人驚喜。《奪命金》當然是不容易通過大陸官方檢查的作品，犯罪、黑社會、暴力、血腥、黑白道的困境、小老百姓的人為刀俎我為魚肉。杜大導多年來就為這一直不肯像其他香港導演那樣，一股勁地北上找頭路，因而相當程度維持了他創作的完整性。《奪命金》的精彩，完全是在編、導、演三環完美結合的結果，它恢復了杜大導在《暗戰》、《PTU》時的光芒，集娛樂、藝術、社會批判於一身。

我心裡想這才叫商業電影。處處充滿驚奇，隱隱中有什麼大事要發生，張力不時迸現。演員誇張也收斂，像劉青雲，黑社會小混混設計的眨巴眼，充分凸顯了他內心的慌張閃爍；像盧海鵬的放高利貸刁鑽滑頭的文叔，風格直追一九三○、一九四○年代好萊塢警匪偵探片中真正的社會人渣，卑劣可惡，淋漓得讓人又罵又愛。何韻詩的銀行職員初不起眼，但內心的澎湃起伏，全在假作鎮定的神色中，要應付惡客（文叔），要應付上司，要應付可憐的菜籃族投資客，在有限的空間及肢體運用上，這個演員表現得超穩健。

不止幾個主角，片中所有配角都有板有眼，奪盡風采。黃日華、姜皓文、蘇杏璇，還有一些我叫不出名的甘草綠葉，個個出場不為陪襯，都有一席之地。銀河創作組加歐健兒、黃勁輝這些名字在我心中並未有圖像或可辨識的身分，但他們劇本的架構、線索、角色刻劃都準確犀利，捕捉了香港社會在國際金融危機下，人人急功近利，努力攬財的浮躁心靈。這一組主創人員提供了杜琪峯最好的後盾，協助他在熙來攘往的都市中捕捉香

港人的生活一瞥，有強烈的社會批判，卻也有不時讓人莞爾的黑色幽默。

相比起來，那些創意陳舊，要在老祖宗的歷史故事和鄉野孤鬼傳說中找商業娛樂，卻落在電腦特技，飛天遁地和虛無陳腐中的商業大片真是乏味至極。香港與大陸合拍片，預算上去了，製作價值也不可同日而語，可是電影的趣味、品味都隨著銅臭消失。

跟杜氏一樣守在香港的許鞍華。在經歷了幾次不適應及不成功的合拍後，許鞍華反而回到香港做她的老太太題材特別到位。《天水圍的日與夜》到《桃姐》，都是生活的點點滴滴，堆砌出幾位老太太角色的悲歡歲月。許鞍華從來不是犀利張狂的創作者，她出身比較文學，文學式的底蘊在她身上不曾消失。但是她很依賴劇本，劇本不到位時，她便左支右絀。《桃姐》用了陳淑賢編劇，以半寫實半通俗劇的手法刻劃一位六〇年服侍過四代主人的媽姐（保姆）的晚年生活，葉德嫻恪盡職守，從化妝到神色表情都入木三分，得到威尼斯最佳女演員大獎是名至實歸。

我非常喜歡的一個作品是台灣導演鄧勇星拍的《到阜陽六百里》。鄧勇星在上海拍廣告多年，對電影念念不忘。他原本拍過一部《7-11之戀》，是一部改編自網路人氣小說家痞子蔡的偶像愛情電影，內容實在乏善可陳。

難得他潛下心來，真正關懷周邊的人事物，寫出這個由上海返家巴士招攬客人的故事。電影不疾不徐，緩緩地由秦海璐的生活帶出一干在上海打工的大媽小姑形象，鄧勇星不像許多廣告導演，一拍電影就賣弄色彩畫面，把電影弄得浮躁不堪。他倒是沉得住氣，用寫實的方法，涓涓細數這些藍領階層人物的生活實景。外出的人，誰沒有一肚子苦水，秦海璐、唐群，個個暗藏著心酸，鄧勇星讓我們偶爾瞥見他們的生活一角，波瀾不驚卻讓人動容。

與《到阜陽六百里》有異曲同工之妙的是《郎在對面唱山歌》。章明用極端的長鏡頭，精心設計記錄在江邊生活的人家，青春少女在複雜社會環境中的成長，美好的理想最後換得生命破碎的晦澀。章明對中國小縣城

最大現代化的看法幾乎是殘酷的，他冷眼旁觀著小縣城的褪色青春，作為一個大中國的隱喻。

其實，二〇一一年《觀音山》、《鋼的琴》、《到阜陽六百里》、《郎在對面唱山歌》都是精彩之作，它們都勇於堅持自己的理想，不隨波逐流，在影壇一片歪風中構築出一股清流。

反觀台灣，《賽德克‧巴萊》和《那些年，我們一起追的女孩》都達到台灣電影藝術和商業高峰。《賽德克‧巴萊》也許不是完美的，可是你不得不折服於它的氣魄和一絲不苟。魏德聖也是個奇人，他一心一意要拍台灣原住民的史詩，如此用心繞遠路不怕吃苦地拍這麼一部困難之作（幾乎全部原住民的非職業演員，沒有現成的場景，沒幾個人會講的原住民語言，崎嶇難行的台灣山區），我只能說佩服。難怪台灣人都挺他，這麼一部並不娛樂的作品，能賣到近九億台幣，也真是鄉親的心意了。在心態上，幾乎與《賽德克‧巴萊》完全背道而馳的是《那些年，我們一起追的女孩》。此片在台灣、香港、新馬都有破紀錄的表現，連香港喜劇老豆許冠文都出來豎起大拇指，說是「近幾年看過最正的電影！」。

同樣地，無論你喜不喜歡台灣片的小清新，這種偶像加純情、加輕喜劇的模式已成為台灣電影的主流，而且正以加速度進入大陸合拍市場。究竟台灣片能否影響華語影片的主流趨勢，端看這幾部關鍵指標性電影能否成功，當然首先要看大選後的馬英九有無認真地讓ECFA（海峽兩岸經濟合作框架協議，全稱為Economic Cooperation Framework Agreement）成為中、台間的電影綠色通道。ECFA初期談判取得共識已久，落實則屆指可數。這不單是政治問題，企業也要加油，畢竟，華語電影正因兩岸三地文化、地域的不同，才能交匯出世界影壇少見的活力。

原載於《看電影》，二〇一二年三月二十日

盛世看華語片——台客、港客與陸客

因為去廣州參加《南方都市報》舉辦的年度華語電影評選，乃有機會把二〇一一年兩岸三地補看個全。一般而言，我覺得兩岸三地華語片發展仍舊是十分精彩的。除了初審委員會把一些產業大片「槓龜」，兩岸的電影員還是各具特色。

首先說說我最熟悉的台灣電影。今年入圍的有《當愛來的時候》、《艋舺》、《父後七日》、《一頁台北》、《有一天》。

台灣流行城市行銷，每個城市的市政府紛紛成立電影委員會，拚命把電影拉到本地來予以多種財務、行政的資源，目的是推銷城市形象。這其中又以台北市做得最具野心。一部《艋舺》將舊名「艋舺」的「萬華區」鍋底翻身，萬華是多少年來與黑道、妓女分不開的地方，近年其專門殺蛇的一條街成為歐美人獵奇的驚嚇觀光地點，另外龍山寺總聚滿了一群本土政治人士說南道北。除此之外，在都市建設及翻新上乏善可陳。《艋舺》是市政府與編導製片合力傾推的方案，結果上片後引起觀光熱潮，舊剝皮寮街成為文創產業觀光一條街，店家的商機翻了百倍，連公車也增多停一站，說明其影響力，是繼《海角七號》後台灣第二部文創成功的例子。

《艋舺》追憶一九七〇年代末一九八〇年代初的萬華風光，好勇鬥狠、結盟火拚的黑幫子弟，被紐承澤美化成浪漫友情、愛情、親情謳歌。製作費較一般台灣小片豐厚，角色情感豐沛，明星魅力十足，宣傳到位，是基本動作到位的電影。

但就細膩及人物真實性就略遜張作驥的《當愛來的時候》。此片挾著金馬獎最佳影片的光環，散發著人文主義的氣息。同樣台灣本土式的家庭，全都是畸零邊緣不正規的人物。招贅的家，一夫二妻，叛逆的少女懷孕

風波。電影中的女性個個強悍具生命力，有血有淚，恰與《艋舺》的陽剛世界成為對比，也更真實委婉。張作驥不炒作明星，以一貫對底層畸零社會的關心出發，娓娓道來，犀利中不失溫柔，是他近年的最佳表現。

台灣是世界挺怪的地方，電影集中在台北，片商五花八門，每一週可以有八部新片上檔，還不算差出不窮名目繁多的影展，我看比紐約還周全。影迷真是眼花撩亂忙壞了。經年累月的強片環伺下，台灣觀眾對華語片興趣缺缺，正規的電影在他們眼中完全不及好萊塢、日韓或歐洲得獎大作，唯有操台語、要民粹的電影能獲一些青睞，《父後七日》和最近大紅的《雞排英雄》都是如此出線的作品。《父後七日》製片品質被圈內人一再詬病，唯本土民粹大報《自由時報》一路相挺；《雞排英雄》則推出秀場天王豬哥亮，兩片都同樣在南部票房超過北部。我覺得這是典型的台灣文化現象，民粹、本土，它們的評價自成一格。重點是其角色、人物、故事必須很具地方親和性，在台灣很夯，但出了台灣可能就難具觀眾緣。這點和新加坡近年的很多本土影片十分相似。

倒是《一頁台北》，說一群無厘頭的台北年輕人故事，荒謬wacky，帶點《Napoleon Dynamite》的自嘲風味，雖被許多人批評為「外國人現象」（編導是ABC陳駿霖），但是清新稚嫩中頗有古怪的創意。加上與誠品書店和其他景點置入行銷，台北市政府也是全力相推，票房亮眼。

《有一天》走回台灣過往「新電影」時期的老路，深深的哀怨，長鏡頭，沉緩的淡出淡入，文藝腔的優美畫面，加上一點如幻如夢的新意，特受文藝粉絲擁戴。風格化直承自侯孝賢傳人，加上台北電影節力捧，使人以為侯季然導演是侯孝賢的兒子，挺好笑的。

其實台灣今年還有許多不錯的電影，像王小棣的《酷馬》我就覺得是被低估的作品。少女性別認同的主題，以及與非生父的代溝距離，對比貧富階級的生活，從被批評為劇情、技術不合理，還是相當真摯富誠意。此外的《茱麗葉》、《獵艷》、《愛你一萬年》，表現都可圈可點。

香港今年的幾部本土小片特別清新，沒有了大牌明星和特技、場面的花俏，這些回歸香港本土氣息的小格局，散發著港片難得有的真實情感。《月滿軒尼詩》中湯唯與張學友淡淡萌發的愛情，襯托著鮑起靜、朱咪咪、李修賢等小人物的熱鬧生活諧趣，將軒尼詩道小店小舖的風情勾繪得一新耳目。《志明與春嬌》則藉香港禁菸後，菸槍們聚在後巷垃圾筒旁過菸癮後的男女邂逅，發展出一齣頗具法國風情的戀愛故事。都市男女心中的小算計，沉吟欲迎又拒的驕傲，如散文般無大事的戲劇結構，當然已瀟灑贏得都會文藝青年的熱愛。

《分手說愛你》則是個驚喜。都市小男女的爭吵分合關係，小性子的女友，親密的戀情，乍看重複而無新意！但演員的表演真情畢露，小細節累積最後卻有港片難有的真情。唯黃真真加上導演拍戲的框架（framing），既不出彩，也沒情感。純屬畫蛇添足。

不說愛情呢，就只剩《歲月神偷》。羅啓銳和張婉婷發揮了文藝片的水準，將羅啓銳自己小時候的回憶搬上銀幕，溫馨緊密的核心，小家庭在風雨中的親情，象徵著香港過去生活的艱苦，與《難兄難弟》的街坊鄰里粵語片老傳統嫡脈相傳。

這些作品帶有強烈港味，我曾因技術原因和影碟版本問題看到國語版，簡直慘不忍睹，原味盡失。這也說明香港現象，當大批導演集體揮軍北上搶拍合作大片之際，資金較小的電影便留居本港以港味掛帥，爭取本土市場。成績犖犖可喜。不過當最後一個本土派杜琪峯也進軍大陸，香港片未來還能有多少純本色派？

如果以此為比擬，大陸去年一些小片也挺回歸傳統的，諸如《跑酷青春》。這簡直是大陸版的《當愛來的時候》，一群女將頭頭角崢嶸，光看李濱與呂麗萍的京味唇槍舌劍就值回票價。李濱是不可多得的老薑，閒適自然，眼神銳利，平日叨叨絮絮，冷眼旁觀，重要時刻出手干預，情感迸現。不過《當愛》現實嚴謹的風格，在《跑酷》中成為傳統通俗劇，這使得成績有高下之分。

《我們天上見》蔣雯麗也如羅啓銳，直白地面對童年人生，與政治災難後的奇特祖孫溫暖回憶。影片平淡

紀實取勝，中規中矩，情感內斂。一位新手導演，這等功力不容小看。

我曾發文寫過《讓子彈飛》的歷史里程碑意義，這裡不再贅述，《唐山大地震》在歷史及影史上也自有一定地位，不須我置喙，倒是婁燁的《春風沉醉的夜晚》在中國影史和世界同性戀影史上均驚世駭俗。此片將郁達夫散文中的夜晚街上亂走的字句，比擬為同性戀到夜晚情慾高漲的焦慮，社會道德之不容，痴嗔愛妒的糾結，淋漓盡致的性愛，將中國同性戀的悲情寫得鞭辟入裡。更重要的，是它沉鬱、壓抑的氣氛，場面調度的爐火純青，在當今華語影壇獨樹一格。

所以你看，華語電影五花八門，多元綻放，以種類言和觀眾的支持，比起好萊塢比起日韓不遑多讓，這真是難得中國電影史的繁榮期了。

原載於《看電影》，二○一二年三月五日

中國電影大豐收

上個禮拜，因為工作去了一趟大陸。短短八天，見到了許多影人，看到多部新片，心裡的高興難以形容。

回來我逢人便說，今年大陸電影之精彩，如百花齊放：創作力勃發，姿態歧異，但其巔峰和高飆的程度，就如二○○○年同時看到《花樣年華》、《鬼子來了》、《一一》和《臥虎藏龍》出現。

二○○○年在坎城，我感到做中國人的驕傲，沾染了中國電影的光輝。不到四年，這個光輝再現，我在北京，再度為中國電影的表現欣喜若狂。

無可否認，顧長衛的《孔雀》和陸川的《可可西里》是其中的佼佼者。這兩部電影的美學和哲學思維迥然不同，《孔雀》像當年台灣《童年往事》追溯一個家庭幾個成員的成長，由於三兄妹中有一個是智障，在那晉豫陝交界處小鎮的艱苦家庭中成了家人揹負的十字架。長衛用他精彩的攝影師眼光，將幾兄妹對生活的憧憬：即使在最卑微和苦楚娓娓道來，在憂傷和困頓中卻不失飛揚的詩情，尤其是他處理這幾個兄妹對生活的憧憬：即使在最卑微和無望的情景中，每個人都還懷有一個美麗的夢。由是，當女孩自己縫製了一個降落傘，在小巷中穿梭，藍色的傘如孔雀開屏似張揚在她呼嘯的單車後；或弟弟在哥哥雨中到教室送傘，使他在同學們面前丟醜後，又安排假的英俊軍人假裝是哥哥以扳回面子；或哥哥如此真情地抱出一盒累積數年的香菸盒子來幫助騙他多年的壞朋友，這些段落都令人心弦撼動。這是一個青春夢的失落和生活落實的電影，末尾女孩偶見當年那個神采飛揚的傘兵，儈俗地在大街上嚼包子等老婆，之後她蹲在地攤上賣番茄，開始掏心掏肺地乾哭，長衛這場中年人的夢碎，卻接雪中的孔雀開屏，在人生最蒼涼和無可奈何中展現出詩情。一部處女作渾然天成至此，長衛到底累了太多年的睿智。

陸川的《可可西里》則和長衛的細膩詩懷完全對立。這是一闋雄渾陽剛的壯烈紀實。陸川用自身的經驗，和一九九三至一九九六年西藏人民志願巡山隊去保護稀有動物羚羊被屠殺和剝皮毛販賣的史實，格鬥般拍下這部氣勢磅礡的作品。冰雪、流沙、天葬禿鷹，人際間的張力和鬥力鬥智，生存的困頓和無法跨越的自然艱險，使我不斷默唸「天地不仁，以萬物為芻狗」。有趣的是，我不知陸川是第幾代導演，但當長衛出身自第五代卻拍得像巔峰期的台灣史詩時，陸川的風格卻直追第五代田壯壯的《盜馬賊》——那部號稱要給「二十一世紀中國人看的超前之作」。然而《可可西里》和《盜馬賊》在精神面上仍有不同，它看得出像是西德大導演荷索用生命電影的投入；荷索向來不畏艱險，喜歡用拍電影向生命向大自然挑戰，他有一種德意志超脫形而上（transcendental）的哲學美學底蘊，使拍電影的過程與電影內容本身翕為一體。從《尋槍》到《可可西里》，陸川之飛躍何止千里！

由演員轉導演的徐靜蕾繼《我和爸爸》後也拍了《一個陌生女子的來信》，褚威格的小說搬到了舊時的北平。四合院中小女孩對風流中年男子的迷戀，如《城南舊事》般細細得韻味十足。一種屬於特殊女性的敏感，加上李屏賓超水準打光的典雅攝影，使敘事回盪在幽而不怨、哀而不傷的情調中。畢竟，生命中能如此勇往直前付出愛情，有如堅定的信仰。如靜蕾自己說的，「我覺得那男人才是真正的悲劇。」

《茉莉花開》大卡司大製作，四代婦女歷經幾個大時代。中國電影喜歡用歷史檢驗個別家庭／人物的生存狀態，唯《茉莉花開》的重點顯然不是歷史通俗劇，而是想通過章子怡和陳沖，展現表演的奇觀。觀眾的眼光永遠停佇在兩大明星造型舉止內心的各種詮釋上，帶點好萊塢式的趣味。

最後，在票房上表現傑出的電影，一是田壯壯的《德拉姆》，代表了《華氏911》的對立觀念。如果說《華氏911》是摩爾極度操縱內容，利用紀錄素材來做個人的政治理念宣傳（不管其理念有無政治正確性）；《德拉姆》，我仍要為張藝謀對產業的貢獻拍手，雖然我對內容包裝非常有保留。還有兩部傑出的電影，一是田壯壯的《德拉姆》，代表了

就是田壯壯對訪問對象極度的尊重和客觀，裡面蘊藏了對大自然的敬畏和對人的謙遜，我認為那是一種美德。

另一部《綠帽子》是年輕導演劉奮鬥的處女作，這對中國電影敘事有革命性的改變──沒有背景、沒有角色敘述，直接切到情境，焦點集中，張力迸裂，裡面還有一種誠實，難怪姜文那麼一個睥睨天下的導演會推崇不已！

本篇發表於二○○四年

數位新潮流

低成本‧真實感‧成果不一

數位電影似乎已幫年輕而缺乏資金挹注的新導演打開一片新天地。

柏林影展競賽二〇〇二年史無前例推出數部由數位電影轉成三十五釐米的電影，其中德國新導演更佔大部分。

丹麥電影《小意外》用數位攝影捕捉了小家庭中親密自然的情緒，使即興及幾乎不像演技的表演方法特別引人。沒有片廠風格的雕琢，彷彿紀錄片式的節奏，這類電影用小攝影機、低成本，效果反而比三十五釐米大銀幕恰當得多。

德國的競賽片《巴德》以六〇年代末、七〇年代初的恐怖組織「紅軍團」為背景。該團由巴德和曼霍夫組成，專門爆破百貨公司、搶銀行，進行對資本主義社會無情的攻擊。事實上，巴德是個神祕、悲劇性的人物，他原是偷車賊，後來卻成為左翼馬克思理論家。巴德相當自大，卻也很害羞。他很有煽動力，卻也經常口拙。他帶領的紅軍團，喜歡穿皮衣、戴墨鏡，開BMW車。由於受青年崇拜，他們這種裝扮影響了新一代的德國青年，直到今天，柏林街頭仍充滿穿皮夾克的酷型勁男。

巴德反資的行徑（尤其放炸彈的暴行），在九一一事件之後幾乎完全無法得到任何支持這種題材的經費。

但導演克里斯托夫‧羅斯卻能用小數位攝影機拍完他夢想已久的題材。

《巴德》的自在及粗粒子攝影品質，有些部分固然與三十五釐米幾乎並無軒輊，不過他簡化以及散漫即興的數位攝影作風，在影展中受到嚴厲攻擊，論者指責他輕忽社會寫實性，簡化了紅軍團的複雜性。

德國導演安德烈・崔森的《快餐店》因為用數位攝影小成本而出了名。他擅用攝影機追隨德國中下階層的生活，在街上、在家中，他的人物和都市景象都真實可感，特別受德國媒體青睞。

說實在話，寇士林克給了德國新導演足夠的舞台，數位的便宜也造就了這些電影，不過德國新電影的表現，比早一世代光彩照人的法斯賓達和溫德斯差多了。

中國新導演・用ＤＶ革命

用數位攝影機最多的，應是中國一批新一代的創作者。青年論壇做了十多部中國片的「中國焦點」，十幾位導演一起出席記者會，所有人都強調從三年前數位攝影進入中國後，開展了年輕人用影像創作的新空間，他們不再被市場及回收觀念窒息，代言人吳文光振振有詞地說：「ＤＶ代表了創作者表達的自由，也代表我們的解放和革命。」

當年《南方週末》報紙在北京開辦了首屆獨立影像獎，在電影學院導演系一連七天放了一百多部電影，之後更在瀋陽、西安、成都、杭州等處沸騰地展開。吳文光強調他們沒有受到阻攔：「我們工作，我們存在，這是我的權利。」

青年論壇前主席葛瑞格立刻補充：「中國這批年輕創作者很有勇氣，可以和橫掃一九六八年全歐的電影革命相比，因為你們，可以讓西方了解中國！」

但是他們都沒有提到：後來中國當局以「未合法申請許可」，強力迫使首屆獨立影像獎影展關門，主辦單位最後兩天只能移地映演，成為地下活動，卻更符合ＤＶ電影特性。

原載於《自由時報》，二○○二年三月五日

對中國電影的願景

由於好友泊明之邀約，近期參加了由廣東文改辦（文化體制改革與文化大省建設領導小組辦公室）中國社會科學院文化研究中心、世界對華交流協會，以及南方報業傳媒集團共同舉辦的「二〇〇九中國‧廣州國際文化產業論壇」，我主要參加的是有關影視產業的專業論壇，參與的演講嘉賓主要有廣播電影電視總局副局長張宏森先生，中影集團公司的副總經理江平先生，上影電影集團董事長任仲倫先生，香港電影發展局祕書長馮永先生，大地時代電影文化傳播公司于品海先生，廣東省電影公司總經理趙軍先生，以及韓國電影協會副主席丁楚信先生。

我去以前資訊不足，沒有想到是一個如此龐大的論壇（除了影視外，還有動漫、城市創意、新媒體等論壇），再一次見證大陸的大都市氣勢，會場熱鬧滾滾，尤其我們住的酒店，位處大片山林之中，房間多到容易迷路。喝咖啡可欣賞四、五隻稀有老虎徜徉巨石山岩之間，吃飯也可看到群聚的丹頂鶴金雞獨立地站在小瀑布旁整理羽毛。另外也有斑紋老虎或睡或玩，聽說晚上尚有俄羅斯馬戲團長期駐演，住房客人可免費欣賞，真令人歎為觀止，Only in China！

我參加一組的專業論壇，由張宏森副局長揭幕。張局長回顧了中國這一年的產業狀況，十分精確地細述了由生產發行到觀眾的發展趨勢，也反思了中國電影並可以改進的空間。江總對中影集團的貢獻說明，任董則幽默地將國有企業與民間新四大家族的電影集團比為龜兔賽跑，他並且指出新媒體資本進入電影業的狀況。

香港的馮永十分在乎香港電影與華南勢力結合的區域戰略思維，韓國的丁楚信則將韓國的產業趨勢做了Power Point的簡介。

我不知道大陸這類論壇是否經常舉辦，不過我個人覺得是個很好的學習之旅，尤其在此又會遇到不大有機會常見的老友，楊渡、郝明義、黃光男和許金龍。

不過，參加此論壇也使我誤了參加金馬獎。由於事前答應時沒有注意到當天論壇正是金馬獎的頒獎典禮。

我的發言時間是下午四點，怎麼也趕不回台北，何況晚間也無飛機。回來聽說戴立忍的《不能沒有你》囊括最佳影片、最佳導演、最佳劇本等五個大獎，大陸朋友都不是滋味，認為金馬獎評委有所偏袒。

其實，《不能沒有你》是部不到一百五十萬成本的名符其實小電影，黑白片，根據真實事件改編，非職業演員，毫無票房賣相。不過電影內容感人，是個父女情深的催淚彈，所以雖然在台放映時有許多中產階級看不下去，但是喜歡藝術電影和人文氣質的觀眾仍給予掌聲支持，使之票房差強人意。

但是第二天收視率立刻對此迎頭痛擊，金馬獎頒獎典禮創三年收視新低，即使有頒獎嘉賓張曼玉也救不回觀眾對今年參賽電影不熟悉不了解的狀態⋯⋯

金馬獎高舉人文藝術，與產業背道而馳，這是台灣產業的問題，也是台灣電影業的迷思。拍一堆電影以參加電影節為目標，逐漸與觀眾遠離，導致票房低迷，投資不振，回收困難，最後造成凋敝的產業。

比之產業蒸蒸日上的大陸，台灣的發展似乎成為另外的極端。我認為大陸的電影產業發展的確可圈可點，有計畫有方法有市場有觀眾。這一點，電影界自官方到主創諸公均值得喝采，也會令世界一新耳目。

不過電影是一門艱難的文化創意產業，它有經濟面、數字面，卻也有最難捉摸的文化藝術面。前者是客觀的，實體的；後者卻是主觀的，難衡量的。我在此次論壇想要提出的，正是產業數字背後的迷思，數字是唬人的佐證，但有些東西是數字無法企及的意涵。我在此重新說說我的想法，免得以訛傳訛，誤會我對大陸電影產業的發達有負面看法。

我首先要說的，是製片量的迷思。年年增產，供需有無實際失衡？台灣有關方面年年發放輔導金，夸夸其

詞要培養新導演，每年要幾十部。這些電影既難尋求相對的投資，勉強拍完又無市場，票房總在七十萬人民幣上下，對產業毫無助益。另一端的大陸，每年生產四百五十部電影，只有四十部能上戲院公映，剩下的呢？都到哪裡去了？難道都在電影頻道的片庫中？

製片量也與發言權不成正比。世界產量第一的印度寶萊塢，年產一千部以上的電影，真正在印度以外的可見度，也不過是一、兩部扭腰擺臀、歡樂陣仗的歌舞片，在人文上的集體貢獻乏善可陳。產量居第二的非洲奈及利亞，年產八百部電影，號稱「奈萊塢」，對世界的影響力也係泛泛。反倒是一直在傳有可能大破產的好萊塢八大電影公司，近來推出《2012》、《天外奇蹟》這樣的作品，所到之處仍是所向披靡，即使好萊塢已減產三分之一，它對世界的影響仍是舉足輕重。

再說說市場佔有率的迷思。現在這也是各國政府非常在乎的數字了。法國前幾年市佔率首次超過美國時，卻被導演與媒體迎頭痛擊，批判在對市佔率的追求中，法國電影卻題材狹隘，趣味低俗，內容空泛，最重要的是喪失了他們素以為傲的文化面。

市佔率也不能夠只靠少數大片拉抬，因為它對產業並無必然的提升效應。日本電影年年下滑，去年靠宮崎駿《崖上的波妞》扳回一城，整體產業卻仍欲振乏力。韓國因為「銀幕配額保護制」減半，本國電影市佔率一路溜滑梯，今年卻靠一部《海雲台》市佔率由37.2%拉到44.7%。台灣更是可悲，老百姓不看台灣片，市佔率永遠在1%以下，前年靠《色‧戒》扳回7%，去年靠《海角七號》拉抬至12%，然而之後一切再歸於零。

靠少數大片拉高市佔率，數字好看了，產業不見得相對提升，甚至可能擠壓到小片的空間。法國如此，德國如此，中國當然也不例外。唯有像好萊塢恆定地出中成本好片，才能穩住真正的市場對國產片的需求。

最後，在追求產值的迷思中，很容易迷失電影意識型態的力量。中國自從「發現」大片公式之後，一味追求包裝，港式的包裝法（明星多堆頭陣容，誇大的美術造型，炫技的武術指導，還有過度的ＣＧ電影動畫），

狹窄的古裝題材，植入的消費主體炒作，卻忽略在集體電影中的核心價值。《風聲》、《七劍》、《無極》、《滿城盡帶黃金甲》、《非誠勿擾》放在一塊，各有可觀可看之處，可是我看不出它們共同反映中國集體的人文價值。沒錯，我說的是「人文性」，是像《2012》、《天外奇蹟》和《E.T. 外星人》，甚至《洛基》這些好萊塢電影共同高舉的家庭價值，人道精神等；是像謝晉、水華、謝鐵驪、費穆、吳永剛乃至楊德昌、侯孝賢這些不需特效，沒有成群明星光環也有的價值。

台灣太注重藝術價值，欠缺產業考量；或許大陸在太重產業考量之時，也少了點人文關注。這是值得我們深思熟慮的問題。

原載於《看電影》，二〇一〇年一月五日

中國市場井噴之轉捩點——《英雄》

二〇〇二年，張藝謀的《英雄》繼《臥虎藏龍》後，再一次以武俠片在坎城電影節登場。這是第五代導演第一次演練武俠片類型，預算三千萬美元破華語片有史紀錄，明星卡司也大得驚人，起碼有六位中港一線大明星，賣座在大陸就突破三千萬美元，引起國際對中國市場崛起的側目。兩年後，該片由昆汀‧塔倫提諾具名presents，米拉麥克斯在美推出，在美國評論界大力推薦下票房不俗，首週更是票房冠軍，最後全球累計1.77億美元總票房，成為華語片有史以來的賣座冠軍，其記錄到二〇一三年才被《西遊‧降魔篇》打破。

電影採取羅生門式的多重敘述結構，述說公元前二二七年戰國末期六國征戰秦王將統一天下，許多人前仆後繼謀刺秦王，因此眾人難以靠近秦王百步。大劍俠無名以苦肉計先殺了飛雪、長空、殘劍、明月後，到秦王面前獻謀述說經過，實際都準備伺機再刺秦王。唯無名聽完秦王以天下蒼生為念之統一鴻鵠之志，放下刺秦王之念頭，並且被秦王處決。

張藝謀在片中展現其視覺經營之精湛手法，尤甚對色彩之拿手意象（由和田惠美設計的衣服，分別代表紅、黑、白、藍、綠五種顏色和激情、神祕、真實、浪漫、回憶等不同寓意），加以棋琴書畫等傳統文化藝術的渲染，九寨溝胡楊林，戈壁等美不勝收景色的襯托，用攝影與計算機CGI編織了驚天動地、飛砂走石的愛情與武打。其成功開啓了若干年武打大片的歷史題材時代，諸如陳凱歌等第五代導演紛紛試手武俠大片（如《無極》），連第六代賈樟柯及台灣侯孝賢也宣布要拍武俠片。一時之間，武術指導與電腦特效人才都夯得不行！

該片在東西方引起不同的評價。西方評論界以Roger Ebert與Richard Corliss等人的強調電腦視覺的奇觀與詩

情，Ebert指其為「美麗而令人陶醉，是在中國傳統中定義戰士風格與生活的武術巨作（beautiful and beguiling, a martial arts extravaganza defining the styles and lives of its fighters within Chinese tradition.）」，Corliss 則稱其為「傑作，無比視覺的瑰麗顯現，人類為和平而戰之因，以及勇士在愛情中才找到自己真正的命運。（it employs unparalleled visual splendor to show why men must make war to secure the peace and how warriors may find their true destiny as lovers.）」唯有以知識分子姿態的《村聲》稱其為「卡通化之意識型態」以及與法西斯美學《意志的勝利》一樣為暴政找藉口。尤其在九一一攻擊之後，蒼生與和平的意涵與反恐主義的大環境挺能引起共鳴。

在亞洲此片也褒貶不一，許多評論對此片的統獨之爭與「天下社稷」之蒼生概念頗有訾議，其中香港電影界更將之與香港特別行政區「基本法二十三條」之現實環境相提並論。（須立法禁止任何破壞國家統一或顛覆中央政府的行為，但引起市民大反彈阻擋立法。）

新媒體平台引起的詮釋狂歡——《讓子彈飛》

姜文二○一○年末的個人第四部電影，不但破了有史票房記錄，而且造成《亞洲週刊》封面的新聞標題「微博的狂歡」。一個看似娛樂的荒誕黑色喜劇，卻讓中國觀眾認定裡面充滿政治寓意，並且每個人都在微博上發表看法或解讀，嘉年華式地參與/影片的解密行為。最後幾乎所有閱讀都指向百年革命史的隱喻和對時局現實的諷刺。官方不知是領悟了其中的寓意或驚覺其閱讀之發酵影響，對已下檔的影片採取冷處理，《讓子彈飛》在所有官方獎項（金雞、百花、長春、華表）全軍覆沒，僅在香港金像獎和台灣金馬獎中聊備一格。

改編自小說的電影，虛構了一個民國八年（一九一九）的故事，一群帶著麻將九筒面具的土匪，在首腦張麻子的帶領下，打劫了一個買官赴任的馬縣長，土匪索性冒充馬縣長赴鵝城走馬上任，但是鵝城有個惡霸黃四郎，與假縣長展開鬥智鬥狠，最後連碉堡一起被爆翻天。張麻子帶領的兄弟不再追隨他，全往浦東去了，留下張麻子子然一身。

網羅一千大明星的電影表面十分娛樂，但是最弱智的觀眾也看得出它不是一部簡單的商業電影。因為《太陽照常升起》造成觀眾晦澀深沉的抱怨，姜文表明「不就是拍一部人人都看得懂得電影嗎？」，觀眾看電影彷彿看圖尋寶，人人忙著找線索，寓意埋得如此迂迴，必然不見容於政治，於是許多閱讀都指向對共產體制革命鬥爭史乃至現狀的批判。

時代背景縱然把彆官設在民國時期，許多人仍將姜文的手指指向現代，流傳最廣的是片頭的馬拉火車被閱讀為馬（拉）列車之「馬列」思想，或者直指中共政治體制；鵝城則是諧音「俄」城，指蘇聯控制下之中共統治；浦東指的是經濟體制，革命分子不再追隨老大（曾追隨過蔡鍔的革命思想分子），返身往「中國特色的社

會主義」。此外，老百姓的愚昧及不敢反抗，甚至不時出現的數字「六」與「四」，卻成為老百姓抒發悶氣，天馬行空的另類「爽」意。

假師爺、假縣長、假黃四郎，讓情節千迴百轉，電影探取荒誕預言的諧趣手法，卻讓許多觀眾在哄笑之餘，看出其中的悲愴感懷。

姜文也是爺們陽剛氣十足的漢子導演，他崇拜英雄，崇拜毛澤東，所以讓久石讓採取黑澤明《七武士》相似的喇叭昂揚之聲，為《讓子彈飛》增添另一種電影革命的英雄色彩。

接地氣風潮——《失戀33天》

改自鮑鯨鯨同名的網絡人氣小說，敘述一個苦戀七年的大齡白領職場女性黃小仙，某日竟看見男友和自己的閨蜜逛商場，掉入失戀的煩惱。她有一位同事外號王小賤，看起來性取向不明，說話嗆辣毒舌，先是同情女主角，後來竟發展成一對，失之東隅收之桑榆。全篇詼諧幽默，為鮑鯨鯨獲得金馬獎。

本片如此受歡迎，有一個原因是王小賤的「接地氣」形象，他的著名台詞無數，其中他當眾幫女主角出氣罵負心人一段最犀利麻辣：「放開她，嘛呢，嘛呢，我沒有告訴過你不要再糾纏黃小仙，什麼什麼意思，上班路上攔，下班家門口堵，不接你電話，你就改寫信，你啊夠古典的啊，平時也就算了，還鬧到這兒來，就算你不懂法，她旁邊還站一喘氣兒的，做瞎啊？指，指，指什麼指呀！大學老師沒教過你要尊重人啊，小學老師沒教過你要懂文明、講禮貌啊。小仙兒為什麼和你分手，那點破事你心裡沒數啊？我們都懶得提了，你不害臊，小仙兒還替你丟人現眼呢。威脅我哪，搶婚哪，記錯日子了吧，今天不是我跟小仙兒辦事，我們倆辦事一定通知你，今天是別人大喜日子，打個電話問問你爹媽，這樣做合適嗎？」刻薄諷刺一氣呵成，氣勢如虹，他罵了負心漢的老師和媽媽，宛如中國古典戲劇的大段罵負心漢段子，難怪深得中國觀眾心，也幫文章獲取了最佳男主角百花獎。

女主角也有一些精彩台詞，諸如她感慨找不到另一半：「市面上的好青年還有很多，一定有一個人，幽默而不做作，溫柔而不鹹濕，相貌不用多端莊，但隨便一笑，便能擊中我心房。茫茫人海活躍著這麼多的怪胎，難道還容不下這樣一個人存在？」以及「不稀罕你的抱歉，我不稀罕你說你對我很虧欠，我要的就是這樣的對等關係。一段感情裡，在起點時我們彼此相愛，到結尾時，互為仇敵，你不仁我不義。我要你知道，我們始終

勢均力敵。」

此外，流傳甚廣的尚有台詞：「情義千斤不敵胸脯四兩」，在網上哄傳一時。出身自北京電影學院文學系的導演滕華濤，父親是著名導演滕文驥。他在電視圈內因《蝸居》和《裸婚時代》觸及普通老百姓居住大不易買不起房屋的社會議題而聲名大噪，導演手法凝練地行雲流水，輕鬆又能引起觀眾共鳴，雖然仍不脫電視都會言情劇的風格，二〇一一年以八百九十萬小成本打敗眾多好萊塢強片《鋼鐵擂台》與《猩球崛起》，成為性價比最高的中小電影之一（最終票房3.5億）。

本片另一小插曲是片中客戶准新娘是嗲聲嗲氣偽台灣女子的河南人，引起侮辱與歧視河南人的言論，部分河南人甚至呼籲抵制該片。

民族性的探討──《白鹿原》

王全安此片回歸到第五代導演擅長的題材。當年吳天明最想拍，曾交給我小說，裡面動輒出現「□□□以下刪除數百字」方式表示情慾字眼被審查，它本來就是一個麻煩的命題。那年年底，此著與《廢都》都被列為禁拍作品。二○○二年陝西省委書記李建國希望把「陝西做成影視大省」點名西影廠買下版權。蘆葦寫了七稿，推薦王全安執導，預算高達一億。果然完成後紛爭不斷，參加柏林電影節的兩百三十分鐘版本，剪成了一百五十分鐘。

在柏林得到了攝影藝術貢獻銀熊獎（盧茨），視覺上表現非凡，在山西、內蒙等地拍攝的自然美景，嵌雜著陝西關中平原仁義村的人禍。白家鹿家幾代恩怨糾葛比上不大時代對他們的傷害。從「皇帝沒有了，新皇帝叫大總統，國號叫民國」開始，經歷軍閥、抗日、國共內戰，和數不清的土匪騷擾，陝西務農的老百姓就輪迴於無盡的保命、鬥爭和破壞中。

我一直以為大陸有一支文創脈流與曹禺的餘風有關，大家族的陰暗齷齪，表面仁義道德，內裡骯髒敗倫，天良的淪喪，人慾的橫流，彰顯了五千年封建的餘毒。《白鹿原》給我如此的曹禺史詩感，沉重的歷史包袱，人性的殘酷扭曲，情慾的赤裸張揚，讓人活得如此偃塞。王全安不時用祠堂牌坊堅立在田野中的空鏡頭，提醒觀眾那似乎烙印在所有中國人身上的祖宗壓力與負擔。這一點可能源自編劇蘆葦，他說：「《白鹿原》是土地魂的讚歌，它始終在探討人和土地的關係，譜出人和土地的史詩。」

三小時半史詩，講敘著中國近代史數十年的悲劇，大陸著名文學評論家雷達說：「〈白鹿原〉通過家族史

來透視民族的歷史，它最突出的特點就是正面關照中華文化，以及中華文化塑造的文化人格。以白家是（宗法文化）正面的儒家文化代表，鹿子霖是儒家文化的反面典型……（小說）架構特點是把政治鬥爭、軍事鬥爭，黨派鬥爭、家族鬥爭轉化爲一種人性的衝突，靈與肉的衝突，天理和人慾的衝突，禮教和人性的衝突。」白家的唯一子嗣白孝文末了成了解放軍回到家鄉爲縣長，他對老父老家的叛逆，放在毛澤東放大的圖像下格外扎眼。王全安與編劇蘆葦改動了大量的原始素材，這樣的安排是否有其喻意？

這是一部難拍的電影，張豐毅、段奕宏、吳剛、成泰燊、張雨綺也演得賣力。在那一大片黃金麥穗的波浪中，飄蕩著無數白嘉軒、黑娃、鹿子霖、白孝文、田小娥的幽魂，不平地召喚中國近代史多舛的命運，王全安蒐集了大量民俗史料，堆砌成陰暗的百姓悲歌，令人難過地覺得毫無救贖可能。大陸評論界普遍認爲電影畫面感足，對於民俗符號之麥浪、秦腔、油潑麵、大碗、長筷子也捕捉到位，但敘事感不足，導演「駕馭宏大題材有點辭不達意」（楊慶）。

迷信與女性求生——《萬箭穿心》

在大片大明星古裝武俠片流行的年代裡，《萬箭穿心》幾乎是一個異數。成本不大，又是極端現實主義的題材，演員也並非有票房號召力的明星，然而這部由老牌導演謝飛主抓題材，北京電影學院攝影系主任王競任導演的小成本電影，卻入選東京電影節競賽，女主角顏丙燕更一舉獲得中國導演協會、電影家協會，以及北京國際電影節華語電影傳媒大獎在內的多個最佳女演員獎殊榮。

原著是湖北著名女作家方方，在二〇〇九年《小說月報》獲百花獎優秀中篇小說獎。素有閱讀習慣的謝飛導演發現了這篇小說，他安排了電影頻道及另一家今典公司出資，找了王競做導演。編劇也是湖北人吳楠。這一組人把握了漢口小商品集散地的著名漢正街特色，透過女主角李寶莉由售貨員貶至扁擔妹二十年的辛酸生活，體現出中國在物質變化劇烈時代。底層人物蠅營狗苟，辛苦也富生命活力的實相。

電影英文名「風水」（Feng Shui），說明了中國人往往把多舛和不順遂的生活際遇歸諸於風水迷信。李寶莉在電影開始與丈夫和兒子搬進他們被分到的新房，在高樓層的公寓正處在輻射狀道路的「路衝」交口。李寶莉用她典型的武漢妹個性蠻橫而潑辣地維護她的家庭，卻不知她的霸道在丈夫心裡造成一定的威脅。丈夫是國企的廠辦主任，平和中帶點懦內的懦弱。家庭的壓力，離婚不成的困擾使他尋求外遇的慰藉，然而李寶莉竟告警抓奸，讓丈夫丟了工作，也尊嚴盡喪地跳水自殺。

李寶莉潑辣的一面使她一「肩」扛起家計，成了在漢正街來回奔波批貨運送的扁擔妹，用勞力換取兒子的教育費和她處不好的婆婆一屋檐下的生活費。她不求兒子及婆婆的諒解，只一徑付出，雖然她也知道與他倆格格不入。

李寶莉也有一副好心腸，對朋友，對境遇不如她的人，都是兩肋插刀，絕不含糊。街上有個流氓混混名叫建建的追求她，她也半推半就。但是李寶莉的辛勞，沒有得到家人的肯定，她的兒子爲她氣死了父親而記恨一輩子，他考上大學，李寶莉以爲終於可以鬆一口氣享福的時刻，兒子正式和她決裂。這位辛勞的武漢婦女，對「萬箭穿心」的說法終於認了命，她踏上建建的車子離去。

全片在攝影劉又年現實色彩的鏡頭下，泛著女性主義的光輝。演員也個個出色，堪稱本年度難得的人文精神表帥。

不過該片製片人在中日釣魚島紛爭時刻，竟片面宣布退出東京電影節競賽，引起謝飛監製批評她爲了炒作票房而發表譴責這種「文化砸車的過激行動」聲明。東京因此舉欠缺合法章據及程序而繼續公映，造成「政治干擾文化」另一項不好的形象示例。

後設電影迷途——《一步之遙》

To be or not to be，姜文的旁白聲在片首開始，點出這是個「大傢伙的故事……人人都有童年，我的中年是在上海過的……我是誰？馬走日！」接著大帥的兒子武七登場，一大段仿《教父》開頭的片段後，這位中年的馬走日才露面，與他的髮小項飛田一齊思慮如何花武七這筆可以買下「半個大上海」的錢。

《一步之遙》一開首這一段幾乎令人摸不著頭腦的處理丟下若干謎團：滿清權貴之後，為何醒來辮子給人絞了？為什麼民國了？什麼叫王婆的麵沒有「鍋氣」？誰是義大利人葛施里妮？什麼是new money要變成old money？還有那蒼老的旁白腔是回憶嗎？是什麼樣的視點？何況他的話語不但沒有使故事更明晰，反而使事情更加令觀眾摸不著頭腦。

接下來大段的「花園大選」黑白紀錄片，節奏快而眼花撩亂地形容當時十里洋場的大上海，然後是如百老匯Busby Berkeley的精彩歌舞，攝影機穿梭在大腿林中，華麗到位，繽紛有勁，候選人有來自美國的白虎，接著在普契尼歌劇詠嘆調《我親愛的爸爸》聲中，來自歐羅巴的青龍登場，最後才是上屆「老總統」完顏英上台，與馬走日、項飛田有更多費解的對話，諸如完顏英要把「初夜權」拍賣所得「裸捐」，穿著禮服中外夾雜的現場，觀眾為什麼獨鍾老總統完顏英？晚會為什麼要仿「春晚」全球直播？

《一步之遙》作為姜文華麗的「北洋三部曲」之二，銜接著一群人往上海走的《讓子彈飛》結尾。但是從開首看到完顏英死亡，馬走日逃亡，處理方法都像挑戰觀眾歷史常識與文化想像力的多種謎題。在公開場合，姜文明白地說此片取材自上海灘奇案「閻瑞生殺王蓮英」以及中國第一部劇情片《閻瑞生》，加上五花八門的歷史經典電影片段借鏡／致敬，以及不時出現的各種貝多芬、葛利格、威爾第、舒伯特的古典音樂，還有民

歌、阿根廷舞曲、京劇、小調……如百科全書般的謎面均有了，電影、音樂、故事背景、取材，但解題呢？與《讓子彈飛》造成全中國解讀之大狂歡不同，觀眾徹底被這謎面打垮，批評咒罵此片的不著調，雖然萬達公司保底十億，此片的票房卻只有保底的一半。

電影從馬走日逃亡，岔題到解救大帥府被拴在地下「逆向進化變回猴」的項飛田，和被吊在半空中的武七，馬走日與老情人武六敘舊情，與老師大帥夫人覃賽男相認。然後馬走日不堪被文明戲王天王侮蔑，現身被逮，武六介入要拍馬走日自己主演的《槍斃馬走日》，最後在大帥娶俄羅斯小老婆的婚禮救出馬走日，大帥、夫人、與武七荷槍追逐，在風車前馬走日發表大篇言論，被亂槍射死，靈魂飄在天空中，仍嘮叨著「千萬不能抽大煙、鴉片……」。

有人以為這片是向電影致敬（那音樂呢？）；有人批評姜文任性亂花錢；有人認為他以古論今，拿上海的拜金、洗錢、圈錢、男盜女娼、官僚騙子、媒體娛樂圈、民粹、暴力、穿越影射當代（現實與荒謬僅一步之遙）。

我個人比較傾向用現代史的隱喻閱讀。姜文多次用「歷史選擇我們，我們選擇歷史」做註解，在北洋充滿多處可能的時代，To Be or Not To Be？軍權、民粹、選舉、暴力，知識還是向各列強靠攏？國民黨還是共產黨？姜文心心念念在思考中國的近代史，一個颼颼颼小跑出清宮的人，醒來就「民國」了，風車當然代表了「理想和信仰」或「巨大的騙局」，武六與完顏英兩個女人之間的選擇昭然若揭（是因為此才用台灣演員扮完顏英嗎？），而大帥、王天王、豎彎鉤、項飛田、武七，甚至鐘三兒老大爺都可對號入座。

用鍾愛的電影來敘述自己對近代史的思慮，姜文這也可以是異想天開了。是怕審批看太懂嗎？是怕《鬼子來了》禁拍片五年歷史重寫嗎？那些《教父》、Berkeley、《8 1/2》、《大獨裁者》、《大國民》、《E.T.》都是擾人耳目的狡猾花招。不過，他的確也想向電影致敬，《火車進站》、《水澆園丁》都是說出來的，項飛田

也用「馬走日接小孩臉，接女人的屍體」來解說Kuleshov的剪接蒙太奇理論。影迷們的確可以羅列它所有的情境，稱它為「獻給電影的電影」。

但姜文層次更遠，這些都是手段，隱藏在後的是未來解密後可以心照不宣的近代史思考。他狡猾地包裝成娛樂大片，卻放了六、七部電影的內容，觀眾嚼不爛，讓它活生生被咒罵成不理會觀眾的作品。簡單地說，姜文用一步之遙，研討中國做出的選擇，也做出了被低估的作者作品。

管虎的京派電影——《老炮兒》

《老炮兒》在二〇一五年掀起不少的討論，許多觀眾用沉湎、懷舊和情懷來形容此片。管虎作為北京胡同裡長大的地道居民，用北京人熟悉的「老炮」族群，敘述時代變遷對這些人，這個城市價值觀的影響。他說：

「老炮是文化，是精神，是一種原本擁有卻被高速發展的社會環境逼退蠶食的人性本質……老炮最終還是敗給了時代。」

馮小剛飾演的就是這種與時代脫節，但精神上不屈的老炮。他嘴裡開口閉口都是「規矩」、「仁義」，最喜歡教訓「生瓜蛋子」（二十多歲魯莽的年輕人），口頭禪是「你爸媽沒教你？」他有一個半年不知下落的兒子，嘗試去找時發現他睡了別人的女友，被打一頓後，竟然劃了人家Ferrari的名車報復，被車主（一個帶著眾多囉嗦的官二代）扣押起來。老炮出面解決，事情卻越鬧越大。

被人稱為「六爺」的老炮，是延續老舍筆下那種平日提著鳥籠，逗著蟈蟈的胡同大爺。他們多半性格暴烈，行為混蛋，但仗義耿直，閱歷豐富。如今日換星移，只能管管胡同裡的一些瑣事，比方盯住外鄉扒手（佛爺）把偷來皮夾中的身分證寄回去；或者老友被城管欺負時，幫他討回小小的公道和尊嚴。

時不我與，當高樓大廈逐漸林立，小胡同逐漸消失的時候，老炮們都感嘆「如今這社會咱都弄不明白！」宣武區變成了西門，駱駝祥子蹬三輪全換了飆車少年，老炮那一點性慾，也被身體之衰退攪得力不從心，連自己的兒子都罵他：「除了打架鬥毆，你還有什麼規矩……只不過是一群地痞流氓。」公安抓人，他抱著管事的心理問：「這孫子犯的什麼事？」警察又拋下一句：「警察辦案，別摻和！」這種時代變遷使他徹底沒混頭了。

老炮有過他們輝煌的年代。根據電影面世後坊間爭先恐後的討論，往往是提及胡同老炮在文革時期與大院

子弟的「茬架」，這其中最爲人津津樂道的是名聞一時的「小混蛋」周長利拿著三角刮刀和鋼絲鎖，在中山公園與大院子弟的一場大戰，當時他們擄獲若干持有三八軍刺和俄式銅頭武裝帶的大院弟子。「小混蛋」這角色也出現在《陽光燦爛的日子》裡，即王朔扮演調和大院子弟和胡同老炮間戰事的共主。在真實生活中，江湖並不那麼浪漫和英雄，小混蛋在著名茬架幾個月後被人刺死在回民餐廳。

據說所謂老炮，是在北京有個炮局胡同，裡面有一個北洋時代留下來的監獄，後來成了拘留所。文革時打架多，出出進進拘留所的人就統稱老炮。到了近代，這些老炮並無恆業，只在胡同中管管閒事，簡單說就是小混混，後來成了老混混，終於要被時代社會拋棄。

導演管虎用傳奇色彩渲染六爺的沉著仗義和竭力護衛的尊嚴。六爺說話簡樸，作風明確，不打虎眼，不拖累朋友，睚眥必報，事理必得分明。凡事不惹警察，自成規範法令。加上大量「炸貓」、「嗅蜜」、「孫子」、「你丫」、「局氣」等俚俗京白，顯得生動而接地氣。他的高度連敵對的「三環十二少」也驚詫這種「現代小李飛刀」。在現實中存在，並爲他的奮力一搏流下眼淚。

《老炮兒》一反管虎那輩第六代導演的現實主義風格，換以類型電影的戲劇化色彩。他殷切地爲老炮立傳，帶著老驥伏櫪，傳奇消逝的焦慮。老炮的敵人從大院子弟，變成掌有現實權力（南方首長）的官二代。英雄主義加上昔日混友的集體相挺，催淚煽情兼而有之。

這是北京的幫派電影，彷彿中國的《教父》，老了的《牯嶺街少年殺人事件》。唯當《教父》帶有深沉痛切對黑手黨暴力與泯滅人性的批評，《老炮兒》卻謳歌老混混解決事情的方法。拖著心臟病和癌末身體一夫當關的自殺式進擊，成爲不知是逃避還是自暴自棄的混亂手段，與仗義、規矩、守信難以掛鉤，而一幫老炮白髮蒼蒼地恢復三十多年前的茬架精神，掛著淚珠往前衝刺時，編導似乎過於急切渲染老年熱血，欠缺了一點思致

理性。

《老炮兒》是執行精細的 character play，也為馮小剛贏得金馬獎最佳男演員大獎。它在娛樂、懷舊情感上皆引人入勝，在大陸創下九點一億人民幣票房紀錄。

中國民族性之狼羊文化之爭——《狼圖騰》

《狼圖騰》的原著姜戎一九六七年文革期間插隊下鄉內蒙古額侖草原，深爲草原文化的震驚。一九七一年醞釀這本自傳性小說，歷經一九八九年牢獄之災，於一九九七年完成，但二〇〇四年才出版，熱賣五百萬冊，加上一千六百萬冊盜版，共有二千萬閱讀量，並翻譯成三十九種語言，熱銷一百二十個國家，當選出版界的富豪一哥。

書的主旨是在草原上的成長歷練，半自傳式地敘述與羊和狼共處的生活，既審視了體制和漢文化的問題，更揭示了自然生態與食物鏈的相扣關係。雖然被文學界批評質量不如題材，但因上升到中國人「是龍的傳人還是狼的傳人？」的國民性格爭辯，牽引出中國人應摒棄「順從」、「圈養」的「羊性格」，追求草原文化遊牧民族像「狼」般精神，豐足生命力、戰鬥力，有成吉思汗橫掃中亞、西亞，乃至歐洲的精神霸氣。

這個爭辯引起巨大的爭議。首先蒙族作家郭雪波撰文抨擊，說狼從來不是蒙古的圖騰（成吉思汗掛的是九爪鷹），所謂（蒙古）狼圖騰是「漢族知青在草原上只待三年，生生嫁禍蒙古之僞文化！狼是蒙古之生存天敵（牠們）貪婪自私冷酷殘忍，宣揚狼精神是反人類之法西斯思想。」

國際上德國漢學家顧彬更說這種社會達爾文主義，是劣質勵志書，用虛構之文化，強調生命力、自由、強國、戰鬥力、土地，這種思維方式和意識型態對曾蒙納粹強國主義之害的德國人而言，是法西斯主義。

作爲一本暢銷書，對如火如荼發展中的電影產業是最好的題材。但電影界普遍認爲動物部分難度太大，因此積極尋求國際合作。原本徵詢過《魔戒》的導演彼得‧傑克遜不果。後找到曾因拍動物題材《熊的故事》、《虎兄虎弟》出名的法國導演尚——賈克‧阿諾當年以《火種》（Quest for Fire）、《情人》（Lovers）、《玫瑰的名字》（The Name of the Rose）而阿諾總算定案。

名滿天下，唯《火線大逃亡》（Seven Years in Tibet）牽動西藏內容，遭中國禁演。後阿諾明確表示自己並不支持西藏獨立，個人與達賴並無私交，才得以解禁拍《狼》片成為中法合拍片之典範。

阿諾不但對拍動物片有自己的風格，使動物出現擬人的性格及戲劇性，對兩種異文化之撞擊與融合亦十分感興趣。他出道的首部劇情片《高歌勝利》敘述法屬非洲殖民地一群人在戰前的生活，有幽默感，又有溫和如尚‧雷諾的溫煦觀點。之後《火種》是蠻荒時代人類發現火的故事，《玫瑰的名字》改編自符號學家艾可（Eco）設在十四世紀宗教世界的謀殺小說。《情人》則是法國文學家杜拉斯當年在越南愛上華裔越人的半自傳故事。《大敵當前》（Enemy at the Gate）是俄國神鎗手在二戰力克納粹入侵士兵的戰爭大片。這些影片都見證阿諾對不同文化衝擊的興趣，也是他接《狼圖騰》這種漢蒙文化撞擊，人與動物世界交融爭鬥題材的原因。

《狼圖騰》電影歷時五年拍攝，先期僱用加拿大籍狼王安德魯‧辛普遜（Andrew Simpson）花十八個月養一百隻狼，讓牠們從小就習慣燈光與攝影機，再選擇其中二十隻，搭配狗群與後期特效完成。導演阿諾自己與狼相處如寵物般融洽，五年中經常花時間往返中國法國與狼相處，乃能拍出驚心動魄並感人至深的狼群場面。

總成本約四千萬美元，拍攝時又逢內蒙不下雪，雪景由十輛卡車從長白山運來十噸雪置雪景。阿諾的處理不涉及中國人狼性／羊性的民族性格議題，對於文革插隊的意義也少論及，影片彰顯的是大自然的殘酷規律，以及人類對自然界的破壞與侵略（如殺害天鵝，或偷走狼貯在冰中的羊肉），許多處理帶有強烈的草原氣息而動人心弦。

不過影片並未得到太多世界觀眾，全球收益一億兩千萬美元中，有一億一千萬元來自大陸市場。乃至當它被初選入奧斯卡最佳外語片時，被官方以「主創之中國元素不足」而拒之門外，據說官方不願連續兩年以法國導演之華片衝奧（前一年官方提名法國導演掛帥之《夜鷹》），但就思維與美學言，《狼圖騰》確是全華語的西方式電影。

警匪類型爆發——《烈日灼心》‧《解救吾先生》

《烈日灼心》

電影始於觸目驚心的滅門黑白血照，三個張皇失措逃離現場的年輕人，若干年後仍提心吊膽地過日子。一個成了協警，因曾在現場留下指紋，每每習慣用手指捻熄菸頭，想抹滅指紋的細節；一個是出租車司機，經常主動做好事不求回報；第三個則在逃亡時滑落山坡頭顱受傷，貌似智障地在離島養著三人收養的小女孩尾巴。

三個人提心吊膽過了七年。協警來了個上司警官，他的師傅因為在退休前也沒破解這重大刑案而耿耿於懷。他逐漸因懷疑協警的舉止而抽絲剝繭地找到三個嫌犯。

曹保平導演善於將角色放在「極致狀態」，引起「焦灼情緒，然後經營戲劇的感染力」。在《李米的猜想》中他已成功讓觀眾對角色的處境和心理狀態有共鳴，此次更進一步，三個角色在痛苦、歉疚、恐惶和沒有出路的情形下，最後的死刑與自殺反而是一種解脫。

曹保平嘗試警匪類型，但是處處與觀眾習慣的港式或好萊塢式警匪片不太一樣。現實主義與廈門市的特殊景觀，使威脅感加重，悲觀與壓抑的氣氛如影隨形。他一開始就告訴觀眾血案與犯嫌是誰，後面的悲觀，壓抑與無奈成為必然。

由段奕宏飾演的警官，沉著又目光細準地步步進逼。鄧超的協警在不安和危險中，仍冷靜地故布疑陣，讓警官被線索誤導。而郭濤的出租車司機，老是奮不顧身，能忍能承受一班人不可思議的苦痛。這場奇特的貓抓老鼠讓觀眾在封閉的環境中隨角色壓抑到最後一刻。

由於表演出色，三個主角一舉聯合奪下上海國際電影節的最佳男演員大獎。

《解救吾先生》

二○○四年農曆正月十三，離元宵節只有兩天，演員吳若甫從三里屯酒吧出來，被綁匪偽裝警察調查交通事故綁走。公安在二十二小時內緊急救援，拯救他不被撕票。該案因牽涉影視行業轟動全大陸，經過媒體渲染，犯罪細節全都曝光。十二年後，導演丁晟將之搬上螢幕，情節大部分還原，並在若干實景拍攝，成為特殊的警匪片。

雖有紀錄片般的粗礦外型與似不修飾的手持攝影，本片仍有相當商業／類型色彩。由香港天王劉德華扮演吳若甫，吳若甫本人也粉墨登場扮演警察，都是吸引市場目光的噱頭。出身美術的導演丁晟善於布置場景，並且以繁複的快切、交叉剪接、長鏡頭橫搖鏡，以及回憶／幻想的穿插，使電影在時間與情節壓力下，多了令人幾乎透不過氣的節奏感。

天王劉德華在大陸不斷擴張表演領域，此次將受害者的機智、焦慮、不忍之心以及正義感呈現出以往少見的魅力。但真正的明星風采全被扮演綁匪頭目華子的王千源搶盡：他的痞氣，反覆無常的暴力傾向，狡猾警覺，殺人不眨眼，以及對母親／女友殘存的善念，都相當醒目。可怖的是，他與導演其實參考不少破案紀錄細節，華子的行為與真的綁匪王立華還有不少雷同之處。

大陸這幾年出了不少類型之作，警匪片普遍受香港杜琪峯式的影片影響，找杜琪峯老將劉德華現身，自然模糊了港陸警匪片界線。不過，陸式警匪片受長期傳統形式影響，雅好寫實的筆觸，尤其本片大部分情節皆有所本，使觀眾增添一分現實地氣，少一分逃避之商業娛樂，反映在票房上也不如杜式作品或曹保平的奇詭陰沉。

也由於情節真實，歹徒手法毒辣，全片仍有驚心動魄一氣呵成的氣勢。間歇的小幽默如林雪的大號防彈

衣，或自覺玩一些共鳴（如劉燁打電話給兒子稱「諾一」，或笑劉德華騙人「沒有結婚」，或他演過《賭神》卻不會打撲克，乃至偶爾的吳若甫特寫），都使人在鬆一口氣當下，多一些自我指涉的層次。

導演丁晟早期就以《硬漢》系列之陽剛味出名，後拍《大兵小將》與成龍結緣，再拍《警察故事2013》，其男性北方粗獷之氣在中國電影中與曹保平、高群書自成一派。

藝術電影仍健在──《心迷宮》‧《十二公民》

《心迷宮》

二〇一四年《心迷宮》出現在中國藝術片圈內轟傳一時，以後遠征威尼斯電影節（「影評人週」單元）、華沙電影節、土耳其安塔利亞電影節均獲得肯定，在金馬獎提名最佳原創劇本，導演忻鈺坤也獲得許多最佳新導演肯定。

在一片以票房掛帥論英雄的年代，《心迷宮》宛如一匹黑馬。它的預算只有一百七十萬元，與動輒近億的大片相比少得可憐。二十六個拍攝天，親友贊助幫忙才勉強完成。它是典型手工工作坊型的獨立電影，但是它的表現形式卻非第六代地下電影式的現實主義，它採取時髦作者式的環形結構，把一個農村兩具屍體，幾家人多種心思的荒謬情境描繪得誇張可笑。它不是賈樟柯那種經濟大潮與縣城墮落的批判，反而是直指人心的人性探討。中國千年來賴以維繫社會的人倫宗法，碰到荒誕的考驗。《心迷宮》對當代中國農村法律、宗教、社會、文化的錯綜解讀令人荒爾也觸目驚心。

故事設在一個粗礦的山裡小村，年輕人都往大城市去了，留下的多半是中老年人。有被家暴的婦人，有偷腥的男人，有正直卻不和兒子說話的村長，有性壓抑的小雜貨舖老闆，還有想攀婚謊稱懷孕的少女，欠債偷東西勒索的賭鬼……他們組成一個複雜的關係網，各有心思和小祕密，一具不知名焦屍的出現，加上村裡少女的失蹤，宛如照妖鏡般不停地揭發更多的誰是死者，誰是凶手的荒謬故事。

村子太小，棺材卻扛來扛去找不到主，太多的巧合讓人啞然失笑。但在失事之後，感到一種人性的潰敗和荒涼，農村欠缺精神世界，五倫不張，父子反目，夫妻不貞，兄弟淡泊，謊言、背叛、冷漠、自私、慾望、八

卦、落伍，組成生存的現實，幾乎全是素人的演員也使農村的畫像格外逼真。

有人指出此片敘事結構和角色構思都與二〇〇三年的美片《11:14》相似。的確，在創意上從兩具屍首以及荒謬黑色喜劇的基調都很相近，假懷孕的女友，兩代的隔閡，還有法律在荒山野地的失敗，都可能有所本。只是忻鈺坤成功地描繪農村景象，並把《11:14》對青少年胡作非為的批判，化為農村精神世界的蕩然無存，並善用多種小道具如村長各種獎章（他的榮譽感和價值尊嚴）、手鐲、拐杖，當然，還有那具棺材和認不到主的屍體。片尾山上停放棺材的尷尬，和村長默默收起引人爲傲的獎章的頹喪，仍舊代表作者的一定觀點。

《十二公民》

《十二公民》改編自美國法庭經典作品《十二怒漢》（12 Angry Men）。這部以美國「無罪推定」司法精神爲主的經典作，主戲發生在一密閉的法庭空間內，十二位陪審團員花了數天聽取一個罪證似乎確鑿的少年謀殺生父的案情，彼此激烈地言語交鋒，從11:1的投票有罪，翻盤成判定無罪。其中，尊重生命，講究證據推理邏輯，去除偏見，均使此片留下司法體制的光輝。尤其一千硬裡子演員在亨利‧方達（Henry Fonda）帶動下，針鋒相對，激烈又帶有人文關懷的溫暖，劇情跌宕起伏，激勵人心，獲當年柏林金熊獎。

《十二怒漢》接著被當成範本多次搬上銀幕，而且不限美國。一九八七年，印度首翻拍成《遲來的決定》（A Pending Decision）；一九九一年日本中原俊導演與名編劇三谷幸喜又翻成《十二個溫柔的日本人》；二〇〇九年黎巴嫩一位以戲劇治癒著名的導演善娜‧達卡契（Zeina Daccache）進入惡名昭彰的監獄花了十五個月帶著四十五位獄犯排練《十二怒漢》，最後演出時，黎巴嫩總統都親臨觀賞。過程拍成紀錄片《十二個黎巴嫩怒漢》（12 Angry Lebanonese）。

《十二公民》取代原版亨利‧方達演出，成績亦不俗。一九九九年的美版，由名演員傑克‧李蒙（Jack Lemmon）取代被當成範本多次搬上銀幕

二〇一五年，中國人藝的年輕導演徐昂帶領人藝紮實的話劇演員如冰、韓童生、錢波等人，搬演此片成為《十二公民》。

故事情節幾乎大同小異，唯嫌犯身分成了被收養的富二代，他殺了經常向他勒索錢財的賭鬼酒鬼生父，十二位陪審團員必須像偵探般抽絲剝繭找出證人證詞之漏洞和不可信之理由。

問題是中國並無陪審制度，這翻拍前提如何成立？編導於是下工夫稱陪審員為一群政法大學英美法的學生家長。學生期末考，模擬實習法庭激辯，家長被要求來支援學生，並被審訊庭長李老師請求任陪審團，必須達到全體一致通過的結果。

這個前提雖然有些勉強，但是代表身分、背景的演員，以紮實的戲劇功夫，脣槍舌劍激烈往返，幽默尖銳兼而有之，是《茶館》之後，話劇實力的又一次展現。

依幾個不同的版本來看，美版策重人本主場，無罪推定不放過任何粗率或有漏洞的證據，並且極力抨擊對貧民窟是犯罪溫床之歧見（雖然曾有特寫鏡頭見到嫌犯是波多黎各裔，並未深入種族偏見）。俄版由大導演米蓋可夫（Nikita Mikhailkov）掛帥，不但在有限的空間展現視覺的經營，而且從悶熱到結尾的大風雪，暗喻環境之凜冽，此外，嫌犯設定是車臣小孩被俄羅斯軍官收養，亦觸及敏感的政治問題。日本版則態度最輕鬆，改成喜劇基調，主題關切的是女性在社會的地位。

十二個怒漢，不同的階級、身分、地位，恰是小社會的縮影。中國版改為《十二公民》，反映了編導對公民社會的嚮往。尊重法律，尋求真相，不輕易被道德暴力綁架。並高舉辯論精神，貶抑用憤怒和偏見來裹挾理性。其中，中國特殊的政治歷史經驗亦飛越檢查而顯現。一位老人提到五七反右的回憶，經過五六大鳴大放之後，他們全家被打成右派，這種戴帽子的罪名，沒有經過論證就被民粹「定罪」，是老先生願意支持唯一持反對意見的陪審員的原因。

本片提出仇富的社會偏見，爲富不仁，少家失教，銅臭跋扈，是大家對資本家的懷疑（違法犯紀才能累積財富）和俗話說的「羨慕嫉妒恨」（如大家對片中房地產商與大學生的戀情理所當然視爲包養行爲）。

另一個偏見是地域性的。片中老北京寓公憎恨外地人，一股腦推在河南人身上，左一個右一句「河南二道販子／農民攪亂了好好的北京」，具體而微凸顯了中國人一向對地域的懶惰歸納（東北人：港慫、呆胞；上海人：九頭鳥……），外號雖帶著調侃和譏諷，但轉眼就可能成爲惡意而分裂社會。

《十二公民》對公民社會的嚮往和理想，借鏡外國司法審判經典，爲大家上了一堂公民課，有話好好說，用眞理服人，使此片超越藝術、娛樂的範圍，有強烈的社會意義和責任感。

世界第一大市場與網路平台之崛起

中國改變得太快，每每讓世人跌破眼鏡。從一九八九起，全國轉向「中國特色的社會主義」，摩天大樓此起彼落，改變了城市的天際線，高速公路、高速鐵路迅速猛增將全國聯結起綿密的經濟網路，高科技、高消費、充滿自信的老百姓，中國在不到三十年間躍升為世界第二大經濟體。

電影也反映了這個變化。市場飛速成長，二○一二年中國取代日本成為世界第二大市場。換句話說，中國文化的軟實力有機會在強大的經濟後盾下，對世界產生影響力。而這巨大改變，源自中港台電影界共同努力的結果。

這個驚天動地的改變，分水嶺應該是二○○三年。那一年張藝謀以方方面面模仿《臥虎藏龍》的《英雄》，出乎意料地在中國創下三千萬美元的票房。過去沒有人相信這龐大的市場會存在，但政府隨即以計畫經濟的政策，配合戲院與減稅措施，誓言每年要達到票房有30%成長，而他們達標了，影城與戲院高度擴張，從一線都會，逐漸飛速往二、三線城市成長，十二年間由一千八百個放映廳擴張到四萬個放映廳。票房則維持每年30%上下的增幅，二○一五年更令人咋舌地沖到48%成長。屈指算來從二○○三年總票房的十億人民幣到四百四十億人民幣，僅僅十二年中國以迅雷不及掩耳的速度，改變了世界電影的版圖，連好萊塢也措手不及。

影城與百貨公司代表了現代化的推進，對許多小城早上九點多，各廳就全客滿了。不管你做什麼電影觀眾都看。這些新來的觀眾數量驚人，他們的品味也逐漸影響主流電影的趨勢，重新定義電影文化。

有發行商沾沾自喜地誇詡，許多小城市乃至四、五線城市，看電影成了新的體驗。曾對電影工作者而言，中國的發展簡直是樂園。這的確是黃金時代，混亂卻充滿機會。政府一方面努力以配

中國改變得太快，預測：數年間中國有望拿下北美霸居全球近百年的世界第一大市場。各種數據和專家預測……

額制（每年三十四部進口分帳大片）抵禦好萊塢電影的入侵，另一方面也積極扶植本土電影產業，公營片廠逐漸改為民營，票房紀錄年年翻新改寫，《泰囧》的12.7億人民幣票房被《捉妖記》的24.4億重寫，二〇一五年《美人魚》更以33.9億人民幣票房躍登新的票房冠軍寶座。

隨著二、三線城市觀眾與九〇後的新世代加入電影世界，中國電影的內容也出現巨大變化。特效奇觀和接地氣的喜劇成為新寵，乃至學界和評論界迭對電影素質微言。大量的市場需求使電影產量從二〇〇三年的一百部，激增到二〇一五年的七百部，還得加上在過去三年迅速成長的網路平台的三千五百部網路大電影（俗稱網大）。一時之間僧多粥少，人才數量匱乏。不只缺導演、編劇與主創人員，更缺攝影、美術、剪接等技術人員，當然明星更順勢水漲船高，開出天價。電影拍攝條件不足，數量增多，質量卻相對大降，每年約只有1／4到1／3完成電影得以公映，其中少數質量較佳的作品掠取了80％的票房收入，許多製片方賺得滿坑滿谷，更多卻賠得鼻青臉腫。

新興的網路世界開始瘋傳各種電影界亂象解方。有段時間，大家迷信IP，只要是自帶粉絲的IP絕不會錯，乃至網路當紅小說被搶購一空。大公司如阿里，甚至成立公司專事囤積IP源。網路小說家也成為炙手可熱的導演，無論他們有沒有影視經驗，只要找到能力強的執行導演，誰都可以掛導演名。當紅的小說家更可以依賴粉絲群與基本觀眾，就如郭敬明的《小時代》連拍四集，這個在大陸掀起口水論戰的系列，貌似不世故的《慾望都市》（Sex & the City），強調物質、時尚、享受與新一代價值觀，彷彿時尚雜誌的活動插頁。這個系列卻受粉絲追捧，大賺17.7億人民幣。《後會無期》則是另一個奇觀，這是小說家／賽車手／文化偶像韓寒的電影，採公路片形式，訴諸七〇後的前中年一代人的彷徨，無理想無目標的漫走生活。電影散文般地分各種不相連的段落，手法雖與傳統規律不盡相同，卻也大賺6.2億。

另有一段時期，忽然電視實境秀成了票房與靈丹，《爸爸去那兒？》、《奔跑吧，兄弟！》這些紅極一

時的電影都創下票房佳績。尤其前者挾著中國賀歲黃金檔，用二十三架攝影機，十個攝影組，四百七十個工作人員，在五天內趕完，這種綜藝手法貶多於褒，被質疑是不是電影，但也賺進七億票房。

然後就人人都談大數據了。美國當紅電視影集《紙牌屋》老吹噓其仰賴觀眾的大數據分析（年齡、性別、收視習慣）來調整內容，於是被大陸影視公司奉為金科玉律；《老男孩之猛龍過江》、《煎餅俠》、《夏洛特煩惱》這些號稱十分接地氣的喜劇作品雖然品質不均，但大受本土觀眾歡迎。《老男孩之猛龍過江》改自優酷上的懷舊短片，點擊率以千萬計，拍成電影在網路上大肆宣傳，還紅了《小蘋果》一歌成為廣場大媽最愛。

網路平台，尤其三巨頭BAT（百度、阿里巴巴、騰訊）進軍影視界更是翻天覆地的影視革命。網路使用者大部分是年輕世代，而年輕人也將日本動漫文化和習慣帶至網路。比如集體批評或嘲弄某些作品而造成敵愾

《捉妖記》電影海報，票房24.4億人民幣，原本由柯震東主演，後因與房祖民吸毒被捕，臨時換角井柏然。

同仇的群體次文化。幾年前，一部《富春山居圖》被罵得體無完膚，而片方居然因此獲利，因為許多觀眾坦言想看看被罵成這樣的電影「到底有多爛」，並在觀後加入批判行列，以有創意的謾罵而在網路上，人人都可以是評論者，對網民而言，沒有經典不可摧毀，他們的集體想法可以載舟，也可以覆舟，造成票房狂跌。他們集體解讀電影《讓子彈飛》各種政治隱喻，曾經被《亞洲週刊》封面故事形容為「狂歡」。然而當姜文的北洋三部曲續集《一步之遙》浸沉在繁多嘲諷與理想主義辯證時，網友集體以「看不懂」和「爛片」坑殺了此片的生機。網民不甩傳統及權威，大導演在網上備受威脅毫無特權，吳宇森的《太平輪》上下集和陳凱歌的特效片《道士下山》都因為不受網友青睞，票房嚴重滑坡。

網路是話題延燒的平台，有時它比嚴肅精緻的影評更有影響力。已故大導演吳天明的遺作《百鳥朝鳳》唱嘆中國傳統文化的消失和不受重視，秉承吳老諄諄善誘的厚重美學，在公映時卻困難重重，因為與年輕世代距離遙遠。不過製片人方勵因欣賞吳老為人的風骨，在新浪直播求排片時，竟然雙膝下跪，磕頭請院線經理高抬貴手，這一跪經網路大肆轉發，竟把票房拉到了八千萬。同樣的新導演藝術片《心迷宮》和《路邊野餐》也因為網路口碑不凡而票房成績不俗。

年輕網友不僅喜歡用彈幕「Biilibiii」網站（又稱B站）看片，用串流字幕在螢幕上發表評論，形成小圈次文化，他們習於用次文化字眼溝通：「腐女」、「宅男」、「CP值」（男男親密舉動的畫面）也影響某些影片劇作，一部《盜墓筆記》就因此莫名其妙地拼命放主角井柏然和鹿晗的CP畫面，並且大受青睞。年初我在拍網劇《超少年密碼》，因為主角是走紅的三位TFBOYS團員，就有大量網民粉絲建言討論CP值與腐女心態，令主創十分愕然。拍攝途中，三人請假去深圳做活動，據說粉絲「癱瘓」了機場，公安敕令他們不得坐飛機，只能坐大巴返回拍片現場。

互聯網也革命性改變售票方式，網路售票提供折扣、選位，又不用排隊，大受年輕觀眾歡迎。根據統計，

《太平輪》顯現網民不甩傳統和權威，大導演吳宇森因而受挫。

大部分影院當今有80%是透過網路售票（美國在線售票只佔25%），而網路巨頭BAT等再度涉足在線售票這個領域的競爭（糯米、娛票兒、淘票票、貓眼、時光網）。馬雲為此燒了大量現金，票補折扣餘額，乃至網上票價低到只要九元一張。據悉二〇一五年，各種票補為中國電影票房貢獻了五十億人民幣，這也說明部分為何當年票房增長率高達48%。

票補嚴重有時造成玩資本市場的弊端。投資《葉問3》的施建祥，被人檢舉放映廳太多幽靈場（同一廳每十分鐘開另一場，邊角與前排不佳的座位都以超高價買下），政府調查始末，使他股票狂跌，人逃匿國外，他投拍的《大爆炸》雖有好萊塢Bruce Willis、Tim Robbins、Adrien Brody、Mel Gibson參與，卻也隨施先生消失無蹤。

施建祥事件也彰顯了影視投資市場的混亂。整個電影界正悄悄改頭換面。新的玩家是來自地產界、電子業、串流影音平台、搜尋引擎的大亨們。他們取代了煤老闆、發行業和種種熱錢，成為真正的影視大亨，積極整合上下游資源，從製片到發行宣傳到影視基地囊括大企業體。這情形頗似好萊塢當年，由幾千家小公司整合成八大電影片廠而統御世界。

新大亨中以萬達最具霸氣。這個地產戲院大亨，花了二十六億美元買下美國第二大院線AMC，並併購澳洲的Hoyt院線（3.73億

美元）、英國的Carmike院線（11億美元）、歐洲的Odeon&UCI院線（12億美元），再買下傳奇影業（35億美元），成為世界第一大院線，佔世界發行市場的15％。七月底萬達老闆王健林去好萊塢聲稱要併購派拉蒙，招致美國十六個國會議員恢復冷戰心態連署抵制，「不讓政治宣傳進入美國電影」，終於使派拉蒙的買賣泡湯，高層內部也走馬換將。萬達老闆王健林並不洩氣，他揚言買下Dick Clark公司（專做金球獎典禮等節目），豪氣干雲地聲稱仍願投任何大片廠的電影，並預言上海迪士尼樂園二十年在中國賺不到錢。他的舉動甚至勞動到美國參議院少數黨領袖舒默（Chuck Schumer）致函總統當選人川普，促請調查萬達進軍美國是否為「中國政府操控」。

互聯網影響投資也相當程度改變了影視美學。比方網路平台最看重前面六分鐘，因為那是「有效點擊率」的門檻，所以資金不平均的狀況下，所有精彩精緻的部分都集中在前六分鐘，後面無干重要。互聯網充斥抄襲的作品，連片名也一樣，馮小剛《我不是潘金蓮》一出，網上就有《潘金蓮就是我》、《她才是潘金蓮》、《誰殺了潘金蓮》、《暴走的潘金蓮》、《潘金蓮復仇記》、《潘金蓮回魂歌》等作，剽竊速度之快，令人歎為觀止。

互聯網也滋生新的電影類型和觀眾。過去大陸不熱衷也不允許拍驚悚、警匪電影，拍攝需大量特效的科幻片也沒有條件。但美劇在網上的風行，和《三體》、《北京摺疊》等科幻小說在國外獲獎的佳績使這些類型開始成長。《烈日灼心》、《解救吾先生》、《之乎者也》都引人矚目。這裡面香港合拍貢獻頗多，如《湄公河行動》、《捉妖記》、《美人魚》分別由港導林超賢、許誠毅、周星馳導演。這些類型最怕碰到電影檢查，揭發社會犯罪或都市邪惡，以及穿越時空的科幻，都會令電檢單位對意識型態提高警覺。道德是另一個管理嚴峻的問題，任何影界人士染黃染毒（王全安、高虎、房祖名、柯震東）都會遭禁而使完成影片遭殃，《捉妖記》被迫換角重拍，《烈日灼心》、《道士下山》剪掉部分片段。當然最嚴重是政治問題，台灣演

員戴立忍在《沒有別的愛》擔任主角，被網民搜尋出他支持太陽花學運言論以及和雨傘運動成員的合照。導演趙薇原先不予理會，事情越演越烈，趙薇澄清無效，戴立忍公開說明自己不是台獨亦無效，後來片方認賠，將完成的電影重拍，戴立忍在《六弄咖啡館》的鏡頭也剪到只有一個背影，至於另一部他參與的影片《平安島》則上映遙遙無期。最終《沒有別的愛》血本無歸地不能上映。

「戴立忍事件」給想去大陸工作的港台影視從業者很大的警惕。同樣的，《健忘村》也因導演陳玉勳的傾太陽花立場，被大陸網友肉搜批判，終至低調上映，草草下片。由於大陸龐大的市場和優渥的待遇，使港台人士在政治上分成北漂派和本土派，徐克、王家衛、陳可辛、陳嘉上、爾冬陞、林育賢、陳國富、陳正道、蘇照彬、張家魯都在大陸立足，餘者許多堅守本土不願為大陸拍片。反中電影《十年》曾讓香港金像獎轉播與否引起巨波，而禁片如《天注定》參加金馬獎也引起大陸集體撤片困擾。政治立場是個底線，傷害「大陸人民感情」也可能遭網民反彈抵制（杜汶澤、黃秋生、九把刀、吳念眞），當然還有內容（侯孝賢《聶隱娘》就有大量大陸資金，反之蔡明亮的性場面很難有知音金主），香港導演杜琪峯原本因擅拍題材不易過關，終因大勢所趨也進入大陸市場。不僅港台，連韓國、法國以及好萊塢人士，均到陸建立基地（Luc Besson、Renny Harlin、James Cameron等等），唯薩德飛彈基地牽連至「禁韓令」，韓流暫時出局。

中國與人大常委會十一月八日新頒布「電影產業促進法」進一步引申「不得和損害中國國家尊嚴、榮譽和利益，傷害民族情感的境外組織合作，也不得聘用有前述行為的個人參加電影製作。」其一方面用防止政治和道德「污染」，也將無法可管的新媒體（網路）納入管理，另一方面也積極部署電影（文化）出口。第一階段，將大明星和中國元素植入好萊塢電影（如《變形金剛4》、《迴路殺手》、《浴血任務2》、《鋼鐵人3》等片之范冰冰、王學圻、韓庚、許晴、余男等）。可惜常常被國外市場剪掉他們的鏡頭，又被大陸人笑為「打醬油」；第二階段則讓大陸電影公司進軍國際⋯合拍或投資。這類新方案受到歡迎，中國人想透過投資學

習好萊塢的拍片技術和發行訣竅。好萊塢則想躲過三十四部進口分帳大片的限額，覷觀中國市場。中國投資偏好有保障的系列電影：過去萬達、華誼合投《魔獸》，中影投《玩命關頭7》，阿里投了《不可能的任務5：失控國度》，阿里和萬達投了《忍者神龜2：破影而出》，而未來阿里將重拍《博物館驚魂夜》，傳奇和樂視合作《長城》，福斯在投成龍與Pierce Brosnan合拍的《外國人》，Spielberg的Amblin公司與阿里簽合作約，夢工廠在中國設東方夢工廠，華納與迪士尼都有合資公司，華誼則與STX簽了十八部合作約。STX的Bob Simonds將處境說得妙：「如果你希望在未來二十年工作，你必須與中國有關。」

所以回看中國電影，從二○○三年只有小片的時代，忽然到處是高概念大電影大投資摩拳擦掌，越來越少人對獨立電影有興趣。市場膨脹，熱錢湧入，毫無章法胡亂拍攝的電影比比皆是。然後工作人員找不到了，演員用不起了，許多爛片子賺了大錢，影評失去影響力，然後新霸主誕生，生意經、倫理、美學全部改頭換面，就像好萊塢幾千家小公司幾年間合併成幾家大片廠，中國電影業的一切發生得太快，沒有藍圖，沒有前例，環境與規則天天在變。當然它仍是充滿挑戰與機會的樂園，有夢就有可能實現。中國用了十二年將產業拉拔到足以與好萊塢分庭抗禮，但市場站穩了，規律卻混亂，內容也參差不齊，在品質上仍有大幅改進的空間。不論如何，中國電影壓縮了別人一百年慢慢成長的經驗，它急須學習規範、建立標準，以應付劇變中的環境，否則僅是一個消費市場，不能造成與市場等量齊觀的文化影響力。（二○一六年十二月二日）

後記：二○一七年，中國電影市場大爆發，愛國影片《戰狼II》票房逼近六十億人民幣，二○一八年賀歲片《唐人街探案2》和《紅海行動》票房都超過賣座電影前一百名（而且靠的是單一市場），二○一八年賀歲片三十三億人民幣（截稿之日尚未下片），這種狀況使世人驚詫中國市場的潛力，也在掀起三、四線影城主導電影品味的爭議。

國家圖書館出版品預行編目資料

映像中國 / 焦雄屏 著.——初版.
——台北市：蓋亞文化，2018.6
　　冊；公分. (；)
　　ISBN　978-986-319-283-1（平裝）

1.電影史 2.電影文學 3.影評 4.中國

987.092　　　　　　　　　　106006863

光影系列 LS003

映像中國 Film China

作　　　者	焦雄屏
策　　　劃	財團法人電影推廣文教基金會
企劃主編	區桂芝
封面設計	許晉維
責任編輯	遲懷廷
總　編　輯	沈育如
發　行　人	陳常智
出　版　社	蓋亞文化有限公司

地址：台北市103赤峰街41巷7號1樓
電話：02-2558-5438　　傳眞：02-2558-5439
電子信箱：gaea@gaeabooks.com.tw
投稿信箱：editor@gaeabooks.com.tw
郵撥帳號 19769541　戶名：蓋亞文化有限公司

法律顧問	宇達經貿法律事務所
總　經　銷	聯合發行股份有限公司

地址：新北市新店區寶橋路二三五巷六弄六號二樓
電話：02-2917-8022　　傳眞：02-2915-6275

港澳地區	一代匯集

地址：九龍旺角塘尾道64號龍駒企業大廈10樓B&D室
電話：+852-2783-8102　　傳眞：+852-2396-0050

初版一刷	2018年6月
定　　　價	新台幣 450 元

Published and printed in Taiwan